V 2643.
E.C.2.

ESSAI

SUR

L'HISTOIRE DE LA PEINTURE

EN ITALIE.

ESSAI

SUR

L'HISTOIRE DE LA PEINTURE

EN ITALIE,

DEPUIS LES TEMPS LES PLUS ANCIENS
JUSQU'A NOS JOURS;

Par M. le comte Grégoire ORLOFF,
sénateur de l'empire de Russie.

TOME SECOND.

A PARIS,

GALERIE DE BOSSANGE PÈRE,
Libraire de S. A. S. M^{gr} le Duc d'Orléans,
RUE DE RICHELIEU, N° 60;
ET A LONDRES,
CHEZ MARTIN BOSSANGE ET C^{ie},
14 GREAT MARLBOROUGH STREET, 12 REGENT STREET.

1823.

ESSAI

SUR

L'HISTOIRE DE LA PEINTURE

EN ITALIE.

CHAPITRE XIV.

Continuation de l'école Bolonaise et des écoles de Ferrare, de Gênes et du Piémont.

L'EXPRESSION du pinceau de Raphaël, jointe à la magie de celui de Paul Véronèse, la grâce du Corrége et le savoir d'Annibal Carrache, tels sont les modèles sur lesquels vont se diriger les peintres de l'époque de l'école Bolonaise dont nous nous occupons. Le *Pasinelli* (1) suivit le premier de ces modèles, et forma sur lui son style. D'abord élève du Cantarini, il le fut ensuite du Torre (2), et c'est dans le goût de Paul Véro-

(1) Lorenzo, né à Bologne en 1609, mort en 1700.
(2) Nous avons déjà parlé de ces deux peintres.

nèse que, débutant dans son art, il peignit l'Entrée du Christ dans Jérusalem, et l'Histoire de Coriolan; et plus châtié, plus pur ensuite, la Prédication de saint Jean dans le désert, tableau qui pourtant n'est pas sans défauts, tandis que la Sainte-Famille en offre beaucoup moins. Ce peintre était naturellement porté par son génie aux compositions riches, grandioses et hardies; comme l'un de ses modèles, son pinceau est plein de feu, son coloris viril, et son imagination remplie d'idées neuves. Il travailla plus pour les citoyens que pour l'état; et ses tableaux sont plus abondans dans les galeries particulières que dans les musées. Il fit plusieurs ouvrages, qui tous offrent le même sujet, et dans lesquels on retrouve toujours Vénus. Il eut successivement trois femmes, et l'on croit qu'elles furent les divers modèles de ses tableaux.

Carlo *Cignani* (1), son rival de crédit et de talent dans l'école, en fut aussi un des premiers peintres. Facile à entreprendre, il fut lent à terminer, et se fit moins remarquer par la rapidité de son pinceau que par son savoir et sa sa-

(1) Ce peintre, dont nous avons eu déjà occasion de parler, fut nommé chevalier ; il naquit en 1628, et mourut en 1719.

gesse. Habile, sans être affecté, il tint à la perfection, et s'éloigna de la négligence; enfin, élève de l'Albane, il modela d'abord ses compositions sur les siennes, et sut se créer un style original. Conséquent à l'esprit de sagesse qui présidait à ses travaux, il employa à faire son tableau de la Fuite en Egypte un temps considérable, et cela, pour en assurer mieux le succès. Ceux qui représentent des faits historiques, François I^{er} qui guérit un scrofuleux, et l'Entrée de Paul III dans Bologne, sont dans le nombre des plus belles peintures que possède une ville qui en compte beaucoup. Grandiose et mâle dans ses ouvrages, il est doux et charmant dans ceux qu'il peignit au palais Ducal à Parme; il l'est encore dans les chambres de ce palais, où il retrace la puissance de l'amour, et c'est là qu'il égale s'il ne surpasse même Agostino Carrache. Les lieux que le Corrége embellit de ses divins crayons, l'inspiraient sans doute. Il devint son émule s'il ne fut son rival, et comme lui pur dans ses contours, noble et gracieux dans ses airs de tête, brillant et grandiose dans ses draperies, il atteignit quelquefois la beauté de la touche de ce grand peintre. Il s'efforça d'avoir son coloris à la fois et vif et suave, brillant et moelleux, en y mêlant cette teinte argentée,

secret magique que posséda le Guido seul, et qu'il emporta avec lui dans la tombe. Moins heureux dans le clair-obscur, où comme on sait excella son modèle, il le chargea en voulant l'imiter, et pourtant il sait encore plaire. Comme Raphaël, comme le Corrége, comme le Dolce, le Cignani a excellé dans la peinture des Vierges, et ses tableaux dans ce genre sont aussi beaux que nombreux. Celui qui représente la Mère de Jésus et son Enfant, et un Ange qui la console, peint pour Clément XI, est le plus beau. Il ne fut pas moins habile à peindre à fresque qu'à l'huile, et les peintures qu'il fit dans le premier de ces deux genres à Forli, et auxquelles il consacra vingt années, sont à la fois le plus beau de ses ouvrages, et l'un des plus importans de son siècle et de l'Italie. On y voit, ainsi que dans le dôme de la cathédrale de Parme, l'Assomption de Notre-Dame. Le soin qu'il mit à peindre cette fresque l'a rendue digne du Corrége; plus on la voit, plus on voudrait la voir : le paradis qu'elle offre aux regards en semble un véritable.

Le Burrini, le dal Sole, et une foule d'autres peintres sont les élèves du Pasinelli, tandis que le Tarufi, le Franceschini, sont les élèves les plus célèbres du Cignani, et tant avec ses fils qu'avec Lo Spagnuolo, sont aussi, on peut le dire les chefs

d'une nouvelle école. Le Burrini (1) imita après son maître, dans Venise même, Paul Véronèse, et forma son premier style sur le sien ; mais dégénérant par son excessive facilité, son second style est loin de valoir le premier. Le dal Sole (2), plus réglé dans ses compositions et plus savant que son maître lui-même dans plusieurs des parties de la peinture, préféra comme lui des sujets énergiques et forts à des sujets plus doux. Il est correct, soigné et laborieux dans ses ouvrages : comme le précédent, il posséda deux manières bien distinctes entre elles ; mais très différente de l'autre, la seconde vaut mieux, et lui mérita le nom, trop louangeur sans doute, de *nuovo Guido*. Son coloris abonde de la plus vive lumière qui resplendit dans les visions célestes qu'ont la plupart des saints de ses tableaux. Réunissant souvent la promptitude à la perfection, il peignit en une semaine Bacchus et Ariane, un de ses plus charmans ouvrages. Sa fresque de Saint-Blaise à Bologne, est le meilleur de tous. Le Taruffi (3) fut à la fois un

(1) Giovanni Antonio, né à Bologne en 1656, mort en 1727.

(2) L'âge de ce peintre est ignoré ; il s'appelait Gio. Gioseffo.

(3) Emilio, né en 1633, mort assassiné en 1696.

copiste excellent des anciens maîtres, et un des meilleurs peintres de paysages et de portraits de son temps. Le Franceschini (1) ne fut pas seulement l'élève et l'ami de son maître, il en fut l'auxiliaire et l'imitateur fidèle, à ce point qu'avant qu'il se formât un style à lui, on confondait ses tableaux avec les siens. Il est délicat, plein de goût, et grandiose comme lui ; bientôt il posséda le plus brillant coloris, une facilité aussi étonnante que nouvelle, et une originalité dans ses airs de tête, dans leurs mouvemens, dans leurs figures, qui lui mérita l'honneur d'être assimilé aux meilleurs maîtres. L'harmonie et la fraîcheur de sa touche surprennent et charment en même temps ceux qui contemplent ses tableaux. Les fresques qu'il peignit dans Plaisance, et surtout dans Gênes, sont les meilleurs de ses ouvrages, et les amateurs de l'art regrettent encore la dernière qui fut détruite par un incendie. Ses tableaux à l'huile sont l'ornement des premières galeries ainsi que des premières églises, et dans ces dernières figure surtout Saint Thomas faisant l'aumône. Ce peintre était aussi laborieux qu'habile, et travaillait en-

(1) Il y a plusieurs peintres de ce nom ; celui-ci est Marc-Antonio, né à Bologne en 1648; mort en 1729.

core étant octogénaire presque avec le talent qu'il montra à la fleur de ses ans. Quant à Lo Spagnuolo (1), d'abord élève du Canuti, il le fut ensuite du Cignani, et prit pour modèle dans Bologne les Carrache; dans Modène, le Corrège, et dans Urbin, le Barocci. Les tableaux de son meilleur style sont : une Cène de Notre-Seigneur, et divers autres qu'on voit à Florence au palais Pitti. Ce peintre fut nommé chevalier par le pape alors régnant, pour prix de ses longs travaux et de ses talens. Il fit, ainsi que les artistes précédens, de nombreux élèves, lesquels devenus maîtres, firent à leur tour des disciples distingués.

Le Zanotti, écrivain distingué sur son art; le Lalli, les trois Viani, le Quaini, le Boni, les Crespi, dont l'un fut écrivain comme le Zanotti; le Zamboni, le Bartolini, le Ceccarini et le Lazzarini, furent les disciples de ces différens maîtres qui se distinguèrent le plus (2). Ce dernier ajouta au talent de peindre celui d'écrire également bien

(1) Giuseppe Maria Crespi, qui fut nommé par ses disciples lo Spagnuolo, à cause de ses vêtemens; il n'était ni d'Espagne ni d'Italie; il était de Harlem. Il ne faut pas surtout le confondre avec Ribera ou l'Espagnolet. Il naquit en 1566.

(2) Tous ces peintres sont du dix-septième siècle.

en prose ainsi qu'en vers. Peintre, son pinceau est facile, correct et gracieux ; écrivain, sa plume est impartiale. Son modèle dans la peinture est Raphaël ; il l'imita avec succès dans la composition comme dans les figures ; il montra que le talent des lettres joint à celui des arts, loin de se nuire, se servent mutuellement, et ne rendent que plus parfaites les productions tant de l'un que de l'autre genre.

Les paysagistes les plus distingués de cette époque sont : Angiol Montielli, Nunzio Ferrajuoli, ce dernier élève de Giordano, et ensuite de dal Sole dans Bologne, égal, au jugement de l'Orlandi, à Claude Lorrain et au Poussin ; jugement que la postérité a trouvé trop exagéré pour le confirmer. Carlo Lodi, Bernardo Minozzi, Gaetano Ciltadi, et Marco Sanmartino, sont vantés par le Malvasia.

Les deux fils du vieux Cittadini, qui lui-même brilla dans les fleurs et les fruits, ne se firent pas moins avantageusement connaître que leur père. Le Bettini ne brilla pas moins qu'eux dans ce genre de peinture, ainsi que le Vitali et le Manzini : le premier surtout par l'art de grouper dans ses tableaux les quadrupèdes, et de placer heureusement les oiseaux.

Dans les tableaux de batailles, les portraits

et la perspective brillent successivement le Calsa, le Hollandais Verhuik, le Santa Vaudi, plus connu sous le nom de Santino; le Mannini, les deux Haffner, le Chiarini, le Mirandolese, et surtout l'Aldovrandini (1), l'auxiliaire du Cignani dans Bologne et dans Parme.

Giosefto Orconi et Stefano Orlandi, tous deux de l'école d'Aldrovandi, étaient peintres d'ornemens, ainsi que les six *Bibiena* (2), tous justement célèbres. Jamais famille de peintres ne rendit en effet plus de services en ce genre à l'art, tant par ses belles peintures que par ses écrits. Ferdinando et Francesco, fils de Maria, élève lui-même de l'Albane, ont rempli l'Europe de leurs noms et de leurs travaux. L'Italie, leur patrie, l'Allemagne, l'Angleterre, l'Espagne, ne possèdent pas seulement d'eux ce genre d'ouvrages (les ornemens), mais de pompeux édifices; car, comme on sait, ils ne brillèrent pas moins dans l'architecture. Domenico Francia (3) fut à la fois leur auxiliaire et leur émule dans l'un et

(1) Tous peintres du dix-septième siècle comme les précédens.

(2) Ces peintres vont jusqu'au dix-huitième siècle.

(3) Il y a un ancien peintre de la même école qui porte ce nom.

l'autre de ces arts. Le Bigari et ses trois fils suivirent les traces des précédens, ainsi que le Brizzi, tandis qu'une foule d'autres, que nous ne nommerons point, sont peu dignes d'eux par le peu de mérite de leurs ouvrages, jusqu'à ce que le Tesi (1) en rappelle les beautés, et soutenu par l'Académie de Bologne, ferme honorablement cette époque de l'école Bolonaise.

De même que les écoles de Venise et de Lombardie eurent de nombreuses succursales dans plusieurs des villes voisines du territoire de ces deux états, on peut considérer comme telles, à l'égard de l'école Bolonaise, celle de Ferrare, digne même, selon Giampetro Zanotti, de compter dans le nombre des cinq écoles primaires d'Italie, car dès le treizième siècle, Gelasio *Niccolo*, son plus ancien peintre, vint unir ses efforts à ceux des peintres de ces écoles et de ces temps, pour régénérer et faire fleurir de nouveau cet art. Le Rambaldo et le Laudadio, se font connaître dans le siècle suivant, ainsi que le Galassi, le Ferrari et divers autres, jusqu'à ce que le Tura (2), prenant le Mantegna pour mo-

(1) Né à Modène, mort à Bologne en 1766.
(2) Cosimo, né à Ferrare, mort à soixante-trois ans, en 1469.

dèle, réalise plus tard des espérances qui jusquelà ne l'avaient pas été par l'effet des obstacles qui s'opposent toujours à un art naissant. Ce peintre ne se distingua pas moins dans les tableaux à l'huile que dans les fresques, et l'on voit encore avec plaisir celle du palais Schivanoja. Un autre *Stefano Ferrari*, élève du Squarcione, lui succéda, et par les progrès naturels de son art lui devint supérieur, ainsi que le *Costa Lorenzo* (1), qui, peintre laborieux, parvint à produire par l'obstination des ouvrages supérieurs à ceux de son école, qui n'en possédait point encore d'aussi bons. Le Cossa, l'Estense, le Berghese (Gio.), et Nicoluccio de Calabre les suivent; mais le Grandi (Ercole), meilleur dessinateur que son maître le Cossa (2), égala, selon l'Albane, le Mantegna et le Perrugino. Il signala son pinceau par une fresque représentant Saint Pierre, dans laquelle s'il employa cinq années de temps, ce fut pour joindre une perfection précoce à des talens d'ailleurs brillans. Il se surpassa bientôt lui-même par des peintures dont la variété des têtes et des attitudes est un objet de surprise comme

(1) Né en 1488, il mourut en 1530, et n'est pas le même que le Bolonais.
(2) Mort en 1531, à quarante ans.

d'admiration. Lodovico Mazzolini (1), qu'il ne faut point confondre avec celui de Forli, posséda encore une touche plus achevée, un pinceau plus fini : vif, animé dans ses têtes, il est d'un naturel qui n'exclut point la grâce. Ses petits tableaux ou quadrettini, genre de peinture auquel il s'attacha spécialement, sont justement estimés. Michele Coltellini (2) de la même école, imita le style du Costa. On ne sait de quelle école Domenico Panetti sortait, mais il fut le maître du Garofallo; et sans être un artiste célèbre, il termina honorablement cette époque de l'école de Ferrare. Il devint à son tour l'écolier du Garofallo, lorsque celui-ci fut de retour de Rome, où il était allé se perfectionner par l'étude des tableaux de Raphaël.

Le Pellegrino de San Danielle, élève de Gian Bellini de Venise, et les deux Dossi (3), se présentent dans la lice, dignes d'avoir une mention honorable, surtout les derniers, qui eurent, comme dit Lanzi, *lor proprio carattere*. L'un de ces derniers peintres est, selon Cochin, le Raphaël de Ferrare, par son tableau de Saint Jean dans

(1) Nous ignorons l'âge de ce peintre.
(2) Né en 1517.
(3) Le premier, mort en 1560; le second, en 1545.

Pathmos, ouvrage d'une admirable expression ; tandis que par d'autres peintures il se rapproche du Titien et du Corrége; du premier, pour son coloris, du second, pour son clair-obscur. Plusieurs autres artistes le suivirent, dans le nombre desquels se font remarquer le Caligarino, que l'on croit, par la nouveauté de son style, un écolier de Paul Véronèse, et le Surchi, surnommé le Dulai, célèbre par la vivacité, la légèreté et la grâce d'un pinceau presque égal à celui du meilleur des Dossi, et l'Ortolano, qui, s'il ne parvient à imiter Raphaël son modèle, s'en rapproche pour le dessin et la perspective (1). Son tableau de Saint Sébastien est remarquable par une étonnante vérité ; mais *Benvenuto Tisio*, surnommé le *Garofallo* (2), élève de Raphaël, éclipse tous ces peintres. Son tableau de la Résurrection de Lazare, ainsi que celui de l'Arrestation du Christ, sont ses meilleurs ouvrages. Rien de plus animé pour le dessin, de plus vif pour le coloris, de plus savant pour la composition ; tandis que pour la force et l'énergie, celui du Saint Pierre,

(1) Ces trois peintres sont du même temps que les précédens.

(2) Nous avons eu déjà occasion de parler plusieurs fois de ce peintre.

martyr, est comparable au tableau du Titien représentant le même sujet, et jugé digne de le remplacer, si ce dernier périssait. Plus gracieux, plus doux dans sa Sainte Hélène, si ce peintre s'approche ailleurs du style grandiose et fier de Michel-Ange, il s'approche ici de Raphaël : ses vierges et ses enfans sont d'un coloris plus moelleux que le sien. Dans le nombre de ses élèves, il faut citer Giovani-Francesco Dianti, et Gerolomo Carpi : le premier ne put s'élever au-dessus des peintres médiocres; mais le second, fort des principes de son maître, imita successivement, avec un rare succès, et le Parmegianino, et Raphaël, et le Corrége. Il chargea son style d'ombres plus que son maître, et seul peignit les seize princes de la maison d'Est; ce qui, joint à la considération dont l'environne le Titien lui-même, le fit aimer et récompenser par son souverain. Les Faccini furent ses auxiliaires; le Casoli et le Grassa-Leoni ses imitateurs, et les Filippi ses successeurs, dont l'un devint un des plus chers disciples de Michel-Ange à Rome. Ce peintre apprit, sous les auspices de ce grand maître, à retremper, pour ainsi dire, le style de son école, à l'animer, à l'agrandir de la touche hardie et fière de ce maître. L'école Florentine même n'a point, si

l'on en excepte Michel-Ange, un pinceau plus mâle. Il ne copia pas servilement les figures de son modèle, mais il saisit l'esprit de son pinceau; il s'empreignit de la puissance de son génie; et, n'épousant pas moins ses passions, il plaça dans un Jugement dernier, qu'il peignit à son exemple, tous ceux qui l'avaient offensé dans sa vie, sous les traits les plus affreux des réprouvés. La jeune amante qu'il doit conduire à l'autel de l'hymen manque à sa foi et refuse de contracter des nœuds, objet de sa plus douce espérance; il place parmi les bienheureux une autre jeune femme qu'il épouse, et la fait du haut du ciel insulter à sa perfide maîtresse que l'on voit précipitée dans les enfers : enfin le Filippi se place près de Michel-Ange par ce tableau; et sans être en rien son imitateur, on s'étonne qu'il soit à la fois aussi grand et aussi neuf que lui. Le *Scarcella*, bien qu'élève de Paul Véronèse, fut le rival en efforts, mais non en gloire, de Filippi. Le Scarcelino, fils de ce dernier (1), et l'élève, comme lui, de l'école Véronèse, est surnommé le Paolo de la Sienne. Son tableau de la Nativité de Notre-Dame et celui de Sainte

(1) Le père mourut en 1614, à l'âge de quatre-vingt-quatre ans, et le fils naquit en 1551.

Brunone, lui méritent ce titre, quoique non entièrement justifié; un imitateur n'étant jamais comparable à celui qui crée, et un copiste à un original; mais si ce peintre n'égale point Paul Véronèse, il surpasse de beaucoup son père. Le Ricci (1) est son digne élève, justement célèbre dans son école par une foule de peintures charmantes. Il fut aussi fécond qu'ingénieux, et peignit seul de sa main quatre-vingt-quatre tableaux dans l'église de Saint-Nicolas de Ferrare; il s'immortalisa par la Sainte Marguerite de cette cathédrale. Ercolo Sarti fut aussi un de ses élèves et considéré comme très-bon peintre de portraits. Giuseppe Mazzuoli (2), surnommé le Bentaruolo, contemporain du Filippi et de Scarcellini, vif dans le coloris de ses chairs, s'approcha beaucoup du Titien dans cette partie de la peinture, et mourut d'une mort tragique, regretté par son école et sa patrie. Le Mona, successivement moine, médecin, avocat et peintre, fut son élève, et se distingua par les beaux tableaux de la Nativité et de Notre-Dame. Tantôt médiocre et tantôt d'un talent signalé, cet artiste est moins

(1) Camille, né à Ferrare en 1580, mort en 1618. Il y a eu plusieurs peintres de ce nom.
(2) Filippo Mazzuoli, mort âgé en 1589.

remarquable encore par son habileté que par ses vices, et même ses crimes; et s'il n'eût fui de sa patrie, il eût sans doute vu finir ses jours d'une manière encore plus misérable que le Bastaroli, qui mourut noyé. Il tua, dans un accès de frénésie, un homme qui appartenait à la maison du cardinal Aldobrandini, et alla sous un ciel étranger échapper au trépas réservé aux assassins. Gasparo Venturini, Jacopo Bambini, sont ses élèves; le Croma, grand peintre, surtout pour l'architecture qu'il reproduit sans cesse dans ses tableaux, et le Ghirardoni, faible coloriste, suivent chronologiquement les peintres dont nous venons de parler. (1)

Nous sommes arrivés à un temps remarquable, tant par la variété des manières qui furent introduites dans l'école Bolonaise, que par la décadence de l'art que ces innovations ne purent empêcher, et la fondation d'une académie, moyen habituellement mis en usage, mais souvent en vain, pour arrêter cette décadence. Pietro da Ferrara est, avec le Schidone, un des élèves de Lodovico Carrache, le Carlo Bonone (2) l'est du

(1) Tous peintres de la fin du seizième et du commencement du dix-septième siècle. Le dernier mourut à soixante ans, en 1632.

(2) Né en 1569, mort en 1632.

Bastaroli ; et si le premier resta obscur, le second de ces peintres s'immortalisa par des tableaux dont l'invention est digne, par sa hardiesse et son originalité, de ceux de Paul Véronèse lui-même. Telle est sa grande Cène de Jésus-Christ, abondante en personnages, spectateurs et acteurs du festin sacré ; et tels sont ces tableaux d'Hérode, des Noces de Cana, et surtout celui du Festin d'Assuérus. Ce peintre est à la fois assimilé aux Carrache et au Corrége même, dont les tableaux furent pour lui des modèles dont il allait jusqu'à imiter en cire, les figures, à l'instar du Tintoret. Il est en mérite un des premiers peintres de l'Italie après les Carrache. Lionello Bonone, son neveu, ne répondit point aux soins de son oncle. Le Torre, le Birlinghieri et le Chenda furent ses disciples (1). Le dernier fut proposé par le Guido même pour achever un des plus beaux ouvrages, resté imparfait par la mort de son maître. Un défaut de ce peintre est d'avoir recherché moins les louanges des connaisseurs dans son art que celles de la foule, qui n'a pas le temps d'apprendre à le connaître ; mais il se fût peut-être corrigé de cette erreur, effet de sa jeunesse plutôt que de sa raison, en appor-

(1) Nous ignorons l'âge de ces peintres.

tant plus de perfection à ses ouvrages, si une mort prématurée ne l'eût surpris lorsqu'il commençait à changer de manière, et à donner plus de fini à ses productions. Le Naselli (1), né noble, ne put résister au penchant qui l'attirait vers la peinture; il embrassa cet art, et se distingua bientôt par un style large et grandiose, un coloris moelleux et plein de vigueur. Il rivalisa de succès et d'efforts avec les meilleurs des maîtres de son école, et avec un des Carrache même. On cite une foule d'excellens tableaux de lui.

Le Grazzini, le Caletti, le Catanio et le Bonfanti (2) s'élevèrent; le premier, jusqu'au style énergique du Pordenone, et devint l'étonnement de son école par son tableau de Saint Eligio; le second atteignit pour le dessin, non seulement les meilleurs peintres de son pays, mais des autres écoles de l'Italie. Il est remarquable surtout par ses petits tableaux d'Histoire, de Bacchanales, et par des chairs d'un coloris bronzé; son défaut est le mélange de choses étrangères à ses sujets dans ses tableaux; le troisième, le Catanio, disciple du Guido, détourné de sa carrière par le goût de son temps, qui poussait ses concitoyens plus

(1) Francesco, né à Ferrare, et mort en 1630.
(2) Peintres du même temps que le précédent.

à briller dans les armes que dans les arts, ne sembla vouloir être peintre que pour représenter dans ses tableaux des bretteurs et des soldats, et il sut, malgré cette erreur de goût et de jugement, s'élever par la suavité de son pinceau à la hauteur de son maître. Quant au Bonfanti, il n'est pas digne par la médiocrité de ses talens de ces trois peintres. Le Catanio ne recueillit pas moins de gloire de ses élèves que de ses ouvrages. Le Bonatti un d'eux honora son école, et se fit admirer pendant long-temps dans Rome. Le Richieri et le Majola, dont le premier fut élève de Lanfranco, appartiennent aussi à cette école. Le Scannavini, victime de l'amour qu'il avait voué à son art, brava l'indigence pour mieux achever ses tableaux. Il brilla par la grâce du dessin, le moelleux du coloris et la vigueur des teintes, que ne possèdent pas ceux qui plus amans de la fortune que lui, aimèrent moins leur art pour le perfectionner que pour s'enrichir. Il est digne du Cignani, son maître, dont l'école acquiert à cette époque une réputation brillante; il n'est pas même éclipsé par lui. Le Parolini fut son condisciple, et devint célèbre par des tableaux de tous genres, des Bacchanales, des peintures champêtres et gracieuses, dignes du pinceau de l'Albane, et surtout par son tableau de Notre-Dame, entourée de plu-

sieurs saints de l'ordre Augustinien, tableau appelé à l'honneur du burin ; il a été gravé par Bolzoni. Ce peintre est le dernier des bons maîtres de son école.

Cette école ne compte plus que quelques peintres habiles dans la perspective, dans le paysage, dans les animaux, et dans la peinture encaustique. Dans le premier de ces genres sont Francesco Ferrari, Gabriele Rossi, et leurs élèves; dans le second, Giulio Avellino, le Zola et le Gregori; dans les autres, les deux Contri qui semblent consoler leur école de la perte de ses plus grands maîtres et de sa décadence, par une découverte qui du moins en assurant la conservation de leurs plus beaux ouvrages, dédommage du malheur de n'avoir plus d'artistes capables de les reproduire. (1)

Si les villes de Pise, de Florence et de Venise, qui toutes, dès le treizième siècle, étaient florissantes, comptent déjà à ces époques reculées des peintres, tout porte à croire que Gênes, leur rivale en puissance, avait aussi son école de peinture. Dès le commencement du quator-

(1) Cette découverte est celle du moyen de transporter d'un mur sur la toile toute peinture, sans qu'elle en souffre ni dans le dessin ni dans le coloris.

zième siècle, elle possédait en effet Francesco di Oberto, surnommé le *Cybo*, dont on voit de nos jours un tableau représentant la Vierge entre deux Anges. On ignore exactement le lieu de sa naissance. Il était habile à peindre des oiseaux, des quadrupèdes, des poissons, des fleurs et des fruits, ainsi que des édifices et des perspectives. Le Giotto fut son modèle, et le Voltri (1) son compatriote, son imitateur. Plus tard parut après ces peintres un Allemand nommé *Giunto di Allemagna*, dont le pinceau semblait déjà promettre à son pays un Albert Durer, et à l'Italie un artiste digne de l'embellir; il peignit à fresque une Annonciade, ouvrage d'autant plus précieux qu'il réunit le fini de la miniature à l'huile au style large et facile des fresques. Le Marone et le Nebea (2) d'Alexandrie, peignirent avec un précoce talent, l'un une Nativité, et l'autre des Archanges et des Martyrs; l'un étonne par la perfection de son travail, et l'autre par la hardiesse de son pinceau. Quoique naissante, l'école de Gênes avait, comme les autres, des succursales dans les villes de

(1) Ce peintre florissait au commencement du quinzième siècle.

(2) Tous deux du même temps que les précédens.

l'état Génois. Savone comptait le Massone (1), qui peignit avec art et l'histoire et le portrait; le Tuccio et divers autres, venus des états Vénitiens, et qui enrichirent Gênes de leurs ouvrages. Le Brea (2), admirable pour ses airs de tête, pour la vivacité de son coloris, la sagesse de ses compositions, et le mouvement aussi hardi qu'heureux de ses attitudes, est celui qui parmi tous ces peintres signala le plus les progrès de son art et de son école.

Jusqu'à présent des étrangers sont les auteurs de ses progrès; elle était réservée même à ne briller le plus souvent que par leurs pinceaux; mais celui de ce peintre prouve qu'elle est également riche de talens nationaux. Un des *Mantegna* et le *Sacchi* de Pavie (3), grand dessinateur et parfait paysagiste, embellirent tour à tour Gênes de leurs tableaux, ainsi que le Semini et le Piaggia (4). Le Semini est appelé le Perugin de l'école Génoise; divers autres imitèrent à la fois et perfectionnèrent son style. Le Morinello se fit admirer par des por-

(1) Né à Savone. Il florissait déjà en 1490.

(2) L'âge du Tuccio est ignoré; il s'appelait Tuccio di Andrea. Le Brea florissait en 1513.

(3) Carlo, mort en 1706.

(4) Peintres du même temps.

traits du coloris le plus suave, de la ressemblance la plus parfaite; enfin le Moreno et le Carnuli (1), quoiqu'offrant encore aux regards de l'observateur un style qui n'est malheureusement point exempt de sécheresse quant aux figures, se distinguèrent toutefois par le coloris et par la perfection de la perspective. Le tableau de la Prédication de saint Antoine, est celui où le Carnuli a montré tout son talent.

Nous allons voir paraître un des plus dignes élèves du grand Raphaël. *Perino del Vaga*, qui introduisit l'admirable style de l'école Romaine; aidé du Luzio (2), il embellit de ses pinceaux le palais de ce Doria qui venait d'affranchir son pays; et comme tout rappelait ce héros, il crut devoir orner le toit qu'il habitait des images des héros ses modèles. Il peignit le combat de Coclès et sa chute glorieuse dans le Tibre, la terrible audace de Scévola, et son courage plus terrible, puisqu'il sut punir son propre bras du supplice du feu, pour n'avoir tué qu'un esclave au lieu de tuer un tyran. Pour compléter enfin la justesse autant que la beauté de ses allégories,

(1) Même observation pour ces derniers.

(2) Compatriote du Perino, il était son auxiliaire dans Gênes, en 1530.

le Perino, rival de son condisciple Jules Romain, peignit la guerre des Géants contre les Dieux, et compléta par cette allusion la gloire de Doria de tous les honneurs de la peinture. Les géants sont les ennemis de la république vaincus, et le héros est le dieu qui l'a délivrée et lui a rendu la liberté. Le *Lazzaro* et *Pantalio Calvi*, tous deux (1) sont des peintres qui, profitant de la présence de Perino dans Gênes, imitèrent le plus heureusement son style. La Continence de Scipion, qu'ils peignirent ensemble dans le palais Pallavicini, semble un tableau fait par Perino lui-même. Différent de beaucoup d'autres peintres même fameux, loin d'être jaloux de leurs succès, le Perino les encouragea, et donna à ses émules tous les moyens de devenir bientôt ses rivaux. Un d'eux abusa de ses bienfaits, non sur lui, mais sur le *Bargone*, jeune peintre dont les progrès remplirent de jalousie l'âme du Lazzaro, qui osa recourir au poison pour les arrêter dans leur source, et ravit la vie à son rival : exemple qui, à la honte des arts, n'est malheureusement pas le seul qu'offre l'histoire de la peinture ! Les deux Semini,

(1) Le premier mourut à cent cinq ans, en 1502 ; le second en 1595.

frères inséparables autant que vertueux, et charmans artistes, qui n'eurent d'autre maître que leur père, mais imitateurs du style du Perino, et plus dignes de l'être que les Calvi, volèrent à Rome pour compléter leurs études en copiant les antiques et les ouvrages du plus grand des maîtres, de Raphaël. La colonne Trajane fut aussi un de leurs modèles. De retour à Gênes, l'un se montre plus Raphaélesque que l'autre, mais tous deux ont profité à l'école de ce grand peintre, et l'Enlèvement des Sabines, un des produits de leur pinceau, fut pris par un des Procaccini, alors dans Gênes, pour un ouvrage de Raphaël lui-même. Les deux *Cambiaso* (1) père et fils, le premier imitateur du Perino et du Pordenone, et le second, exercé au faire du Mantegna, sont tous les deux les plus grands peintres de leur école. Ce dernier surtout, dessinateur aussi hardi qu'heureux, aussi énergique que grandiose, est en même temps ingénieux et fécond dans ses compositions ; faible d'abord dans la partie si intéressante de la perspective, il y devint bientôt habile par les conseils du Castello son ami. Il offre dans les deux manières qu'il prit

(1) Ils moururent tous deux vers la fin du seizième siècle, dans Gênes, leur patrie.

successivement, le talent d'un copiste supérieur et celui d'un original qui promet de devenir un des premiers maîtres. Le Martyre de saint Georges est de sa première manière, le Saint Benoît est de la seconde ; mais dans l'Enlèvement des Sabines rien n'égale la somptuosité des accessoires et des ornemens dont il embellit une composition déjà si belle par elle-même : armes, coursiers, soldats, et une foule de personnages de tous les sexes et de tous les rangs, parmi lesquels on distingue des enfans éplorés, des femmes indignées et de farouches ravisseurs, sont peints dans cet ouvrage si admirablement, que Mengs, en le voyant, ne balança pas à déclarer qu'après les beautés en ce genre qu'offre le Vatican, il n'en est point de plus brillant dans toute l'Italie. Le *Castello* (Gio Battista), élève de Cambiaso, se distingua conjointement avec son ami. Emule des Leonardo et des Michel-Ange, il fut encore architecte et sculpteur (1). Moins doué de génie que de talent, il acheva mieux ses tableaux qu'il ne sut les embellir par des compositions ingénieuses; cependant il donna plus d'une fois le plus grand caractère aux figures de ses tableaux. Tels sont les Anges qui volant

(1) Mort à soixante-douze ans, en 1629.

dans des gloires vers les cieux, invitent les élus de Dieu à les suivre, ouvrage fait en concurrence avec Luca Cambiaso, qui peignit ses Bienheureux séparés des Réprouvés dans le Jugement dernier, qu'on voit sur les murs de l'église de l'Annonciade.

Il semble que non seulement les peintres Génois ne forment qu'une seule famille dans laquelle les talens sont héréditaires, mais que les peintres étrangers qui viennent partager et augmenter leurs travaux aient le même privilége. Au Castello succédèrent Fabrizio et Granello, ses beaux-fils; *Orazio Cambiaso* et le *Tavarone* leur succédèrent à leur tour (1). Le premier se place près de son père par son mérite, et l'autre du Pordenone, par son tableau de Saint Georges qui tue le Dragon, et qu'il entoure de génies, de citoyens, de dépouilles des ennemis de Gênes vaincus; grand tableau que malheureusement l'atmosphère saline de la mer, à laquelle il est imprudemment exposé, a outragé, mais qu'elle n'a pu détruire, et qu'on voit encore sur la façade de la douane de Gênes. Peintre justement célèbre, le Tavarone l'eût

(1) Ces peintres s'approchent du milieu du dix-septième siècle.

été davantage, si moins prompt à exécuter qu'à entreprendre, il eût mieux su achever ses ouvrages, et qu'il n'eût pas ignoré qu'il n'est point de génie sans patience, et sans des travaux obstinés. Les deux *Corte* (1) (Valerio et Cesare) se signalent, l'un par la délicatesse, et l'autre par l'énergie de son pinceau, mais le fils n'égala pas son père. Il mourut dans les fers, victime d'une incrédulité religieuse manifestée par des écrits, qui n'eût pas été si sévèrement punie dans des temps plus éclairés, plus philosophiques. Ce fut en vain qu'il abjura solennellement ses erreurs. La poésie chanta ses talens, que son fils David s'efforça, mais vainement, de reproduire. Un autre Castello que celui dont nous avons parlé, jouit de la même faveur que Cesare Corte : le Leonardo Spinola, le Grillo, le Marino, comme le Chiabrera, le Ceva, comme le Tasse lui-même, pour lequel il dessina les gravures du célèbre poëme de la *Jérusalem délivrée*, chantèrent tour à tour ses talens. Aussi heureux que le Corte fut infortuné, il alla dans Rome unir au Vatican ses pinceaux à ceux des plus grands maîtres; mais il est loin de s'approcher

(1) Ils ont été trois, tous peintres. Le dernier est mort de la peste en 1657.

d'eux par ses talens, et son tableau de Saint Pierre cède bientôt sa place à l'un de ceux de Lanfranc. Ses fils, au nombre de trois, furent tous peintres comme lui, mais sans avoir même la médiocre portion du talent de leur père. Le Castello (1) fut plus habile à faire des élèves qu'à faire des tableaux, et le *Barabbino* (2), un de ses élèves et le meilleur, excita sa jalousie. Étranger, il fut obligé de s'enfuir dans sa patrie pour éviter les ressentimens de l'envie; il y mourut bientôt, jeté dans les cachots, après s'être ruiné dans le commerce, qu'il entreprit dégoûté de la peinture, où il était parvenu à être un excellent figuriste et un grand coloriste. Le *Paggi*, né patricien, ne put résister au penchant qu'il avait pour les arts, et malgré les plus fortes oppositions de ses proches, embrassa dès ses plus jeunes ans celui de la peinture. Élève du Cambiaso, et riche d'une éducation aussi brillante que solide, il ne tarda point à retirer d'un art pour lequel il avait fait les plus grands sacrifices, le fruit que méritait un beau talent. On le compare au Corrége pour la grâce,

(1) Il s'appelait Bernard Castello, et mourut à soixante-douze ans, en 1629.

(2) Son âge est ignoré; il mourut ruiné et en prison.

au Barocci pour la délicatesse. Il s'essaya dans un style plus fort, et semble, dans son tableau de la Transfiguration, ainsi que dans celui de la Passion de Jésus-Christ, ses deux meilleurs ouvrages, n'être plus le même peintre. Enfin, malgré quelques inégalités qu'on reconnaît dans son talent, ce peintre est un des meilleurs de son école. (1)

Grâce au génie qui entraîna le Paggi à préférer les dignités des arts à celles de la naissance, l'école Génoise lui doit, ainsi qu'à divers peintres étrangers, de ne point succomber comme tant d'autres sous les coups lents mais certains d'une infaillible décadence. Angussola, Lomi, Balli, et une foule d'autres artistes tant étrangers que nationaux, soutinrent à l'envi cette école. Les élèves du Paggi, les plus capables de tous de remplir cette tâche, virent le *Fiasella* étudier successivement Raphaël à Rome, et les meilleurs tableaux d'Andrea del Sarte à Florence, et devenir un excellent maître au jugement du Guido lui-même. Il fut l'auxiliaire du chevalier d'Arpino et du Passignani, et retourna à Gênes, où si ses talens firent la plus heureuse impression, on lui reprocha de commencer ses tableaux et

(1) Le Paggi naquit en 1554, et mourut en 1627.

de charger ses élèves de les achever. Le Casone, l'Oderico, le Capure, Luca Saltarello, Gregorio de' Ferrare, Valerio Castello, furent des élèves dignes de l'école de Fiasella, surtout ce dernier, que Lanzi nomme *suco de' piu grandi genij della scuola ligustica*, et se forma un style tout-à-fait à lui.

Gio Maria Mariani, Gio Battista et Francesco Mariani, le Capellini et les Piola, au nombre de cinq, se firent remarquer tour à tour par leurs talens. Un d'eux, Domenico, supérieur dans l'art de peindre les enfans, l'émule de Guerano, en devint le rival, lorsqu'il peignit le Repos de la Sainte Famille. Les trois fils n'eurent pas le talent de leur père. *Castellino Castello*, élève de Paggi, Niccolo son fils, honorent avec les deux Carlone (1) cette époque de la peinture Génoise. Un de ces derniers s'immortalisa par une foule de beaux et grands tableaux, parmi lesquels se font remarquer celui de l'Épiphanie, l'Entrée solennelle de Jésus-Christ dans Jérusalem, sa Prière au Jardin des

(1) Tous ces peintres si nombreux sortent, comme on voit, seulement de quelques familles, et sont tous du milieu du dix-septième siècle. Le dernier des Carlone mourut en 1697.

Olives, sa Résurrection, son Ascension, et l'Assomption de la Vierge. Rien n'égale l'imagination, la fertilité d'idées et d'invention de ce peintre, son art à remplir sans confusion ses tableaux de figures toutes différentes, toutes variées, et dont les têtes d'une expression aussi noble que vraie, sont pour ainsi dire parlantes.

Bernardo Strozzi (1), élève ainsi que le Carloni, de Sorri, aussi grand coloriste que lui, inspiré par le génie de la peinture, se déroba au cloître pour l'atelier, dans l'espoir d'acquérir à la fois des talens et de soulager sa famille indigente. Jeté pendant trois années dans les cachots, il s'enfuit à Venise, où il étudia les grandes compositions d'une des plus fameuses des écoles, se remplit de leur génie fougueux et hardi, et revint dans Gênes à l'abri d'une prescription et de quelques protecteurs, peindre une foule de fresques immenses, au nombre desquelles celle qui représente le Paradis dans toute sa splendeur est une des plus belles et des plus dignes d'être vues. Ce peintre est sans

(1) Né en 1582, mourut en 1644. Il fut surnommé le Prêtre ou le Capucin, sans doute à cause de sa première profession.

contredit un des meilleurs de son école. Sans être parfaitement correct, son dessin n'est pas moins facile qu'il est élégant ; coloriste vigoureux, plein de naturel et d'harmonie, celui des meilleurs maîtres de son école pâlit devant le sien ; l'expression de ses figures est pleine de force et d'énergie ; ses têtes de saints ont toutes la beauté virile de leur sexe, ses têtes de femmes toute la douceur des anges et des vierges. Le Carbone et le Clementone (1) sont ses dignes élèves ; le dernier même, possédant un dessin plus correct et plus pur, le surpassa dans cette partie de son art, et embellit Pise de ses tableaux. Le Cassana (2), coloriste moelleux et plein de grâce, orna le palais et les églises de la Mirandola des productions de son pinceau, et transmit ses talens à ses trois fils et à sa fille. L'Ansaldo (3) éclipsa tous ces peintres : n'ayant eu dans le principe qu'un maître très médiocre, il ne dût son talent qu'à lui seul. Il se distingua

(1) Le premier mourut à soixante-neuf ans, en 1683 ; le second, appelé aussi Bocciardo, à trente-huit ans seulement, en 1658.

(2) Il florissait dans le dix-huitième siècle, au commencement.

(3) Né à Voltri en 1584, mort en 1638.

surtout dans la partie la plus difficile de son art, celle de peindre les coupoles ou les dômes des églises ; il y peignit des colosses, et dans le palais Spinola, les actions héroïques d'un des membres de cette illustre famille pendant les guerres de Flandre. Non moins habile dans la peinture à l'huile, son tableau de Saint Thomas qui baptise trois monarques est justement renommé. Dessinateur plein de vigueur, ornementiste charmant, sachant distinguer le temps, les lieux et les personnes, on ne lui reproche point d'anachronismes ; son coloris aussi pur que suave est admiré ; en un mot, dit notre sage guide Lanzi, ce peintre est du petit nombre de ceux qui firent beaucoup et qui firent bien. Ses élèves sont Orazio de Ferrare, l'Assereto, le Bajardo et divers autres, qui ne le surpassèrent ni même l'égalèrent en talent. (1)

Les portraitistes de cette époque, dont le nombre s'augmente par le luxe d'une des capitales les plus riches de l'Italie, sont entre autres les trois Borzone (car il est dit que dans tous les genres de la peinture, l'école Génoise en concentre les produits presque exclusivement

(1) Et sur lesquels dès lors nous ne croyons pas devoir entrer dans de plus grands détails.

dans certaines familles), le Mainero, le Monti et le Chiesa, tous quatre déployant le premier mérite, et tous furent élèves de Luciano Borzoni.

Le Scorza, le Sorda de Sestri et le Soprani ne brillent pas moins comme paysagistes ; le Castiglione (Benedetto) excella dans les animaux, et ne fut pas moins laborieux qu'habile artiste. Deux de ses fils héritèrent de ses talens, ainsi que le Bertolotti et le Bassani.

L'école de Gênes à cette époque va voir l'envahissement de son style qui disparaît devant celui des écoles de Parme et de Rome. Le Gaulli, élève de Luccane Bozzoni, fut le premier peintre de ces temps, et parut créateur d'une nouvelle manière aussi grande que pleine d'expression. Le Vaymer et le Molinaretto, furent ses élèves ; le Bruno et le Rosa furent ceux de Pierre de Cortone, lorsqu'il vint dans Gênes, ainsi que le Bottaila et le Langetti. Le Robatto, le Badaracco et le Marchelli, allèrent dans Rome étudier sous le Maratte. André Carlone, Puolgiralamo Piolo, et Domenico Parodi, tous trois fils de professeurs célèbres et chefs d'école, imitèrent avec non moins de succès cet exemple dangereux ; mais le *Parodi* (1), tour à tour imitateur des

(1) Conséquent à ce que nous avons dit, que nous ne

écoles de Venise, de Bologne, comme de celle de Rome, prit dans l'une le Tintoret et Paul Véronèse pour guides; dans l'autre les Carrache, et le Maratte dans la dernière. Mengs s'arrêta stupéfait d'admiration et d'étonnement, à l'aspect des tableaux de ce peintre dans le palais Negroni, sans doute les meilleurs de ses ouvrages. On y voit dans le dessin la correction unie à l'élégance, la force à la douceur dans le coloris, et le génie à la grâce dans la composition savante, une sage distribution de groupes et de figures, un mouvement heureux dans les attitudes, en un mot harmonie tant dans l'ensemble que les détails. Ces tableaux représentent sous les traits d'Hercule et d'Achille, élevé par Chiron, l'histoire de la famille illustre des Negroni. Sans nous arrêter au palais Durazzo, que ce peintre

donnerions des détails que sur la vie des chefs d'école ou des peintres les plus célèbres, nous nous arrêtons au Parodi, après avoir seulement cité tous les peintres qui le précèdent dans cette page. Cet artiste naquit à Gênes en 1668, et mourut en 1740. Parodi ne fut pas seulement peintre, mais comme plusieurs autres de ses illustres devanciers, il fut aussi sculpteur, tel qu'avait été son père, et architecte. Il eut un frère et un fils qui, comme lui, préférèrent la peinture, mais qui ne l'ont point égalé.

n'embellit pas moins de ses productions, quoique dans un genre plus grave, nous citerons encore comme imitateurs heureux du style du Maratte le Rossi, et l'abbé Lorenzo Ferrari (1), qui chercha à une distance moins éloignée son modèle, et le trouva dans les exemples du divin Corrége; mais plus langoureux que tendre et plus froid que passionné, il est loin d'animer la toile du feu des crayons de son maître. Il réussit mieux dans les fresques que dans les tableaux à l'huile, et c'est en cela qu'il se rapproche de l'école de Parme, qui, comme on sait, affecte davantage l'un que l'autre de ces deux genres de peinture. Le Guidobone (2), imitateur plus heureux du même maître et de la même école, peignit moins bien les figures que les accessoires de ses tableaux; son frère, non moins gracieux que lui, peignit dans Turin des anges dans une Gloire que l'on croirait du Guide; mais le Draghi, laissant l'école de Parme pour celle de son pays natal, est aussi habile dans l'exécution de ses tableaux qu'il est original dans leur composition. Il brille surtout dans la

(1) Il y a eu douze peintres de ce nom dans les diverses écoles. Celui-ci, né à Voltri, dans l'état de Gênes, en 1606, mourut en 1657.

(2) Peintre du même temps.

peinture à l'huile, et doit peut-être son originalité à cette méthode. Ses peintures du palais Pallavicino et beaucoup de tableaux n'honorent pas moins sa patrie que lui. Le Raggi, sorti d'une école inconnue, se distingue par un Saint Bonaventure qui contemple un crucifix, autant que le Palmieri, son contemporain, se signale par un tableau de la Résurrection et l'art de peindre les animaux. Le Spoleti, élève du Piola, peintre national, copia dans Madrid où il se rendit au sortir de l'atelier de son maître, le Morillo, un des plus fameux de l'école Espagnole, et le Titien, qui, comme on sait, embellit de son pinceau cette ville; mais meilleur portraitiste que peintre d'histoire, il laissa le Boni briller dans sa patrie, dans le dernier de ces genres, et au Galeotti, venu de Florence, l'avantage de lui consacrer ses tableaux. Ce dernier est parmi les peintres ce que sont les intrigues dans la société; il donna bien moins de bons que de mauvais tableaux à son école adoptive; mais ses deux fils honorant sa mémoire, et tous deux peintres comme lui, comptent au nombre des meilleurs qu'elle ait eus.

L'école de Gênes ne se soutient plus que par quelques peintres, dans le nombre desquels se distinguent le Campora, le Maja et le Chiappe,

dans le genre de l'histoire; le Revello et le Costa, dans les ornemens; le Tavella, avec plusieurs autres dans les paysages. Ce dernier est surnommé le Salfarolo, par l'habitude qu'il eut d'introduire des feux dans ses tableaux, comme son maître est appelé le Tempesta, par l'usage qu'il eut de peindre ces désordres de la nature dans les siens. Le Rasti, de Savonne, se signale dans la peinture des théâtres et des caricatures, quoiqu'il ne sache pas moins peindre avec un rare talent des tableaux d'église, témoin une Décollation de saint Jean, justement vantée, et plusieurs fresques, représentant des sujets saints, qui ne le sont pas moins. C'est à cette époque que la fondation d'une académie promettait de nouveaux et de bons élèves à la peinture. (1)

Si Gênes eut son école de peinture, ainsi que toutes les principales villes d'Italie, on peut croire que le Piémont et sa capitale, riche non seulement des produits agricoles les plus abondans, mais d'une situation géographique éminemment commerciale, ont dû aussi en fonder

(1) Nous n'avons pas cru devoir donner les divers âges de tous les peintres que nous venons de nommer; on voit par les antécédens qu'ils sont presque tous du dix-huitième siècle.

une. En effet, Amedée IV, au commencement du quatorzième siècle, jaloux de faire participer ses états à la splendeur que l'art de la peinture allait à sa renaissance répandre sur l'Italie, appela de Florence, à sa cour à Chamberri, un des élèves du Giotto, nommé Giorgio, qui était ignoré dans son propre pays, et vint décorer le château Ducal. Giovanni (1), peintre Piémontais, faible encore, peignit, six lustres plus tard, dans le goût Florentin, la Mère du Seigneur, qui reçoit les pieux hommages de tout le peuple de Turin. Des peintres étrangers peignirent, au commencement du siècle suivant, d'autres tableaux dans les diverses villes du Piémont, et le Simazzotto, peintre du pays, ainsi que le Quirico, marchèrent sur leurs traces. Le Barnabo, de Modène, meilleur qu'eux tous, et que quelques écrivains sur la peinture placent quelquefois au-dessus du Giotto lui-même, peignit dans la ville d'Alba, le Couronnement de Notre-Dame, dont l'air de tête, les draperies et le coloris sont du style le plus grandiose de ces temps, et signalent avec éclat les progrès de la peinture. Ses imitateurs, le Tuncotto, le

(1) Né à Chiezi en Piémont. Il florissait en 1343.

Gandolfino, et quelques autres, sont peu dignes du Barnabo, par la faiblesse de leur pinceau; mais le Macrino, né dans Alladio, s'éleva à sa hauteur, et ne se fit pas moins admirer par la vérité que par le fini de ses figures, son clair-obscur quoique naissant, et son coloris. Le Borghese de Nice, ainsi que le *Brea*, sont des élèves qui n'héritèrent point des talens de leur maître.

Plusieurs autres peintres naquirent de ces diverses écoles dans le commencement du seizième siècle; mais peu remarquables par leurs talens, nous croyons inutile de consigner leurs noms dans l'histoire de celle du Piémont. L'Ardente, qui leur succéda, se signala par son talent singulier pour l'invention; mais les deux Solari, père et fils, sortis de l'école Milanaise, remplirent bientôt Turin d'une foule de beaux ouvrages; le fils surpassa son père, dont le nom est plus renommé que ses tableaux. Etablis dans le Montferrat, ces peintres y fondèrent une école auxiliaire, tandis que dans Turin d'autres peintres, tels que le Rosignoli, le Caracca, le Crispi et Arbasia, tous élèves de maîtres plus ou moins célèbres, s'efforcèrent de donner au Piémont une école rivale de celle de Gênes, qui, comme nous l'avons vu, a jeté un brillant éclat.

Le Cuccia (1), dit le Moncalvo, peintre du Montferrat remplit Novarre, Verceil, Casale et Alexandrie, de ses ouvrages, avant de parvenir dans Turin et de l'embellir de son pinceau. Il brilla surtout dans les fresques, et s'éleva à la hauteur des meilleurs maîtres dans ce genre. Son coloris est plein de vigueur, et cependant son pinceau est quelquefois d'une délicatesse qui ressemble à de la langueur; son tableau de la Déposition de la Croix est son chef-d'œuvre. Il y règne le goût admirable du Parmegianino, d'Andrea del Sarte et de Raphaël. Il est inégal, car ces Madones, qu'il peignit en si grand nombre, semblent le produit de différens pinceaux; mais ses tableaux de la Résurrection de Lazare et de la Multiplication des pains, où l'on admire à la fois la correction et l'élégance du dessin, la disposition habile des groupes et des figures, l'imagination vaste et hardie de la composition, font honneur à l'Italie, et sont dignes des plus beaux temps de la peinture : l'un inspire la plus

(1) De tous les peintres que nous venons de nommer celui-ci est le plus marquant. Il est né à Novarre en 1568, et mort en 1678, ce qui donne à peu près aussi l'âge des peintres de son école qui le précèdent, ou qui sont ses contemporains.

sainte pitié, l'autre la plus profonde terreur. Giorgio Alberino fut un des élèves de ce peintre, et le Sacchi, en fut le meilleur, et eut un pinceau plus énergique et plus savant que son maître lui-même ; mais les deux filles de Cuccia, peintres comme lui, et dont l'une adopta une fleur, et l'autre un petit oiseau pour signe de reconnaissance de leurs tableaux, honorèrent le plus sa mémoire en reproduisant ses talens. Le Musso (1) fut, comme le précédent, l'orgueil de son école. Élève du Caravage dans Rome, et des Carrache dans Bologne, quoiqu'il se formât au style du premier et le préférât à celui des seconds, il se créa un style original ; mais il mourut trop jeune pour la gloire de son art et de son pays. L'Orlando, le Mayno et le Della Rovere, peintres du commencement du dix-septième siècle, se firent connaître par des tableaux qui, s'ils n'attestent pas des progrès considérables, prouvent au moins par leur style que l'école n'est point tout à fait restée stationnaire. Ils avaient sous les yeux de nombreux, autant que de bons modèles. Un des Zuccaro Federico, en parcourant l'Italie, la remplissait de ses tableaux d'un pinceau facile et rapide,

(1) Il florissait en 1618.

comme l'est celui de son école ; il vit Turin, où le souverain le chargea de peindre une des galeries de son palais. C'est dans ce palais même qu'ont été recueillis à grands frais des tableaux des plus grands peintres. Les élèves de l'école de Turin s'efforcèrent d'en imiter les diverses manières : le Conti imita celle de l'école Romaine, le Morazone celle de Milan, et le Scorza celle de Gênes.

Mais le *Mulinari*, élève des Carrache, et surnommé même le Carachino dans son pays (1), parvint à devenir aussi élégant que correct, aussi noble qu'expressif, soit dans son dessin, soit dans ses figures et dans ses draperies. Son tableau de la Déposition de la Croix, placé dans l'église de San Dalmazio à Turin, est son meilleur ouvrage, quoiqu'il soit loin d'être dans le style de l'école Bolonaise. Ce peintre a des teintes souvent plus claires et quelquefois faibles, différentes de celles de ses maîtres. Le Claret, Flamand, fut d'après les uns son maître, d'après les autres son disciple, et toujours son meilleur ami. Leurs pinceaux se confondirent comme leur amitié. Ils peignirent ensemble divers ouvrages, mais celui de ce dernier est aussi brillant qu'il est plein de franchise et de vérité. Les deux

(1) Né à Savigliano en 1577, mort en 1640.

Bruni brillèrent, l'un par un dessin savant et exact, et l'autre seulement par le nom de son frère. Le *Vermiglio* (1) s'immortalisa par un tableau représentant Daniel dans la fosse aux lions, dans lequel aux ornemens grandioses dans le goût de Paul Véronèse qu'on y admire justement, se joint une composition aussi grande que pathétique. Tout un peuple, ayant son roi à sa tête, contemple le saint, que caressent les lions au lieu de le dévorer, tandis qu'à peine précipités dans la fosse ses accusateurs sont mis en pièces. Ce peintre est à la fois l'imitateur du Carrache et du Guide; il est le meilleur peintre à l'huile de son école. Le Rubini, son contemporain et son compatriote, qu'on veut lui comparer, est loin d'avoir son mérite. Plusieurs autres peintres le suivirent. Le Boetto, le Moneri (2), qui plein d'expression, et surtout habile à donner un grand relief à ses figures, se font le plus remarquer; mais malgré les efforts de ces peintres, le besoin d'une académie se fit vivement sentir pour augmenter les maîtres, les élèves et les bons ouvrages. Elle fut enfin

(1) Giuseppe; il florissait en 1675.
(2) Il naquit à Visone en 1637, et mourut en 1714. Le Rubini florissait vers le milieu du dix-septième siècle.

fondée sous le nom de Saint-Luc (1), à l'instar de plusieurs autres de l'Italie. Des peintres Flamands accoururent dans Turin, tels que Baltazar Mathieu et Jean de Miel. Le premier peignit une Cène de Notre Seigneur, ouvrage justement admiré; le second, élève du célèbre Vandyck, justement applaudi à Rome, se distingua dans le Piémont, par une foule de tableaux dont il peignit plusieurs dans une des salles du palais du Roi. Élevé dans ses idées, grandiose dans son style, ses figures sont aussi belles d'expression que les paysages où il place des chasses nombreuses sont beaux de vérité. On voit que, quoique né Flamand, il s'est pénétré des beautés des écoles d'Italie. Il ne possède pas moins ce qu'on appelle dans ce pays la science du *Sotto in sù*, que celle non moins difficile du clair-obscur. Le Banier et le Saiter, étrangers comme lui, méritent également par leurs talens de partager les honneurs de Charles Delfino, né Français, plus habile toutefois à peindre des portraits que des tableaux d'histoire, ce qui se voit par les efforts mêmes qu'il a faits pour n'être point un simple portraitiste; mais plein de feu et d'idées il sait

(1) Cette académie fut fondée dans le milieu du dix-septième siècle.

animer en même temps ses compositions et ses personnages ; son défaut est plutôt d'être surabondant que stérile. Le Brambilla fut son digne élève ; il réunit un bon style et un bon coloris. Plusieurs autres peintres tant étrangers que nationaux augmentèrent les richesses de l'école Piémontaise, sinon par des chefs-d'œuvre, car il n'est pas donné à tous les artistes d'en faire, à toutes les écoles d'en recueillir, du moins par de bonnes productions. Le *Taricco*, qui dans Bologne étudia successivement trois des plus grands maîtres d'expression, de composition, de coloris et de dessin, c'est-à-dire les Carrache, le Dominiquin et le Guide, justifia le choix qu'il avait fait de ces maîtres par le succès qu'eurent ses pinceaux. Ses têtes sont belles, sa touche est facile, et s'il n'a pas la supériorité des peintres appelés classiques, il s'efforce du moins de les atteindre sans prétendre à l'audace de les égaler.

Le Taricco est suivi par plusieurs autres peintres, dont la médiocrité des talens nous exempte de les nommer jusqu'à ce que l'école fut en quelque sorte ranimée de la léthargie dans laquelle le temps, et des artistes peu habiles, la laissaient languir, par Claudio Beaumont, l'élève et le successeur de l'Agnelli, qui de Turin sa patrie alla dans Rome, devenue celle des arts, en

copier les chefs-d'œuvre comme faisaient la plupart des peintres de toutes les écoles. Il s'attacha à copier les tableaux des plus grands maîtres, et parmi ces tableaux ceux des Carrache, de Raphaël et du Guido. De retour dans Turin, il apporta à sa patrie le fruit de ses progrès et de ses veilles; et, mère clairvoyante, celle-ci s'aperçut qu'il avoit su mettre son temps à profit. Cependant l'Enlèvement d'Hélène et le Jugement de Pâris, ceux de ses ouvrages les plus brillans, ne sont sans défauts que dans quelques unes de leurs parties.

Baptiste Vanloo fut l'auxiliaire du Beaumont dans la peinture des tombes des ducs de Savoie à la Supperga. C'est là que ce peintre commença une réputation qui depuis est devenue si brillante. Il peignit ensuite les sujets les plus gracieux, tirés du poëme du Tasse, et répandit en quelque sorte sur la toile cette fraîcheur d'imagination, partage de sa jeunesse; mais lorsque les ans s'accumulèrent sur sa tête, son pinceau perdit de sa franchise et de sa liberté, et acquitta d'une manière plus prompte que d'autres, le tribut que le génie et le talent paient à la nature avant celui de la vie qu'elle leur reprend. Son frère, son égal en mérite, le surpassa par le nombre de ses travaux. Beaumont, excité par

le double aiguillon de la gloire et de la rivalité, n'eut pas seulement ces peintres pour rivaux, mais tous ceux que le souverain fit venir en grand nombre pour enrichir de leurs ouvrages ses galeries et ses musées. Il soutint dignement le poids de chef de son école, dirigea avec succès et utilité les travaux de l'Académie, et mérita bien de son pays comme artiste et comme citoyen. Le Blanseri fut un de ses meilleurs élèves, et comme tel lui succéda dans les droits, les travaux et le titre de peintre de la cour. S'il est au-dessous de lui pour le génie de l'invention, il ne l'est point pour le dessin, et se trouve toutefois surpassé dans cette partie même par le Molinari, autre peintre de ces temps déjà beaucoup rapproché des nôtres. Le Tesio quitta Turin, et alla dans Rome copier des chefs-d'œuvre et étudier son art sous un grand maître, Raphaël Mengs. A son retour dans sa patrie, il peignit dans la retraite royale de Moncalieri, des tableaux qui sont dignes de son maître. Sans parler des peintres qui le suivirent, puisqu'aucun ne s'éleva au-dessus de la médiocrité, nous nous arrêterons à l'*Aliberti*, qui, planant au-dessus d'eux par des talens, embellit Asti sa ville natale de ses peintures, dont la composition, aussi difficile que hardie, est appelée *Machinosa*, du nom des peintres de l'école

de Venise, qui les premiers entreprirent ce genre vaste et audacieux. Cependant son style tient à la fois des écoles Romaine et Bolonaise, et offre un mélange savant de celui du Marate, du Corrége, du Guido et du Dominiquin réunis. Ses figures ressemblent à celles des Carrache; leurs vêtemens à ceux de Paul Veronèse, et les teintes du coloris à celles du Guercino; enfin, peintre imitateur sans être servile, s'il peignit le Sacrifice d'Abraham, ce fut dans le goût du Mecherino, et il se fait pardonner le tort (si c'en est un) de marcher constamment sur les traces des grands modèles par autant de succès que d'adresse. Son fils, consacré comme lui à son art, mais moins heureux que lui, ne sut pas imiter même les ouvrages de son père.

Plusieurs autres peintres se distinguèrent à peine après les précédens dans les tableaux d'histoire, soit à l'huile, soit à fresque. Dans le genre de peinture appelée Bambochades ou Grotesques, *Domenico Olivieri*, dont la jeunesse se passa dans la licence, apprit en faisant la satire de ses camarades, par des épigrammes et des bons mots, à faire celle de l'humanité dans ses tableaux, lorsqu'il embrassa la peinture. Il s'appliqua à y représenter des charlatans, des marchands d'orviétan, des rixes populaires, des

scènes à la fois triviales et comiques ; de sorte qu'il fut bientôt dans son art ce que sont les poètes burlesques et satiriques dans le leur. Son pinceau est franc, son coloris substantiel, et sa touche énergique. Il transmit à Graneri, son élève, le talent d'imiter son maître plutôt que celui d'être original. Meyer, né dans Prague, appelé par la cour, se signala dans les paysages, ainsi que le Puolo Foco, né Piémontais. La Metrana, fille d'une mère peintre elle-même, et Riocderti, en firent autant dans les portraits, le Michela, le Crosato et le Galliari, dans l'architecture pittoresque, jusqu'à ce que l'Académie de Turin, par de nouveaux réglemens et la magnificence du souverain, assura le succès à venir de l'école, et de plus grands progrès par de nouveaux élèves qui, devenant à leur tour de grands maîtres, ne laissèrent point le plus beau des arts s'anéantir dans le plus beau des pays. (1)

(1) La plupart des peintres que nous avons nommés dans cette dernière époque de l'école Piémontaise étant du dix-huitième siècle, et très connus de nos lecteurs, nous n'avons pas cru devoir préciser leur âge.

CHAPITRE XV.

École de peinture de Venise.

Aussi vénérable par son ancienneté que surprenante par le grand nombre de ses maîtres et admirable par ses chefs-d'œuvre, l'école Vénitienne date, comme celle de Florence, du treizième siècle; et même dès le onzième, Venise avait déjà dans ses murs des peintres nés Grecs, qui ne sauraient être compris dans le nombre des peintres nationaux. Le Pievano, l'Alberegno et l'Esegrenio (1), sont à l'école Vénitienne ce que le Giunta est à Pise, le Guido à Sienne, et le Condivio à Rome. Un écolier de Giotto, qu'il forma à Padoue dans le commencement du quatorzième siècle, nommé *Giusto le Padouan*, les suit, ainsi que *Giovanni Antonio* de la même ville, et divers autres que l'on peut considérer tous empreints, comme dit le vénérable Lanzi,

(1) Tous peintres encore grossiers de ces temps reculés. Il y eut encore avant eux un certain Giovanni de Venise, et un Martinello de Bassano, dont il ne reste à la postérité que les noms.

du style et de la manière du Giotto, comme les fondateurs de l'école Vénitienne.

D'autres peintres parurent vers le milieu de ce siècle qui, sans s'assujettir au même style, s'en formèrent un pour ainsi dire national, surtout dans l'art de la miniature; dans ce nombre se trouvent Marco Puolo, et plusieurs autres encore.

Le premier ouvrage marquant de ces temps fut celui de Nicolo, du Frioul, peinture déjà précoce pour sa forme et sa hardiesse. Pecino et Pietro, de Nova, surpassèrent ces artistes encore grossiers, et leurs peintures se rapprochant du style, alors réputé admirable, du Giotto, annoncèrent avec orgueil l'éclat que répandit plus tard l'école Vénitienne.

Le quinzième siècle s'ouvre; et, comme celles d'Hercule au berceau, déjà les forces de cette école se déploient. Mais la grande manière du Giorgini et du Titien veut un siècle pour se préparer : les œuvres du génie coûtent du temps, même à la nature. Le nouveau style perfectionné a déjà produit des ouvrages remarquables. Le Quirico, le Bernardini et l'Andrea, tous trois nés dans Murano (1), remplissent Venise de leurs ou-

(1) Ils florissaient vers le commencement du quinzième siècle.

vrages, dignes des bons maîtres : ils formèrent les Vivarini (1), que Lanzi suppose être d'origine allemande, et qui sont célèbres par leur ancienneté et leurs ouvrages, dans l'école de Venise; surtout l'un d'eux, Luigi, dont la composition, les effets et même le coloris surpassent celui des autres.

Gentile de Fabriano, autre peintre célèbre de ces temps, orna de ses travaux Venise, et forma des élèves et des imitateurs. Le Nasochio (2) de Bassano fut un des derniers, et Jacopo Neritto, un des premiers, ainsique *Jacopo Bellini* (3), qui fut le père et en même temps le maître de Gentile et de Giovanni, ses deux fils, qui l'illustrèrent plus que ses travaux et qui annoncèrent par leurs talens les grands maîtres et les grands ouvrages qui vont paraître. Les deux *Fiore*, en peignant des figures aussi grandes que nature, en leur donnant de la dignité et de la beauté, en montrant une touche pleine d'agilité et de grâce, devancèrent ces prodiges; mais le dernier, char-

(1) Les Vivarini florissaient vers la moitié de ce même siècle.

(2) Né à Padoue. Ils étaient deux, et ont fleuri vers le milieu du même siècle.

(3) Jacopo Bellini florissait dans le même temps. Il sera parlé plus bas de ses fils.

geant ses draperies d'or et d'autres vaines richesses, signala le mauvais goût de son temps, et nuisit au bon goût dans son art. Le Moranzone, les trois Crivelli, le Comenduno, le Testorino, le Brandino, le Toppa, le Civerchio, les deux Stefano, de Vérone; enfin Vittor Pisanello (1), de Vérone, supérieur à ses contemporains à Venise, et qui avança tellement son art, qu'il mérite d'être comparé au Masaccio, qui existait de son temps; Jacopo Tintorello (2), son égal pour le coloris, et Marcello Figolino, remarquable par l'originalité de ses compositions, précédèrent le Squarcione (3), qui ne compta pas seulement parmi les premiers fondateurs de son école, mais parmi les premiers de ses maîtres.

Francesco Squarcione, doué de cette ambition qui, ayant pour objet exclusif de briller dans l'art pour lequel la nature nous fait naître, quitta sa patrie lorsqu'il n'était encore qu'adolescent, et alla dans la Grèce interroger,

(1) Ce peintre florissait dans le même temps que les précédens.

(2) Né à Vicence, et qu'on ne doit pas confondre avec le Tintoretto, dont il sera parlé au long plus bas.

(3) Né à Padoue, mort octogénaire en 1474.

comme Pausanias, tout ce qu'elle conservait encore de grand et de beau dans les arts; et ce qu'il ne put pas rapporter à Venise des monumens antiques, il le dessina, le peignit, et revint chargé des plus riches dépouilles. A peine arrivé, il forma un atelier (1); il y déposa les dessins qu'il avait tracés dans le Péloponèse, et le remplit de statues, de torses, de bustes, de bas-reliefs, d'urnes cinéraires, et de tout ce qui n'est pas moins fait pour servir de modèles à des élèves que d'admiration à des curieux.

Le peu d'ouvrages restés du Squarcione signalent ses grands talens. Son coloris, l'expression

(1) Le Squarcione et tant d'autres voyageurs furent plus heureux que ne le seraient les artistes de nos jours, qui, inspirés par le génie et leurs talens, voudraient se fortifier dans les arts en imitant ces monumens de la gloire des Grecs anciens. Qu'y trouveraient-ils ? des ruines fumantes, des monceaux de cendres arrosés par le noble sang des chrétiens, des descendans des Socrate, des Périclès, des Alcibiade, égorgés par leurs tyrans, leurs oppresseurs, les seuls Barbares qui souillent encore le sol de l'Europe, et qui offrent en holocauste à l'islamisme cette nation jadis si célèbre, et qui vient d'en relever la gloire et celle de ses ancêtres, en défendant avec un courage et un héroïsme dignes d'elle son indépendance et son honneur.

qu'il sait donner à ses figures, et surtout l'art avec lequel il peignit la perspective, peuvent le faire considérer, dit Lanzi, comme un des meilleurs peintres dans ce genre.

Les combinaisons du génie ne portent pas moins des fruits que ses travaux. Du riche atelier du peintre voyageur vont sortir les plus fameux disciples, le *Mantegna* (1), fondateur de la grande école de Lombardie, le *Zoppo* (2), fondateur de la Bolonaise, et enfin *Gian Bellini*, que l'on peut considérer comme le véritable fondateur de celle de Venise. Cent trente-sept élèves sont dus au Squarcione et à son atelier. Les modèles que renfermait ce temple des arts étaient eux-mêmes des maîtres plus actifs que ce peintre. Ces monumens muets apprenaient à peindre des figures parlantes, des draperies d'une élégance jusqu'alors inconnue, et enfin ils enseignaient aux peintres Vénitiens à rapprocher leur style de celui des peintres antiques, sans être obligés d'aller à Florence, à Rome, à Naples. Les Campo, le Valentino, le Bellunello (3)

(1) Il sera question de ce peintre à l'occasion de l'école Lombarde.

(2) Marco, qui florissait en 1471.

(3) Né à S. Vito dans le Véronais, florissait dans le même temps que les peintres précédens.

surtout, déjà remarquable par le grandiose de ses compositions, mais que la flatterie, plus que la vérité, surnomma le Zeuxis et l'Apelle de son temps; le Tolmezzo (1), dont le coloris quoique encore dans le goût ancien, est digne des plus grands éloges, se distinguèrent par les progrès considérables qu'ils firent faire à leur art. Le dessin a fait un pas gigantesque par l'imitation des ouvrages antiques; et la découverte de la peinture à l'huile, dont Venise, la première, fit usage à cette époque, donna aux maîtres de son école ce coloris, en quelque sorte divin, qui n'en éternisa pas moins la gloire par sa solidité que par son éclat, et qui devint pour elle un caractère distinctif.

En effet, à Venise comme dans toute l'Italie, les peintres ne possédaient, au temps dont nous parlons, d'autre moyen d'exprimer les beautés de la nature et de l'art, qu'en employant ce genre de peinture connu sous le nom de *détrempe*.

Jean Van Eich (2) fut, d'après le Vasari, l'in-

(1) Domenico, né à Udine, florissait aussi à la même époque.

(2) Jean Van Eich naquit à Bruges en Flandre, en 1370, et mourut en 1441.

venteur du moyen nouveau appelé *peinture à l'huile*. Antonello de Messine, dont nous aurons occasion de parler dans l'historique de l'école Napolitaine, sut le lui dérober par subtilité, ou l'obtenir de lui par son adresse, lorsqu'après avoir vu des tableaux peints de cette manière à Naples, il quitta l'Italie pour aller ravir à la Flandre un trésor qui devait à jamais l'immortaliser. L'école qu'il choisit pour lui en faire le premier hommage fut celle de Venise, alors une des plus opulentes cités de l'Italie et du monde, et qui pouvait le mieux récompenser son zèle et son habileté. Les ouvrages d'Antonello sont d'un goût charmant et d'un pinceau très subtil et fin. Pino, de Messine, fut son compagnon et son digne auxiliaire dans plusieurs travaux qu'il entreprit dans Venise.

Ce fut vers la fin du quinzième siècle que le secret de la peinture à l'huile fut divulgué. On dit même que des peintres Flamands vinrent aussi le répandre, et que les meilleurs des élèves de Van Eich, Flamands comme lui, ainsi que Hugues d'Anvers, peignirent dans ce genre des tableaux en Italie, à cette époque.

Dès ce moment, au coloris sec et dur des premiers peintres, succéda le coloris moelleux et brillant qu'assurait la nouvelle peinture; à

l'absence des teintes qui donnaient à un tableau un ton général de couleur pâle et monotone, succédèrent les gradations de la lumière et de l'ombre. *Gian Bellini* (1), fut le premier qui s'empressa de mettre à profit une des plus rares et des plus utiles découvertes. On dit qu'avant qu'elle fût publique, il pénétra, sous les vêtemens d'un noble personnage, dans l'atelier d'Antonello; et, joignant la ruse à l'audace que légitimait le grand amour qu'il portait à son art, il fit faire son portrait par cet artiste, afin de découvrir les moyens qu'il employait dans sa nouvelle peinture. Jusque-là cet artiste, que l'on doit considérer comme le père d'une des plus grandes écoles d'Italie, s'était efforcé d'ennoblir son pinceau et d'agrandir sa manière; mais si son dessin était correct et élégant, grâce à des modèles antiques, son coloris n'était encore ni moelleux ni brillant, et ce fut à cette époque qu'il ne laissa rien à désirer ni à son art ni à sa patrie.

Ce grand artiste fut, selon le Boschini, et comme nous le rapporte Lanzi, supérieur à Raphaël lui-même, dans ce qu'on appelle la partie architecturale de la peinture, ou la

(1) Gian Bellini, né en 1421, mort en 1501.

science de dessiner des monumens d'architecture dans ses tableaux.

Gentile Bellini (1), quoique son aîné, marcha sur ses traces, ne possédant point ses talens. Sa réputation cependant fut immense ; elle pénétra dans Constantinople, où Mahomet II, qui arbora le premier l'étendard du prophète dans cette cité, le demanda au sénat de Venise, pour qu'il vînt orner son harem de ses peintures. Au retour d'un voyage qui agrandit ses richesses et ses honneurs, le Bellini enrichit de nouveau Venise de ses peintures, dans lesquelles, s'il ne déploya pas la touche moelleuse et spirituelle de son frère, il ne lui fut point inférieur, ni pour l'ordonnance, ni pour le dessin. Le *Carpaccio* (Vittore) fut son émule (2) ; et dans son tableau représentant la Purification, il se montra même son rival : heureux s'il eût su ne point commettre les grossiers anachronismes des peintres anciens, qui habillaient Dieu comme le pape, et les apôtres comme des cardinaux. Vérité de coloris, pureté

(1) Gentile Bellini, mort en 1516, âgé de quatre-vingt-dix ans.

(2) Ce peintre naquit à Venise. Ses ouvrages vont jusqu'à 1520.

de dessin, douceur et harmonie de contours, le Carpaccio avait déjà tout ce qui caractérise les grands maîtres. Dans la même école et dans le même temps, on compte le Sebastiani, le Mansuetti, les deux Vaglia, le Rizzo, Benedetto Diana, Marco Basaiti (1), ce dernier, né de parens grecs, célèbre par le tableau représentant la Vocation de saint Pierre, enfin les élèves des deux Bellini, parmi lesquels se distingue *Bellin Bellini*, un de leurs parens. Nous ne devons pas omettre non plus de dire quelques mots de Girolamo di Santi Croce et de Pellegrino di Santi Daniello, tous deux du nombre des élèves de Bellini : le premier, qui, depuis Zanetti, se rapprocha le plus de la manière du Giorgione et de celle du Titien, et se fit admirer par plusieurs ouvrages ; et le second, qui se distingua par la pureté de son dessin, et un talent particulier à peindre l'architecture.

Tous ces peintres firent rapidement marcher leur école vers ce temps mémorable, où dégagée entièrement de la manière appelée antique, elle va ne compter que des chefs-d'œuvre et de grands maîtres.

(1) Tous peintres de ces temps. Le dernier naquit dans le Frioul.

Le *Mantegna* (1) fut le premier qui parut sur cette grande scène. Élève, comme nous l'avons vu, du Squarcione, qui l'adopta pour son fils, aussitôt qu'il vit son premier tableau représentant Sainte Sophie, ce peintre, en épousant la fille de Jacopo Bellini, son compétiteur, s'entoura, jeune encore, de tout ce que la peinture avait de grand, afin de devenir aussi l'héritier du génie de son père adoptif. Il apprit d'abord, par l'étude des bas-reliefs qu'il trouva dans l'atelier du Squarcione, cette grâce et cette correction de dessin, cette délicatesse et cette légèreté de draperie, par laquelle les ouvrages des Grecs sont si remarquables ; mais ce ne fut point sans efforts, et sans avoir essuyé les graves reproches de son père adoptif, qui blâma long-temps toute imitation maladroite de ces beautés, qu'il vainquit ensuite toutes les difficultés. Les leçons des Bellini s'unissant aux conseils du Squarcione, non seulement il profita des unes et des autres,

(1) Andrea, né à Padoue en 1430, mort en 1506. Il fut nommé chevalier à cause de ses talens. Il eut deux fils qui furent aussi peintres, mais bien inférieurs à leur père. Il sera encore beaucoup question de ce peintre créateur, et devenu un des meilleurs des anciens modèles.

mais le Pizzolo, l'Ansovino, le Parentino (1), voyant ses succès, marchèrent sur ses traces, et devinrent d'excellens disciples sous un aussi bon maître.

Le *Trevigi* (2) balança, plus tard, la réputation de Mantegna lui-même. Le Schiavone (Gregorio) se plaça entre ce maître et les Bellini. Peintre gracieux s'il en fut, il orna ses tableaux d'anges, de fruits, et des plus pompeux monumens de l'architecture. Un autre Trevigi (Girolamo) brilla par la correction du dessin; mais, peu digne de l'école à laquelle il appartient, son coloris est pâle et languissant. Lauro le Padouan (3) reproduisit plusieurs des beautés du Mantegna.

Une école auxiliaire se joignit dans ces temps à l'école de Venise. La nature fut le guide de ses disciples. Francesco da Ponte, de Bassano, la fit briller : ses compositions sont savantes, son coloris éclatant, ses figures expressives, et les deux Mantegna et le Bonconsigli surtout, qui tous étaient originaires de Vicence, et florissaient en même temps que da Ponte, offrirent à la fois un dessin correct, et qui n'est dépourvu

(1) Tous bons maîtres de ces temps.
(2) Dario. Il était né dans la ville de Trévise, et florissait dans le milieu du quinzième siècle.
(3) Lauro vivait en 1568.

ni d'élégance ni de grâce ; un coloris frais et riant, qualité spéciale de l'école de Venise, et des chairs dont le nu n'est pas moins bien disposé qu'il est plein de vérité et d'effet. Nous passerons sous silence le Speranza, et le Veruzio, sur lequel le Vasari ne s'est point assez expliqué dans son *Histoire de la Peinture*.

Plusieurs autres élèves, dont le nombre est trop considérable pour qu'ils soient cités tous individuellement, mais parmi lesquels se distinguèrent particulièrement F. Vincenzo delle Vacche, F. Rafaello de la ville de Brescia, le Damiano, de Bergame, et Bartolomeo de Pola, en Istrie, quoique simples peintres en marqueterie, terminent cette époque de l'école Vénitienne, si bien commencée par le Squarcione, les Bellini et le Schiavone. Nous allons passer maintenant à l'époque où elle eut la plus grande gloire et la plus grande célébrité.

Nous voici parvenus en effet au temps où cette école, dès le commencement du seizième siècle, n'a plus pour maîtres que de grands peintres, et pour produits que de grands ouvrages. C'est par divers moyens qu'elle parvint à cette gloire. Les uns attribuent au ciel de Venise, si beau par ses couleurs, si riant par l'éclat de ses teintes, le type de ce coloris brillant, qui

fit sa renommée dès que la peinture à l'huile fut découverte. C'est dans les cieux, dit-on, que les peintres Vénitiens puisèrent leurs brillantes couleurs; c'est pour se les approprier, qu'ils dérobèrent à la nature sa palette; mais le ciel brumeux de la Hollande vit naître des peintres rivaux, pour le coloris, des peintres Vénitiens, et cette origine *céleste* est l'hommage d'une imagination reconnaissante, plutôt qu'une vérité démontrée. On sait que ce coloris ne brilla pas moins dans les accessoires que dans les parties principales des tableaux, et dans les vêtemens que dans les personnages. Il n'est point d'étoffe pesante ou légère, de velours moelleux, et de voiles diaphanes, qu'il ne sût imiter; et le pinceau, dans ce genre, fut moins l'émule que le rival de la nature elle-même. L'argent, l'or, et tous les métaux brillans, qui décorent les monumens d'architecture, les temples et les palais, ou les tissus superbes, ainsi que les pierres précieuses, sont encore des conquêtes que l'art dispute victorieusement à la nature, à l'aide du pinceau Vénitien. Ainsi le style appelé *ornemental* n'est pas moins du domaine de cette école que le noble style de l'histoire; et l'Anglais Reynolds, qui lui donne ce nom, en enrichit l'école de son pays, après que le Giordano, à

Naples et en Espagne; Rubens, en Flandre, et Vouet à Paris, en eurent aussi enrichi ces diverses écoles. Quant au grand style, c'est-à-dire celui de Michel-Ange, de Raphaël, et de leurs disciples, ce style qui élève l'âme, agrandit l'imagination, touche le cœur et charme les sens, qui attendrit en même temps qu'il étonne, et fait naître tour à tour dans l'âme, comme les vers d'Homère ou une tragédie d'Euripide, l'admiration et la pitié, la vénération et l'amour; ce style qui est à la fois le triomphe de l'art et du génie, les grands maîtres de l'école de Venise ne l'ont pas moins possédé, et le Giorgione, par lequel commença la plus brillante des époques de la peinture, est celui de tous ces peintres dont le pinceau sait également produire toutes ces diverses sensations.

Giorgio Barbarelli, surnommé *Giorgione* (1), ou le grand Georges, unit, comme Léonard de Vinci, les beautés du corps à toutes celles de l'âme; il imprima le caractère de grandeur et de beauté le plus surprenant à tous ses ouvrages. Disciple d'un des Bellini, tout ce qui lui fut présenté dans ses études et ses modèles, qui ne portait pas cette empreinte, était rejeté avec

(1) Né à Castelfranco, dans le Trévisan, mort en 1511.

dédain par lui, comme indigne de ses pinceaux. C'est ainsi que les maniant avec une liberté surprenante, il parut, lorsqu'il n'était encore qu'un simple disciple, un maître dans son art; qu'il ne cessa d'agrandir sa manière, d'ennoblir son style, d'embellir ses figures de toute la régularité des traits et de la vérité de l'expression. Ses visages sont animés, ses attitudes pleines de mouvement et de vie, ses draperies disposées avec un art surprenant, son coloris harmonieux, rempli de force et de substance, et son clair-obscur d'une variété de teintes et de demi-teintes charmantes. Il est le Michel-Ange de son école pour la hardiesse et le grandiose du dessin; il en est le Vinci pour la pureté et la grâce; il n'a point de maître pour le coloris.

Les ouvrages de ce peintre embellirent d'abord les façades des palais de Venise, tandis que ses tableaux à l'huile en embellirent l'intérieur. C'est là que, se jouant avec ses pinceaux, il semble qu'il les transforme en la baguette d'Armide ; d'un seul trait, d'une touche hardie naissent des saints, des dieux, des déesses, des héros. A la fraîcheur, à la vérité, à la beauté des chairs, s'unissent des vêtemens aussi ingénieux que nouveaux. Les plus belles têtes sont ombragées des plus beaux cheveux, flottant en boucles on-

doyantes sur des épaules où le lis se marie avec la rose : des panaches, des chapeaux, des casques éclatans viennent ajouter l'art de la parure à l'expression la plus touchante; des armures superbes couvrent les guerriers les plus intrépides; en un mot, le Giorgione est à la peinture ce que l'Arioste est à la poésie.

Moïse sauvé des eaux par la fille de Pharaon, est un des plus beaux tableaux de ce peintre. Peu de couleurs, mais toutes bien disposées; le ton général le plus harmonieux et les teintes les plus pures, font de ce tableau, dit Lanzi, une sorte d'harmonie austère, qui ne séduit pas moins les yeux qu'une mélodie simple et profonde ne séduit l'oreille et ne touche le cœur.

Le Giorgione perdit à trente-quatre ans seulement, une vie remplie de gloire et chargée des plus honorables travaux; cette vie fut une succession de prodiges. Il semble qu'il y ait dans l'histoire du génie les mêmes compensations que dans celle de l'humanité : plus il nous étonne, plus il nous enchante par ses ouvrages, moins nous devons compter sur de longues jouissances. Comme Raphaël et le Corrége, ce peintre, mort à la fleur de ses ans, laissa d'autant plus de regrets à l'Italie, que son pinceau semblait lui promettre des ouvrages plus nombreux et plus beaux encore.

Les élèves de ce grand peintre sont *Pietro Luzzo* (1), et *Lorenzo Luzzi*, qui de simple domestique devint l'égal de son maître, en dérobant, pour ainsi dire, son talent à ce dernier. Mais le plus célèbre de tous les disciples de l'école du Giorgione à Venise, fut *Fra Sebastiano*, surnommé del Piombo, par l'office qu'il occupa à Rome. Il quitta Gian Bellini pour s'attacher au Giorgione dont il imita le coloris et le talent, et devint un des premiers coloristes de son temps. Il eut la gloire de joindre son pinceau à ceux du Peruzzi et de Raphaël lui-même, dans une des salles de la Farnésienne à Rome, où il fut appelé. Apercevant que son dessin n'était pas aussi correct que celui de ses compétiteurs, il chercha à le corriger, en étudiant sur les ouvrages de Michel-Ange, et parvint comme tout homme de génie à le perfectionner. Il fut aussi inventeur d'une nouvelle manière de peindre à l'huile sur la pierre, et célèbre par l'habileté avec laquelle il fit les mains de ses personnages, les plus belles de toutes celles qu'ait faites aucun peintre. *Giovanni* d'Udine (2) fut encore un

(1) Né à Feltri, florissait dans le seizième siècle.
(2) Il a été déjà question de ce peintre dans l'historique de l'école Romaine.

des dignes élèves du Giorgione, et devint ensuite un des premiers écoliers de Raphaël. Francesco *Torbide*, de Vérone, surnommé le Moro, disciple aussi du Giorgione, mais plus de Libérale, dont il imita le style et la grande activité, se distingua surtout par les fresques qu'il peignit dans le dôme de Vérone, représentant les principaux événemens de la Vierge, grand peintre par le clair-obscur comme par le coloris. *Lorenzo Lotto* (1), qui fit plusieurs chefs-d'œuvre, ainsi que le *Palma* (2), surnommé le Vieux (*il Vecchio*), et le *Cariani*, furent les imitateurs du Giorgione, plutôt que ses élèves. Le premier l'imita quelquefois à s'y méprendre ; il eut les teintes, l'originalité, le goût admirable de son modèle ; il habilla ses personnages des mêmes vêtemens dont il revêtait les siens. Son pinceau est moins libre, mais il est plein d'effet ; il crée des figures dignes du beau idéal. Son tableau représentant le Saint-Esprit, et Saint Jean Baptiste enfant, qui tient dans ses bras un agneau, et qui montre la joie la plus innocente et la plus vive, est à la fois digne du Corrége et de Raphaël. Le second est le rival du Lotto : comme

(1) Il florissait depuis 1513 jusqu'à 1554.
(2) Mort à l'âge de quarante-huit ans.

lui, il a la vivacité du coloris de son maître. Sa Sainte Barbe et Sainte Marie formose est celui de tous ses tableaux dont le coloris est le plus vigoureux, et qui porte l'empreinte du plus grand caractère de peinture ; mais dans celui de la Cène du Christ, infidèle à la manière du Giorgione, il s'approche de celle du Titien ; il imite avec un art admirable la suavité d'un pinceau jusque-là jugé inimitable. Moins animé, on peut dire même moins sublime que Lotto, il est plus beau, plus parfait que lui dans ses têtes de femmes et d'enfans. Enfin le vieux Palma prend la place honorable qu'il tient entre Jean Bellini et le Titien. Quant à *Giovanni Carriani* (1), par son tableau représentant Notre-Dame entourée d'Anges, les uns placés dans des gloires, les autres à ses pieds, il s'immortalisa en produisant une des peintures les plus gracieuses et les plus parfaites de son école. Le Zuccherelli n'allait jamais à Bergame, où est ce tableau, que pour l'admirer, le copier, et publier qu'il était *un des plus beaux du monde*. Le Marconi et le Bordone (2), tous deux de

(1) Giovanni, né à Bologne. Il florissait encore en 1519.

(2) Il en sera encore question en parlant du Titien ; il s'appelait Paris. Quant au Marconi, né aussi dans Trévise, il s'appelait Rocco, et vivait en 1505.

cette grande famille de peintres, se signalèrent, l'un par le tableau du Jugement de l'adultère placé dans l'église de Saint-George-Majeur à Venise, que l'on croirait peint par le Giorgione lui-même; l'autre, élève pendant quelque temps du Titien, déserta l'atelier de ce grand peintre, pour imiter, dans le silence de la retraite, les tableaux de son rival. Celui du Paradis, fait pour l'église de tous les Saints à Turin, qu'il peignit à l'aspect de tels modèles, semble être ce lieu de délices même. On ne répandit jamais sur aucune toile plus de grâce et de douceur; jamais elle ne fut dépositaire du secret de plaire et de toucher à ce point. On ne voit que des campagnes, des collines d'un pays vraiment idéal et céleste; et le tableau qui représente un Pêcheur qui rend au doge de Venise l'anneau conjugal de la république avec la mer Adriatique, qu'il a pêché, est digne de servir de pendant au tableau où le Giorgione a peint de toute la force et de toute l'énergie de son pinceau, une de ces tempêtes terribles, dont la nature afflige l'humanité.

Nous allons entrer dans quelques détails sur l'un des peintres qui ont le plus honoré l'école Vénitienne, et qui termine d'une manière digne du Giorgione le nombre de ses disciples et de ses imitateurs. C'est de *Gio Antonio Licinio*, ou

Sachiense ou *Cuticello*, ayant reçu ce nom d'un coup de couteau que lui donna un de ses frères, et qui depuis a été encore vulgairement surnommé le *Pordenone* (1). Il étudia d'abord la peinture dans Udine, et seulement sur les tableaux de Pellegrino, car un génie aussi hardi que le sien était fait pour trouver de lui-même, sans le secours d'un maître, les plus beaux secrets de son art. Il vit ensuite les tableaux du Giorgione, et la nature l'ayant doué de la plupart des qualités brillantes de ce grand peintre, dès cet instant son style devint le sien. Les autres élèves ou imitateurs du Giorgione eurent en effet plus ou moins sa manière; mais celui-ci l'eut tout entière, et ne lui ressembla pas seulement par ses pinceaux, mais encore par son imagination, qu'il eut, comme lui, grande, hardie et fière. De tous les peintres de l'école Vénitienne, le Pordenone est, après le Giorgione, comme nous l'assure Lanzi, celui dont le pinceau est le plus animé et la touche la plus décidée. Rares dans l'Italie inférieure, ses tableaux le sont moins ailleurs; c'est dans Brescia, dans le palais des Lecchi, qu'on voit plusieurs de ses chefs-d'œu-

(1) Nommé chevalier, et mort en 1539. Pordenone naquit dans le Frioul vénitien.

vre; mais son tableau de l'Annonciade, dans l'église de Saint-Pierre d'Udine, gâté pour avoir été retouché par une main maladroite, se rapprochait, par sa beauté, avant cette époque malheureuse, de celui qui représente Sainte Marie dell' Orto, qu'on voit à Venise. Les Noces de sainte Catherine, qu'on voit à Plaisance, où ce peintre s'établit, est un de ses plus admirables ouvrages. La couleur obscure qui en fait le fond, en fait tellement ressortir les figures, qu'elles paraissent rondes et détachées, comme on en voit sur un bas-relief antique; il en est qui portent l'empreinte d'une douceur angélique. Dans les lieux que le Corrége a remplis de son génie, le Pordenone ne pouvait être mieux inspiré; mais celles de saint Pierre et de saint Paul, placées sur les deux côtés de ce tableau, ont ce caractère de grandeur et de sublimité digne des deux premiers apôtres. On voit que le Pordenone, laissant le sentier fleuri où le Corrége, sur les traces des Grâces, aimait à égarer ses pinceaux, et se livrant tout entier à son propre génie et à celui de son école, ne peignit plus que d'après ses propres inspirations. Superbe est encore le tableau représentant Saint Laurent entouré de plusieurs autres saints, parmi lesquels est saint Jean Baptiste, nu, et dessiné comme dessi-

naient Raphaël et Michel-Ange, et saint Augustin, dont un des bras est d'une telle vérité, qu'il semble saillir de la toile et qu'un autre bras croit pouvoir le saisir. Une autre chose remarquable dans ce tableau, est qu'ainsi que dans celui de Saint Roch, qu'on voit dans sa patrie, il s'est peint lui-même sous les traits de saint Paul.

Mais si ce peintre brille dans les tableaux, il brille encore plus dans les fresques. Il est peu de châteaux et de villages du Frioul, où il est né, qui n'en possèdent d'admirables par leur fraîcheur et leur beauté. Le voyageur qui parcourt cette partie de l'Italie, une des plus brillantes et des plus fécondes, ne peut, surtout dans un pèlerinage des arts, se dispenser de s'arrêter à chaque pas. C'est là qu'il voit, dans les figures d'hommes, ce que le pinceau a tracé de plus viril et de plus mâle; dans les figures de femmes, de plus doux et de plus noble à la fois; et dans l'ensemble de ces beaux ouvrages, de plus vigoureux et de plus varié. Rapide dans ses conceptions, aussi hardi qu'heureux à les exécuter, le Pordenone sut peindre en même temps les affections les plus tendres, les passions les plus fortes de l'âme, et toutes les beautés de la nature. Les campagnes, les villes, et tout ce qui constitue

ce qu'on appelle la perspective d'un tableau, est tellement détaché et en relief sous sa touche audacieuse, que l'on croit les parcourir, s'y promener en les voyant. C'est dans Venise qu'il sembla se surpasser lui-même. Cette ville, alors la première de l'Italie par son opulence, fut moins la cause de ce brillant hommage que la rivalité de ce peintre avec le Titien. Les trophées de Miltiade ôtaient, dit-on, le sommeil à Thémistocle; les peintures du Titien excitèrent le Pordenone à ne quitter ni jour, ni nuit, ses pinceaux, jusqu'à ce qu'il eût sinon surpassé, du moins égalé ce grand peintre. La rivalité prit même quelquefois les couleurs de la haine, et l'émulation celles de l'envie; mais quelle que fût leur ardeur, elle fut utile aux deux rivaux. Différente de celle de Parrhasius et de Zeuxis, et de celle de Michel-Ange et de Raphaël, elle alla quelquefois jusqu'à la fureur dans le Pordenone, qui, pendant ses travaux même, avait toujours une épée à sa ceinture, pour défier son rival autrement qu'avec ses pinceaux. Le Pordenone acquit, par ses excès mêmes, l'honneur d'être placé non loin du Titien, dans l'histoire de l'école Vénitienne. Il s'éleva au-dessus du Guercino par la magie du clair-obscur, et s'approcha du Corrége; mais nul ne l'a surpassé pour

les grands effets de la peinture. Les élèves de Pordenone, dans le Frioul, sont Bernardo Licinio, Giulio du même nom, qui fut neveu de son maître, et deux autres Licinio, dont le dernier, frère de Giulio, eut de la célébrité. Le Calderari, le Beccaruzzi, le Grassi, les suivent; ce dernier surtout fut bon peintre, mais encore meilleur architecte. Enfin, l'élève le plus distingué de cette école du Pordenone est sans contredit Pomponio Amalteo (1), qui propagea le style de son maître, et lui succéda dans son école du Frioul. Ce peintre était né à Saint-Vito, d'une famille patricienne, et malgré sa noble naissance, ne dédaigna pas de se livrer au plus noble des arts.

Il se créa une manière originale; il eut un coloris plus riant, des ombres moins fortes, de belles proportions de figures, mais des idées moins grandes que celles de son maître et de son beau-père, le Pordenone; son inférieur pour le génie, il ne le fut point dans plusieurs des parties techniques de la peinture, et surtout dans la science de former des élèves (2). Il en fit un

(1) Dont nous avons déjà parlé précédemment.
(2) Lanzi recommande de consulter Vasari et le Rodolfi pour connaître ses ouvrages, dont quelques uns sont cependant omis.

de Girolamo Amalteo son frère, qui, si la mort ne l'eût trop tôt arrêté dans sa carrière, eût vu ses talens s'élever à la hauteur de ceux de Pordenone lui-même. Ils étoient si précoces et si éclatans, que l'on dit que son frère voulut, par jalousie, lui faire embrasser le commerce au lieu de la peinture, comme le Titien fit avec un des siens, et le Guirlandajo avec Michel-Ange; preuve malheureusement irrécusable que les plus grands génies ne sont exempts que rarement des passions qui dominent les autres hommes, surtout de celle de la jalousie.

Le Bosello de Bergame, peintre d'un talent médiocre; le Quintelia Amalteo, peintre aussi bon qu'habile sculpteur; Gioseffo Moretto, du Frioul; Sebastiano Seccante, connu à Udine par de beaux tableaux, son frère et ses fils; l'*Alessio*, de Saint-Vito, ainsi que Cristoforo Diana et Giulio Urbano, terminent la succession des élèves du célèbre Pomponio Amalteo, un des plus célèbres peintres de cette école du seizième siècle.

Une autre école se forma dans le Frioul, sous les auspices du Pellegrino, dont nous avons déjà parlé, et dont les tableaux furent les premiers modèles de Pordenone. Celui qui se présente à nous, le premier des élèves de cette école, est

Luca *Monerde*, qui fut un peintre du plus grand mérite, et Lanzi nous dit qu'il fut considéré comme un prodige de sagacité. Girolamo, d'Udine; le Blaceo, le Greco, les Floriani, le suivent, ainsi que le Florigerio, émule du Giorgione pour la vigueur du pinceau, ou ce que les Italiens appellent *la robustezza* du style.

Enfin nous allons entretenir nos lecteurs de l'artiste dont nous ne prononçons le nom qu'avec un sentiment de vénération, qui annonce le plus grand maître de l'école Vénitienne, et l'un des quatre princes de la peinture: nos lecteurs sentent que nous voulons parler du *Titien*. (1)

Sebastiano Zuccati fut le premier maître de ce grand peintre; G. Bellini, le second; et enfin son propre génie, bien supérieur à tous les maîtres: le premier le forma à cette vérité que commande la nature; le second, aux beautés qu'exige l'art, et le troisième au beau idéal qui en est le complément et la gloire.

Parler dignement d'un grand artiste, dit Lanzi, c'est contracter envers ceux pour lesquels on écrit, une dette qu'il est difficile d'acquitter; c'est avoir une tâche presque impossible à rem-

(1) Vecellio, né à Cadore; nommé chevalier, et mort à quatre-vingt-dix-neuf ans, en 1576.

plir. Comment décrire ce que le plus grand peintre seul a su rendre? Les pinceaux sont au-dessus du crayon, comme la lumière du jour est supérieure à toute lumière factice. Il semble donc que tout en voulant exprimer la beauté de ses ouvrages, on les affaiblit en s'efforçant de les décrire. Mais si l'on ne peut parvenir à un pareil but avec le Titien, du moins il est au nombre des hommes célèbres dont le talent a un caractère si spécial, qu'il est impossible de ne pas le faire apprécier lors même qu'on ne peut se flatter de l'avoir décrit comme il l'eût mérité.

Ce n'est qu'à lui que la nature dispensa le don d'être le peintre de la vérité. Sans petitesse comme sans enflure, son esprit sage et pénétrant, en même temps que tranquille, aima plus le vrai que le nouveau, et ce qui est réel que ce qui n'est que spécieux. Il vit avec une telle justesse, qu'il ne fut ni au-delà ni en-deçà des bornes de la nature. A peine dans l'adolescence, et lorsqu'il sortait de l'atelier de Gian Bellini, duquel il venait d'apprendre que sans étude et sans principe il n'y a rien de sûr dans les arts, et que sans patience, il n'y a rien de parfait dans les ouvrages des artistes, on le voit rivaliser avec Albert Durer, le plus laborieux des peintres et le plus fini; et c'est alors qu'il peignit le Christ,

auquel un pharisien montre de l'argent ; tableau qui fut fait avec un tel soin, qu'il vainquit le plus grand peintre qu'ont eu les écoles du Nord. Non seulement les cheveux, mais les poils des mains, et jusqu'aux pores de la chair, sont rendus avec une fidélité aussi scrupuleuse que surprenante dans un ouvrage qui, malgré la précision de ses détails, brille de charmes et d'élégance ; de sorte qu'il unit à toutes les illusions du pinceau toute la force de la vérité. Mais, reprenant bientôt un style plus libre et un pinceau plus large, le Titien se forma une seconde manière qui ravit le spectateur par des effets inconnus jusqu'alors dans la peinture. Son premier ouvrage dans ce style est l'Archange Raphaël, ayant Tobie à son côté, qu'il peignit à l'âge de trente ans ; et ensuite celui qui représente Jésus, et c'est un des plus grands tableaux et des plus riches en figures qui existent. Il fit une Léda, qui, vue par Michel-Ange, causa à ce grand homme l'exclamation suivante : « Quel dommage que le Titien ne sache pas aussi bien dessiner qu'il sait peindre ! » Le Tintoret, plus juste, quoique son rival, dit, en voyant le Saint Pierre martyr, que son compatriote ne dessinait pas moins bien qu'il ne peignait ; et l'Algarotti, un des plus parfaits connaisseurs qu'ait eus la pein-

ture, confirmant ce jugement, s'écria en voyant ce tableau, « Qu'il n'avait *pas même l'ombre d'un défaut.* » Long-temps auparavant, Augustin Carrache avait appelé le tableau représentant une Bacchanale, *la più bella pittura del mondo, e la maraviglia dell'arte.* Dufresnoy, peintre français, dit que si les figures des hommes ne sont pas si parfaites dans le Titien, les figures des femmes et surtout des enfans sont ce que la peinture offre de plus correct : éloge confirmé par le pinceau du Poussin et le ciseau du Flamand, qui tous deux n'excellèrent dans ces deux parties de leur art qu'en imitant un aussi parfait modèle. Et enfin Reynolds dit, dans son estimable ouvrage sur l'art du dessin, que le Titien possède une telle dignité dans ses ouvrages, que tout en y cherchant la vérité, on y puise aussi le sublime. Le Zanetti ajoute que si les caractères des têtes de femmes et d'enfans sont si vrais et si beaux dans ce peintre, celui des hommes ne l'est pas moins. Il les peint tour à tour nobles, grands, graves et majestueux. A une grande connaissance des raccourcis, il joint la perfection des traits terminans, ou des extrémités. Qui ne connaît la Vénus peinte par lui, et qu'on voit dans la galerie de Florence, placée à côté de celle qui est appelée de Médicis ? Si le pinceau ne sur-

passe pas ici le ciseau, il le balance du moins, et prouve jusqu'à quel point le Titien posséda les grâces de l'art antique. Le Saint Pierre qu'on voit à Pezaro offre des draperies qui surpassent ce que la peinture a de plus beau en ce genre. Il fit le plus judicieux usage du clair-obscur, et c'est là qu'il atteignit le beau idéal : il gradua avec le plus grand art ses demi-teintes, enfin il surpassa tous les peintres dans le coloris.

Accroître ou diminuer habilement les ombres ne suffit point pour obtenir la perfection de cette partie, la plus difficile de la peinture; employer les teintes simples ou multipliées, et les opposer savamment les unes aux autres, n'est point tout ce qu'il faut encore : rien de violent, rien d'exagéré; un vêtement blanc, voisin de chairs nues, les fait paraître animées du pourpre le plus vif : le blanc, le rouge et le noir, voilà les couleurs qui changent la palette du Titien en laboratoire de la nature.

Dans l'invention comme dans la composition, le Titien est plutôt sobre que prodigue de figures, et se rapproche en cela des grands peintres, ses rivaux, tant anciens que modernes. Rien de forcé, rien de guindé dans les unes comme dans les autres : on croirait voir des bas-reliefs antiques, où tout est élégance, grâce et

perfection. S'il est moins ingénieux que Paul Véronèse, il charme par sa simplicité ; s'il a moins de mouvement que le Tintoret, il a plus de sagesse ; et quand il peint des batailles ou des bacchanales, il est aussi abondant, aussi hardi que ces deux grands maîtres de son école. Quant à l'expression, surtout dans celle qu'il sut donner au genre du portrait dans lequel aucun maître ne l'a surpassé, il est le rival de Raphaël. C'est à ce beau, cet inimitable talent, qu'il dut l'accueil qu'il reçut des plus grands princes de l'Italie et de l'Europe, et son entrée dans leurs cours. Il peignit Paul III à Rome, le grand Cosme à Florence, et Charles-Quint dans Madrid et dans Vienne. Mais que sont pour lui les traits calmes et tranquilles de la figure d'un homme, quelque parfaite que soit la ressemblance ? C'est aux affections, c'est aux passions de l'âme qu'on reconnaît son pinceau. La toile semble en quelque sorte souffrir du supplice de Saint-Pierre, martyr ; et ceux qui contemplent ce tableau frissonnent à son aspect, tant la douleur y est peinte avec énergie. Quels hommes froidement cruels et implacables, que ceux qui frappent le saint des plus horribles coups ! Quelle dignité dans celui qui les endure ! et quelle résignation courageuse le peintre sait opposer à la démence barbare du courroux ! C'est

ainsi qu'est peint encore le grand tableau qu'on voit au couvent des Grâces à Milan, dans lequel Jésus est représenté au moment où l'on pose sur son front une couronne tressée d'épines qui le déchirent. Si la vérité, la beauté de l'expression de ce grand ouvrage, ne forçaient pas en quelque sorte les yeux à le regarder, ils se détourneraient pour l'éviter, tant l'expression de la douleur y est forte. C'est là surtout qu'unissant le mérite de ce qu'on appelle les localités au charme d'un faire délicieux, il place un buste de Tibère dans le prétoire où Jésus est traduit et si cruellement traité; buste qui sert à marquer l'époque des souffrances du rédempteur du monde et du règne de l'empereur sous lequel il mourut. Dans l'architecture qui sert d'ornement à ses tableaux aucun n'égala non plus ce peintre. Ses paysages ne sont pas moins historiques que les sujets de ses tableaux, et l'on n'y voit d'anachronismes ni dans les monumens, ni dans les arbres, ni dans les costumes. C'est ainsi que l'horrible forêt dans laquelle saint Pierre souffre le martyre, semble accroître par sa sombre profondeur, ses tourmens, et que les bourreaux qui le mutilent paroissent comme autant d'assassins qui subiront à leur tour son supplice. Les plus frappans effets de lumière sont encore du domaine

de ce peintre ; témoin celle qui éclaire le Martyre de saint Laurent, placé dans l'église des Jésuites à Venise. Il rivalise avec Raphaël dans son tableau de Saint Pierre aux liens. A la clarté du feu le plus vif, il oppose la pâleur des torches nocturnes et la lueur si pure et si douce du ciel, qui semble éclairer à regret la douloureuse scène de ce martyre. La chute du jour est surtout ce qu'il s'applique à peindre, parce que, de toutes les heures, c'est celle où se réfléchissent le mieux sur la terre les plus beaux phénomènes des airs et du ciel. Nous terminerons cet article, qui serait long peut-être si le peintre dont nous parlons n'était sublime, par dire quelques mots de ce qu'on appelle la franchise ou la facilité avec laquelle il mania le pinceau. Cette facilité fut étonnante dans les fresques, moins grande dans les tableaux à l'huile, et parfaite dans les portraits. Les ouvrages les plus parfaits de ce peintre sont ceux qu'on voit à Venise, au palais Barbarigo ; mais vers la fin d'une vie qu'on peut appeler centenaire, puisqu'il ne manqua qu'une année à ce peintre pour vivre un siècle, son génie se courbant, pour ainsi dire, sous le poids des ans, comme son corps, il cessa d'en obtenir des chefs-d'œuvre sans cesser de travailler, jusqu'à ce que la peste vint aider la mort à le

ravir à l'Italie et à la peinture. On sentit moins le regret de sa perte, à cause de la longue durée de sa vie, et du grand nombre de chefs-d'œuvre qu'il avait produits, et enfin à cause de la faiblesse des ouvrages qu'il cherchait encore à produire.

Mais telle est la vicissitude humaine, que rien n'est parfait en elle. Si le Titien fut un si grand peintre, il ne fut pas un habile maître, ou peut-être ne le voulut-il pas être, comme le suppose Lauzi, par la crainte de se former des rivaux.

Ses principaux élèves furent ses frères, ses fils et ses petits-fils. On en compte jusqu'à huit, dont plusieurs ne furent les héritiers que d'une partie de ses talens. On sait que l'un de ses frères, annonçant qu'il pouvait devenir son émule, par les prodigieux talens qu'il annonçait, il le disposa à embrasser le commerce, et, par une prévoyante jalousie, le détourna de la peinture. Il chassa le Tintoret de son atelier aussitôt qu'il s'aperçut de son génie naissant, et allégua pour cela divers prétextes qui convainquent l'observateur de l'homme, que le génie n'est pas moins exempt de ces faiblesses que la médiocrité. Le Bordone, un autre de ses élèves des plus distingués, brûlant, sinon d'atteindre son maître, du moins d'en approcher, ne lui inspira pas moins

de craintes ; mais il le garda auprès de lui, voyant que c'étaient seulement les effets du zèle et non du cœur qu'il avait à craindre ; il ne laissa pas cependant de comprimer, au lieu de seconder, l'élan de ce nouvel émule, et fut quelquefois moins son maître que son tyran. Le Domenico delle Greche fut à la fois le graveur de ses dessins, et l'un de ses meilleurs disciples. Le Lorenzino et le Natalino da Murano marchèrent sur les traces du précédent, et l'eussent surpassé si la mort ne les eût arrêtés dans leur carrière. Polidoro, de Venise, un autre de ses élèves, n'en eut que le nom, et le prouva par ses ouvrages, qui sont des plus faibles ; mais Giovanni Silvio, également de Venise, qu'il faut compter plutôt au rang des imitateurs que des disciples du Titien, s'éleva quelquefois à sa hauteur par son dessin, son coloris, ses compositions et sa grâce. Le *Bonifazio*, de Vérone (1), surpassa à la fois et les élèves et les imitateurs de ce grand peintre ; on le dirait son Sosie, tant il approcha de lui dans son tableau représentant la Cène de Notre-Seigneur, et long-temps les connaisseurs se sont demandé, en voyant les tableaux de ces deux maîtres, s'ils étaient du Titien ou du Bo-

(1) Né à Venise selon les uns, et selon les autres à Vérone.

nifazio. Mais laissaut le caractère de copiste, et n'empruntant ni sa force au Giorgione, ni le mouvement des figures au Titien, doué d'un génie dont il savait à son gré faire un copiste ou un créateur, ce peintre se place à côté de ces grands maîtres. Jamais le pinceau ne sut donner aux regards du Rédempteur une majesté plus grande, une énergie plus sublime que celle qu'a Jésus, lorsque, armé d'un simple fouet, il met en fuite un nombre immense d'hommes turbulens, dont il châtie ainsi l'insolence. Le grand nombre des figures de ce tableau, l'esprit de la touche qui l'anime, le coloris par lequel il resplendit, la perspective superbe enfin qu'on y découvre, suffiraient à l'immortalité de l'auteur, sans les autres titres qu'il possède, et qui l'en rendent digne. Ses peintures, dont les sujets sont tirés des poésies touchantes de Pétrarque, ne sont pas moins abondantes de figures, et sont au nombre de ces tableaux si ingénieusement nommés *macchinosi* dans l'école de Venise, nom qui exprime en effet la hardiesse heureuse de ses maîtres à exécuter les plus vastes compositions, et à devenir en quelque sorte les géans de la peinture. Paolo Pino, également sorti de l'école du Titien, n'y figure en quelque sorte que pour mémoire.

Mais *Andrea Schiavone* de Sebenico, surnommé le *Medula* (1), fut digne d'y figurer dès ses jeunes ans, et son père s'aperçut, lorsqu'il était encore enfant, de l'invincible penchant qu'il avait pour la peinture. Il le vit, lorsqu'à peine il sut parler, lui montrer sans cesse du doigt des tableaux qu'il ne cessait de regarder; à peine sut-il s'exprimer, qu'il demanda à être peintre. L'indigence est loin de favoriser le génie, mais le génie ne la craint point, et sait aller à son but malgré tous les obstacles. Ne pouvant être mis par son père en qualité d'élève chez le Titien, le Schiavone devint garçon peintre, et déjà de lui-même il peignit avec succès diverses façades de maisons. Le Titien proposa l'élève indigent aux artistes alors chargés de peindre les salles de la bibliothéque de Saint-Marc, et c'est là qu'à son étonnement et à celui de tous ces peintres, le Schiavone signala un talent des plus rares. Il atteignit la correction qui dans les arts est le produit du temps, dès les premiers pas qu'il fit dans la carrière. Le Tintoret, qui déjà brillait dans la sienne, vit ces progrès, les admira, et loin d'en être jaloux comme le pouvait être le Titien, devint l'auxi-

(1) Né en 1522, mort à l'âge de soixante ans.

liaire de son jeune rival. On dit même qu'il se réunit à lui pour découvrir l'art avec lequel il était parvenu en si peu de temps à posséder le plus beau coloris d'une école qui brille éminemment dans cette partie de la peinture. Il fit plus ; il emporta un tableau du Schiavone dans sa demeure, et disait en le copiant que tout peintre en devait faire autant que lui, mais qu'il ferait mal en ne dessinant pas mieux que le Schiavone. En effet, si nous en exceptons le dessin, tout dans cet artiste est parfait : il est aussi beau dans ses compositions que dans son coloris; les airs de tête, les mouvemens de ses personnages, ne le sont pas moins, et l'on sait que le Parmegianino lui-même s'est efforcé de les imiter et de les reproduire, par le moyen de la gravure ; enfin ses pinceaux ont la suavité de ceux d'André del Sarte et la grâce des plus grands maîtres. Après la mort du Schiavone, les peintures dont il avait, dans son indigence, orné des enseignes, des portes, des façades de maisons, furent soigneusement recueillies, et sont devenues l'ornement des cabinets des souverains. Celui de Dresde en possède trois, et celui de Vienne, quatre. Ses principaux tableaux sont : l'un, la Naissance de Notre-Seigneur, et l'autre l'Assomption de la

Vierge, qu'on voit à Rimini. Les figures dans le genre du Poussin, qu'on y admire, sont les plus belles qu'il ait faites.

Santo Zago et Orazio de Castel-Franco, surnommé le Paradiso, sont connus par un petit nombre d'excellentes fresques, et Conegliano par une Cène de Jésus, tableau dont la beauté suffit pour placer son auteur à côté des grands maîtres. Ces peintres furent, avec Calker, peintre de portraits, que Lanzi appelle *Maraviglioso*, Dietrico Barent, Lamberto, originaires d'Allemagne, et avec Cristoforo Suarz et Emanuelo, et Paolo De las-Roelas, Espagnols (1), tous étrangers, formés à l'école du Titien. Le premier, comme nous l'avons vu, l'égala dans les portraits; le second fut aimé par lui avec une tendresse de père; le troisième fut son digne auxiliaire; et le dernier, profitant de la présence du Titien en Espagne, lorsqu'il fut

(1) On voit que dans ces temps comme dans les nôtres les étrangers venaient en Italie, dans cette mère des arts, pour y étudier la peinture sous ces grands maîtres, et se former d'après les modèles que l'on y trouve; enfin respirer cet air et voir ce pays classique qui développe le génie et les talens.

appelé à la cour de Charles-Quint, fit sous ses auspices un tableau qu'on admire dans Séville.

Après avoir parlé des élèves, tant nationaux qu'étrangers, formés à Venise même par ce grand homme, il nous reste encore à signaler ceux des pays voisins de cette ville, qui comptent aussi divers disciples de ce célèbre peintre. Le Nervesa, le Spilimbergo, le Famicelli, le Dominici, le Ponchino, le Mazza, le Campagnola, le Gualtieri, l'Arzere, le Frangipane, le Manganza, le Scolari, le Mio, le Brusasorci, le Farinato, le Zelotti, le Luca Sebastiano, et le Bonviccino, surnommé le Moretto de Brescia, sont tous, les uns et les autres, dignes à l'envi par leurs talens de recueillir une portion de sa gloire; les uns, grands coloristes comme lui; les autres, meilleurs dessinateurs peut-être, et tous habiles peintres, montrent une succession des plus honorables de l'école du Titien, qui firent sa gloire, et qui auraient peut-être été encore plus célèbres s'il eût été meilleur maître, ou s'il eût voulu les nourrir des vrais principes de l'art, qu'il ne pouvait lui-même ignorer, ayant créé une multitude de chefs-d'œuvre qui probablement furent plus utiles à ses disciples que ses leçons.

Nous nous arrêterons un moment au *Mo-*

retto (1), comme fondateur d'une école subsidiaire à celle de son maître.

D'abord, tout rempli du Titien, ce peintre s'enorgueillit, au sortir de son atelier, d'avoir sa manière ; il vit, sans aller à Rome, des tableaux de Raphaël, et il l'échangea aussitôt contre celle du peintre d'Urbino. Mêmes airs de tête, même grâce, mêmes contours, même harmonie : il est impossible d'avoir un style plus aimable et plus doux, plus rempli de tous les attraits de la peinture. Le prestige de ses tableaux est tel qu'il attire dans Brescia les étrangers, qui se détournent exprès de leur route pour les y voir. La componction, la piété, la bonté, la charité, sont sur toutes ses figures ; elles ont l'expression de celles de Raphaël, avec leurs mouvemens, leurs attitudes, leurs draperies. Les ornemens sont magnifiques, la perspective de ses tableaux est parfaite, et le Moretto enfin réunit à l'éclat du coloris de l'école de Venise la touche fine et spirituelle, et les autres beautés de l'école Romaine ; réunion admirable, heureuse alliance, qui met le comble à son éloge. Son prophète Élie prouve qu'il savait, quand il voulait, emprunter le pinceau de Michel-Ange, en même

(1) Il était de Frioul, et florissait en 1588.

temps qu'il posséda celui du Titien et de Raphaël. Il sut faire aussi de bons élèves comme de bons tableaux. Le Ricchino, le Mombelli, le Rossi et le Bagnatore, sont dignes de lui, quoique le Mombelli dégénéra dans les derniers temps. Il eut un rival dans le *Romanino* (1), qui le surpassa peut-être pour le génie et pour ce qu'on appelle *la franchise du pinceau*, mais qui fut loin de l'atteindre pour le goût et pour la grâce. Le tableau représentant Sant Apollonio, qui, en sa qualité d'évêque, administra l'Eucharistie à tout un peuple, et qu'on voit à Brescia, est un des plus beaux tableaux de l'Italie. Le Rizzi, quoique peintre médiocre, jouissait d'une certaine célébrité dans son temps. Le Muziano et le Gambara (2), tous deux élèves du Romanino, sont de dignes élèves d'un tel maître ; ce dernier surtout, exerçant spécialement son talent dans les fresques, ainsi que le Pordenone, est plus correct et plus beau même que ce peintre; varié dans ses compositions, dans les belles têtes de ses personnages et dans son coloris, sans affectation comme sans monotonie, il est ingé-

(1) Girolamo, né à Brescia, mort très âgé.

(2) Muziano Girolamo, né à Brescia en 1528, mort âgé de soixante-deux ans. — Gambara Lattanzio, mort en 1573 ou 1574.

nieux dans ses attitudes et savant dans ses draperies. Il vit dans Mantoue les chefs-d'œuvre de Jules Romain, et dans Parme ceux du Corrége, et sut se placer par ses talens entre ces peintres immortels. S'il eût vécu au-delà du terme de trente-deux ans, qui borna le cours de sa vie, nul doute qu'il ne l'eût embellie de plus d'un chef-d'œuvre. On sait que son pinceau ne pâlit point auprès de celui du Corrége, auquel il s'est joint dans le dôme de Parme.

Le Gambara laissa après sa mort un digne élève dans Giovita, de Brescia, surnommé le *Brescianino*, qui se distingua particulièrement dans la peinture à fresque.

Geronimo *Savoldo*, né de parens nobles (1), fut tellement enthousiaste de la peinture, qu'il courut à Venise étudier sur les ouvrages du Titien, et parvint à devenir un des meilleurs maîtres. Le tableau qu'il fit pour l'église des Prédicateurs à Pesaro, est un des plus beaux de son école. On y voit le Père éternel dans les nuages, qui semblent être éclairés par toutes les flammes du soleil : la vigueur du coloris de cet ouvrage

(1) Geronimo Savoldo, de la même ville que les précédens ; il florissait en 1540. On voit que Brescia a, comme plusieurs autres des villes de l'état de Venise, enrichi son école de peintres éclatans.

est sans exemple. Ce peintre, doté par le sort d'une belle fortune et d'une naissance illustre, ne se fit pas payer pour ses ouvrages, et orna gratuitement plusieurs églises de ses belles productions.

Pietro Rosa, fils de Cristoforo et neveu de Stefano, qui eux-mêmes furent d'excellens peintres, était un des élèves du Titien, que cet homme célèbre prit en affection et auquel il prodigua les plus grands soins; il fut, comme Girolamo Colleoni, un heureux imitateur de son maître, ainsi que les Zanchi, Averara et Francesco Terzi, les uns nés à Brescia, comme les précédens, et les autres dans Bergame : la ville de Crémone produisit aussi Gio da Monti et Aurelio di Buzo, dont le premier, élève du Titien, orna particulièrement la ville de Milan de ses ouvrages, et le second, élève du Monti, comme l'assure Lanzi, mourut, malgré ses talens, dans la plus profonde indigence. La ville de Lodi donna le jour à Callisto Piazza, qui fut aussi, comme disent les Italiens, de l'école *Tizianesca*. Piazza, comme les précédens, et en général comme tous les élèves de cette école, imita, avec plus ou moins de succès, ce que le Titien eut de plus beau, son coloris.

L'école Vénitienne, comme on le voit, n'offre

qu'une succession de grands maîtres et de chefs-d'œuvre. Nous en avons déjà signalé un nombre surprenant, et cependant nous sommes loin d'être à la fin de notre revue. Nous aurions besoin de forces nouvelles pour la continuer; car le premier des peintres qui se présente après les précédens demande une vigueur pareille à celle de son talent, pour exprimer dignement la beauté de son pinceau et de son génie.

Nos lecteurs devineront que nous allons les entretenir du célèbre *Tintoretto* (1), surnom qui lui fut donné à cause de l'état de son père, qui était celui de teinturier à Venise. Son véritable nom était *Jacopo Robusti*. Il fut d'abord un des élèves du Titien, qui, comme nous l'avons dit plus haut, l'éloigna de son atelier aussitôt qu'il s'aperçut qu'il pouvait, par ses talens, balancer les siens et son génie. Ce n'est pas que le Tintoret cherchât à imiter le Titien ou à devenir le copiste servile de sa manière; il avait reçu de la nature une de ces âmes libres et fières, une de ces imaginations ardentes, à qui l'esclavage du talent n'est pas moins odieux que celui de la pensée et des actions. L'injustice qu'on lui faisait en l'excluant de l'atelier du premier des maîtres

(1) Né à Venise en 1512, mort en 1594.

de son école, agrandit son courage au lieu de l'abattre. Réduit par l'indigence à ne pouvoir habiter que le plus triste des asiles, il l'embellit bientôt du produit de ses études, c'est-à-dire de dessins qui annonçaient devoir être suivis de chefs-d'œuvre. Il écrivit sur la porte du réduit qu'il habitait, cette inscription qui devint pour lui la plus prophétique des sentences : *Disegno di Michel-Angiolo, e colorito di Tiziano* (dessin de Michel-Ange et coloris du Titien); et ce qui pour tout autre que ce peintre eût été l'aveu de la présomption et de l'orgueil, fut pour lui une vérité dont il ne tarda pas à réaliser la douce espérance. C'est là que le matin, et pendant le jour et la nuit, après avoir un moment satisfait au besoin du repos, il ne cessait de copier et de recopier quelques tableaux de bons maîtres, qu'il parvint à posséder malgré son indigence. Il apprit à la lueur de sa lampe nocturne à tracer les ombres fortes, le clair-obscur si profondément senti de ses tableaux; il remplit sa chambre de modèles en cire, en plâtre, en carton, en bois, et les suspendit au plancher, aux murailles, afin d'en voir la projection des ombres, les raccourcis, et les formes en tous sens. Il n'étudia pas moins l'anatomie que les effets de la lumière, et la structure du corps humain, soit nu soit habillé,

et le revêtit tour à tour de draperies dont il étudia avec soin les plis et les formes élégantes. Ajoutez à cet amour infatigable du travail un génie éminemment créateur, une imagination toujours riche de nouvelles idées, et une ardeur que rien ne pouvait éteindre; et l'on verra que l'homme qui possédait si bien en lui le germe des plus fortes passions, devait bientôt parvenir à peindre ceux qui comme lui en éprouvent.

Mais sans la perfection, que sont les dons du génie? Elle fut la fidèle compagne du Tintoret pendant quelque temps. Un travail obstiné lui procura cette qualité, sans laquelle rien n'est complétement beau dans les ouvrages des arts comme dans ceux de la nature; et c'est ainsi qu'il peignit à l'âge de trente-six ans le tableau appelé *Miracolo dello Schiavo*, un des premiers chefs-d'œuvre de l'école Vénitienne et de la peinture. On sait que Pierre de Cortone, en voyant cet ouvrage, s'écria: *Ah! si je demeurais à Venise, je passerais mes jours de fêtes à le contempler, et à admirer surtout la perfection de son dessin.* Dans ce tableau, dans celui du Crucifiment, et dans celui de la Cène de Notre-Seigneur, jugé un des miracles de l'art, lorsqu'il était dans l'église de la Salute à Venise, dont le local en servait si bien la perspective, le Tintoret redonna à l'Italie,

comme il l'avait promis, Michel-Ange et le Titien, qu'elle avait perdus. Mais plus tard, le désir de faire beaucoup, plutôt que de bien faire, s'empara de ce grand artiste, et n'alla que trop tôt justifier la prédiction fatale qu'Annibal Carrache fit en voyant un de ses ouvrages faits à la hâte : *Quel dommage,* dit ce grand peintre, *que le Tintoret lui-même se mette au-dessous du Tintoret!* C'est alors qu'il peignit, comme dit Lanzi, *un popolo di figure* (un peuple de figures) toutes en action, toutes en mouvement, sans qu'aucune ait ce repos qui sert d'heureux contraste à tant de turbulence ; les unes, telles que certains apôtres, dont il puisa les traits dans les plus beaux gondoliers de Venise, levant les bras au ciel ; les autres s'inclinant avec une sorte de fierté féroce, et dont les vêtemens désordonnés épouvantent le spectateur, comme on en voit dans le tableau du Jugement universel, placé dans l'église de Sainte-Marie dell'Orto à Venise, où, il faut le dire, elles sont mieux placées qu'ailleurs. Nul n'a possédé, dit encore Pietro de Cortone, un *ugual furor pittoresco* autant que le Tintoret. Son tableau du Paradis, dans la salle du Grand-Conseil, bien que fait dans sa vieillesse, présente encore une quantité presque innombrable de figures. Celui de Suzanne dans le palais

de Barbarigo, est d'un fini extrême dans toutes ses parties. Il eut l'art de renfermer dans un petit espace, un parc, des oiseaux, des lapins, des figures, et tout y est également achevé avec le même soin.

Nous terminerons notre notice sur ce peintre célèbre, en répétant avec Lanzi que le Tintoret faisait ses ouvrages avec une finesse de touche presque égale à celle de la miniature.

On n'a que peu de choses à dire de l'école du Tintoret. *Domenico*, son fils, fut un de ses meilleurs élèves; il suivit les traces de son père: il y a surtout une grande ressemblance dans les visages, le coloris et l'accord de leurs tableaux, mais il n'y a aucune comparaison dans le génie. Cependant il a fait plusieurs ouvrages, comme disent les Italiens, *machinosi*, et s'est surtout distingué dans l'art de faire des portraits, où il a même surpassé son père. Sa sœur *Mariette*, suivant ses traces, acquit une telle célébrité dans l'art de peindre le portrait, qu'elle fut demandée par plusieurs souverains pour faire leurs portraits; son père, qui l'aimait tendrement, ne voulut pas s'en séparer. Mais la mort cruelle vint la lui ravir à la fleur de son âge, et au moment de la plus brillante destinée.

Il eut encore pour élèves, après ses enfans,

Paolo Franceschi ou *de' freschi*, et *Martin de Voss*, tous deux Flamands, et tous deux employés par lui à faire les paysages de ses tableaux. Le premier a passé pour un des premiers peintres de son temps, et plusieurs de ses tableaux en attestent la vérité. Le second n'a pas eu moins de célébrité, et son tableau des quatre Saisons dans le palais de Colonna à Rome, d'un dessin correct et gracieux, est un mélange de diverses écoles. Odoardo Fialletti fut aussi un de ses meilleurs élèves.

Il eut pour imitateurs Cesare dalle Ninfe, célèbre pour la vélocité de son pinceau; Flaminio Floriano, remarquable par la correction du sien. Melchior Colonna et Bertoli, Vénitien; enfin Gio Rothenhamer qui, venu de l'Allemagne en Italie, acquit plusieurs des qualités de son modèle. Mais comme nous verrons l'école Vénitienne n'être pas moins soumise, par l'action du temps, au principe de décadence qui atteint toutes les choses humaines et naturelles, nous ferons remarquer à nos lecteurs que le Rothenhamer finit par être reconnu pour le chef des maniéristes d'une école qui jusque là ne connaissait que des maîtres et des ouvrages de génie.

Nous avons rapidement parlé, dans le nombre des peintres précédens, de Francesco da

Ponte, père de Jacopo, duquel naquit l'école justement célèbre des Bassan. *Jacopo da Ponte* (1) parut sur la scène des arts quelque temps après le Tintoret, et fut initié par son père dans l'art de la peinture. Le Bonifazio fut son maître; et non moins jaloux que le Titien le fut du Tintoret, voyant que son élève avait les dispositions qu'un artiste de génie apporte toujours à l'art qu'il embrasse, ce peintre fut jusqu'à l'observer par le trou de la porte de son atelier, afin de voir comment il dirigeait son pinceau. Mais le disciple prenant également tantôt le Titien, tantôt le Parmegianino pour modèles, détourna par cette inconstance sa jalousie. Il apprit bientôt à n'avoir d'autre maître que lui-même, et promit, dès ses premiers ouvrages, à l'école de Venise un autre Titien. Il retourna alors dans sa patrie, qui, par son site, un des plus beaux de l'Italie, et par l'abondance de ses pâturages, où l'on voit s'alimenter des troupeaux innombrables de bestiaux, enfin par les foires et les marchés fréquens que la vente de ces animaux entraîne, lui inspira l'idée d'essayer un

(1) Né à Bassano, dans l'état Vénitien, et appelé le vieux Bassan. Il mourut en 1592, à l'âge de quatre-vingt-deux ans.

genre de peinture jusque là étranger à l'Italie, et d'enrichir ses écoles de peintures des compositions du style hollandais ou flamand. Il marcha à la célébrité par divers chemins, et adopta succesivement plus d'une manière : il aspira à la grandeur du style de l'école Vénitienne lorsqu'il peignit Samson tuant les Philistins, qu'il dessina avec une vigueur digne des crayons de Michel-Ange, sur la façade du palais Micheli ; mais, soit qu'il sentît que cette manière était trop grandiose pour lui, soit qu'il eût un penchant décidé pour un genre plus tempéré, il se fixa enfin aux tableaux que ce genre admet, et surtout à peindre à la lumière des flambeaux d'humbles cabanes, des paysages tranquilles où reposent des troupeaux, et surtout, par un goût singulier qui lui était propre, des appartemens, des chambres rustiques, dans lesquels on voit un amas d'ustensiles et d'autres instrumens en cuivre. Il affectionnait surtout la lumière des flambeaux, et peignit d'une manière admirable à leur lueur, son superbe tableau de la Descente de la Croix. Dans les tableaux représentant le Festin du Pharisien, et de Sainte Marthe ; dans ceux de l'Arche de Noé, du Retour de Jacob, et de l'Annonce de l'Ange aux Pasteurs, il se plut à placer les paisibles animaux habitans des champs,

qu'il aimait tant à peindre. Mais il déploya dans le tableau représentant la Reine de Saba, qu'il revêtit, ainsi que les trois Mages, des plus pompeux et des plus riches habits, tout le moelleux et tout l'éclat d'un coloris qui n'eut de supérieur que celui du Titien. Le velours et la soie y disputent entre eux de vérité et de finesse, les tissus en laine avec ceux en lin; et si le peintre fit des anachronismes dans ses costumes, il répara cette faute par une exécution si brillante et si parfaite, qu'il est facilement absous par les admirateurs de son talent. Il arriva à ce peintre ce qu'on raconte de Zeuxis, qui s'avança pour lever le rideau dont Parrhasius semblait avoir couvert le tableau avec lequel il parvint à tromper son rival : Annibal Carrache voulut aussi prendre un livre qui n'était que peint sur une table par le Bassan, tant la magie de l'illusion était complète. Malgré les défauts d'une imagination moins prompte que lente à produire de nouvelles compositions, et qui répétait fréquemment celles qu'elle avait déjà conçues, le Bassan s'est justement placé au rang des grands maîtres de son école. Ses nombreux ouvrages, les éloges qu'ils ont obtenus du Titien, et de Paul Véronèse, qui lui donna son fils pour qu'il devînt son élève, et enfin le Tintoret, qui s'efforça lui-même

d'imiter son coloris et de se l'approprier, attestent une des vérités les plus honorables à sa mémoire.

Francesco et *Leandro*, *Giambattista* et *Girolamo da Ponte*, tous quatre fils de Jacopo, héritèrent en grande partie des talens de ce peintre. Le premier, Francesco, s'est placé entre le Tintoret et Paul Véronèse eux-mêmes, bien qu'une affreuse mélancolie le poussât à s'arracher la vie lorsqu'à peine il touchait à l'âge viril. Plusieurs de ses tableaux, justement admirés, font d'autant plus regretter la mort précoce de ce jeune artiste, qui annonçait de voir renaître en lui les talens de son père. Le second, Leandro, imitateur de son père, suivit ses principes et surtout sa première manière. Il peignit encore mieux que lui le genre du portrait, atteignit le Titien lui-même dans cette partie de la peinture, et faillit, comme son frère, succomber sous les coups d'une maladie devenue, on dirait, héréditaire; mais au lieu de finir tragiquement, comme nous dit Lanzi, elle finit comiquement, par les ridicules que ce peintre se donnait en affectant des airs de grandeur, et surtout par la crainte qu'il avait d'être empoisonné; elle était telle qu'il faisait goûter de chaque plat qui lui était présenté avant d'en manger. *Giambattista* est le moins cité; mais

Girolamo, le dernier, était plein de grâce dans son pinceau, de simplicité dans ses compositions et d'éclat dans son coloris; il marcha dignement sur les traces de son père et de ses frères.

Plusieurs autres des parens de Bassan s'approchèrent de lui dans la même carrière. *Jacopo Apollonio*, fils d'une des filles de Jacopo, fut son meilleur élève. On ne le distingue que très difficilement des Bassan, et plusieurs tableaux peints dans sa patrie signalent ses talens. Les deux Martinelli, Antonio Scajario, Jacopo Guadagnini, Gio Battista Zampezzo, et surtout Gio Antonio Lazzari, imitateur à s'y méprendre du talent de Jacopo Bassan, terminent le nombre de ses élèves.

Traçons rapidement les progrès de l'école Véronèse, dont *Paolo Caliari* est, comme on sait, le digne chef, et parlons de cet autre géant de la peinture. (1)

Né d'un sculpteur, ce grand artiste fut d'abord destiné au même art que son père; mais celui-ci découvrant en lui un penchant invincible pour la peinture, le conduisit dans l'atelier du Badile,

(1) Né à Vérone, et mort à cinquante-huit ans seulement. Qu'on nous pardonne une expression inspirée par les tableaux en quelque sorte gigantesques de ce peintre.

et le lui confia comme disciple. Déjà Paul avait souvent modelé en plâtre sous les yeux de son père, et s'était instruit et fortifié dans le dessin dans un temps où jamais étude ne devenait plus nécessaire pour lui, puisqu'il avait pour maîtres les plus grands peintres de l'école Vénitienne, la plupart tous ses contemporains. Il devint digne d'eux dès ses premiers pas dans la carrière. On sait que rien ne surpasse le feu et la beauté de ses têtes; qu'admirable pour l'expression, il ne l'est pas moins pour le coloris, le plus beau sans contredit de l'école Vénitienne après celui du Titien, puisqu'en faisant les chairs moins empourprées et moins brillantes que beaucoup de maîtres de son école, il leur donna une vérité qui est celle de la nature elle-même. Poétique dans ses compositions, à l'imagination vaste du Tintoret, à celle si brillante du Giorgione, il unit souvent la sagesse et la grâce du prince de la peinture Vénitienne. Conduit à Rome par l'ambassadeur de Venise, il acquitta cet honneur par l'apothéose qu'il fit de sa république : il la peignit allégoriquement, la fit couronner par la Gloire accompagnée de l'Honneur, de la Paix et de la Liberté, et célébrée par la Renommée, que suivent l'Abondance, peinte sous les traits de Cérès, et la Félicité sous ceux de Junon. Tout

est imposant, brillant et beau dans cet ouvrage, qui représente un des gouvernemens alors les plus florissans du monde, et cette peinture est mise au rang des plus belles productions de ces temps si féconds en grands maîtres. Cependant le tableau de la Cène, répété plusieurs fois par ce peintre, et dans lequel il a placé jusqu'à *cent trente figures*, est supérieur encore au précédent. Rien n'égale la pompe en architecture, en vêtemens, en personnages de ce tableau, et sans quelques incorrections de dessin, malheureusement habituelles dans ce peintre, sans de fréquens anachronismes dans les costumes, aucun maître n'eût surpassé les beautés de ce superbe ouvrage.

Au nombre des élèves de l'école de Paolo Caliari, marchent les premiers, *Benedetto*, son frère et ses deux fils *Curto* et *Gabriele*. Son frère fut un de ses imitateurs et son auxiliaire dans ses travaux. Son fils aîné, surnommé le *Carletto*, était doué d'un génie digne d'un père qui l'idolâtrait; il l'aurait peut-être surpassé, si une mort prématurée ne l'eût enlevé aux arts et à des parens inconsolables, à peine âgé de vingt-quatre ans. Les ouvrages qu'on a de lui prouvent ce qu'on devait attendre d'un peintre à qui Paolo et le Bassan avaient prodigué tous leurs soins

en lui communiquant tous les secrets de leur art. Son frère Gabriele fut le fidèle émule et compagnon de son frère, et suivit le même système que lui. Quelques tableaux de chevalet que l'on a conservés de ce maître indiquent son talent ; tous ces trois peintres soutinrent dignement l'honneur de leur maître et donnèrent un nouvel éclat à son école ; ainsi que ses autres élèves et ses imitateurs, au nombre desquels sont : Michele Parrasio, Ciro de Castiglione, les deux Castagnoli, Angelo Naudi, Luigi del Friso, Maffeo Verona, Francesco Montemezzano, les deux Canneri, tous peintres du talent le plus distingué, et le Zelotti, qui quelquefois égala son maître lui-même, surtout dans ses peintures à fresque. Il faut ajouter Antonio, surnommé le Tognone, qui de simple garçon de l'atelier de Paolo Calliari en devint l'émule, comme le Fattore le devint de Raphaël, et divers autres encore au nombre desquels est Jacopo Sansovino, bon peintre, et comme on sait grand architecte.

On ne doit pas s'étonner que dans un temps où il y a eu des talens tellement supérieurs, et où la peinture était si protégée, si admirée, le nombre de ces artistes ait aussi considérablement augmenté. Nous devons ajouter à ceux que nous avons déjà fait connaître plusieurs

autres encore. Le premier qui se présente est Paolo Cavazzola, écolier du Moroni, et supérieur à lui d'après le jugement de Vasari. Viennent ensuite les deux Falconetti, l'un excellent peintre d'animaux et de fruits, l'autre architecte du premier ordre et non moins bon peintre; les deux India, père et fils, nommés par Vasari avec Eliodoro Ferbecini, comme d'excellens artistes; enfin, le Battaglia, le Scalabrino, le Giolfino, Antonio Budile et Orlando Fiacco.

Un tel nombre de peintres célèbres, rivaux entre eux, et par leurs talens, et par le peu de moyens qu'offrait à leur génie une ville aussi petite que Vérone, fit prendre à plusieurs le parti d'aller chercher à propager leur art dans des pays étrangers; et l'on doit citer au nombre de ces derniers Zeno Donato, qui laissa à sa patrie, avant de partir, divers bons ouvrages; Battista Fontana, qui orna Vienne et Florence de ses peintures, et Jacopo Ligozzi, et Ermanno son parent, non moins habiles que lui.

Les trois del Moro suivent ces peintres, et, se mettant au rang des grands maîtres de leur art, acquirent surtout de la célébrité par les tableaux qu'ils furent appelés à peindre dans la cathédrale de Mantoue. *Dominico Brusasorci* peut être considéré, dit Lanzi, comme le Titien, de l'école

Véronaise. Son maître fut le Giolfine; mais il alla se perfectionner à Venise, en travaillant d'après les ouvrages du Titien et du Giorgione, et tel était son génie, qu'il fut l'imitateur de ces deux grands maîtres. Aucun genre ne lui était étranger, mais il se distingua surtout dans les fresques dont il orna plusieurs palais et maisons de campagne. Son chef-d'œuvre est le tableau qui représente l'entrée de Clément vii et de Charles v. Hommes, chevaux, vêtemens, architecture, pompe et beautés de tous genres, il déploie partout l'éclat et les richesses de la peinture. Il transmit à ses enfans le génie de cet art, qui, comme nous l'avons vu, est souvent héréditaire dans le pays classique des arts. Mais moins heureux que plusieurs de ses prédécesseurs, surpris par la mort, il n'eut pas la consolation de voir prospérer leurs talens naissans, ni de pouvoir les perfectionner, en guidant leur pinceau encore incertain, par son expérience et par son habileté.

Felice Ricco, son fils, continua ses études sous Ligozzo, et acquit un style différent de celui de son père. Plusieurs de ses ouvrages sont de la plus rare beauté, surtout son tableau de la pluie de la Manne qu'il fit pour l'église de

Saint-Georges à Vérone. Il eut beaucoup de succès dans l'art de faire des portraits, dans lequel excella autant que lui sa sœur *Cécile*. Leur frère *Gio Batista*, fut aussi un digne fils d'une telle famille et a orné sa patrie de plusieurs beaux tableaux.

Paolo *Farinato* (1), de la famille des Caliari, succéda à ces peintres et les surpassa tous par ses grands talens. Il puisa pour le devenir aux sources les plus pures et les plus abondantes. Il vint successivement étudier dans Venise le Giorgione et le Titien, suivant ainsi l'exemple de plusieurs de ses concitoyens. On dirait que Jules Romain fut son maître pour le dessin. Un peu bronzé dans ses chairs, il n'employa ce moyen que pour accorder mieux l'harmonie de ses teintes. Ses tableaux reposent l'œil sans jamais le fatiguer. Grand peintre, il légua ses talens à son fils *Orazio*, qui se rapprocha beaucoup du style de son père.

Il nous reste encore à parler des paysagistes. Lanzi nous dit que, jusqu'au seizième siècle, l'art de copier la nature, de peindre ses charmes,

(1) Paolo Farinato est mort à Vérone en 1606, à l'âge de quatre-vingt-quatre ans.

n'était pas séparé des autres genres de peinture, et que les peintres de figures et d'histoire s'occupaient également des paysages, des animaux, des fleurs, des fruits, et qu'ils ne traitaient aucun de ces genres en particulier, mais ne les considéraient plutôt que comme des accessoires dans leurs tableaux.

Il appartenait donc à ce siècle de voir la division de ces genres; et, chez les paysagistes qui s'y livrèrent spécialement parmi les Vénitiens, on remarque Gio Mario *Verdizzoti*, dont les ouvrages assez rares sont estimés.

Les Bassan, dans quelques petits tableaux, donnèrent l'exemple de peindre les quadrupèdes et les oiseaux séparément, et Genzio Liberale, du Frioul, suivit cet exemple avec beaucoup de succès, pour les poissons.

Morto da Feltro et Giovanni d'Udine, lui-même, s'adonnèrent à peindre les animaux et les oiseaux avec une telle vérité, qu'on aurait pu les croire vivans.

Giorgio Bellunese, excellent peintre, fit connaître surtout des talens particuliers dans la miniature. Les deux Rosa, Cristoforo et Stefano, et Bona, sont habiles dans l'art de la perspective, tandis que dans la mosaïque, plusieurs autres artistes et surtout le Pasterini et le Tu-

ressio, qui travaillèrent sur les dessins des deux Tintoret, du jeune Palma et d'autres artistes célèbres, rivalisent à l'envi, de zèle et de talent, avec les peintres des autres genres.

CHAPITRE XVI.

Continuation de l'École de peinture de Venise.

Nous répéterons en commençant ce chapitre ce que nous avons dit en terminant un des précédens, que le même principe de décadence qui s'attache à toutes les choses humaines et qui fit dégénérer les écoles de peinture Florentine et Romaine devait nécessairement opérer les mêmes effets sur l'école Vénitienne ; mais ce qui est on ne peut plus remarquable, et sert ici de compensation, c'est que pendant que l'école Vénitienne est soumise à cet état de dégradation, on voit celle de Florence se régénérer, et celle de Bologne répandre tout l'éclat de sa maturité. C'est ainsi que l'école de Venise s'éleva lorsque celles de Florence et de Rome tombèrent. Le Titien forma les Carrache, ainsi que le Giorgione et le Tintoret. Lanzi nous dit que, malgré les talens de ce dernier, les exemples que ce grand maître donna furent plutôt préjudiciables qu'utiles à cette époque. Peu d'artistes voulurent comme lui le suivre dans la profondeur de la

science, qui, pour ainsi dire, compensait ses défauts ; mais on l'imita plutôt dans sa négligence et dans sa promptitude, que son génie seul pouvait faire absoudre.

Le bon goût n'était pas cependant absolument éteint par de telles aberrations; tous les artistes ne suivaient pas de tels principes ; plusieurs peintres qui florissaient dans ce temps suivaient encore les anciens erremens. Les semences du beau ne pouvaient se perdre dans un siècle où l'on s'empressait de les recueillir afin qu'elles ne fussent point étouffées; et si le mauvais goût osa lutter contre le génie, même dans des temps éclairés, ce dernier ne pouvait être entièrement vaincu par lui.

Jacopo Palma (1), surnommé le jeune, pour le distinguer de son aïeul qui portait le même nom, est le peintre qui peut être considéré comme le dernier du bon temps et comme le premier de l'époque de la décadence de la peinture Vénitienne. Son père, artiste de peu de talent, eut celui cependant de discerner dans son fils des dispositions pour cet art ; il lui en donna les premiers élémens, le fit étudier d'après des modèles des meilleurs maîtres, et voyant

(1) Né en 1544, mort âgé de quatre-vingt-quatre ans.

que les talens de son jeune élève se développaient, il ne se crut plus assez bon maître pour lui; il le mena à Urbin, où notre jeune peintre trouva un protecteur en la personne du duc. Mais après quelque séjour dans cette ville, son amour pour son art l'appela à Rome pour s'y perfectionner, d'après les modèles des plus grands maîtres. Doué d'un instinct particulier, surtout pour un âge encore tendre, Palma, pendant huit ans se livra au travail le plus assidu, imita Michel-Ange pour le dessin, Raphaël pour l'expression, et surtout Polidore, pour les ouvrages duquel il avait la plus grande prédilection. Le Tintoret fut encore un de ses modèles pour les figures et l'esprit dont ce peintre sut les animer. De retour dans Venise, il s'y fit remarquer par des ouvrages estimables sous le double rapport du talent et de cette facilité rare, si souvent dangereuse à celui qui la possède autant qu'à l'art lui-même.

Le Tintoret et Paolo Véronèse florissaient alors, et ils étaient chargés des ouvrages nombreux qui s'exécutaient dans ce temps à Venise. Le Palma eut l'adresse d'obtenir la faveur de ces deux grands peintres, et de se faire associer à leurs travaux; il acquit ainsi une réputation brillante et une foule de commissions pour des

tableaux. C'est de là qu'*en faisant vite pour faire beaucoup,* il lui arriva d'exercer sur la peinture, dans son école, la même influence que d'autres peintres exercèrent sur les autres écoles d'Italie.

Quoique le chevalier d'Arpino qualifie ses tableaux d'ébauches, il existe dans Venise et dans d'autres villes de l'Italie plusieurs de ses ouvrages dignes des meilleurs temps. Son tableau de Saint Benoît dans l'église de Saint-Cosmo et Damiano, celui de la célèbre bataille de François Bembo, peint dans le palais de la république, sa Sainte Apollonie, à Crémone, et plusieurs autres encore sont pleins de beauté, de variété et d'expression.

Le *Boschini* (Marco) (1), meilleur graveur que peintre, et écrivain sur la peinture, fut l'élève de Palma. Son ouvrage sur son art est plein d'originalité et de bizarrerie ; il est en général très partial pour son école, et très peu indulgent pour les autres, quoique lui-même n'eût vu ni ces écoles ni les ouvrages qu'il décrivait ; ce qui, plus que toute autre chose, lui attira le blâme et de nombreuses critiques. Cependant Lanzi, dont le jugement est toujours

(1) Ce peintre naquit à Venise ; il mourut âgé de soixante-cinq ans, en 1678.

celui de la raison, dit que ce livre contient des notices historiques précieuses et des préceptes excellens.

D'autres peintres imitèrent le style de Palma. Leonardo Corona (1), de Murano, de simple copiste devint son émule. Il orna Venise de plusieurs de ses ouvrages, qui eurent une grande réputation. Imitant le Titien dans quelques unes de ses peintures, le Tintoret fut le plus souvent son modèle. Son tableau de l'Annonciation, celui de Saint Etienne et un Crucifiement, sont ceux qui obtinrent le plus de célébrité. Son élève et son imitateur, Baltazar d'Anna, Flamand d'origine, acheva quelques tableaux que son maître n'avait pu terminer, enlevé par une mort prématurée. Les deux Vicentini, père et fils, furent aussi les élèves de Palma, ainsi que Santo Peranda, mais ils imitèrent plus ses défauts que ses qualités ; cependant ils ne sont pas dépourvus de tout talent, surtout le dernier, qui fut en même temps poète, forma des élèves distingués, et exécuta avec succès de grands travaux à la Mirandole.

Un des élèves de Peranda, Matteo Ponzone

(1) Corona naquit en 1561, et mourut en 1605, d'après Ridolfi.

de la Dalmatie, se distingua particulièrement, fut son auxiliaire dans les grands ouvrages dont il était chargé, et se créa ensuite un style particulier. Il eut à son tour pour élève Gio Carboncini, dont les tableaux sont estimés.

Antonio Vassillacchi, surnommé l'*Aliense* (1), né en Grèce, fut élève aussi du Peranda ; il se fit également remarquer en suivant la même route. Il montra d'abord les plus rares qualités, et de tels talens en débutant dans la carrière, que, lorsqu'il entra dans l'atelier de Paul Véronèse, il en fut congédié par la jalousie de ce peintre, ainsi que le Tintoret le fut de l'atelier du Titien. Il se distingua surtout par une imagination hardie et des ouvrages d'une vaste dimension. Il chercha à se perfectionner par l'étude sur des modèles antiques, en se livrant au travail jour et nuit, modelant en cire et copiant les chefs-d'œuvre du Tintoret. Parvenu à un talent brillant, et voulant se venger de l'affront qu'il avait reçu de Paul Véronèse, l'Aliense offrit en vente les dessins qu'il avait faits dans son atelier, pour lui prouver qu'il avait su se passer de lui, et combien peu il faisait cas des leçons

(1) Ce peintre naquit en 1556, et mourut en 1629, d'après Ridolfi.

qu'il en avait reçues. Plusieurs historiens l'accusent d'avoir abandonné la méthode qui jusquelà l'avait honoré, pour adopter celle des maniéristes, à l'instar de Corona et de Palma lui-même ; et en effet cet artiste abusait ordinairement de sa grande facilité. C'est ainsi que la contagion de l'exemple devient plus funeste en raison du mérite de ceux qui la communiquent. Cependant il y a plusieurs de ses ouvrages auxquels il apporta plus de soins, et qui firent le plus grand honneur à ses pinceaux, tels que le tableau de l'Épiphanie à Venise, et plusieurs peintures qu'il fit tant dans cette ville que dans celle de Perugia. Il fut aidé dans ses travaux par Tommaso Delabella, de Bellune, et par Pietro Mera, Flamand, qui tous deux ne furent pas sans talent, et se formèrent à l'école de Venise.

Pietro Malombra (1), qui les suivit, n'eut pas à se reprocher d'avoir adopté le goût des maniéristes. Sage dans ses conceptions, comme fidèle à suivre les principes qu'il avait reçus de son maître Salviati, ce peintre, qui ne fut d'abord artiste que par goût, le devint ensuite par nécessité, ayant perdu toute sa fortune. Les ta-

(1) Il naquit à Venise en 1556, et mourut en 1613. *Voyez* Ridolfi.

bleaux qu'il fit dans l'église de Saint-François di Paule, sont d'une telle précision de contours, d'une telle grâce et d'une telle originalité, qu'on doute qu'ils puissent être de cette époque et de cette école. Tel est le témoignage qu'en donne Lanzi, qui nous assure qu'il n'eut pas moins de succès dans ses autres ouvrages, qui sont en très grand nombre. (1)

Girolamo Pilotto, d'après ce qu'en a dit Boschini, fut tellement l'imitateur de Palma, que souvent ses tableaux furent pris pour les siens. Le tableau qu'il peignit dans le palais de la République, et ceux dont il orna plusieurs églises, acquirent de la réputation, surtout par la douceur de ses teintes. Le Giamberati, l'Alberelli, le Ballini, et plusieurs autres encore suivirent avec plus ou moins de succès l'école des maniéristes, dont il aurait été plus à désirer de voir diminuer qu'augmenter le nombre des partisans. Cependant Bartolomeo *Orioli* (2) parut, et retenu par le bon goût dans le sentier du vrai et du

(1) Malombra, né à Venise en 1556, mort en 1618. — Girolamo Pilotto florissait en 1590.

(2) Orioli, né à Trévise, florissait dans le milieu du dix-septième siècle. — Bravo, de la même ville, florissait dans le même temps.

beau, se fit remarquer par des talens d'autant plus estimables qu'il fut fidèle aux bons principes. Le tableau qu'il fit, d'après nature, d'une Procession dans l'église de Sainte-Croix, est de tous ses ouvrages celui qui lui fit le plus d'honneur. Il n'eut pas moins de succès dans sa manière de peindre les portraits. Son compagnon, Giacomo Bravo, se fit connaître par l'art avec lequel il traitait ses figures, qui surtout étaient pleines d'expression, sentiment qu'il apporta dans tous ses travaux. Paolo Piazza, de Castel-Franco, nommé ensuite le P. Cosimo, parce qu'il se fit capucin, n'abandonna pas sa palette malgré son nouvel état. Ses contemporains le considérèrent comme un bon peintre. Il avait en sa faveur un style original aussi agréable que franc. Venise et Rome possèdent divers ouvrages de ce peintre-moine. On ne peut s'empêcher de regretter que l'exemple de ce capucin n'ait pas eu plus d'imitateurs dans les ordres des religieux fainéans : au lieu de passer leur vie dans une coupable oisiveté, ils se seraient rendus utiles à leur patrie et à leur ordre en cultivant avec succès les arts. Le neveu du P. Cosimo, Andrea Piazza, n'eut pas moins de talent que son oncle, et le tableau qu'il fit des Noces de Cana est un excellent ouvrage.

Matteo Ingoli, les deux Damini, et G. Battista Novelli (1) suivent les précédens. Le premier, non seulement bon peintre, fut aussi bon architecte. Si une mort précoce ne l'eût ravi à son art, on aurait pu espérer de retrouver en lui un des grands peintres du siècle passé. Imitateur de Palma, il le fut davantage encore de Paul Véronèse, et dans le tableau de la Sainte Cène de Notre-Seigneur, et dans d'autres ouvrages qu'il fit à Venise, on voit la précision de son pinceau et toute la grandeur de son talent. Pietro Damini aurait égalé le Titien, s'il n'avait péri, comme le précédent, jeune encore, d'une maladie contagieuse, à Castel-Franco. Enfin le dernier se fit connaître comme bon coloriste et bon élève du Palma.

C'est à cette époque, qui est celle du milieu du dix-septième siècle, qu'il s'éleva dans Venise une sorte d'école secondaire, qui, formée par des peintres admirateurs du style du Caravage, ne connaissaient comme lui qu'une vérité plutôt triviale que noble pour modèle. Les fondateurs

(1) Les Piazza naquirent dans Castel-Franco, et Ingoli dans Ravenne, où il mourut en 1631. — Pietro Damini mourut dans la même année que le précédent ; — le Novelli, en 1652. Ce dernier naquit à Castel-Franco.

de cette école ou plutot de cette secte, sont appelés du nom de *naturalistes*, parce qu'elle s'efforçait de peindre la vérité sans choix ; et *ténébreux*, parce que les fortes ombres du Caravage dominent dans leur coloris.

Lanzi nomme comme artistes distingués qui ont adopté ce style, le Saracini qui était le disciple du Titien, le Triva et son élève Langetti, et Niccolo Cassana, ainsi que plusieurs autres peintres de ce temps, parmi lesquels Antonio Beverence doit être cité tant pour la précision de son dessin, son clair-obscur, qu'il imita de l'école Bolonaise, que par son application à l'étude des diverses parties de l'art. Pietro Ricchi et Federigo Cervelli se font connaître : le premier, par l'empâtement de ses couleurs et par le bon goût de ses ouvrages ; le second, par la pureté de son style et les formes gracieuses qu'il donna à ses figures. Le Ruschi, Girolamo Pellegrini, Bastiano Mazzoni, ainsi que plusieurs autres que la médiocrité de leurs talens nous dispense de nommer, sont les coryphées de cette école.

A une époque tellement désastreuse pour les saines doctrines de cet art, on a cependant la consolation de voir paraître quelques peintres qui, se rappelant ces doctrines et ne voulant pas

suivre le torrent, cherchèrent à imiter les grands génies du siècle passé. Tel fut Giovan Contarino (1), qui, contemporain de Palma, émule de Malombra, suivit la méthode de l'immortel Titien, et se fit connaître par un goût aussi pur que solide, et digne du modèle qu'il s'était donné. Il se distingua surtout dans la peinture du *sotto in su* (peinture de plafonds). Ses tableaux sont d'un beau coloris, d'un dessin correct, et celui de la Résurrection, dans l'église de Saint-François de Paule, qui par les trésors en peinture qu'elle contient peut être compté pour un véritable musée, est considéré comme un de ses plus beaux ouvrages.

Tiberio Tinelli (2), son premier élève, et qui se perfectionna sous d'autres maîtres encore, fit plusieurs travaux d'une manière aussi simple que naturelle et gracieuse : s'étant formé un style tout-à-fait à lui, ses portraits lui acquirent une grande réputation. Girolamo Forabosco ne posséda pas moins que lui l'art de bien peindre les portraits. Son contemporain Boschini en parle avec éloge dans son ouvrage des peintres,

(1) Contarino est né en 1549, et mort âgé de soixante-six ans.

(2) Naquit en 1586, et mourut en 1638. / oy. Ridolfi.

et le judicieux Zanetti, comme nous le rapporte Lanzi, ajoute que Forabosco *a un genio nobile e penetrante, che colla ragione appaga il professore, e col diletto ferma il curioso; che congiunge la soavità colla finitezza e la vaghezza colla forza.* Bellotti, (Pietro), son disciple, n'eut pas le génie de son maître, mais se distingua par un fini tellement scrupuleux, qu'on pourrait presque compter les cheveux qu'il a peints. Boschini en parle comme d'un prodige. Il eut surtout un grand talent a peindre les vieillards, et son style tient beaucoup de la manière des Flamands. (1)

Le chevalier Carlo Ridolfi (2), formé à l'école de Venise, d'abord sous l'Alliensi, ensuite étudiant lui-même d'après les plus beaux modèles, dont cette ville était si riche, se voua aussi à la culture des belles-lettres, et fit un ouvrage que Lanzi approuve, en disant que Ridolfi fut un bon écrivain et un des meilleurs biographes des peintres. Ses maximes dans son art sont

(1) Forabosco (Girolamo), né à Venise, selon d'autres, à Padoue, florissait en 1660.

Bellotti, né à Volzano, sur le lac de Garde, en 1625, mourut en 1700. *Voy*. le Guide de Rovigo.

(2) Né dans le Vicentin, florissait à la même époque que Forabosco.

justes, ses disputes avec Vasari modérées, ses descriptions des peintures et des grandes compositions, des plus exactes. On compte au nombre de ses meilleurs ouvrages en peinture, son tableau de la Visitation pour l'église de Tous-les-Saints à Venise, ainsi que plusieurs autres qu'il fit pour des particuliers.

Pietro Vecchia (1), élève du Padouan, s'appliqua particulièrement à étudier les modèles anciens, et à l'art de les imiter. C'est ainsi que plusieurs tableaux qu'il copia fidèlement furent pris pour des Titien, pour des Licinj, et pour des Giorgione; ses meilleurs tableaux sont ceux où il peignit des gens armés et des caricatures, goût qu'il affectionnait particulièrement, et qu'il introduisait dans ses tableaux. Ce goût était tellement dominant chez lui, qu'en peignant la Passion de Notre-Seigneur, sujet aussi solennel que grave, il ne put s'empêcher d'y mêler des figures grotesques. On admire son talent, mais on déplore qu'un artiste qui doit être pénétré de l'importance du sujet qu'il traite, puisse s'oublier au point de joindre des facéties au plus noble et au plus saint des mystères. Au

(1) Pietro Vecchia, vénitien, naquit en 1605, et mourut âgé de soixante-treize ans.

nombre de ses tableaux les plus estimés, est celui d'un Astrologue qui dit la bonne aventure à des soldats. La figure grave et imposante du devin, l'attention et la curiosité si bien peintes sur celles des soldats, et l'exécution en général de ce tableau, le mettent au pair avec celui du Giorgione, qui traita le même sujet.

Agostino Litterini fut l'élève de Vecchia, et devint à son tour le maître de ses enfans, Bartolomeo et Caterina. Le père fut au nombre des bons peintres de Venise, mais il eut la satisfaction, douce toujours pour un père, de se voir surpassé par son fils : tous deux avaient un style clair et franc. Catherine fut la digne émule de son frère, et peignit dans le goût de son père.

Gian-Carlo Loth (1) fut encore supérieur aux peintres précédens. On le crut faussement élève du Caravage, comme nous dit Lanzi. S'il le fut du Liberi, il ne conserva rien qui puisse le faire reconnaître de cette école. Il eut une habileté dans le pinceau et une certaine grandeur dans ses compositions, qui l'élève à une grande hauteur au-dessus des peintres nommés naturalistes, dont nous avons parlé dans ce chapitre. Il n'orna

(1) Ce peintre, d'origine bavaroise, mourut à Venise, âgé de soixante-six ans, en 1698.

pas moins l'Italie que l'Allemagne, et fit une foule de tableaux au nombre desquels la Mort d'Abel, qui est dans la galerie de Florence, trouve de nombreux admirateurs.

Le Loth eut pour élèves Daniele Seiter et Ambrogio Bono. Le premier fut célèbre par son coloris; le second est compté comme le meilleur disciple de son maître.

Giovanni Lys, né à Oldenbourg; Valentin Lefebvre, né à Bruxelles, mais tous deux formés à l'école de Venise; Sebastiano Bombelli, d'Udine, qui, d'abord élève du Guercino, devint si bon copiste du Véronèse, que ses tableaux sont pris pour ceux de ce grand peintre, et Giacomo Barri, heureux imitateur du Titien, du Tintoret et de Véronèse, s'unissent à ces peintres pour les faire triompher.

La mort des plus illustres chefs de l'école Vénitienne amena de plus en plus la décadence de l'art, qui semble descendre avec eux dans la tombe. Les successeurs, héritiers des emplois de Friuli, d'Amalteo et de Seccante, mais non de leurs talens, ne se firent connaître que par leur médiocrité. Limités, comme dit notre oracle Lanzi, dans l'invention, arides dans le dessin, durs dans le coloris, tels sont le Lugaro, le Brunelleschi, le Griffoni, le Carnio, et divers

autres encore qui eurent plus ou moins de capacité et de talent.

Mais tandis qu'une telle disgrâce affligeait ce bel art à Venise, la ville de Vérone soutint la réputation des peintres de la république, et la fortifia par des artistes dignes de son ancienneté et de sa célébrité. Dario *Varotari* (1) paraît, et c'est lui qui par ses grands et beaux talens, devient le fondateur d'une école aussi abondante que florissante; il fut, d'après l'expression de Lanzi, la pierre angulaire de l'école de Vérone. Son génie se forma en étudiant divers grands maîtres. Son dessin est châtié, mais quelquefois empreint d'une certaine timidité. C'est dans ce style qu'il orna l'église de Saint-Egide, à Padoue. Plus tard il acquit plus de facilité, plus de hardiesse, et parut imiter de préférence le Titien et Paul Véronèse, mais sans parvenir cependant à cette beauté de coloris si célèbre dans l'école de Venise. Cette ville, Padoue et d'autres cités encore possèdent plusieurs de ses tableaux.

Battista Bissoni et Apollodoro de Porcia furent les élèves du Varotari, et tous deux eurent

(1) Dario Varotari, né à Vérone en 1539, mourut âgé seulement de cinquante-sept ans.

de la célébrité dans l'art de faire des portraits. Il nous est doux de nommer parmi ces peintres trois femmes qui ne le cédèrent en rien à leurs talens. On éprouve je ne sais quel charme, quand on voit le beau sexe prendre part au culte du plus beau des arts. Un tableau peint par une jolie femme et une jolie main, semble devoir être fini avec plus de délicatesse, avec plus de soin; ce qu'elle exprime par la peinture doit l'être avec plus de sentiment, car il n'appartient pas aux hommes d'être doué de la même sensibilité ni de la même exaltation. Chiara Varotari, Caterina Tarabotta et Lucia Scaligeri, la première, fille de Dario, furent toutes trois ses élèves. Chiara hérita des talens de son père, et fut une célèbre portraitiste très estimée de son temps. Elle donna les premiers principes de son art à Caterina, qui marcha sur ses traces, ainsi que Clara Scaligieri.

Non moins heureux, Varotari eut un fils appelé *Alexandre* et surnommé le Padouan, qui fut aussi son élève, et sut bientôt éclipser son père. Le génie n'a besoin que d'une simple indication, et il se développe bien plus encore quand il est dirigé par un habile maître. Notre jeune peintre ne pouvait en avoir de meilleur

ni de plus zélé que son père, qui le fit travailler sur les fresques du Titien à Padoue, et Alexandre en imita le style. A Venise, il continua de se pénétrer de la manière admirable de ce maître, et bientôt on se permit de le lui comparer. De la grâce et du moelleux, de la force et du grandiose, une grande habileté dans les demi-teintes, une grande facilité dans le pinceau, beaucoup de sagesse dans le coloris, telles sont les qualités distinctes de ce peintre, qui en font un digne imitateur du Titien. Les femmes, les enfans, les amours, les chevaliers armés, sont ses sujets de prédilection, et ceux qu'il sut le mieux traiter. Il rendit ses tableaux plus flatteurs encore en introduisant dans ses fonds les plus charmans paysages, qu'il peignit avec autant de sagesse que de franchise. Lanzi dit cependant que le Titien est unique, et que Varotari ne sut l'égaler ni dans la vivacité ni dans l'expression de la vérité.

Ses ouvrages les plus réputés sont un Christ mort, qui se trouve dans la belle galerie de Florence, et le festin de Cana, qui est gravé dans la collection des ouvrages choisis. Padoue et Venise sont ornées des travaux de ce grand homme.

Varotari eut une brillante école; au nombre

de ses élèves et imitateurs figure au premier rang Bartolomeo Scaligero, Padouan comme lui, qui enrichit de ses pinceaux plusieurs églises dans Venise. G. Battista Rossi, Giulio Carpioni, le Maestro Lioni, et Dario Varotari le jeune, furent tous de dignes disciples d'Alexandre; le dernier, son fils, fut à la fois médecin, poète, peintre et graveur.

Autant un écrivain qui se pénètre de son sujet éprouve de peine en comparant une rapide décadence, une succession de talens médiocres à des talens supérieurs, autant il sent de satisfaction en parlant d'époques heureuses, de celles où la nature est féconde en génies, en hommes extraordinaires, qui sont l'honneur de leur patrie et du monde entier. L'écrivain semble s'identifier avec le sujet qu'il traite; il semble être entouré des personnes et des objets qui inspirent son admiration, et il se livre à un sentiment de bien-être lorsqu'il se présente devant lui une série de faits aussi agréables qu'intéressans. La plume coule plus facilement, les idées se présentent en foule, et l'on espère transmettre au lecteur le sentiment dont on est soi-même pénétré.

Tel est l'effet qu'on éprouve lorsque après avoir rendu compte d'un talent aussi éminent, aussi

distingué que celui du Varotari, on voit lui succéder *Pietro Liberi* (1), qui, peintre plus grand encore que lui, fut considéré comme le premier dessinateur de l'école de Venise. Comme la plupart des grands maîtres, Rome, ce musée de beautés en tous genres, l'appela pour y faire ses études d'après les antiques et les grands peintres qui l'avait précédé, surtout d'après le Buonarotti et le célèbre Sanzio. Nourri de tels modèles et de tels exemples, le Liberi courut à Parme pour s'y pénétrer du génie du sublime Corrége, et retourna à Venise pour s'y fortifier encore d'après le Titien, le Tintoret et d'autres grands et illustres maîtres. Quelle richesse admirable de matériaux pour celui qui peut les concevoir, qui peut les classer! Liberi, doué d'une sagacité, ou plutôt d'un génie digne de les apprécier, puisa dans ces richesses, n'imita personne, et se forma un style particulier, aussi élégant que grandiose; mais son style varia selon les circonstances. Il peignit franchement, et avec promptitude pour les uns, avec un fini exemplaire pour

(1) Le chevalier Liberi, né à Padoue, mourut en 1687, âgé de quatre-vingt-deux ans. Il fut nommé comte en Allemagne, d'où il rapporta des titres, des honneurs et des richesses.

les autres, se conformant ainsi au goût et aux désirs de ceux pour qui il travaillait. Sa manière obtint le suffrage de toute l'Italie, et plus encore celui de l'Allemagne, qu'il enrichit de ses ouvrages.

On remarque à Venise son tableau de Noé sortant de l'arche, et celui du Déluge, dont le nu des figures est dans le goût des Carrache, et dont le dessin égale s'il ne surpasse même celui de Michel-Ange. Ses tableaux de Vénus lui valurent le surnom de libertin, parce que, comme le Titien, il représenta la déesse de la beauté sans les voiles qui prêtent tant de charmes à sa ceinture. Son défaut est de donner peut-être trop de vivacité à ses chairs : on l'accuse de n'avoir pas eu le talent de savoir bien faire ses draperies; mais il est ravissant dans le clair-obscur, dont il rend les ombres quelquefois aussi délicatement que le Corrége lui-même. Il est aussi d'une suavité admirable dans son coloris. Il eut l'idée bizarre de peindre à nu le Père éternel, dans l'église de Sainte-Catherine à Vicence, et ce tableau, quoique très beau, n'eut aucun succès par l'originalité de sa composition.

Son fils Marco Liberi, qui comme lui embrassa la peinture, fut loin de lui ressembler. Aussi mesquin que son père était grandiose,

aussi lent qu'il était fécond, le pinceau de Marco n'approche point de celui de Pietro; on dirait que le fils est le parodiste du père, et non son imitateur et son digne émule. Cependant lorsqu'il s'astreint à ne faire que le copier, on confond quelquefois ses tableaux avec ceux de son père.

Luca Ferrari de Reggio (1), élève du Guido dans Bologne, vint embellir Venise de ses ouvrages, dignes de son maître par un pinceau plus grandiose que délicat. Il se fait admirer dans le tableau représentant la Piété, aux figures duquel il donna le plus grand caractère et le plus éclatant comme le plus vrai coloris. Il peignit encore la Peste de 1630, et le grand nombre de figures qu'il mit dans ce tableau est loin d'être dans le goût de celles de son maître; il les multiplia trop, et ne leur donna pas la pose qui leur convenait. Le Minorello et le Cirello sont les élèves de Ferrari, et tous deux, imbus du style de l'école Bolonaise, le soutinrent dans Padoue. Leurs talens sont estimés, surtout ceux du second. Francesco Zanella, qui les suit, est surnommé le Giordano de cette ville, à cause de la quantité d'ouvrages qu'il exécuta. On peut le consi-

(1) Nous avons déjà eu occasion de parler de cet artiste, qui a si bien mérité la réputation dont il jouit.

dérer comme le dernier de cette école, car, dit Lanzi, quoique le Pellegrino vécût dans ce siècle, il n'était pas né ni domicilié à Padoue, et n'y passa que quelques années de sa vie.

Vicence, moins heureuse que Padoue, n'eut point comme cette ville des talens supérieurs; elle avait cependant une école qui fut dirigée par de grands hommes, tels que Paul Véronèse et le Zelotti. Mais que peuvent les plus célèbres maîtres quand ils ne trouvent que des sujets peu dignes de leurs leçons, qui ne sont doués ni du génie ni du naturel qui forme les grands artistes! C'est en vain qu'ils cherchent à leur faire part de leur science, qu'ils leur communiquent les secrets de l'art : il n'y a que le génie qui puisse comprendre le génie. C'est ainsi qu'à cette époque l'école de Vicence n'eut que des peintres médiocres et de faibles imitateurs de leurs maîtres; mais si cette ville n'eut pas de peintres éminens, elle eut des architectes célèbres, dont nous parlerons lorsque nous traiterons de cet art.

L'école de Vicence eut pour ses premiers élèves Lucio Bruni et Gian Antonio Fasolo; le premier presque inconnu par ses travaux; le second, imitateur du Véronèse; le Maganza et ses fils. Le père, meilleur architecte que peintre, eut la douleur de voir son fils aîné son auxiliaire, jeune artiste qui promettait beaucoup, mourir

à la fleur de son âge, et après lui tous ses autres enfans périr par la peste. Cet artiste peignit beaucoup, et Vicence regorge de ses ouvrages, dont aucun ne peut être considéré comme un chef-d'œuvre. Maffei (Francesco), également de Vicence, après avoir étudié sous Peranda, devint l'imitateur du Véronèse, non sans succès. Il ne manque pas de grâce et d'un style qui s'éloigne de celui des maniéristes. Giulio Carpione et son fils furent les émules de Maffei. Le Citadella, le Miozzi et plusieurs autres, terminent cette époque de l'école de Vicence.

La ville de Bassano vit, après la chute de son académie, fleurir dans ses murs G. Battista Volpati, peintre laborieux, mais d'un talent médiocre, et dont les élèves, le Trivelli et le Bernardini, le furent encore plus.

Claudio Ridolfi (1), dont il a été question dans l'historique de Rome, où il florissait, retourna dans sa patrie, et lui donna quelques bons tableaux et un élève et bon imitateur dans l'Amigazzi, qui se distingua surtout par l'art qu'il avait de copier le Véronèse. Benedetto Marini

(1) Claudio Ridolfi, qu'il ne faut pas confondre avec le chevalier Carlo, naquit à Vérone, et mourut âgé de quatre-vingt-quatre ans, en 1644.

le surpassa, et nous aurons occasion de parler de lui dans l'historique de l'école de Plaisance, sa patrie. Le Creara et quelques autres peintres suivent Marini.

La monotonie de notre récit va être ranimée cependant, en rendant compte à nos lecteurs d'un artiste qui sort du vulgaire, et qui acquit une réputation qui l'éleva au-dessus de tous ses contemporains, et même au-dessus de tous les premiers peintres de son temps. Nous voulons parler d'*Alessandro Turchi* (1), surnommé l'Orbetto. Le Brusasorci ayant découvert en lui les dispositions les plus heureuses, se chargea de l'instruire, et en peu d'années vit se vérifier sa prédiction, car Turchi de son disciple devint son émule. Il le quitta pour aller étudier sous Caliari, à Venise, d'où il passa ensuite à Rome pour se perfectionner; il s'y établit, et rivalisa de talens avec le Sacchi et le Berettini, dans plusieurs églises de la métropole chrétienne. Plusieurs villes de l'Italie possèdent des ouvrages de cet habile artiste, mais aucune autant que Vérone, qui en est pleine. Le Turchi fut comparé à Annibal Carrache; il chercha à l'imiter,

(1) Ce peintre, né à Vérone, vécut soixante-six ans, et mourut en 1648.

mais ce ne fut pas toujours avec succès, surtout dans les figures nues, dans lesquelles Annibal avait un talent particulier, et qui se rapprochait beaucoup de ses modèles, les Grecs antiques. Turchi cependant avait tant d'attraits, tant de charmes dans tout ce qu'il faisait, qu'il plaisait quels que fussent les sujets qu'il traitât. Il chercha à se créer un style particulier, en le formant des styles des grands maîtres qu'il avait étudiés. Il y ajouta, dit Lanzi, je ne sais quelle originalité, qui ennoblit ses portraits, dont la carnation était d'une touche aussi vive que délicate, et qu'il sut approprier même à ses tableaux d'histoire.

Le Turchi eut un mérite que peu de peintres possèdent, celui d'apporter la plus grande attention aux couleurs, qui, lorsqu'elles sont mal choisies, font perdre tout le prix et le mérite d'un tableau en perdant leur force et la vivacité de leur teinte, défaut que nous rencontrons souvent parmi les peintres modernes, qui, malgré leur talent, s'exposent à perdre leur réputation, ou par avarice ou par ignorance; tandis que le Turchi, par une sage combinaison, mettant le plus grand soin à la manipulation de ses couleurs, consultait même des chimistes habiles pour apprendre d'eux les meilleures préparations.

Parmi les plus beaux ouvrages de ce peintre célèbre, on voit à Vérone, dans l'église de Saint-Étienne, avec un plaisir extrême, la Passion des quarante Martyrs. Dans l'empâtement des couleurs et dans les raccourcis, il imite l'école Lombarde; dans le dessin et l'expression, l'école Romaine; et dans le coloris, celle de Venise. Quelle heureuse alliance ! Ce tableau est un des plus étudiés et des plus finis qu'il ait jamais faits. Ses têtes sont dans le genre du Guido, et l'art de la composition ne laisse rien à désirer; ses figures, quoique nombreuses, sont variées et posées admirablement; enfin le tout ensemble est digne des temps les plus heureux et les plus prospères de la peinture.

Son tableau de la Piété, peint dans l'église de la Miséricorde à Vérone, est si bien dessiné, si bien composé, et ses teintes sont si bien exécutées, que les connaisseurs le considèrent comme son chef-d'œuvre. Dans son tableau de l'Épiphanie il rappelle le Titien et les Bassan.

G. Ceschini, G. Battista Rossi et Pasquale Ottini furent de bons élèves de Turchi. Le premier eut le talent de copier son maître avec tant d'art qu'on prenait les copies pour l'original; le dernier avait plus de talent, et termina avec succès des tableaux que son maître n'avait pas

eu le temps d'achever. Le Massacre des Innocens en est la preuve irrécusable, ainsi qu'un Saint Georges, qu'il opposa à un Saint Nicolas déjà achevé par son maître, et qu'il accompagna de plusieurs saints. Ce tableau est encore plus estimé que le premier. Marcantonio Bassetti rivalisa de talent avec Ottini (1). Excellent coloriste, il fut surtout un grand dessinateur. Vérone possède des ouvrages de ce maître, quoique en petit nombre, mais précieux. Le tableau qu'il fit pour l'église de Saint-Étienne, de plusieurs évêques de cette ville, est un des plus estimés, et dans le goût du Titien. Bassetti fut l'émule et l'ami de l'Ottini, et ils périrent tous deux, en 1630, de la peste qui affligeait l'Italie, et qui enleva à ce pays un nombre prodigieux d'hommes de génie et de talent. Ils furent suivis dans la tombe par plusieurs des élèves du Brusasorci ; et presque à la même époque moururent aussi le Montemezzano, le Benfatto, et divers autres imitateurs de Paul Véronèse, qui emportèrent avec eux toutes les traces de l'école dont ils avaient

(1) Bassetti, né à Vérone, mourut âgé de quarante-deux ans, en 1630.

Ottini (Pasquale), de Vérone, mourut la même année, âgé de soixante ans.

été le soutien et l'ornement. C'est un exemple mémorable de la débilité des institutions humaines : la Providence semble se complaire à les élever, à les porter au plus haut degré de perfection, pour les précipiter ensuite, les anéantir, et faire connaître sa puissance et le néant et la petitesse de l'homme, ainsi que la fragilité de ses créations.

Vérone, privée de son école, en vit s'établir une composée d'artistes étrangers, qui vinrent remplacer ses peintres en apportant avec eux leur manière et leur style. Dionisio Guerri, Francesco Bernardi, et le chevalier Barca, furent les premiers. Guerri, qui s'était formé sous le Fetti, était plein de talent et de goût, et aurait pu avec succès remplacer ses prédécesseurs, si une mort prématurée né l'eût aussi enlevé aux arts. Le dernier eut un style varié et plein d'effet; il quitta Mantoue, qui possède plusieurs de ses ouvrages, et vint s'établir à Vérone, qu'il orna aussi de peintures.

Dans un pays tel que l'Italie, où de toutes parts florissaient les arts, le malheur qu'éprouva Vérone, ailleurs irréparable, ne le fut pas dans cette terre classique, le refuge des sciences, des lettres et des arts. Nous avons déjà vu des peintres étrangers venir à Vérone, remplacer

ceux qu'elle venait de perdre ; Bologne ne tarda pas à suivre cet exemple, en y envoyant le chevalier Coppa, élève du Guido et de l'Albane. Il s'établit à Vérone, et ne tarda pas à lui donner des tableaux dignes de ses pinceaux. Sa Madeleine dans le désert est pleine d'expression ; Une Cène d'Emmaüs ne lui cède en rien, et rappelle la manière du meilleur temps de l'école Vénitienne. Habile dans ses compositions, et imitateur de Guido, il ne parvint pas cependant à avoir la force et la suavité de son coloris. L'Albane le comptait parmi ses meilleurs disciples, et ce fut un de ceux qu'il affectionnait le plus. Giacomo Locatelli, sorti de la même école que le Coppa, le Voltolino et le Falcieri suivent ce maître. Malgré la décadence de la peinture, qui de toutes parts s'annonçait à la fin du dix-septième siècle, ces artistes avaient encore quelques talens et quelques bons principes, et Santo Prunato, élève des deux derniers, réussit à acquérir auprès d'eux des talens qui redonnèrent une nouvelle vigueur à l'école de Vérone, comme nous le verrons plus tard.

La ville de Brescia n'était pas stérile à cette époque de l'histoire de la peinture. L'école du Moretto, qui était, comme dit Vasari, *delicatissimo ne' colori, e tanto amico della diligenza*

quanto l'opere sue dimostrano, continuait, mais elle n'était plus cependant dirigée par toute la force de son génie, et l'on ajouta aux principes du Moretto ceux qui dans ces temps dominaient l'école de Venise; ce qui fit que Brescia ne put éviter d'avoir des maniéristes ainsi que des peintres ténébreux. On trouve cependant parmi eux d'habiles artistes et dignes d'une meilleure époque. Antonio Gandini, Pietro Moroni, Filippo Zanimberti, sont dans ce rang; le premier, imitateur du Vanni et du Palma, se distingue surtout dans un ouvrage considérable qu'il fit de l'histoire de la Croix, où son style est varié, grandiose et pompeux. Le Grazio Cossale, l'Amigoni, le Barucco et plusieurs autres peintres suivent les précédens dans Brescia. Le premier, bon imitateur de Palma, avait une imagination féconde et de l'originalité dans ses compositions.

Après avoir parlé de Brescia, nous devons parler de la ville de Bergame, qui toute petite qu'elle est, a cependant concouru, comme nous l'avons vu, au perfectionnement des arts en donnant des artistes dignes de l'Italie, tant dans la peinture que dans la musique.

La première, qui est maintenant l'unique objet de nos recherches, y fut dignement soutenue par les successeurs du Lotto et de ses con-

temporains. Paolo Lolmo est le premier qui se présente à nous dans cette galerie intéressante. Il se distingue surtout dans ses tableaux par un fini même minutieux, et dans son tableau de Saint Roch et de Saint Sébastien, il montre un dessin ferme et correct, et une composition habile. Il eut pour rivaux le Salmeggia et le Cavagna, tous deux peintres dans le goût moderne.

Le *Salmeggia* (Enea), après avoir étudié sous divers maîtres, suivit la route frayée et alla se perfectionner à Rome, où il étudia spécialement les grands modèles du Stanzio, et l'imita durant toute sa vie. Plusieurs écrivains assurent qu'il eut tant de succès, que quelques uns de ses tableaux furent pris pour ceux de Raphaël, et l'on ne balance pas à le mettre au nombre de ses meilleurs et plus heureux imitateurs. La pureté de ses contours, la grâce qu'il sut donner aux visages des enfans, la draperie habile de ses plis, le mouvement et l'expression de ses figures, font reconnaître le modèle qu'il avait constamment suivi, et que sans pouvoir atteindre il imita avec un tel succès.

Au nombre de ses meilleurs ouvrages sont : l'Histoire de la passion, qu'il peignit pour Milan, ainsi que la Prière de Notre-Seigneur au Jardin

des Olives, et une Flagellation. Bergame a aussi de lui, parmi plusieurs autres tableaux, celui de Sainte Marthe, et un autre de Saint Grate, que Lanzi nomme *Stupendi*.

La manière d'Enée Selmiaggi n'était pas facile à imiter; pour s'y fortifier, il fallait se pénétrer des principes de Raphaël qu'il imita lui-même. C'est pour cela que ses deux fils, qui furent en même temps ses élèves, n'ayant point su pénétrer le fond de sa théorie, ne parvinrent qu'à imiter simplement ses études et ses figures.

Gian Paolo *Cavagna* (1) était, comme nous l'avons vu déjà, l'émule et le rival du Salmeggia, et ne fut pas moins estimé que lui; il fut doué d'un génie encore plus vaste, plus décidé, et plus propre à ces ouvrages de grande conception, que les Italiens appellent *machinosi*. Il prit pour modèle Paul Véronèse, préféra son style à celui des autres grands maîtres, et c'est dans ce style même qu'il fit aussi ses meilleurs ouvrages. Il ne fut pas moins habile dans la peinture à l'huile que dans celle à fresque, et l'ouvrage qu'il exécuta dans le chœur de Sainte-

(1) Cavagna (G. Paolo), né à Bergame, florissait à la fin du seizième siècle et au commencement du dix-septième; il mourut en 1627.

Marie-Majeure en est la preuve certaine. Cette peinture représente l'entrée de la Sainte Vierge au ciel. Il est difficile de rendre la beauté de cette production. Ce ciel qui est couvert d'anges, de prophètes, tous bien groupés, tous bien placés, offre une composition aussi bien conçue qu'admirablement exécutée. Le dessin, le coloris, la finesse et la délicatesse du pinceau, tout s'y trouve réuni et ne laisse rien à desirer. Le Cavagna ne fut pas moins habile dans l'art de peindre à l'huile. Son tableau de Daniel dans la fosse aux lions, celui de Saint François Stigmate, et surtout celui du Crucifiement, qui est le plus beau de tous, non seulement souffrent la comparaison avec les ouvrages du Titien, mais même sont préférés à quelques uns de ses tableaux. Il est, je pense, impossible de faire un plus grand éloge des talens de ce maître après ce que nous venons d'en dire.

Le fils de Cavagna, surnommé le Cavagnuola, son élève, et qui lui survécut, n'hérita pas des talens de son père, mais s'éleva cependant au-dessus de la médiocrité.

Les contemporains de ce dernier sont le Griffoni et Paolo Santa Croce, qui, de la même école, puisèrent à celle de Venise le style des manié-

ristes. Mais le Zucco (Francesco), élève du Campi, à Crémone, et du Moroni à Bergame, se distingua par l'art avec lequel il peignit le portrait, et plusieurs de ses tableaux en font un digne émule du Cavagna.

Bergame eut encore, vers le milieu du dix-septième siècle, quelques peintres de mérite, au nombre desquels se trouvent le Ronzelli, le Ceresa et le Ghislandi. Le premier eut un style mâle, le second eut le bonheur de se tenir dans la voie des saines doctrines, sans suivre les exemples des maniéristes; enfin le Ghislandi, bon peintre en fresques, fut encore meilleur architecte.

La ville de Crémone à son tour eut un artiste habile dans Carlo Urbino, savant dans la perspective, gracieux et ingénieux dans la composition de ses tableaux historiques, et dans ceux des batailles peints à fresque. Mais les connaisseurs le préfèrent encore dans ses tableaux à l'huile, où il déploya le style de l'école Lombarde des meilleurs temps. Jacopo Barbello lui succéda, et plusieurs de ses tableaux obtinrent une juste réputation. Il orna plusieurs églises de Bergame, et son tableau du Saint Lazare se distingue par la beauté du dessin et par la facilité admirable de son pinceau.

Henris de Bles, Allemand, plus connu sous le nom de Civesta, par l'habitude qu'il avait de peindre cet oiseau dans ses tableaux, le Pozzo Serrato et plusieurs autres encore, furent des paysagistes qui acquirent de la célébrité, surtout le second, qui peignit aussi des tableaux d'église.

Francesco Monti, l'Everardi, le Commendich, le Calza et Agostino Lamma suivirent avec non moins de succès le genre des batailles. On reconnait dans le premier, comme dans son fils, le style de l'école du Bourguignon ; mais le plus célèbre de tous, de l'avis des connaisseurs, fut Lamma.

Le Borch, le Carpioni, le Rosa Brughel, les deux Ens se distinguèrent dans les peintures de caprice et de facéties, ainsi nommées par les Italiens, genre qui fut introduit par plusieurs maîtres et surtout par Salvador Rosa, qui peignit des scènes de nécromancie. Le Brughel peignit des scènes d'enfer. L'Ens imita son exemple, et fit une foule de tableaux remplis de fictions allégoriques, où l'on voyait des sphinx, des chimères et des monstres de tous genres. Faustino Boschi adopta un genre à peu près pareil, mais il peignit de préférence des nains. Il imagina en tableaux les fables les plus bizarres, des fêtes populaires en l'honneur d'une idole grotesque, et

enfin, pour faire connaître la dimension de ses nains, il plaçait ordinairement à côté d'eux un personnage d'une taille ordinaire : idée que vraisemblablement il avait puisée dans l'histoire des peintres grecs, puisque Timante faisait mesurer par de petits satyres le pouce d'un cyclope endormi.

L'Italie pouvait, par la beauté de son climat et son abondance en fleurs et en fruits, plus que tout autre pays inspirer le goût de les peindre et de les retracer fidèlement. En effet le nombre des peintres en ce genre fut considérable; mais Lanzi nous dit que la plupart sont oubliés ainsi que leurs peintures. Il en reste cependant quelques uns qui ont échappé à un tel oubli; et ce sont Francesco Mantovano, Antonio Bacci, Antonio Lecchi, et la Marchioni, qui tous traitèrent ce genre avec succès, surtout cette dernière.

Giacomo da Castello, Domenico Murioli, Gio Fayt, peignirent des animaux, et le dernier surtout, qui était d'Anvers, fut celui qui s'en acquitta le mieux, tandis que l'Aviani, le Sandrino, le Viviani et beaucoup d'autres encore se livrèrent à la peinture de la perspective. L'Aviani, de Vicence, fut surtout admirable dans le genre de l'architecture, et non moins bon dans le paysage et dans les marines. Ce peintre, ne pouvant

lui-même faire bien les figures dans ses tableaux, eut le bon esprit de les donner à peindre à d'autres maîtres.

A cette époque fut créé par un prêtre Bergamasque, nommé Evariste Baschenis, un genre de peinture nouveau, vulgairement appelé en italien *inganni di Pittura*. Ce genre consistait à imiter toutes sortes d'objets, tels que des instrumens de musique, des écritoires, des tabatières, etc. de manière à ce que non seulement l'œil mais la main même s'y méprit et allât pour les saisir.

Un tel genre de peinture n'eut qu'une vogue momentanée ; cependant plusieurs musées et galeries conservent soigneusement les tableaux de ce genre qu'ils possèdent.

CHAPITRE XVII.

Continuation de l'école de peinture de Venise.

Nous n'aurons pas dans la suite de l'historique de l'école de Venise, que nous allons traiter, la satisfaction de signaler à nos lecteurs les grands maîtres et les beautés dont nous avons parlé dans les époques précédentes ; car, soit que la nature éprouve, malgré sa fécondité, une sorte de lassitude et d'épuisement à produire des hommes de génie, soit qu'elle se plaise à ne point les prodiguer, leur existence est communément passagère sur la terre ; et d'ailleurs le goût général des hommes, sujet à une inconstance continuelle, en soumettant les arts eux-mêmes aux caprices de la mode, fait qu'indépendamment du principe naturel de décadence auquel on sait qu'ils ne sont que trop sujets, ils ne restent pas seulement stationnaires, mais que souvent ils rétrogradent même dans leur marche. A cette époque, c'est moins le goût des maniéristes qui influa sur l'école Vénitienne, que le désir qu'eurent les peintres vénitiens d'imiter la ma-

nière des maîtres étrangers, non pour accroître leur réputation, mais pour débiter plus facilement leurs tableaux ; et l'on voit que l'intérêt, un des plus grands mobiles de la civilisation, n'est point toujours celui du perfectionnement des arts.

Malgré une telle décadence, qui s'étendit malheureusement sur toute l'Italie, ce pays peut cependant citer, non sans orgueil, des peintres habiles et des peintures d'un grand mérite ; mais ce n'est plus avec la même abondance ni avec la même supériorité de talens que dans les siècles précédens. On vit naître à cette époque, dans l'État Vénitien et dans Venise même, des styles divers et nouveaux, sinon parfaits, au moins empreints du cachet de l'originalité et estimés dans leur genre.

Les ouvrages des Ricci, de Tiepolo, de Canaletto et de Rotari, ainsi que de plusieurs autres artistes distingués, furent tous produits d'après cette nouvelle méthode ; connus et appréciés par l'Europe entière, ils sont les garans de notre assertion. Pour mieux convaincre de son exactitude, nous offrirons, comme dans les chapitres précédens, la succession des maîtres de cette époque et de cette école.

Le premier artiste qui se présente à nous est

le chevalier *Andrea Celesti* (1), qui, élève du Ponzoni sans être son imitateur, est plutôt brillant que savant dans ses contours, grandiose dans ses figures, et varié dans ses perspectives; on croirait souvent voir renaître sous son pinceau le génie de Paul Véronèse lui-même. Mais le désir qu'il eut de briller dans le clair-obscur, un des principaux attraits de son style, nuisit avec le temps au lieu de servir à sa réputation. Son coloris est plein de vérité, léger, et d'une suavité parfaite; malheureusement il ne conserva pas sa beauté première. Harmonieux dans ses teintes, il épaissit quelquefois trop ses ombres, et on le croirait un des fauteurs de cette école de peintres qu'on a surnommés avec raison *ténébreux*, et que nous avons signalés dans le Chapitre précédent. Mais ce qui rendra toujours ce peintre justement célèbre, c'est la hardiesse, la franchise de sa touche, dans laquelle il égale les grands maîtres. Son plus beau tableau est, comme on sait, celui qui représente une des histoires les plus remarquables de l'ancien Testament, qu'on voit au palais du doge,

(1) Ce peintre naquit dans Venise en 1637, et mourut en 1706.

à Venise, ouvrage dans lequel l'art s'est plu à montrer qu'il est souvent le rival de la nature, et qu'il sait même quelquefois la surpasser. Ce peintre fut moins heureux dans les élèves que dans les tableaux qu'il fit. Le Calvetti (Alberti), le seul élève qu'on lui connaisse, non seulement lui est d'une infériorité marquée; mais tout en s'efforçant d'imiter le style de son maître, il ne sut pas même parvenir à le copier dignement. *Antonio Zanchi* (1), élève de Ruschi et de plusieurs autres de ces peintres que nous avons signalés précédemment sous le nom de *naturalistes*, surprend par la facilité et le bonheur de sa touche. Partisan de la vérité pittoresque, tout ce qui est sorti de son pinceau produit une illusion agréable et parfaite. Il est imposant, il est grand même dans l'ensemble de ses tableaux; mais soumis à une analyse sévère, on y reconnait de l'incorrection dans le dessin, de la trivialité dans les figures, et un coloris plutôt sombre qu'aimable. Le style du Tintoret semble être le sien dans les temps où, dérogeant à cette patience et ces soins sans lesquels on ne saurait trouver de perfection dans les arts, il brigua l'avantage de *faire beaucoup* sans trop s'inquié-

(1) Né à Este en 1639, mort en 1722.

ter de *faire bien*, et, son imitateur, il copie plus ses défauts que son mérite.

Le Zanchi fut l'auxiliaire du Tintoret, ou semblerait l'avoir été dans le tableau représentant la peste qui affligea Venise en 1630. C'est là qu'il paraît posséder cette gigantesque manière en peignant une grande quantité de malades, de mourans et de morts, et les plus tristes comme les plus nombreuses funérailles. Le génie hardi de l'école Vénitienne revit dans ce tableau, devant lequel est celui du Negri (1), élève ou plutôt rival du Zanchi. En peignant l'éloignement de ce fléau de Venise, ce peintre s'élève à toute la hauteur de son maître; il le surpasse même, car il est plus correct dans son dessin, et plus noble dans les attitudes de ses figures. Le Trevisani et le Bonagrazia (2), deux des autres élèves du Zanchi, se font remarquer par des talens qui, s'ils ne sont pas égaux aux siens, du moins n'en sont pas indignes. Le Molinari (3) ne fut son élève que quelque temps, et adopta un style

(1) Pietro florissait en 1679.

(2) Nous avons déjà parlé du Trevisani. Quant au Bonagrazia, né aussi dans Trévise, il florissait vers la fin du dix-septième siècle.

(3) Nous avons déjà parlé de ce peintre.

tout différent du sien. Doué d'un beau mais froid pinceau, susceptible parfois de grands effets, mais plus souvent d'inégalité et de faiblesse, ce peintre brille quelquefois, mais le plus souvent tombe au-dessous de lui-même. Son meilleur tableau est celui où il a représenté un sujet de l'Ancien-Testament; il est à la fois beau de dessin et de coloris, fort d'expression, et surtout riche de draperies et des accessoires les plus agréables. Le Bellucci et le Ségala (1), tous deux amis des ombres fortes ainsi que leur maître, surent, en évitant ses défauts, mettre à profit son rare talent; tous deux brillent par leur coloris; et, dignes d'inventer de grands ouvrages, ils furent également capables de les exécuter. Le Segala l'emporte sur son émule dans son grand tableau représentant la Conception; et le Bellucci, pour balancer dans un autre genre son rival, peignit avec un admirable succès les figures du tableau de ce peintre, qui fut surnommé *Tempesta*, de l'art heureux avec lequel il sut imiter ces fréquentes mais passagères catastrophes de la nature. Le Fumiani (2), élève dans l'école Bolonaise

(1) Le Bellucci est né en 1654, mort en 1726. Segala mourut en 1720, âgé de cinquante-sept ans.

(2) Antonio Fumiani, mort en 1710, à soixante-sept ans.

quoique né Vénitien, y puisa le goût exquis qui signale cette école pour la composition et le dessin. Rentré dans sa patrie, les tableaux de Paul Véronèse devinrent ses modèles pour la partie monumentale ou d'architecture, et pour celle des ornemens, par lesquelles brille surtout ce grand peintre; mais quelque effort que fasse son disciple pour l'atteindre, et même pour l'imiter, son pinceau est aussi froid que celui de son modèle est brûlant; le talent jamais n'est le génie. Le tableau représentant la dispute de Jésus avec les docteurs pharisiens est le plus bel ouvrage de ce peintre, et lui mérita la réputation honorable qu'il s'est acquise malgré son manque d'expression dans les figures, et de chaleur de teinte dans le coloris. Le Bencoviche (1), élevé comme lui à l'école de Bologne, ne reconnait aucun des maîtres de l'école de Venise pour le sien. Il suit les traces toujours semées de fleurs du charmant Cignani et de ses disciples, qui sont, comme on sait, à la peinture ce qu'est un beau jour dans un sombre hiver. *Niccolo Bambini* (2), d'abord élève du Mazzoni dans Venise, et ensuite du Maratte dans Rome, devint un dessinateur à la fois aussi

(1) Dalmate, né en 1753, surnommé *Federighetto*.
(2) Ce peintre a fleuri dans le dix-huitième siècle.

élégant que correct. Il sentit qu'il avait besoin de ce talent pour exprimer toute la noblesse, toute l'élévation de ses idées, et bientôt son pinceau sut les rendre avec un art charmant, soit à fresque, soit sur la toile : heureux s'il eût su réunir un beau coloris à ces belles qualités d'un grand peintre! Mais s'il ne posséda jamais ce talent par lequel brillèrent un si grand nombre de ses concitoyens et de ses confrères, du moins ne se fit-il pas illusion sur son malheur, et tout en prescrivant à ses disciples de l'imiter dans ce qu'il avait de bien, il leur défendait de le faire dans ce qu'il ne possédait pas; il leur disait toujours de chercher un autre que lui pour modèle dans l'art des Giorgione et des Titien : exemple rare, comme on voit, d'équité et de modestie. Il peignit dans le goût romain son tableau de Saint Étienne, et brille dans les têtes de femmes alors qu'il imite le Libere son compatriote. Quelquefois il poussait la défiance envers lui-même au point de faire retoucher ses peintures par Cassana, artiste génois, excellent coloriste et très bon peintre de portraits.

Ses deux fils, Giovanni et Stefano Bambini, furent ses élèves, mais aucun ouvrage ni aucun livre n'attestent leurs talens. Girolamo Brusa-

ferro et Gaetano Zompini (1), furent également les élèves du Bambini et ses imitateurs; mais en même temps imitant aussi le Ricci, ils se formèrent un style mixte, plein d'originalité. Le second était un peintre d'une imagination très féconde et très bon graveur.

Un des plus grands peintres de l'école Vénitienne se présente devant nous; c'est Gregorio *Lazzarini* (2), qui d'abord écolier du Rosa, non seulement s'affranchit du style de son maître, qui se signala dans le nombre de ces peintres appelés ténébreux, parce qu'imitateurs du Caravage et de plusieurs autres, ils furent trop amis des ombres prononcées et fortes; mais à peine dégagé de ces liens peu faits pour lui, ce peintre acquit une précision, une élégance de dessin, qui rendent son pinceau digne de celui de Raphaël lui-même. On croirait que c'est dans Bologne ou dans Rome qu'il étudia et qu'il pratiqua son art, et qu'infidèle aux modèles gigantesques de son école, il n'imita, il ne copia que ceux plus

(1) Le premier vivait en 1753; le second mourut en 1778, à l'âge de soixante-seize ans.

(2) Ce peintre mourut en 1735, à l'âge de soixante-dix-huit ans.

châtiés et plus purs des écoles de ces deux villes, tandis qu'il ne sortit jamais de Venise ; mais doué de mœurs douces et insinuantes, il se fit l'ami des peintres les plus savans, et surtout du Maratte, quoiqu'il fût difficile d'être le sien. Lorsqu'on voulut charger ce dernier de peindre dans la salle appelée *du Scrutin*, les exploits et le triomphe du doge Morosini, surnommé le Peloponésien, il s'empressa de déclarer à l'ambassadeur de Venise, à Rome, qui lui faisait cette proposition, que l'école de Venise possédant encore un peintre comme le Lazzarini, il ne convenait point qu'elle prît ailleurs que chez elle un homme si bien fait pour peindre les exploits d'un des héros de son pays. Dès ce moment le Lazzarini fut chargé de graver plus profondément dans les cœurs, à l'aspect des plus belles peintures, l'époque mémorable où Venise, plus heureuse que Xerxès, vainquit les Grecs et conquit le Peloponèse ; les temps étaient différens sans doute, mais les souvenirs n'en étaient pas moins glorieux. Le Lazzarini fit les meilleurs ouvrages en peinture de son siècle ; il répondit dignement à la confiance et à l'amitié de Maratte ; il justifia la bonne idée que ce peintre célèbre avait donnée de lui, et surpassa ses espérances et les siennes même lorsque après être

sorti victorieux des difficultés que lui présentaient les tableaux qu'il venait de faire, il peignit un Saint Laurent qui, soit par le caractère, l'originalité et la variété qu'il présente dans la composition et le dessin, soit par la force du coloris, dans lequel ne brille pas toujours ce maître, est considéré justement comme un des meilleurs ouvrages faits à l'huile de l'école de Venise. Il est des plus gracieux lorsqu'il peint de petites figures ; il les fait avec un tel charme, avec un tel goût, qu'on ne peut se lasser de les voir et de les admirer.

Giuseppe Camerata et Silvestro Manaigo furent tous deux les élèves de Lazzarini : le premier acheva dignement le dernier tableau de son maître, lorsque la mort le surprit et ne lui laissa pas le temps de le terminer lui-même. Camerata suivit avec fidélité et succès les préceptes qu'il avait acquis à une si bonne école, et ne dérogea pas du style de Lazzarini. Il fut remarquable par le beau caractère de ses figures, mais balança cette brillante qualité par des défauts ; il peignit d'une manière trop hâtive, et compte au nombre des maniéristes.

Ces deux artistes sont suivis par Francesco et Angiolo Trevisani. Le premier imitait le goût de l'école Romaine, et le second celui

de sa patrie. Il brille par l'invention dans ses tableaux, dont il orna plusieurs églises de la capitale de la république. Il fut en même temps un excellent peintre de portraits, et se forma ainsi un style qui, s'il n'était pas sublime, fut choisi, et conforme en grande partie à celui qui régnait dans les écoles. Son pinceau était mâle, franc et recherché, surtout dans le clair-obscur.

Jacopo *Amigoni* (1) fut un des ornemens de cette école par ses talens. On voit dans l'église de Saint Philippe, à Venise, un tableau de la Visitation, et l'on reconnaît à son pinceau un élève de l'école Flamande, chose rare pour ces temps comme pour les précédens en Italie, où l'on vit peu de ses artistes étudier ailleurs que chez elle les élémens des arts; mais unissant le style grandiose au naturel, à la facilité, à la fraîcheur du pinceau flamand, l'Amigoni racheta le tort qu'il avait eu envers son pays, si c'en est un, par le beau coloris qu'il apporta des rives de l'Escaut sur sa terre natale, d'où les maniéristes semblaient l'avoir banni. Il devint en quelque sorte un peintre européen, tant ses tableaux plaisent à l'Angleterre, à l'Allemagne et à

(1) Vénitien; il mourut en 1752, âgé de soixante-dix-sept ans.

l'Espagne. Il en fit de petits dans le style flamand; il en fit de grands, mais plus rarement, dans le style italien; il visa à l'effet dans les uns, et à la perfection dans les autres; on l'accuse cependant de charger un peu les teintes, surtout de travailler trop légèrement, laissant souvent ses contours indécis, et empâtant trop ses couleurs pour produire un plus grand effet dans le lointain. Amigoni ne réussit pas moins dans les portraits que dans les tableaux d'histoire, et termina ainsi dignement sa carrière.

Giambattista *Pittoni* (1), neveu et élève de Francesco Pittoni, quoique moins connu et moins apprécié qu'Amigoni, brilla d'abord dans le style de son pays, et ensuite dans celui des écoles étrangères, car la variété des goûts et l'inconstance des modes modifiaient chaque jour les produits des écoles nationales. Le style de ce peintre est donc nouveau; il est hardi dans le coloris et plein d'aménité et de variété pittoresque; il est éclatant dans les petites figures, correct, plein de sagacité et d'un très beau fini dans ses compositions. Il se fait admirer par le tableau du Martyre de saint Barthélemi, qu'on

(1) Pittoni, né à Venise, mourut en 1767, âgé de quatre-vingts ans.

voit dans une des églises de Padoue. Lanzi nous dit qu'on a injustement attribué ce tableau à Tiepolo, dont la manière est toute différente. G. Battista *Piazzetta*(1), qui succéda aux deux peintres précédens, est aussi sombre qu'ils sont rians dans leur style; et s'il débuta d'abord comme eux dans la carrière, ce fut pour suivre bientôt après des peintres différens dans Bologne. Il se perfectionna par une longue observation de l'effet des lumières placées autour de statues ou de ses modèles en cire, et cette étude le mit à même de dessiner avec autant de précision que d'intelligence toutes les parties du corps. Il imita avec le plus grand succès les grandes oppositions de lumière et d'ombres du Guercino; dès lors ses dessins furent très recherchés pour être gravés, et lui-même, habile dans cet art, en grava plusieurs.

Si le Piazzetta avait eu le bonheur de posséder un coloris digne de son dessin, ce peintre n'aurait peut-être pas eu de rivaux, même dans les temps les plus heureux de l'école de Venise; ses ombres sont trop fortes et altérées, son clair-obscur n'est pas assez vigoureux, et ses teintes sont trop glacées. Son tableau de la Décollation

(1) Mort en 1754, à soixante-onze ans.

de saint Jean est un des meilleurs de l'époque, quoiqu'il ne soit pas sans des défauts qui balancent ses beautés. Il réunit un autre talent à celui de peintre d'histoire; il peignit avec une rare supériorité le genre des caricatures, et tandis que dans ses premiers tableaux les sujets qu'il choisissait sont d'une tristesse à effrayer un autre Timon et d'autres Héraclites, il est, dans ses derniers, d'une hilarité, d'un comique à l'emporter sur Aristophane et Démocrite.

Le Piazzetta ne possédait pas ce génie inventif et prompt qui distinguait plusieurs de ses compatriotes dans des tableaux de vaste composition; il était aussi lent dans l'invention que dans l'exécution. Dans ses tableaux d'église, il se signalait par l'air de contrition et de dévotion qu'il savait donner à ses figures; mais on l'accusait de ne pas leur donner assez de noblesse. Doué d'une intelligence peu ordinaire, il connaissait lui-même ses défauts, avait le bon esprit de ne se charger que le plus rarement possible de grands tableaux, et préférait peindre des bustes ou des tableaux d'appartemens.

Francesco Polazzo, son élève, fut un bon peintre; mais il réussit surtout dans l'art difficile de restaurer les anciens tableaux, art souvent aussi utile que celui d'en peindre de nou-

veaux. Il imita le style de son maître, auquel il ajouta celui du Ricci. Domenico Maggiotto et le Marinetti furent également ses élèves; le premier, ainsi que le Polazzo, perfectionna la manière de leur maître, et se distingua par ses talens; le dernier, surnommé le Chiozzeta, fut fidèle à l'école de Piazzetta, et ne changea pas son style dans ses ouvrages. (1)

Mais le dernier des peintres de la ville de Venise, qui se fit le plus grand nom dans l'école de son temps, dans son siècle et dans l'Europe entière, fut G. Battista *Tiepolo* (2), qui eut à la fois pour apologiste en prose Algarotti, et pour panégyriste en vers, le célèbre abbé Bettinelli. Écolier du Lazzarini, mais plus judicieux que lui, il eut les qualités de son pinceau sans en avoir les imperfections. Il étudia ensuite la manière du Piazzetta; il ne la perfectionna pas moins en ravivant, pour ainsi dire, le pinceau de ce maître, et en éloignant de lui l'empreinte sombre et triste, cachet spécial de ses grands tableaux. Il étudia ensuite le style de Paul Vé-

(1) Tous ces peintres florissaient dans le dix-huitième siècle.

(2) Né à Venise, mort à soixante-dix-sept ans, en 1769.

ronèse, dans son coloris et dans l'art de plisser ses draperies; il voulut aussi imiter ses airs de tête, mais y réussit aussi peu qu'il avait réussi d'abord à peindre ses plus beaux accessoires. Albert Durer fut encore son modèle, ainsi que la nature, dont il s'efforça de ne jamais quitter les traces. Là où d'autres peintres employaient les couleurs les plus vives, il n'employait que des teintes basses, ou, comme on dit vulgairement, des couleurs sales, qu'il mettait successivement en union avec des couleurs de plus en plus vives; et c'est à cela qu'il dut dans ses fresques des effets aussi heureux que surprenans. La grande coupole du couvent de Sainte-Thérèse à Venise est la preuve la plus éclatante de son beau talent; c'est là qu'il sut, par l'art des contrastes, donner à son coloris un éclat de lumière qui le dispute avec celle du firmament; il est si beau dans ses effets, qu'on lui pardonne d'être incorrect dans plus d'une des parties de son art. S'il eût été aussi parfait qu'il est brillant, il eût difficilement reconnu des maîtres.

Fabio Canale (1) fut son digne élève en même temps qu'il fut son concitoyen; il orna plusieurs palais de ses peintures, et fut l'imitateur de son

(1) Canale mourut en 1768, âgé de soixante-onze ans.

maître. Plusieurs autres de ses condisciples furent ses émules et ses rivaux.

Après avoir parlé succinctement des peintres de la ville de Venise, il nous reste encore, pour terminer l'historique de son école, à faire connaître ceux qui florissaient à cette époque dans les états de la république.

Pio Fabio Paolini, d'Udine, étudia à Rome, où, d'après les talens qu'il déploya, il fut jugé digne d'orner de ses fresques l'église de Saint-Charles sur le Corce, une des plus belles de Rome, et fut nommé académicien de cette ville. De retour dans sa patrie, il y peignit plusieurs tableaux, tant pour les églises que pour les palais, tous dans le genre de Pierre de Cortone. Udine vit encore un digne émule de Paolini en Giuseppe Cosattini, chanoine d'Aquilée. Son tableau de Saint Philippe est le plus estimé, et fait honneur à son talent.

Pietro Venier et Giulio Quaglia suivent les précédens. Le premier acquit de la réputation dans ses peintures à l'huile, mais plus encore dans celles à fresque; il se distingua surtout dans ce genre par la manière dont il peignit la voûte de l'église de Saint-Jacques. Le second se fait reconnaître pour élève de l'école du Recchi, dont le chef, G. Battista, vint dans le Frioul,

où il peignit une foule de tableaux dont il embellit plusieurs temples.

Sebastiano Ricci, nommé par les Vénitiens *Rizzi* (1), est l'artiste qui, à l'époque dont nous parlons, est reconnu pour celui qui avait le plus de génie et le goût le plus délicat et le plus solide. Après avoir commencé l'étude de son art à Venise, son maître le conduisit à Milan. Il alla de là à Bologne, à Florence et à Rome, pour se perfectionner dans chacune de ces villes, en étudiant les admirables modèles qu'elles contiennent. Il parcourut ensuite toute l'Italie, peignant partout où il en trouvait l'occasion, et laissant ainsi des monumens de son pinceau. Appelé par plusieurs souverains de l'Allemagne, et par celui de l'Angleterre, il alla enrichir ces pays des productions de son talent, et en retournant, s'arrêta en Flandre, où il étudia avec succès les plus grands maîtres flamands, et se perfectionna surtout dans le coloris. Par des études aussi variées, son imagination fut richement ornée, et en copiant bien et beaucoup il parvint à imiter plusieurs styles. Il fut, comme Luca Giordano, dit Lanzi, d'une adresse extrême à copier toutes

(1) Sebastiano Ricci ou Rizzi, de Cividal de Bellune, naquit en 1659, et mourut en 1734.

les manières. Quelques uns de ses tableaux passent pour des Bassan, d'autres pour des Paul Véronèse; il en fut un qui passa long-temps pour un Corrége : ce fut cette Madone si connue de la galerie de Dresde. Les tableaux de Saint Grégoire et de Saint Alexandre à Bergame rappellent les ouvrages du Guercino à Bologne.

Peu correct dans son dessin, il parvint à le perfectionner par des études suivies d'académies. La forme de ses figures a de la beauté, de la noblesse et de la grâce; il les peignit en général d'après le goût de Paul Véronèse : leurs attitudes sont du plus grand naturel, hardies et variées. Ses compositions sont dirigées par le bon sens et la vérité. Maître de son pinceau, il n'en abusa pas comme tant d'autres; et les fonds de ses tableaux sont dignes des premiers plans. De tels talens et les agrémens de sa manière dûrent nécessairement lui donner des imitateurs, et plusieurs de ses élèves, en suivant son style, eurent des succès mérités.

Marco Ricci, son neveu, fut de ce nombre; mais ayant un goût décidé pour le paysage, inspiré par les voyages qu'il fit avec son oncle, il se livra à ce genre de peinture dont il enrichit Paris et Londres. Gasparo Diziani, son compatriote, fit des tableaux charmans de chevalet,

et acquit une grande réputation dans les décorations de théâtre. Francesco Fontebasso, également élève de Ricci, n'eut pas moins de réputation, malgré quelque crudité dans ses teintes.

Antonio Pellegrini suit ces maîtres. Peintre ingénieux, rempli de facilité et d'un goût aimable, il connaissait peu les fondemens de son art ; il peignait avec indécision et avec incertitude, d'un coloris superficiel et faible ; on croyait de son temps que ses tableaux ne dureraient pas même un demi-siècle, opinion qui s'est à peu près vérifiée. Le tableau qu'il fit à Venise, de Moïse, peut être compté comme le meilleur de ses ouvrages.

Au nombre des derniers peintres de Bergame qui ont eu quelque réputation, est Antonio Zifrondi ou Cifrondi (1), élève du Franceschini. Il ressemble beaucoup à Pellegrini dans la facture de ses tableaux, et dans le goût qu'il eut pour les grandes compositions. Il avait une telle facilité de pinceau et une telle promptitude, qu'il pouvait faire un tableau en deux heures. Une telle facilité est plutôt un malheur

(1) Zifrondi naquit en 1657, et mourut âgé de soixante-treize ans.

pour un artiste qu'une faveur de la fortune ; il s'ensuit nécessairement une négligence coupable et l'absence des saines doctrines de l'art : aussi en voit-on l'effet dans la plupart de ses ouvrages. Dans l'église du Saint-Esprit, sur quatre tableaux qu'il y peignit, un seul, celui de l'Annonciation, peut être cité ; les autres dénotent sa promptitude et sa négligence. Cependant les écrivains pittoresques de son temps en parlent avec éloge.

Zifrondi eut dans Bergame un émule, nommé Vittore *Ghislandi* (1), qui acquit une grande célébrité dans l'art de peindre les portraits. Après avoir étudié sous Bombelli, il se perfectionna tellement en étudiant les belles têtes du Titien, que son talent, dit Lanzi, devint une merveille ; il se distingue par des visages animés, une carnation vraie, une connaissance admirable dans l'art de plisser les draperies, enfin par un ensemble qui ne laisse rien à désirer. Un autre peintre qui, ainsi que Ghislandi, s'était voué au genre des portraits, fut Bartolomeo Nazzari, qui se forma sous les deux Trevisans et le Luti. Toutes les principales villes de l'Italie et de l'Allemagne

(1) Surnommé il frate Paolotto, mort en 1743, âgé de quatre-vingt-huit ans.

virent son talent, et s'enrichirent de ses productions.

Brescia posséda dans ces temps deux peintres: Pietro Avogadro (1) et Andrea Toresani. Le premier, élève de Ghiti et son imitateur, suivit sans affectation le coloris de l'école de Venise. Les contours de ses figures sont corrects, ses raccourcis sont élégans, ses compositions sont pleines de sagesse, et le tout ensemble est plein d'harmonie et de beauté. Le second, dessinateur habile, se distingua surtout dans les tableaux de marines, d'animaux et de paysages.

Vérone, que nous avons vue dépeuplée par la plus affreuse des calamités, la peste, et qui en perdant ses peintres les vit remplacer par des artistes étrangers, compte aussi au nombre de ces derniers Louis Dorigni, artiste français, qui était venu se joindre aux divers peintres italiens accourus dans Vérone, de diverses villes de la péninsule, pour y établir une école célèbre qui venait d'être si subitement détruite. Elève d'abord de Le Brun, il vint à Rome pour y étudier les grands modèles, et alla ensuite à Venise pour s'y perfectionner. Ce peintre fit de

(1) Avogadro florissait en 1730.
Toresani mourut jeune en 1760.

Vérone sa seconde patrie, y vécut jusqu'à un âge très avancé, et forma des élèves dignes de son talent.

Simone Brentana, peintre et citoyen de Venise, vint aussi s'établir à Vérone. Il s'était formé d'après le Tintoret. Il fut, on peut le dire, son émule dans la vivacité de l'exécution, qui ne lui permettait jamais d'achever complétement ses ouvrages; il avait du style romain dans le coloris et dans les formes, et sa composition, tout-à-fait originale, n'était imitée d'aucun maître. Ses tableaux étaient fort recherchés, non seulement par les particuliers, mais même par les souverains. Girolamo Ruggieri, autre peintre de Vérone, natif de Venise, se distingua par des tableaux d'histoire, de paysages, de batailles, dans le style flamand.

Alessandro Marchesini et Francesco Barbieri appartiennent encore à Vérone. Le premier, élève du Cignani, suivit avec facilité et succès, mais avec peu de soin et d'étude, le genre des petits tableaux. Le second, imitateur du Ricci et du Carpione, était plein de feu et de vivacité dans les tableaux d'histoire, dans ceux de caprice, et dans des paysages; mais il est faible dans la partie du dessin, auquel il ne s'appliqua que très tard.

Nous avons encore le plaisir de signaler à nos lecteurs un artiste habile à Vérone, nommé Antonio *Balestra* (1). Marchand d'abord, ce ne fut qu'à vingt et un ans qu'il commença ses études à Venise, sous Bellucci; il les continua à Bologne et à Rome sous le Maratte. Il recueillit les meilleurs élémens de chaque école, et se forma un style plein de beauté. Aussi considéré qu'estimé par les connaisseurs, il fut très habile dessinateur, eut une grande facilité de pinceau, plein de charme, de gaîté et de génie. Son tableau de la Nativité de Notre-Seigneur, celui de la Déposition de la croix, et surtout celui de Saint Vincent, sont considérés comme les meilleures productions de ce temps. Il fut surchargé de travaux et de commandes de toutes parts. Il rendit des services éminens à l'école de peinture de Venise par ses exemples et par les élèves qu'il forma.

G. Battista Mariotti, Giuseppe Nogari, Pietro Longhi, Angelo Venturini et Carlo Salis, furent de ce nombre. Le premier était son imitateur, ainsi que celui du Pazzetti; le second, ainsi que Mariotti, peignit les portraits avec beaucoup de succès; Longhi, d'un caractère bizarre

(1) Balestra, né à Vérone en 1666, mourut en 1734.

et gai, ne le fut pas moins dans ses peintures. Il peignit les plaisirs célèbres du Carnaval à Venise, des *conversazioni* ou réunions de sociétés, et des paysages. Salis, le dernier, après avoir étudié à Bologne sous Giuseppe dal Sole, vint se perfectionner sous Balestra. Il se distingua par un bon coloris et par un esprit original dans ses compositions. Le Cavaciello, d'abord l'élève de Balestra, ensuite celui du Maratte, fit connaître surtout ses grands talens dans les tableaux qu'il fit dans le chœur des Carmes.

Pietro *Rotari* (1) éclipsa tous ces maîtres, et Balestra lui-même. A force d'application et d'étude dans le dessin, ce grand maître parvint à une grâce dans les visages, à une élégance dans les contours, à une vivacité dans les mouvemens et l'expression, à une simplicité et une facilité dans les draperies, telles qu'il surpassa tous les peintres de son siècle, et égala même plusieurs de ses prédécesseurs. Mais quelquefois son coloris est trop cendré, et ce défaut fut attribué à sa mauvaise vue, tandis que d'autres prétendent qu'il s'occupa trop long-temps du

(1) Né à Vérone en 1707, mourut âgé de cinquante-sept ans.

dessin et pas assez de la peinture, ce qui arriva pareillement à Polidore de Caravage et au chevalier Calabrese, qui furent moins heureux dans le coloris et eurent également un ton faible. L'Italie ne possède pas beaucoup de tableaux de ce maître, qui fut engagé à la cour la plus brillante de l'Europe, à celle de l'immortelle Catherine, qui, jalouse de s'entourer de savans, de littérateurs et d'artistes de tous genres, les appelait auprès d'elle de toutes parts pour semer les germes de la civilisation dans le vaste empire que la Providence avait si dignement confié à ses soins, et au bien-être duquel tous les momens de sa belle vie étaient consacrés. Rotari, comblé des bienfaits de cette grande et illustre souveraine, oublia sa belle patrie, et termina sa vie en Russie, qu'il enrichit de ses ouvrages; et, membre de l'Académie des arts, il contribua à y former plusieurs élèves.

Santo Prunato, contemporain de Balestra, après avoir terminé ses études sous Voltolino et Falcieri à Vérone, alla se former à Venise sous le Loth, et se perfectionna à Bologne, dont il rapporta le goût du coloris qui est si vrai et si nourri. Dans le dessin et dans la composition des têtes, il eut le genre des *naturalistes* plus que les précédens, comme l'assure Lanzi, qui est

toujours notre guide. Il eut dans son fils Michele Angelo un fidèle imitateur.

Ce dernier eut un condisciple en G. Bettino *Cignaroli* (1), qui se fortifia aussi des leçons du Balestra. Justement célèbre, il fit une foule de tableaux pour les galeries de sa patrie comme pour celles des pays étrangers. Ses peintures à fresque sont aussi belles que celles à l'huile, mais il abandonna l'art, jeune encore, à cause de la débilité de sa santé. Ses meilleurs ouvrages en Italie, et qui sont très estimés, sont un tableau de Saint François au moment d'être stigmatisé, à Pontremoli ; un Saint Zorzi à Pise, digne des plus grands maîtres ; un magnifique tableau de la Fuite en Egypte, à Parme, qui est de la plus grande beauté. Il a placé la Vierge avec l'Enfant-Jésus sur un pont très étroit, au moment où elle le traverse, et Saint Joseph l'aidant à le passer. Le saint a sur son visage l'expression de l'inquiétude et de la sollicitude, peinte avec une vérité admirable ; il paraît tellement absorbé par les soins qu'il donne à la Vierge, qu'il ne s'aperçoit pas que son manteau, tombé de ses épaules, nage dans le fleuve : image

(1) Cignaroli naquit à Vérone en 1706, et mourut âgé de soixante-quatre ans.

pleine de génie et de naturel. Le reste du tableau est du meilleur goût. Les anges qui font le cortége, le divin Enfant, et la Vierge, qui exprime sur son visage toute la noblesse, toute la dignité et toute la beauté qu'il imita du Maratte, si habile dans l'expression qu'il donnait à ses visages, tout y est admirable. Il ressemble surtout au Maratte dans certains mouvemens, dans la sobriété de la composition, et dans le choix et la pureté des couleurs. Mais dans les teintes, dans les chairs et dans le clair-obscur, il n'atteint pas ce grand artiste. Dans certaines parties il est aussi neuf qu'original. Adroit et habile dans la peinture de l'architecture et des paysages, il en orna ses tableaux, et leur donna ainsi une couleur riante et agréable. Admiré de l'Europe entière, il fut célébré par les plus illustres poètes de son pays; mais aucun éloge ne peut être comparé à celui que l'empereur Joseph en fit, en disant qu'il avait vu à Vérone les deux choses les plus rares, l'amphithéâtre de cette ville et le premier peintre du monde. Cignaroli était aussi savant que lettré; poète agréable, il écrivit plusieurs ouvrages fort estimés sur son art. Il fit beaucoup d'élèves, mais dont aucun n'atteignit à sa grande réputation.

Son frère Michel-Ange en fut un, ainsi que le

P. Felice Cignaroli. Ce dernier eut quelques succès, et son tableau de la Cène d'Emmaüs, peint dans le réfectoire de son couvent, à Vérone, passe pour son chef-d'œuvre.

Le Cignaroli eut encore de dignes imitateurs dans Georgio Anselmi, Marco Marcola, et Francesco Lorenzi. Le premier était considéré comme un très habile peintre en fresques ; il était écolier de Balestra, et la coupole de l'église de Saint-André, à Mantoue, fait honneur à ses talens. Le second était habile dans les compositions, expéditif dans ses travaux, et peignit dans tous les genres. Le dernier, élève du Tiepolo, marcha sur ses traces.

C'est à cette époque que l'art de peindre au pastel parvint à sa plus grande perfection : genre aussi facile qu'il est peu durable, et dont on a su faire un singulier abus.

Rosalba Carriera commença par la miniature, se distingua ensuite dans les peintures à l'huile, qu'elle quitta pour le pastel. Elle avança tellement son art, que ses tableaux égalèrent presque ceux peints à l'huile : ils se distinguent par une grande pureté et une grande fraîcheur dans les couleurs, une grande noblesse et une grande correction dans le dessin ; elle réussit surtout dans les tableaux d'église, dans les madones,

et n'eut pas moins de succès dans les portraits.

Niccolo Grassi, Pietro Uberti, et G. Battista Canziani, n'eurent pas moins de succès que Rosalba dans le portraits. Le premier fut son rival, et fit aussi quelques tableaux d'histoire assez estimés. Le second, imitateur d'Avogardo dans les portraits, fut celui de Paul Véronèse dans les fresques. Le dernier, exilé de sa patrie pour un homicide, exerça ses talens à Bologne.

Les paysages eurent à cette époque une suite de peintres dignes d'éloges. Le Pecchio, G. Battista Cimarole, le Formentini, D. Giuseppe Roncelli, Antonio Marini, et Luca Carlevaris, sont tous dignes d'être cités, surtout le Roncelli, qui déploya un talent particulier à peindre les incendies de nuit, et le Carlevaris, qui peignit avec la même facilité les paysages que les marines et les perspectives.

Marco *Ricci*(1), neveu du célèbre Sebastiano, succéda à ce dernier, et surpassa tous ses contemporains par l'art avec lequel il traita ce genre, et la fidélité avec laquelle il peignit la belle nature ; il sut se faire un coloris digne du

(1) Marco Ricci mourut en 1726, âgé de cinquante ans.

Titien. Les deux Valeriani peignirent avec le plus grand art le genre appelé par les Italiens *quadratura*, et décorèrent la plupart des beaux théâtres de l'Italie et de l'Europe. Le Zais ne se distingue pas moins dans le genre des batailles. Le Carlevaris et le Ricci, dont nous venons de parler comme peintres de paysages, n'eurent pas moins de talent comme peintres d'architecture, surtout le dernier, qui eut plus de force, et suivit le goût de Viviano. Ses tableaux, enrichis par des figures peintes par son oncle le célèbre Sebastiano, en doublent le mérite et le prix.

Mais ces deux peintres furent bientôt éclipsés par un artiste qui acquit une réputation européenne dans ce genre de peinture. Tous nos lecteurs savent que nous voulons parler d'Antonio Canale (1), plus connu sous le nom de *Canaletto*. Né d'un père qui était décorateur de théâtres, il suivit d'abord sa profession, et acquit par de tels ouvrages une grande promptitude de pinceau, et une grande originalité d'idées. Un génie comme le sien ne pouvait s'arrêter dans une carrière aussi secondaire. Il

(1) Le Canaletto naquit à Venise, et mourut âgé de soixante-onze ans, en 1768.

abandonna jeune encore son père et son art, et courut à Rome pour se perfectionner dans le dessin et le coloris, et y peignit d'après nature, surtout d'après les ruines antiques qui y sont en si grand nombre. De retour à Venise, il s'essaya à peindre les vues diverses de cette ville, et réussit à en faire les portraits les plus vrais et les plus exacts. Il se forma une manière aussi neuve qu'ingénieuse. Plus tard, il fit des compositions dans ce genre, où, plaçant des palais modernes d'une belle architecture près d'antiques ruines, il rendait ses tableaux plus pittoresques. Il tenait beaucoup aux grands effets, et savait les exprimer. Tiepolo, son ami, fit souvent les figures de ses tableaux. Le seul défaut qu'on lui reproche, sont les teintes de l'air qui ne répondent pas à la perfection du reste. Un de ses meilleurs tableaux est la représentation du Pont de Rialto, tel qu'il devait être élevé d'après les projets du célèbre Palladio.

Son neveu Bernardi Bellotto (1) fut son digne élève, et ses tableaux sont si bien imités qu'on ne peut les distinguer de ceux de son maître.

(1) Bellotto, né à Venise, florissait dans le dix-huitième siècle.

Francesco *Guardi* (1) s'est créé une telle réputation, que ses ouvrages sont aussi estimés que ceux de Canaletto lui-même; cependant Lanzi nous dit que pour l'exactitude des proportions il ne peut se comparer à son maître, opinion qui cependant n'est pas partagée généralement à Venise.

Le Marieschi, le Visentini, le Colombini, suivent Guardi dans ce genre de peinture, qui paraît spécialement appartenir à l'école de Venise.

Le Levo, le Caffi, le Lopez, le Durante, et plusieurs autres encore, peignirent avec art des fleurs, des fruits, des herbages, et ornèrent leurs tableaux de poissons et d'oiseaux.

Nous avons déjà signalé dans le Chapitre précédent les progrès qu'on avait obtenus dans l'art de restaurer les tableaux, art si utile pour la conservation des chefs-d'œuvre de ces grands maîtres auxquels notre siècle ne voit point de rivaux, et d'autant plus précieux comme modèles aux générations présentes et futures.

Venise plus que toute autre ville en éprouvait la nécessité par l'influence du climat, si défavorable aux peintures, surtout à celles à l'huile.

(1) Guardi, également Vénitien, est mort en 1793, âgé de quatre-vingt-un ans.

Le gouvernement, qui en sentit toute l'importance, établit en 1778 une école spéciale pour cet objet, dirigée par d'habiles artistes.

Cette ville qui possédait tant de chefs-d'œuvre de peinture des anciens maîtres, parsemés dans les églises et les sacristies, n'avait point d'académie ni de musée où les jeunes artistes pussent poursuivre leurs études et imiter de grands modèles. Le gouvernement sentit toute l'importance d'une telle institution, et décréta la création d'une Académie des beaux-arts, à l'instar des principales de l'Italie et de l'Europe. Mais ce décret, qui date du commencement du siècle passé, ne fut mis à exécution qu'en 1766. Elle ne fut pas moins dotée par le gouvernement que par des particuliers bienfaisans qui l'enrichirent de tableaux et d'autres objets d'art; parmi ces bienfaiteurs on distingua surtout, pour sa générosité, l'abbé Farsetti.

Nous aurons occasion de parler de cette Académie lorsque nous ferons l'historique de la sculpture et de l'architecture de l'état vénitien, qui se distingua surtout par le dernier de ces arts et les grands hommes qu'il a produits.

CHAPITRE XVIII.

Écoles de peinture de la Lombardie.

Nous avons parcouru successivement les écoles de peinture de Florence, de Rome, de Bologne et de Venise; nous avons vu les progrès de l'art depuis sa renaissance, ainsi que les divers degrés de sa décadence ; nous avons vu la première de ces écoles se perfectionner, grâces aux talens de Leonardo da Vinci et de Michel-Ange; la seconde par l'inimitable expression de Raphaël, Bologne par le génie des Carrache, du Dominiquin et de l'Albane, et Venise enfin par le coloris sous le Giorgione et le Titien, comme aussi par la vivacité que le Tintoret sut donner à ses airs de tête, et les magnifiques ornemens dont Paul Véronèse sut revêtir ses personnages. Quelle admirable et abondante réunion de talens, de prodiges, de génies dans un seul genre, tandis qu'elle n'en compte pas moins dans la musique, dans la sculpture, dans tous les arts, dans les sciences et les lettres! Quel est le plus puissant empire sur la terre

qui puisse se vanter de tant de faveurs diverses, prodiguées par le ciel à l'Italie? Quel est celui qui peut offrir une telle succession d'hommes qui sont l'honneur et la gloire de l'humanité? Et encore sommes-nous loin d'avoir fini notre course pittoresque. La Lombardie se présente, et nous allons bientôt voir la peinture s'embellir de toutes les grâces, de tous les charmes et de toute la fraîcheur de la nature sous le pinceau du Corrége.

Ce ne sont pas les capitales seules, si voisines entre elles, qui nous offrent de telles merveilles. Les plus petites villes, les villages même dans cette terre classique, contribuent à la gloire de la patrie; la Lombardie nous atteste cette vérité plus que toute autre partie de la Péninsule. Encore plus morcelée, encore plus divisée en petits états que le reste de l'Italie, le génie des arts ne l'abandonne pas; il semble planer sur elle, lui accorder et lui distribuer ses faveurs en compensation des malheurs et des vicissitudes auxquels elle est condamnée.

ÉCOLE DE MANTOUE.

Nous suivrons, en retraçant les écoles de Lombardie, le même plan que nous avons suivi en grande partie dans les écoles précédentes, et que nous indique le judicieux Lanzi. Nous allons donc commencer par signaler rapidement l'école de Mantoue, d'où sont sortis les Mantegna, parmi lesquels elle compte un de ses meilleurs maîtres.

Cette école date du commencement du quatorzième siècle, comme l'atteste l'existence d'un tableau qui est de cette époque; mais ce ne fut que dans le siècle suivant qu'elle s'honora d'ouvrages dignes d'être cités.

Nous avons vu dans l'historique de l'école de Venise, qu'Andrea *Mantegna* fut l'élève du Squarcione; mais appelé à Mantoue, il s'y établit et devint le fondateur de son école, sous la protection de la maison des Gonzague. Un de ses premiers ouvrages lui mérita presque tout l'éclat que jeta bientôt son talent; c'est celui qui représente Notre-Dame entourée de plusieurs saints. On peut dire de ce tableau qu'il fit franchir plusieurs siècles à la peinture : rien de plus délicat que les chairs, dans cette admirable production, rien de plus vif et de plus animé que les têtes, de plus soyeux et de plus souple que les vêtemens

qu'on y admire. Les fleurs dont il est orné ont la fraîcheur de la rosée ; les fruits qu'on y contemple, la succulente maturité qui annonce l'instant de les cueillir. Il n'est pas un des personnages de cet ouvrage qui ne soit un modèle digne non seulement des plus beaux temps modernes, mais même des temps antiques. Mais le chef-d'œuvre de ce maître est sans contredit le Triomphe de Jules César, peint en divers tableaux, mais dont une partie malheureusement est dispersée dans diverses galeries de l'Europe, et d'autres ont péri dans le sac de Mantoue.

Le Mantegna brille surtout dans ses ouvrages par la correction de son dessin et le moelleux qu'il sut lui donner avec tant d'art. Ses têtes sont d'une vivacité et d'un caractère dignes de servir de modèle, et qui prouvent qu'il s'appliqua à imiter les antiques. La finesse de son pinceau et l'empâtement de ses couleurs sont admirables, et il n'y eut que Leonardo da Vinci qui put lui être supérieur dans le coloris.

Le Mantegna ne dédaigna pas les peintures à fresque ; la ville de Mantoue en possède encore qui sont dignes d'un tel maître. Il ne fit que peu de tableaux de chevalet, occupé qu'il était de grandes et vastes compositions, et de la gravure dont il a laissé une collection nom-

breuse. Ce grand artiste eut une grande influence sur le style de la peinture de ce siècle ; il eut beaucoup d'imitateurs, même hors de son école.

Le Mantagna compte au nombre de ses meilleurs élèves deux de ses fils, dont l'un nommé Francesco fut aussi un de ses meilleurs imitateurs ; tous deux achevèrent des ouvrages commencés par leur père. Rivaux du Melozio pour la science du *sotto in sù*, ce fut à eux ainsi qu'à leur père que le perfectionnement précoce en est dû. Ces deux jeunes artistes firent d'autres tableaux dont ils ornèrent les églises de Mantoue, qui honorent leur pinceau et leurs talens.

A la mort de Mantegna, Lorenzo *Cotta*, dont nous avons déjà parlé dans l'historique de l'école de Bologne, vint prendre sa place. Pendant son séjour dans Mantoue, il l'orna de plusieurs tableaux fort estimés. Carlo Mantegna, de la même famille qu'Andrea, fut un de ses élèves et un digne imitateur de son maître.

Gian Francesco *Carotta* (1), plus célèbre que les précédens, fut aussi un des heureux imitateurs de Mantegna, au point que celui-ci faisait passer les tableaux du Carotta pour les siens. Aussi habile dans la composition des grands

(1) Né en 1470, mort âgé de soixante-seize ans.

tableaux que dans celle des petits, il peignit avec un grand art les portraits; on le préfère même quelquefois pour l'harmonie et le grandiose de ses peintures à Andrea Mantegna lui-même, spécialement dans son grand tableau de Saint Fermo à Vérone, et dans l'autel des Anges de Sainte-Euphémie, dont les vierges sont tout-à-fait dans le genre du Sanzio. Son frère lui fut de beaucoup inférieur.

Francesco Monsignori ne put atteindre le talent de son maître, ni pour la pureté de son dessin ni pour la beauté des formes; mais il acquit une grande célébrité en peignant admirablement les animaux, avec une telle vérité, qu'on prenait un chien peint par lui pour un chien vivant. Il n'était pas moins habile dans la perspective, qu'il peignit d'un effet admirable. Son frère F. Girolamo prit l'habit de saint Dominique, et n'en fut pas moins un très bon peintre.

Nous ne citerons pas d'autres élèves du Mantegna, qui eurent plus ou moins de talent, mais ne s'élevèrent pas au-dessus de la médiocrité, et terminèrent son école.

Lorsqu'elle fut éteinte, Mantoue avait le bonheur d'avoir pour souverain un prince passionné pour les beaux-arts et doué d'une grande âme.

Ce prince sentit le besoin de faire revivre cette école par un talent supérieur, et appela pour la diriger Jules Romain, peintre du premier ordre, élève et héritier des talens de Raphaël, et que nous avons déjà fait connaître à nos lecteurs dans l'historique de l'école Romaine.

Le duc de Mantoue ne pouvait faire un plus digne choix, et Jules accepta les offres de Frédéric avec d'autant plus d'empressement que Rome, la capitale du monde chrétien et celle des arts, venait d'être saccagée par les soldats du connétable de Bourbon, qui lui-même périt à ce siége par la main d'un artiste, Benvenuto Celini (1), devenu artilleur dans le château de Saint-Ange. Il trouva à Mantoue un refuge digne de lui, et le plus beau théâtre élevé à sa gloire. Il ne fut pas seulement peintre, il fut non moins habile architecte, et s'occupa plus de ce dernier emploi que du premier. Le sort parut lui réserver cette gloire nouvelle par le débordement du Mincio qui détruisit en grande partie la ville : elle fut rebâtie sur ses plans ; de manière que Jules en fut pour ainsi dire le restaurateur, justice que lui rendait le digne souverain de Mantoue, appréciateur du vrai mérite et des

(1) *Voy.* les Mémoires de Benvenuto Celini.

talens. A peine eut-il élevé ses palais, ses temples, qu'il fut chargé de les orner de ses peintures, ainsi que le fameux château ducal connu sous le nom de Tè, et celui de Mantoue.

Lui seul fut le créateur d'une foule de miraculeux ouvrages; lui seul en fut l'exécuteur, et son pinceau ne brilla pas moins dans l'un que dans l'autre de ces deux édifices. Dans l'un, il peignit la guerre de Troie et l'histoire tragique de Lucrèce dans Rome. C'est dans de vastes salons qu'il déploya ces grands sujets des fastes antiques, tandis que dans les cabinets et les boudoirs, se jouant avec son pinceau qui semblait ne descendre de sa dignité que pour emprunter tous les charmes des grâces, il peignit, ici des *grotesques* et des *caprices* avec le même talent que son maître, et là, la touchante fable de Psyché, et ensuite la guerre des Titans contre Jupiter, où, si jusqu'alors on l'a vu le rival de Raphaël pour l'expression et la vérité, il devint pour la vigueur du dessin et l'audace de la composition celui de Michel-Ange. Tantôt c'est Homère, qui d'un seul trait peint l'Olympe et le dieu puissant qui y règne, ébranlant du seul mouvement de ses sourcils l'univers; tantôt c'est Anacréon, qui chantant les amours et Bacchus fait danser au son de sa lyre les nymphes et les grâces. Le Primatice fut l'auxiliaire de Jules dans

ce nouveau palais d'Armide ; chargé de l'exécution des stucs, il ne l'embellit pas moins que lui, et tous les deux sont des enchanteurs qui changeant leurs pinceaux en talismans, firent de ce séjour un lieu que les voyageurs se hâtent de venir contempler un des premiers, lorsque descendant des Alpes ils courent admirer la belle Italie. Aucun de ses élèves ne préparait ses cartons, ou s'il les en chargeait, c'était pour les revoir, les retoucher lui-même. Les églises de Mantoue furent moins riches de ses peintures que les autres édifices; cependant il orna la cathédrale de quelques ouvrages, ainsi que l'église de Saint-Marc, où il peignit l'histoire des trois Passions à fresque, et dans celle de Saint-Christophore, le tableau du maître autel.

Ses services ne se bornèrent pas à restaurer la ville, à l'orner de ses peintures. Un service non moins essentiel et plus durable peut-être, fut la fondation de son école à Mantoue, qui lui donna de bons élèves et des imitateurs habiles. Le premier fut le Primaticcio (1), qui, comme nous l'avons vu, était son auxiliaire dans ses travaux à Mantoue. Appelé à Paris par le roi de France, il l'envoya à sa place; et

(1) L'abbé Niccolo Primaticcio, né à Bologne en 1490, mort en France âgé de près de quatre-vingts ans.

le Primatice y orna les palais du roi, et Paris, de nombreuses fresques, que l'on y voit encore avec intérêt.

Alberto Cavalli, Benedetto Pagni, Rinaldo Mantovano et Fermo Guisoni, suivent le Primatice dans l'école de Mantoue. Rinaldo fut le plus grand peintre de cette ville, d'après le jugement prononcé par Vasari ; mais il fut enlevé à son art par une mort précoce. Guisoni était un des meilleurs imitateurs de Jules, et acquit une grande réputation par différens ouvrages. Son tableau de la Vocation de saint Pierre et de saint André, peint dans la cathédrale, est digne de son maître. Une foule d'autres élèves de Jules suivent les précédens, et rivalisent par plus ou moins de talent.

Jules Romain eut pour successeur, comme chef de son école, le chevalier Battista *Bertani* (1) son élève. Celui-ci fut aussi bon architecte que bon écrivain dans cet art, et peintre d'un talent distingué. Chargé d'orner quelques appartemens du palais ducal, il eut pour auxiliaire son frère Domenico. Il était un heureux imitateur de son maître, et presque son égal. C'est lui qui fut chargé de décorer la cathédrale construite par Jules Romain, ainsi que plusieurs autres églises.

(1) Gio. Battista, né à Mantoue, florissait en 1568.

De tels ouvrages exigeaient des auxiliaires, et Bertani eut le bonheur d'en avoir qui non seulement l'égalèrent, mais le surpassèrent même. Ces auxiliaires furent G. B. del Moro, G. Mazzuoli, Paol Farinato, Brusasorci, G. Campi, et même P. Véronèse. Des noms aussi célèbres, et qui nous sont déjà connus en grande partie, attestent l'importance et la beauté des ouvrages que comptait cette magnifique cathédrale. Quel est le souverain qui pourrait de nos jours élever un tel édifice, et le faire décorer par de tels maîtres! Ce que put alors un petit duc de Mantoue, le souverain du plus vaste royaume ne le pourrait pas maintenant. Malgré une réunion si brillante de talens, Bertani fut cependant le directeur de ces travaux; lui-même se distinguait surtout par un dessin aussi correct que grandiose.

Ippolito Costa et ses deux frères, tous trois de Mantoue, furent élevés à son école, travaillèrent dans le même genre, et eurent un style qui leur appartenait. Ils sont considérés comme les derniers imitateurs de la grande école. Le seul élève qu'ils formèrent, Fachetti, se voua au genre du portrait.

Jules Romain, à qui aucun genre de peinture n'était inconnu, ni étranger, forma des élèves dans d'autres genres. Il avait une si profonde

connaissance des proportions et du beau, qu'il conduisit lui-même, avec la plus grande sagacité, tous les travaux, condition indispensable dans ces temps où les grands artistes devaient être à la fois peintres, architectes, et même mouleurs. C'est ainsi que ce grand homme dirigeait les plus grands travaux, comme il dirigeait aussi le simple art du faïencier et du charpentier.

Nous ne dirons qu'un mot de Camille Mantovano, qui se distingua dans le genre des fleurs et des paysages; de G. Battista Briziano, qui quoique peintre, sculpta sur du bois plusieurs des tableaux de son maître, ainsi que de sa fille Diane, qui par ses belles gravures se fit une grande réputation.

Jules Romain, qui était, comme nous l'avons vu, un génie universel, forma aussi un peintre célèbre dans la miniature, dans la personne de G. Clovio de Croatie, qui, d'abord religieux, obtint d'être relevé de ses vœux. Jules ayant observé la finesse de sa touche et l'extrême facilité avec laquelle il peignait les figurines, l'engagea à se livrer à la miniature et d'abandonner la peinture à l'huile.

Le Clovio était des plus gracieux dans le coloris, et avait un talent admirable dans le fini de ses ouvrages. Il fut employé en grande partie

par des souverains et des princes. Les plus remarquables de ses peintures sont une Procession du Saint-Sacrement à Rome, et la fête du mont Testaccio. En général ses tableaux sont très recherchés et fort rares. Tels sont en peu de mots les services éminens que Jules Romain rendit à Mantoue, et tel fut l'heureux résultat du choix que fit de ce grand peintre un prince digne de voir couronner des efforts qui ne tendaient qu'au bien-être de son pays, à son perfectionnement et à sa civilisation.

Mantoue vit également dans le duc Vincent un protecteur et un ami des arts. Des palais, des églises furent destinés à être ornés par le pinceau des maîtres les plus habiles, comme déjà son prédécesseur en avait donné l'exemple, et des artistes distingués furent appelés dans Mantoue pour terminer un si digne commencement.

Antonmaria *Viani* (1), vulgairement appelé le Vianion, de Crémone, et élève de Campi, fut un des premiers. Il était aussi bon peintre qu'habile architecte, et une frise qu'il peignit en clair-obscur dans la galerie du palais ducal, annonce autant son goût que son talent. Il ne

(1) Né à Crémone, florissait vers l'an 1582.

fut pas moins heureux dans les sujets sacrés, et orna plusieurs églises de Mantoue.

Domenico *Feti* (1), Romain de naissance, et dont nous n'avons dit qu'un mot dans l'historique de son école, car il appartient plus par ses travaux à celle de Mantoue, suit le Viani. Cet artiste, qui avait commencé l'étude de son art sous le Cigoli, se perfectionna dans les écoles de Lombardie et dans celle de Venise. Ses meilleurs tableaux à l'huile sont : la Multiplication des pains, riche de figures plutôt grandes que d'un style grandiose, mais variées, d'un beau raccourci et d'un beau coloris. Ses ouvrages à fresque, quoique plus considérables, sont cependant moins estimés que ceux à l'huile. On l'accuse aussi de grouper ses figures avec trop de symétrie, et de ne pas leur donner ces poses pittoresques qui en font le principal mérite.

Les monumens de l'art ne faisaient qu'augmenter à Mantoue. Non satisfait d'avoir orné cette ville des ouvrages des grands maîtres dont nous avons déjà parlé, le prince voulut faire de sa résidence un véritable musée de chefs-d'œuvre, et à cet effet, appela encore à Man-

(1) Ce peintre mourut âgé seulement de trente-cinq ans, en 1624. Il naquit à Rome.

toue le Titien, le Corrége, le Genga, le Tintoret, l'Albane, le Rubens, le Gessi, le Gerola, le Vermiglio, le Castiglione, le Bertucci, et d'autres maîtres encore d'une grande habileté. Tous accoururent à la voix de ce Mécène de l'Italie; tous vinrent porter le tribut de leurs talens dans Mantoue, qui était à cette époque la patrie des arts, et s'y arrêtèrent plus ou moins, selon que les travaux qu'ils avaient entrepris exigeaient du temps.

De tels monumens de l'art élevés par les premiers talens du monde, attirèrent de toutes parts les nationaux et les voyageurs jaloux d'admirer une réunion de tels chefs-d'œuvre. Mais comme il n'y a rien d'impérissable, rien d'éternel dans le monde, cet admirable musée éprouva le même sort et les mêmes malheurs auxquels sont destinées toutes les créations de l'homme, et l'homme lui-même; il fut détruit dans le sac que cette ville éprouva en 1630, et ce qui échappa au fer et au feu fut volé, dispersé, ou transporté hors de Mantoue.

Le lecteur ne peut lire ces détails sans éprouver l'émotion qu'éprouve l'écrivain qui les dépeint; il gémit de voir les résultats naturels des guerres et des combats, qui n'ont d'autre effet que d'éteindre la civilisation, et de rappeler cet

état de barbarie, cette absence du goût et des vertus, qui nécessairement précipitent les états et les peuples dans la décadence. Les arts, les sciences, les lettres, tout est sacrifié, tout est oublié lorsque la haine et la fureur des batailles s'emparent des peuples. Leur seul but est la destruction, l'abaissement de leurs ennemis, et aucune considération n'arrête plus leur glaive.

Des événemens aussi malheureux durent nécessairement amener des résultats fâcheux à la culture des arts dans une ville de toutes parts saccagée et dévastée ; mais dès que la tempête fut calmée, on vit reparaître insensiblement des artistes qui cherchèrent à réparer autant qu'il était en leur pouvoir un mal irréparable. Au nombre de ces peintres sont le Venusti, le Manfredi et le Facchetti, élèves de l'école Romaine ; le Grano, de celle de Parme, et le Scutellari, de celle de Crémone, tous nés dans l'état de Mantoue.

Francesco Borgani, heureux imitateur du Parmesan, leur succède, et orne sa patrie de quelques beaux tableaux. G. Canti, le Schivenoglia, G. Cadioli et G. Bazzani, doués de plus ou moins de talent, le suivent. Ce dernier est supérieur à son maître, et se fortifie dans son art en étudiant de grands modèles, surtout Ru-

bens, qu'il s'appliqua toute sa vie à surpasser. Sa manière est pleine d'esprit, d'imagination et de facilité. Difforme, et affligé de maladies, ce peintre aurait probablement fait de plus grands progrès dans son art s'il avait pu jouir de toutes ses facultés.

Giuseppe Bottani, après avoir fait de bonnes études à Rome, sous le Masucci, vint s'établir à Mantoue; il imita le Poussin dans ses paysages, et le Maratte dans ses figures. Ses tableaux d'églises, et surtout ses paysages sont estimés; mais il les gâtait par l'empressement qu'il mettait à les terminer et à peindre vite.

L'académie de Mantoue existe encore de nos jours, et est au nombre des meilleures de l'Italie.

ÉCOLE DE MODÈNE.

L'école de Peinture de Modène, petit état enclavé dans la Lombardie, quoique ayant un souverain particulier qui descendait de la célèbre famille d'Este, si illustre dans les fastes de l'histoire d'Italie, doit nécessairement être placée au nombre de celles de la Lombardie. Elle date du commencement du quatorzième siècle, et le *Berlingeri* est le premier des peintres qui lui donna des élèves et quelques tableaux. Un Saint François peint par lui dans le château de Guiglia atteste sa présence à Modène. D'autres tableaux du milieu de ce siècle, prouvent, par leurs inscriptions, qu'ils furent peints dans cette ville. Le Barnaba et le Serafini sont au nombre des artistes qui les ont exécutés dans le quatorzième siècle. Le style du dernier se rapproche de celui de Giotto et de son école. Une foule de peintres se suivent dans le quinzième siècle, et le Vasari dit que cette ville eut de tout temps d'excellens artistes. Nous n'en nommerons qu'un seul, Francesco Bianchi Ferrari (1), auquel on

(1) Ferrari mourut en 1510. Il fut surnommé *il frate Francesco Modenese*.

attribue l'insigne honneur d'avoir été le maître de l'immortel Corrége.

Reggio, petite ville de l'état de Modène, avait à cette époque des peintres qui ne cédaient pas en talent à ceux de la capitale, tels que l'Orsi, le Fornace et le Caprioli. Ces deux derniers surtout furent de bons imitateurs du Francia, et plusieurs de leurs tableaux signalent le style vigoureux de l'école Bolonaise.

La petite ville de Carpi est encore plus riche, et possède de précieux monumens de l'art du douzième siècle. Bernardino Loschi, qui le premier se trouve sur les registres des peintres de ce pays, Marco Meloni et Alessandro de Carpi figurent aussi dans le nombre des artistes distingués ; le second surtout est un bon imitateur de l'école Bolonaise.

Lorenzio Allegri fut l'oncle d'Antonio, un des princes de la peinture, et cultiva l'art qu'honorèrent les talens de son neveu ; on le croit aussi un de ses premiers maîtres. Lorenzio fit des peintures qui n'existent plus, et qui eurent une certaine réputation.

Aucune ville de l'Italie ne s'empressa autant que Modène d'adopter le style de Raphaël. Un

de ses artistes nommé Pellegrino (1) da Modena, formé dans sa patrie, était déjà un peintre distingué lorsqu'il alla se perfectionner en étudiant la manière du Sanzio. Il enrichit sa patrie de ses tableaux, mais fut assassiné en voulant venger la mort de son fils. Cesare Aretusi et Giulio Taraschi furent ses élèves, et le dernier peignit à Modène plusieurs tableaux dans le style du Sanzio; il transmit ce goût à plusieurs de ses compatriotes peintres comme lui.

Mais l'époque la plus brillante de l'école de Parme, éclatante par la présence du Corrége, n'eut pas de moins heureux résultats pour celle de Modène.

Voisine de Modène, l'école de Parme fut à cette époque à l'apogée de sa gloire par les talens et le génie du Corrége, dont nous parlerons en détail dans l'historique de son école. Nous nous bornerons à dire ici que ce grand peintre ne fut pas moins utile à l'école de Modène, car il peignit un grand nombre de tableaux tant dans Modène même qu'à Reggio, Carpi et

(1) Munari Pellegrino, nommé aussi Aretusi, est plus connu sous le nom de Pellegrino da Modena. Il florissait dans le commencement du seizième siècle.

Corrégio sa patrie; et toutes ces petites villes lui donnèrent des élèves imitateurs de sa manière, qui ainsi se propagea et fit une heureuse alliance avec le style romain déjà introduit, comme nous l'avons vu, par le Pellegrini.

Mais, ainsi qu'il arrive souvent dans ce monde, la grande réputation d'Allegri ne fut véritablement établie qu'après sa mort. Ce fut lorsqu'on ne pouvait plus espérer d'avoir de nouvelles productions de son grand pinceau, que ses ouvrages furent le plus recherchés et estimés. C'est alors que les princes régnans de Modène rassemblèrent peu à peu ses admirables peintures et en ornèrent leurs galeries (1). Dès ce moment Modène fut le rendez-vous des peintres de toutes les nations, de tous les pays, qui accoururent de toutes parts pour se perfectionner par l'étude de tels modèles.

Quelques imitateurs du Sanzio continuèrent cependant à suivre son style, et dans ce nombre, sont Gaspard Pagani, Girolamo da Vignola, et Alberto Fontana. Le second fut un des peintres

(1) Le duc François III vendit plus tard à la cour de Dresde une collection de cent tableaux, parmi lesquels étaient cinq Corrége, et le tout pour la somme de cent trente mille sequins.

les plus agréables et les plus heureux de son siècle ; le dernier se distingua par l'art avec lequel il traita les fleurs, et surtout par un tableau qui représente une boucherie, et qui semble être de Raphaël par la beauté de son exécution.

De plus grands peintres succèdent aux précédens. *Niccolo dell' Abate* (1) est un des premiers. Les fresques qu'il peignit à Modène, et surtout les douze tableaux tirés des douze livres de l'*Énéide*, prouvent qu'il suivit avec enthousiasme le style de l'école Romaine. Il alla à Bologne, qu'il enrichit d'une foule de peintures à fresque si belles, que l'une d'elles, la Nativité de Notre-Seigneur est déclarée la plus parfaite peinture en ce genre à Bologne ; elle fit, ainsi que ses autres ouvrages, l'admiration des Carrache. Parmi les derniers, on estime surtout la conversation de quelques femmes et de quelques jeunes gens.

Après avoir imité si heureusement le Sanzio, il s'appliqua à imiter le style d'autres grands modèles ; et Augustin Carrache, digne juge de tels talens, nous dit qu'il trouvait dans les ouvrages de l'Abate seul, toute la régularité de Raphaël, l'effet terrible de Michel-Ange, la

(1) Abate, ou dell' Abate (Niccolo), né à Modène en 1509 ou 1512. Il mourut en 1571.

vérité du Titien, la noblesse du Corrége, la composition de Tibaldi, la grâce du Parmegianino, en un mot, tout ce que chacun d'eux avait de plus parfait dans tous les genres et dans toutes les écoles. Que peut-on ajouter à un tel éloge? Il n'est pas douteux, dit Lanzi, que ce peintre aurait eu beaucoup d'imitateurs s'il avait peint davantage à l'huile; mais ses tableaux sont très rares, ou plutôt presque introuvables, et tous ses plus grands ouvrages sont à fresque. Une autre cause de la rareté de ses tableaux, est qu'il quitta l'Italie à peine âgé de quarante ans, étant appelé par le Primatice pour l'aider dans les immenses travaux qu'il exécutait en France, d'où il ne revint plus.

Plusieurs des parens de Niccolo dell'Abate héritèrent de ses talens comme de son nom; et l'un d'eux, Ercole, à la fois le rival et l'émule du Schedoni, orna la salle du conseil de peintures admirables.

Les peintres modenais ne suivaient pas toujours le style de Raphaël, comme nous l'avons déjà vu; il y en eut d'autres qui adoptèrent des manières différentes. Ercole de' Setti (1) est parmi ces derniers; son style fut plus grandiose qu'agréa-

(1) Né à Modène; il florissait à la fin du seizième siècle.

ble : dans le nu, il imita le genre de l'école Florentine ; il était aussi fort dans le coloris qu'ingénieux dans les mouvemens qu'il savait imprimer à ses figures. Le Madonnina, l'Ingoni, le Carnavale, et plusieurs autres, rivalisent avec lui de talent, surtout dans les peintures à fresque.

La manière de Raphaël, si généralement adoptée, ne le fut pas moins à Reggio qu'à Modène. Un des élèves de ce grand maître, Bernardino Zachetti, vint y répandre son style, qui fut suivi par ses élèves et par d'autres peintres.

Lelio *Orsi* (1) fut un des plus grands artistes de son temps. Il est plus connu sous le nom de Lelio Novellara, ville dans laquelle il vint s'établir lorsqu'il fut exilé de sa patrie. On n'est pas d'accord sur les maîtres qu'il eut : les uns affirment qu'il fut l'élève du Corrége, d'autres celui de Michel-Ange. Ingénieux et piquant comme le premier de ces peintres, son dessin a la fierté et la correction du dernier. Il embellit successivement de ses ouvrages, surtout en fresques, sa patrie, Modène, Parme, Bologne, et plus que les autres la petite ville de Novellara.

(1) Ce peintre, né à Modène, mourut âgé de soixante-seize ans, en 1587.

Enfin il se plaça au rang des plus grands maîtres de l'école Lombarde.

Jacopo Borbone, Orazio Perucci, et Raffaelo Motta, furent ses élèves : ce dernier, frappé d'une mort prématurée, fit regretter en lui un nouveau Raphaël, qu'annonçaient ses précoces talens et ses ouvrages.

Le Grillenzone, honoré de l'amitié du Tasse, et Ugo de Carpi, embellirent cette ville et Ferrare de leurs peintures. Ce dernier peintre, bizarre et médiocre, est célèbre par l'invention de la gravure en bois à trois pièces, dont la première est destinée à graver les traits, l'autre les ombres, et la dernière les clairs ; heureuse invention qui sert à perpétuer, en les reproduisant, les meilleurs ouvrages.

Quoique le style de Raphaël, celui du Corrége et celui de Lelio se fussent introduits dans l'école de Modène, le style primitif n'était pas encore entièrement abandonné dans le seizième siècle, mais il diminuait insensiblement depuis que celui des Carrache fut adopté. Plusieurs peintres de Modène allèrent se former à leur école, et l'illustre *Schedone* (1) fut de ce nombre. En

(1) Schedone, maintenant plus communément nommé Schidone, mourut jeune en 1615.

effet, il fut digne d'être leur élève par ses grandes dispositions. Si ces peintres célèbres furent ses maîtres, les tableaux de Raphaël et du Corrége furent aussi ses modèles. Ses fresques peintes à Modène attestent ses talens. On remarque surtout parmi ses tableaux l'histoire de Coriolan, et les sept femmes qui représentent l'harmonie. Son tableau de Saint Geminiani paraît être tout entier du Corrége. Le coloris en est frais, la perspective charmante, le dessin achevé. Le chevalier Marini en parle comme d'une merveille, et rapporte que ses tableaux et ses dessins étaient si rares, qu'il attendit cinq ans avant de pouvoir en obtenir un de sa main.

Le Schedone est élégant dans son style, et sa touche est admirable, sans être exactement correcte; la grâce qu'il savait répandre dans ses tableaux, ses beaux airs de tête, son précieux fini, attirent les yeux des connaisseurs. On y trouve un mélange de couleurs et une chaleur de pinceau peu commune. La malheureuse passion qu'il avait pour le jeu lui faisait perdre beaucoup de temps. Il perdit en un jour une somme si forte, qu'il n'était pas en état de la payer, et il en fut si affligé qu'il mourut de douleur dans un âge peu avancé encore.

Le *Cavedone* (1) succéda dignement à ce peintre : il fut l'élève et l'imitateur des Carrache, et quitta sa patrie pour Bologne. Nous en avons parlé dans l'historique de l'école de cette ville; nous n'ajouterons qu'un mot sur sa malheureuse fin. Réduit à l'indigence malgré sa célébrité et ses grands talens, il fut réduit à peindre des *ex-voto* pour subsister; enfin cette ressource étant insuffisante, il demandait même l'aumône; et s'étant un jour trouvé mal dans la rue, on le traîna dans une écurie où il mourut accablé de vieillesse et d'infirmités.

Le Secchiari et le Gavassetti se signalent dans cette école : le premier, par des peintures dans Rome et dans Mantoue, et par son tableau de l'Assomption de Notre-Dame; le second, par des ouvrages à Modène, à Parme, et surtout à Plaisance, où il peignit dans le presbytère de l'église de Saint-Antoine, des sujets tirés de l'Apocalypse, avec un tel talent, que le Guercino lui-même en fit les plus grands éloges, et compara ses peintures aux meilleures productions de l'art.

Le Romani suivit l'école de Venise au lieu de celle de Bologne qu'ont imitée les précédens,

(1) Giacomo di Sassuolo naquit en 1577, mourut en 1660.

tandis que le Pesari eut pour modèle et pour maître le Guido ainsi que le Cervi, qui d'après le témoignage de son maître était doué du plus rare talent dans le dessin ; il mourut dans un âge précoce, victime de la malheureuse épidémie de 1630, mais ayant laissé pour témoignage de son habileté, des ouvrages dans la cathédrale de Modène ainsi que dans d'autres églises.

Jean *Boulanger* (1), Français d'origine, fut formé à la même école, et devint peintre de la cour de Modène. Il est heureux dans l'invention, son coloris est vif et bien entendu, il est ingénieux dans les mouvemens. On peut juger de ses talens par les peintures qu'il fit dans le palais des princes de Modène, et surtout par le fameux tableau dans lequel il tâcha de reproduire celui du Sacrifice d'Iphigénie, et où, pour se conformer en tout à la tradition de celui dont Timanthe enrichit Athènes, il voila, mais moins heureusement que lui, la figure de ce roi qui devint parricide plus par ambition que par piété.

Un tel peintre fut digne d'avoir de bons élèves. Dans le nombre des meilleurs, qui furent aussi ses imitateurs, sont Tommaso *Cos-*

(1) Jean, de la ville de Troyes, mourut âgé de quatre-vingt-quatorze ans.

ta (1) et Sigismondo Caula. Le premier, excellent coloriste, fut un peintre universel; il peignait également des figures, des paysages et des perspectives. A Modène on estime particulièrement ses peintures dans la coupole de Saint-Vincent, et la ville de Reggio est remplie de ses ouvrages. Le Caula quitta son pays pour se perfectionner à Venise, où il acquit un coloris aussi vigoureux que bon, mais qu'il n'eut pas le bonheur de conserver, et qui devint aussi faible que languissant. Divers autres peintres encore se signalèrent à cette époque dans Reggio. Le Triva, élève du Guercino, s'y fit entre autres remarquer avec le Besenzi, grand enthousiaste du pinceau de l'Albane, et son heureux imitateur.

Lodovico *Lana* (2) fut aussi un des bons imitateurs du Guido après avoir été l'élève du Scarsellini. La ville de Modène est remplie de belles productions de ce peintre, et une des plus belles est sans doute son tableau représentant la Délivrance de la ville de Modène de la peste. Quoique imitateur du Guercino, il ne le fut pas ser-

(1) De Sassuolo, mourut en 1690, âgé de cinquante-six ans.

(2) Il naquit à Modène, et mourut âgé de quarante-neuf ans, en 1646.

vilement et dans toutes les parties. Dans certains mouvemens il suivit le goût du Scarsellini, son maître ; quant au coloris, il se l'était formé lui-même, et n'était pas moins original dans la manière dont il peignait les visages. Ses grands talens l'appelèrent à être directeur de l'académie de Modène, qui dans ce temps jouissait d'une grande célébrité. Rival du Pesari, ce dernier lui céda la priorité en quittant Modène pour s'établir à Venise. Le nom de Lana n'est pas moins cher aux Bolonais qu'aux Modenais. Il aima beaucoup à peindre des têtes de vieillards, dans lesquelles il excellait ; elles sont pleines de majesté, et touchées avec une grande hardiesse de pinceau. Enfin Lanzi nous dit qu'il fut en général un excellent peintre.

Bonaventura Lamberti (1), élève du Cignani, à Rome, florissait après lui à Modène, ainsi que Francesco Stringa (2), qui chercha à peindre dans le goût de Lana.

La galerie de Modène se remplissait tous les jours de nouveaux chefs-d'œuvre des meilleurs maîtres, et offrait à ce peintre comme à tous

(1) Naquit à Carpi vers l'année 1651, mourut en 1721.
(2) De Modène, né en 1635, d'après Tiraboschi ; et en 1638, d'après Orecchi ; mort en 1709.

ceux qui voulaient étudier leur art des modèles excellens. Stringa était aussi fécond d'idées et d'imagination qu'il était spirituel et expéditif : il remplit les églises de Modène de ses productions. Le caractère de ses peintures avait une espèce d'originalité tant dans la composition que dans le mouvement ; mais les proportions de ses figures étaient trop longues, et il chargeait ses tableaux d'une teinte trop obscure.

Il eut un digne élève en Jacopo Zoboli, qui alla se fixer à Rome. Une grande facilité et beaucoup de finesse dans le pinceau, de l'harmonie dans les couleurs, telles sont les qualités distinctives de ce maître. Francesco Vellani et Antonio Consetti, tous deux Modenais, sont élèves de l'école de Stringa, et tous deux imitateurs de la manière de Bologne. L'école de Creti et plusieurs autres peintres encore succèdent aux précédens et suivent leurs traces.

La peinture inférieure ne compte pas moins de talens aimables. Le portrait, les caprices, l'architecture, la perspective et tous les genres secondaires peuvent citer une foule de maîtres distingués.

Un autre genre de peinture est découvert. Nous voulons parler de la peinture appelée en italien *Scagliola*, et en français *Scaïole*. Dans

ce genre de peinture, on emploie d'abord une composition faite d'une pierre calcaire transparente, appelée en minéralogie sélénite, et qu'on range parmi les gypses. Pour faire cette composition, on calcine la sélénite, on la réduit en poussière qu'on mêle avec de l'eau pour la réduire en pâte qu'on a soin de bien pétrir. On en forme des dalles, et lorsqu'elles ont pris une certaine consistance, on y grave des fruits, des fleurs, des dessins d'architecture, et même des figures. Le creux qui résulte de cette gravure est rempli par la même composition, mais qui a été colorée auparavant selon ce qu'on veut représenter : lorsque tout est sec et bien durci, on polit la dalle de scaïole, et l'on a un tableau dur comme du marbre, et qui paraît être couvert d'un cristal.

Cet art est indigène dans la ville de Carpi, et y a été porté à la plus grande perfection. Guido del Conte, appelé Fassi (1), originaire de cette ville, en est l'inventeur. Dans sa jeunesse, cet artiste n'était que simple maçon; mais doué par la nature d'un véritable génie, ses talens ne tardèrent pas à se développer; il devint un très habile mécanicien, et acquit une

(1) Né à Carpi en 1584, mort en 1649.

grande réputation. Carpi possède encore plusieurs ouvrages en scaïole du temps de l'invention de cet art; des colonnes et des piliers dans l'église de Saint-Jean, ont été faits par Guido lui-même.

Annibal Griffoni de Carpi, un des élèves de Guido del Conte, non seulement surpassa son maître, mais il porta l'art à une grande perfection, au point même qu'il savait imiter avec beaucoup d'exactitude des gravures et des peintures. Son fils Gasparo suivit dignement l'exemple de son père.

De l'école de Griffoni sortit G. Leoni (1). Parmi un grand nombre d'ouvrages qu'on lui doit, on distingue surtout deux armoires que l'on conserve dans le palais ducal à Modène; elles sont toutes de la plus grande beauté, et surpassent tout ce qu'il est possible à l'imitation de produire de plus parfait. Lodovico Leoni, Gian Maria Mazzelli, G. Gavignani, Giammatro Barzelli et plusieurs autres artistes, tous, ou du moins en grande partie, natifs de Carpi, leur succédèrent et firent preuve d'habileté avec plus ou moins de talent. G. Pozzuoli (2) s'appliqua à

(1) Né en 1639, à Carpi, mort en 1725.
(2) Né d'une famille noble, à Carpi, mort en 1734.

la peinture, et principalement à l'art de la peinture en scaïole, et acquit une réputation distinguée par un grand nombre d'ouvrages conservés dans sa patrie. Après avoir été porté à Carpi à une grande perfection, cet art dégénéra rapidement. Sous G. Massa (1), un des élèves de G. Griffoni, cet art avait cependant acquis un haut degré de splendeur; mais après sa mort il tomba rapidement en décadence, et ne s'est plus relevé depuis dans Carpi. Massa perfectionna l'art au point de pouvoir représenter des paysages avec la plus grande exactitude; il composa aussi sur les procédés de cet art un ouvrage qu'on dit exister encore en manuscrit. Zanino Barrica (2) fut le dernier artiste qui s'exerça encore après sa mort à représenter en scaïole des figures, des fleurs et d'autres objets, mais il n'eut qu'un talent médiocre.

Malgré le secret dont Massa enveloppait ses procédés, il ne put empêcher qu'un frère lai, qui s'occupait beaucoup des mêmes travaux, ne le découvrît malgré lui. C'est de ce moine que cet art fut appris par le P. Henri Hugford, abbé du monastère de Vallombrosa (3), et il forma

(1) D. Giovanni de Carpi mourut en 1741, presque octogénaire.

(2) Mort en 1760.

(3) Mort en 1771.

un excellent élève dans la personne de Lambert Gori, qui après avoir appris le dessin d'Ignazio Hugford, porta à Florence l'art de travailler en scaïole, qu'il continua d'y exercer avec ses élèves. Il imita non seulement toutes les variétés du marbre, mais aussi des tableaux d'histoire, de paysages, etc.

ÉCOLE DE PARME.

Cette école suit immédiatement celle de Modène. Dans la première, comme nous l'avons vu, c'est le style de Raphaël qui en devient le type, tandis que dans celle de Parme c'est le Corrége qui devient son principal modèle. C'est sous son admirable pinceau que la peinture produit sur nous les impressions les plus favorables; que dans les âmes sensibles elle augmente la faculté de sentir, et par là adoucit le caractère. L'art qui nous offre des imitations admirables de toutes les scènes attrayantes de la nature visible, représentées par un talent aussi brillant, est certainement un art d'un grand prix, et peut corriger les hommes, les mettre sur la voie de la vertu, aussi-bien que les leçons des philosophes, comme nous l'a dit anciennement Aristote, et plus tard Grégoire de Nazianze qui en cite des exemples dans ses poëmes.

Mais la peinture s'élève surtout par les représentations prises du monde moral. C'est par elles que le peintre devient l'émule du poète épique, du poète dramatique, de l'orateur et du philosophe. Les représentations pittoresques du monde moral nous offrent la nature morale en repos

et en action; le portrait peut servir à nous représenter toutes les espèces de caractères, et sous ce rapport il n'est pas sans importance. L'idéal qu'on emploie dans la peinture des saints, des héros, des grands caractères, et même de la Divinité, sert à relever l'âme ainsi que les tableaux allégoriques qui nous offrent des vertus, des vices, des propriétés d'êtres moraux qui agissent. Les tableaux proprement dits d'histoire, où la nature tant physique que morale est représentée en pleine activité, sont l'image fidèle des faits, des événemens les plus intéressans, dignes d'être retracés à la postérité, et aussi utiles à l'instruction qu'aux sentimens. Comme le peintre peut exprimer d'une manière frappante à la vue toutes les qualités bonnes et mauvaises de l'homme moral, et que par ce moyen il peut représenter avec énergie toutes sortes de caractères, de désirs, de sensations, on voit que son art peut devenir très utile s'il est bien dirigé. C'est sous de tels points de vue qu'ont considéré la peinture, les plus habiles artistes de tous les temps, et surtout les princes de la peinture, au nombre desquels est le Corrége qui a servi de modèle, et fut le principal ornement de l'école dont nous allons nous occuper.

Mais avant de parler de ce grand artiste,

nous passerons en revue brièvement ceux qui l'ont précédé.

Dès le douzième siècle, Parme vit fleurir un peintre nommé Benedetto Antelani, dont cette ville a conservé des ouvrages dans sa cathédrale. Le siècle suivant vit dans Parme et dans Plaisance plusieurs peintres qui décorèrent plusieurs églises. Bartolomeo Grossi et Jacopo Loschi fleurirent dans Parme après la moitié du quinzième siècle. Plus tard, Lodovico de Parme, élève de Francia, y fit des tableaux dans le genre de son maître. Cristoforo de Parme, un des élèves de Gian Bellino, se distingua surtout par un superbe tableau qu'il acheva dans la fin de ce siècle.

Michele Pierilario, et Filippo Mazzuoli, surnommé dall' Erbette, furent faussement crus les maîtres du Corrége. Le premier est meilleur peintre que le second, comme l'atteste un tableau qu'il peignit dans l'église de Sainte-Lucie. Ces peintres ont pour successeur le Corrége.

Nous avons déjà parlé de Lorenzo, oncle d'*Antonio* (1), dont le principal mérite est d'avoir été le premier de ses maîtres, et par

(1) Il se signait aussi Lieto. Né à Corrége en 1494; mort en 1534.

conséquent d'avoir développé en lui les germes d'un talent naissant. Son origine n'est point encore constatée. Son père, selon quelques auteurs, était issu d'une noble famille de Corrége nommée Allegri, qui avait de la fortune. L'éducation qu'il avait reçue et les sciences dont il était orné, feraient ajouter foi à cette assertion; d'autres auteurs ont dit qu'il était né de parens pauvres, et qu'il le fut toute sa vie. Une nombreuse famille, le prix modique qu'il retirait de ses ouvrages, et le temps considérable qu'il employait à les finir, n'étaient pas des moyens de s'enrichir. Cet état de médiocrité contribua, dit-on, à nourrir en lui une certaine mélancolie, une tristesse de caractère qui ne le quitta qu'avec la vie.

Après avoir fait ses premières études sous son oncle, notre jeune peintre devint à Modène l'élève du Bianchi, nommé le Fratti. Il paraît être prouvé qu'il apprit aussi la sculpture de Bergarelli avec qui il travailla au groupe de la Piété dans l'église de Sainte-Marguerite de la même ville.

Si Andrea Mantegna, qu'on a supposé son maître, ne put pas l'être, comme le prouve la date de sa mort, il ne fut pas moins son modèle, et c'est à son exemple qu'il peignit, avec une grâce

parfaite, tout ce que la nature a de plus beau, la douce et tendre enfance; tout ce qu'elle a de plus frais et de plus ravissant, les fruits et les fleurs. Les ouvrages d'Antonio prouvent, par l'art avec lequel il peignit l'architecture et la perspective, qu'il était aussi bon architecte que bon mathématicien.

On dit que Francesco Mantegna fut aussi son maître; mais supérieur à ce peintre il ne tarda pas à l'éclipser. Quoi qu'il en soit, le Corrége ne doit sa gloire qu'à lui-même; la nature l'avait fait peintre, et ce fut plutôt par son génie que par l'étude qu'il fit de si étonnans progrès dans son art. La première manière du Corrége parait être dans le goût de Mantegna, et l'on trouve ce style dans les ouvrages qu'il fit à cette époque.

On sait que le Corrége voyant un tableau de Raphaël, le considéra long-temps dans le plus profond silence, qu'il interrompit tout à coup, en s'écriant d'une voix prophétique, *Anch'io son pittore*, exclamation que l'enthousiasme et le sentiment de ses forces lui arrachèrent. Ses ouvrages ne tardèrent pas à en être la preuve. Quelle fraîcheur! dit un écrivain; quelle force de coloris! quelle vérité, et quelle excellente manière d'empâter les couleurs! On ne peut rien voir de plus moelleux; tout y parait tendre et

fait avec le souffle, sans aucune crudité de contours. Quant à ses idées, elles sont sublimes. Ses compositions raisonnées, les airs de tête de ses figures inimitables, les bouches riantes, les cheveux dorés, les plis de ses draperies coulans, une finesse d'expression surprenante, un beau fini qui fait son effet de loin; un relief, une rondeur et une union parfaite règnent dans tout ce qu'il a fait. Ses ouvrages ont étonné tous les peintres et tous les artistes de son temps, ainsi que ceux qui les ont suivis. Jules Romain disait que les carnations du Corrége étaient si fraîches, que ce n'était point de la peinture, mais de la chair; aussi peignit-il d'après nature souvent sans faire de dessin; il disait que sa pensée était au bout de ses pinceaux.

Si l'on pouvait lui reprocher quelques défauts, ce serait un peu d'incorrection dans les contours et quelquefois un peu de bizarrerie dans ses airs de tête, ses attitudes et ses contrastes; mais la grâce répandue dans tous ses ouvrages éclipsa bien ces taches légères. Enfin quoique le Corrége fût en général plus coloriste que dessinateur, il avait néanmoins un grand goût dans le dessin, et un heureux choix du beau, et c'est lui qui a le mieux entendu l'art des raccourcis et la magie des plafonds, le *sotto in sù*.

Le Corrége n'imita pas l'usage reçu par les jeunes peintres ; il ne courut ni à Rome ni à Venise se pénétrer et de la manière et du style des plus grands maîtres, et étudier les grands modèles qui se présentent en foule dans ces deux capitales. Il ne put se former, n'ayant jamais quitté la Lombardie, que par l'étude qu'il fit des chefs-d'œuvre réunis à Mantoue et à Parme, que par les études du Mantegna, les dessins du Begarelli et les conseils du Mudari et de Jules Romain, venus tous deux de Rome, et avec lesquels il se lia d'amitié. Favorisé enfin par le plus beau des génies dont la nature ait jamais favorisé un peintre, en fallait-il davantage au Corrége pour devenir le premier de tous? Le Titien et le Tintoret se formèrent dans Venise avant d'avoir vu Rome; une seule tête peinte par lui forma aussi le Barocci avant qu'il fût venu dans cette ville : toujours le génie doit son élévation plutôt à lui seul qu'aux exemples des modèles et aux leçons des maîtres quels qu'ils soient.

C'est à vingt-trois ans seulement que ce peintre possédait déjà son meilleur style ; c'est à cet âge qu'il peignit dans Parme les tableaux qu'on voit dans le monastère de Saint-Paul, ouvrage reconnu depuis pour le plus grandiose, le plus savant qui soit sorti de ses pinceaux. On sait

que ses fresques représentent une des chasses les plus pompeuses de Diane : une profusion de petits Amours, malgré l'austère chasteté de cette déesse, l'accompagnent, et sont dispersés de toutes parts sur ses traces : on y voit aussi les Grâces et les Parques, image singulière, qui contraste si fort avec les autres; des Vestales qui sacrifient à leur inflexible divinité, et Junon, que le peintre nous montre comme Homère dans le quatorzième chant de l'*Iliade*, nue et marchant dans le ciel fière de toutes les beautés qui en séduisirent le maître. C'est à ce magnifique ouvrage que le Corrége dut la commission qui lui fut bientôt donnée de peindre l'église de Saint-Jean, dont le couronnement de Notre-Dame était le principal sujet. La Déposition de la croix et le Martyre de saint Placide peints sur toile, embellissent encore cette église, tandis que dans une autre chapelle on voit un Saint Jean évangéliste, dont la figure est du style le plus sublime qu'il y ait en peinture; enfin c'est dans la grande coupole de ce temple que le pinceau du plus grand des peintres s'agrandissant en quelque sorte à mesure qu'il s'élève dans les airs, peignit l'Ascension de Jésus vers son divin Père, et les Apôtres qui l'entourent frappés d'admiration et de stupeur, avec cette énergie, cette pro-

fonde vérité et ce sublime soit de coloris, soit de dessin, jusqu'alors inconnus dans la peinture, puisque Michel-Ange lui-même n'avait point encore peint dans le Vatican son immense et étonnante fresque du Jugement dernier. Mais quelque grand que soit cet ouvrage, il le cède en perfection à l'Assomption de Notre-Dame, peinte dans le dôme de la cathédrale de Parme, et que le Corrége acheva six ans plus tard. C'est là que, plus vaste encore, se déroule une peinture l'objet de l'étonnement et de l'admiration des siècles; c'est là que sont des apôtres, différens des premiers par l'expression de leurs regards, quoique les mêmes par leurs attitudes. Un peuple immense de bienheureux est groupé avec un art incomparable autour d'eux; une quantité innombrable de grands et de petits anges planent dans les airs, accompagnant la Vierge dans son vol, les uns chantant, les autres dansant au son des cithares, et tous célébrant le triomphe de la Mère de Dieu, que parfume l'encens et qu'éclairent les flambeaux célestes. Il est difficile d'exprimer la beauté de ces figures, la joie divine et pure qu'elles manifestent, cet air de fête répandu sur tout le cortége divin, et qui, comme une lumière éclatante, brille sur tous les visages : on croit

habiter le ciel en contemplant ce qui en paraît une si fidèle image.

Cette peinture servit le Corrége comme les chambres du Vatican servirent Raphaël : elles agrandirent, elles fixèrent l'admirable style dont il peignit ses fresques. Il faut pouvoir s'approcher de celles-ci pour les apprécier mieux, et telle est leur perfection que c'est en les voyant de près qu'on admire davantage cette fermeté, cette pureté étonnante du pinceau sublime de leur auteur ; ce coloris et cette harmonie qui réunissent dans un seul objet toutes les beautés de la peinture. Hélas ! cet ouvrage divin fut pour le Corrége ce qu'est le dernier chant du cygne ; il ne l'avait point encore achevé qu'il rendit à la nature la belle vie qu'il en avait reçue ; il mourut à la fleur de son âge.

La fin d'un grand homme est un malheur public ; celle du Corrége fut une perte irréparable, quand on considère qu'il termina ses jours âgé seulement de quarante ans, époque de la vie où il aurait pu plus que jamais embellir son art et sa patrie de ses précieux talens. On sait que la cause de sa mort ne fut pas moins triste. Il était allé à Parme recevoir un payement de deux cents livres qu'on lui fit tout en monnaie de cuivre appelée quadrins. La joie

qu'il avait de porter cet argent à sa famille l'empêcha de faire attention au poids dont il était chargé par une chaleur extrême, pendant quatre lieues qu'il fit à pied. Il arriva chez lui très fatigué, et fut saisi d'une fièvre violente qui l'entraîna dans la tombe.

Mengs place, après le Titien et Raphaël, le Corrége parmi les grands peintres de l'Italie. Algarotti met son tableau de Saint Jérôme au-dessus de tous les tableaux du monde, et Annibal Carrache ne lui trouve de rival que dans celui de la Sainte Cécile de Raphaël. Aussi savant, aussi profond dans le dessin que Michel-Ange, Jules Romain atteste que le coloris du Corrége est le meilleur de celui de tous les peintres, qu'avec le *ton* du Titien, il a la *substance* du Giorgione ; tandis que dans l'art d'opposer la lumière à l'ombre et le clair-obscur, il laisse loin derrière lui tous les peintres connus. C'est avec cet art magique dans lequel il ne sera probablement jamais surpassé, que ce peintre sait donner ce relief, cette rotondité et ce moelleux incomparable qu'ont ses figures, ce goût exquis qui brille dans ses compositions, inconnu jusqu'à lui; ce naturel gracieux qui est le beau idéal de la peinture.

L'art du sculpteur, qu'il s'efforça d'abord de

posséder, est, dit-on, une des causes qui firent de lui, comme de Michel-Ange, un des plus grands dessinateurs qu'ait eus la peinture. Les autres principaux tableaux du Corrége sont les Noces de sainte Catherine, la Madeleine repentante, la Prière du Christ au jardin des Olives, la Nativité, connue sous le nom de la Nuit du Corrége. C'est dans ce sublime tableau, qu'au lieu de suivre la route ordinaire des peintres, en éclairant un sujet des lumières du jour, il l'a représenté de nuit; ce qui le privait de tous les secours brillans des couleurs ; mais il a fait sortir de l'Enfant divin une lumière aussi vive que celle du soleil, et par des oppositions d'ombre et de lumière il a répandu sur sa composition un effet aussi piquant que nouveau. C'est ce tableau surtout qui nous donne une idée de son intelligence dans le clair-obscur, qu'aucun artiste n'a jamais pu surpasser.

Dans la Madeleine, le Corrége est tendre et pathétique; il est profond et sublime lorsqu'il peint le Rédempteur; il est touchant et divin lorsqu'il peint la Vierge ; il sait tour à tour posséder le caractère de ses sujets; enfin, lorsque de sa brillante palette il veut faire naître ces dieux du paganisme qui eurent les passions des hommes, le contemplateur de ces tableaux les

éprouve comme eux ; il sent l'amour fermenter dans son sein, et les plus vifs désirs agiter son cœur. Le Corrége est à la fois le peintre de la morale et des grâces, des vertus et des plaisirs, des sens et du cœur. Il périt trop tôt pour son art, pour l'Italie, et pour son fils Pomponio, qui perdit son père lorsqu'il était à peine âgé de douze ans, et qui eût peut-être hérité de ses talens s'il avait pu être plus longuement instruit par lui. On ignore quels furent les maîtres de Pomponio; mais on lui doit quelques tableaux dignes des bons peintres. Celui qui dans la cathédrale de Parme représente un trait de l'histoire des Israélites qui attendent le retour de Moïse, et à qui Dieu donne les Tables des commandemens, est un ouvrage très heureux dans son ensemble, et digne d'éloges dans plusieurs parties ; on y trouve de belles têtes, des mouvemens bien disposés, et surtout des tons aussi vrais que bien entendus et vifs. Le Ch. P. Affo, en le nommant, dit qu'il fut un *ottimo pittore*.

Francesco Cappelli, Gio Giarola, Antonio Bernieri, Antonio Bruno, Daniello de Por, M. Torelli, Francesco Maria Rondini, furent des élèves ou des imitateurs du grand Corrége. Le premier fit quelques tableaux dont l'empâtement et le relief des figures auraient pu

faire croire qu'ils avaient été touchés par la main habile de son maître. Le second avait de la vivacité et de l'esprit, était délicat, et très estimé de ses émules et de ses contemporains. Le Bernieri, qui perdit son maître lorsqu'il n'avait que dix-huit ans, l'imita cependant heureusement dans ses fresques. Le Rondani (1) fut aussi-bien l'émule du Corrége que son auxiliaire dans les travaux dont il était chargé dans l'église de Saint-Jean. Il imitait son maître avec succès, surtout dans les figures isolées. Plusieurs de ses tableaux sont au nombre des meilleurs de la galerie de Parme; ils sont dans le style du Corrége. Il n'a pas son grandiose, et on l'accuse d'être trop minutieux et trop étudié dans les accessoires. Michele Angelo *Anselmi* (2), dont nous avons déjà parlé dans l'école de Sienne, fut appelé avec le précédent, et le Parmegianino, à l'honneur d'être un des auxiliaires du Corrége, et fut un de ses imitateurs les plus enthousiastes. Il fut large dans ses contours, très étudié dans ses têtes,

(1) Francesco Maria, Parmésan, mourut avant l'année 1548.

(2) Né à Parme. On l'appelait aussi Michel-Ange da Lucca, et plus communément da Sienna. Né en 1491, il mourut en 1554.

uni dans ses teintes. Il était moins heureux dans ses compositions. Plusieurs églises à Parme furent décorées par lui, et la plus belle de ses peintures, celle où il se rapproche le plus de son maître, est le tableau qui se trouve dans l'église de Saint-Etienne. Il fit de plus grandes peintures encore à la Steccata, d'après des cartons de Jules Romain, comme Vasari nous en assure.

Bernardino *Gatti* (1), dont nous avons déjà parlé, a laissé plusieurs monumens de son art à Parme et à Plaisance. C'était un des élèves du Corrége qui fut le plus attaché à ses principes, surtout en cherchant à l'imiter dans les sujets qu'il avait traités lui-même. Le tableau de la Piété, son Repos en Egypte, font connaître qu'il sut habilement l'imiter sans le copier; personne surtout n'a su l'égaler dans la délicatesse des visages. Il affectionnait les fonds clairs et éclatans, et son coloris avait une suavité caractéristique. Ses Vierges et ses Enfans sont pleins de beauté, d'innocence et de grâce. Il n'a pas su cependant donner à ses figures le relief que le Corrége savait si bien donner aux siennes, et il n'avait pas dans ses compositions

(1) Dit le Sojaro, de Crémone ; selon d'autres de Vercelle et de Pavie. Il florissait en 1552 ; il mourut en 1575.

son grandiose. On ne peut se dispenser de citer encore son tableau de Saint Georges, et celui de la Multiplication des pains. Ce dernier, remarquable surtout par sa grandeur, est rempli d'images aussi vraies que fidèlement retracées. La variété des visages, des vêtemens, le mouvement de ses figures, une grande connaissance des teintes et un certain ensemble dans une composition si variée, font excuser quelques défauts dans la perspective aérienne.

Giorgio Gandini (1), autre élève du Corrége, se distingue par l'empâtement des couleurs, le relief des figures qu'il sait si bien imiter de son maître, et une douceur admirable de son pinceau. Chargé de grands travaux par ses concitoyens, la mort l'enleva dans le moment où il allait déployer ses talens et continuer les ouvrages que le Corrége n'avait pas eu le temps de finir. Ce fut Girolamo Mazzuoli qui en fut chargé, n'étant pas encore parvenu à la perfection de talens qu'exigeait un tel ouvrage.

Son frère Francesco (2), surnommé le *Parmegianino*, est celui dont nous allons nous oc-

(1) De Parme. Il mourut en 1538.
(2) Surnommé encore par le Lomazzo du nom de Mazzolino; né en 1503 ou 1504.

cuper maintenant. A peine ce peintre eut-il vu les tableaux du Corrége, qu'il s'attacha à imiter son style, comme Andrea del Sarte et d'autres imitèrent celui de Raphaël. Il se rendit ensuite à Rome à peine âgé de vingt ans, et y porta trois tableaux : une Vierge avec l'Enfant Jésus recevant des fruits de la main d'un ange; une Tête de vieillard si terminée qu'on pourrait compter les poils de sa barbe; et son portrait, qu'il avait fait dans un miroir en observant de faire tourner tous les objets qui l'entouraient tels qu'il les avait vus. Il peignit sur une planche épaisse tournée en demi-bosse; et par une couleur sombre et luisante qui couvrait le fond du tableau, il imita le transparent d'une glace: Clément VII n'en fut pas moins surpris que toute sa cour. Une Circoncision qu'il peignit pour ce pontife, fut regardée comme un chef-d'œuvre, et sur-le-champ il eut ordre de peindre la salle des papes dont G. Nani avait déjà orné le plafond de peintures et d'ornemens de stuc.

C'est à Rome, lorsqu'il vit les ouvrages de Raphaël, les examina et les compara, qu'il sentit que tout grands que sont ces modèles, il était digne de se créer un style à lui-même, et il devint original. Tour à tour expressif et noble, plein de dignité et de vérité, s'il ne place pas en

abondance des figures dans ses tableaux, il sait leur donner un grand caractère, et le Moïse qu'il peignit dans Parme sa patrie, tableau d'ailleurs célèbre par la beauté du clair-obscur, n'est pas moins imposant que le Saint Roch qu'il peignit pour la cathédrale de Bologne est expressif et noble. La grâce est toutefois le caractère distinctif des crayons de cet artiste, dont on a dit que *tout l'esprit de Raphaël avait passé en lui*. C'est en effet à chercher, à trouver cette grâce divine, que ce peintre s'appliqua, et tandis qu'elle échappe à d'autres par l'ardeur même de leurs poursuites, on la retrouve chez lui dans tout ce qu'a produit son pinceau : airs de tête, figures, personnages, draperies, tout est empreint du charme de cette divinité qu'on sent mieux qu'elle ne se définit, qui embellit la beauté même, ce qui rend si vrai le vers dans lequel le poète La Fontaine a dit, inspiré par elle :

. . . La grâce plus belle encor que la beauté.

Augustin Carrache, non moins admirateur qu'Algarotti de la grâce admirable de son pinceau et de ses crayons, disait, quand il voyait un tableau qui en était dépourvu, qu'il aurait désiré à l'auteur un peu de la grâce du Parmegianino.

On lui reproche cependant de s'être quelquefois trop attaché à l'expression de ce sentiment, et d'avoir donné à ses personnages des formes hors de proportion dans la stature et surtout dans le cou, comme on le voit dans son tableau célèbre de Notre-Dame qui est dans le palais Pitti à Florence, et qu'on désigne par la Madone au long cou.

Il paraissait avoir une imagination lente : c'est parce qu'il composait ses tableaux en esprit, avant de mettre la main au pinceau ; mais il n'en était alors que plus prompt dans l'exécution. L'Albane le nomme divin, et affirme que par un grand exercice dans le dessin, il était parvenu à cette perfection, ce fini, cette promptitude de pinceau si admirés en lui.

Ses ouvrages sont variés dans leur facture, et n'ont ni le même empâtement de couleurs ni le même effet. Il y eut même de ses tableaux qu'on attribua au Corrége, tels que celui de l'Amour qui fabrique son arc, et aux pieds duquel sont deux enfans, l'un pleurant et l'autre riant.

Les grands tableaux de ce maître sont très rares, tandis qu'il en a fait beaucoup de petite dimension, tels que des sujets saints, des portraits et des figures de jeunes personnes. Dans le nombre de ses grands ouvrages sont : la Prédication du Christ, qui est un de ses meilleurs

tableaux, ainsi que la Sainte Marguerite de Bologne. Le Guido, transporté en voyant le premier de ces tableaux, s'écria qu'il était au-dessus de la Sainte Cécile de Raphaël, comme fit Algarotti en voyant un des chefs-d'œuvre du Corrége.

Pendant le sac de Rome, lorsque tout fuyait cette malheureuse ville, le Parmegianino, comme un autre Protogène, travaillait tranquillement ; des soldats qui le trouvèrent dans cet exercice, en furent surpris et le laissèrent continuer ; il ne lui en coûta que quelques dessins pour un d'eux qui paraissait admirer son talent. D'autres soldats, moins amateurs des arts, survinrent, le firent prisonnier, et il fut obligé de payer sa rançon. Il partit alors pour Bologne, qu'il orna de plusieurs tableaux. Se trouvant dans cette ville au moment où Charles-Quint vint s'y faire couronner par le pape, il eut le talent de faire le portrait de ce prince de mémoire, ne l'ayant vu que pendant son dîner. Il le peignit en grand, avec une Renommée qui le couronne et un enfant qui, sous la figure d'un jeune Hercule, lui présente le globe du monde. Ce tableau, par sa beauté et sa ressemblance, ne fut pas moins admiré par le pape que par Charles-Quint lui-même.

Les dessins de ce peintre sont peut-être encore plus recherchés que ses tableaux ; le beau maniement de la plume y égale l'esprit, la touche et la légèreté. Ses figures sont en mouvement, leur contour est admirable, et il semble que le vent agite ses draperies. Parmi toutes ces perfections, on remarque des figures gigantesques, des jambes singulières, des doigts longs comme des fuseaux (affectation qui lui est propre), des parties incorrectes et peu proportionnées. C'est à toutes ces marques qu'on peut reconnaître les dessins du Parmegianino. On le regarde en Italie comme l'inventeur de la gravure à l'eau-forte, dont il s'occupa beaucoup, ainsi que de la gravure même au burin.

Mais il semble que les peintres du sentiment et des grâces aient une existence aussi fragile, aussi passagère qu'elles. Le Corrége mourut à quarante ans, Raphaël à trente-sept, et le Parmegianino au même âge que ce peintre, son modèle. Cependant, plus heureuse que les villes d'Urbin et de Corregio, Parme ne pleure pas cette perte tout entière. Si aucun peintre n'a pu remplacer ni Raphaël ni le Corrége, Girolamo *Mazzuola* (1), cousin du Parmegianino et

(1) Ce peintre florissait en 1580.

son élève, le rappelle plus d'une fois. Il ne put aller à Rome, comme son parent, y contempler les chefs-d'œuvre des plus grands maîtres. Les tableaux du Corrége et de son cousin furent ses seuls modèles, et il faut l'avouer, ils suffirent pour former un grand homme. Facile, harmonieux, plein de vivacité et de fécondité dans les grandes compositions à fresque, il ne brille pas moins dans le clair-obscur dans lequel excelle son école. Son empâtement de couleurs et son coloris en général ne laissent rien à désirer. Laborieux autant qu'habile, il remplit les églises de Parme de ses tableaux; mais moins heureux que son parent, la grâce qu'il veut rendre comme lui se change souvent en affectation, et la vivacité du mouvement de ses têtes et de ses personnages en efforts. De tels défauts se font remarquer chez lui à côté des plus brillantes qualités, et le grand tableau de la Multiplication des pains n'offre pas moins l'exemple des unes que des autres. Son tableau des Noces de sainte Catherine a tout le caractère du Corrége. Parfaite dans la perspective, la Cène de Notre-Seigneur, qu'on voit dans le réfectoire de l'église Saint-Jean, ne laisse rien à désirer dans cette partie de la peinture : on croit pouvoir se promener parmi les belles colonnades dont il sut

embellir ce tableau. Alexandre, fils de ce peintre, fut peu digne de marcher sur ses traces, et n'hérita que de sa fortune.

Tel était l'état brillant des arts vers le milieu du seizième siècle dans Parme, lorsque l'illustre famille des Farnèse en vint prendre possession, et contribua à animer autant qu'à protéger cette école, l'une des plus belles de l'Italie. Les élèves du Corrége en avaient formé à leur tour ; ceux du Mazzuolo et du Parmesan en avaient aussi de leur côté. Une rivalité aussi utile que bienfaisante aux arts n'aurait dû que les perfectionner; cependant la manière et le style du moment, soit par goût, soit par mode, prévalurent, et furent plus généralement adoptés.

Jacopo Bertoja et Pomponio Amidano (1) sont les dignes élèves et imitateurs du Parmesan. Pier Antonio Bernabei, Aurelio Barili et Innocenzo Martini, tous de Parme, suivent les précédens, se distinguent par des peintures à fresque, et terminent dignement cette époque de l'école Parmesane, ainsi que Giulio Mazzoni, qui, élève de Daniel de Volterra, fit connaître ses talens à Plaisance.

(1) Ces peintres, nés à Parme, y florissaient à la fin du seizième siècle.

Nous avons vu dans l'époque précédente deux peintres tellement célèbres, tellement grands, que des siècles se passent avant qu'on puisse espérer de voir paraître de tels génies. Nous avons vu leurs écoles suivre dignement leurs traces et faire revivre leurs talens. Dans l'époque que nous traitons, nous allons voir la décadence de l'école de Parme, et des peintres étrangers appelés pour la ranimer, y apporter un goût nouveau, et surtout le style de celle Bologne.

Le duc de Parme, jaloux de conserver dans ses états l'étude et la culture des beaux-arts comme le fit son voisin le duc de Mantoue, tâcha d'attirer chez lui les meilleurs maîtres, et le Spada, le Trotti, le Schedoni, accoururent à sa voix, ainsi que le Sons, qui, habile peintre de figures, l'est encore plus de paysages. Ce fut surtout par les Carrache et leur style que ces princes parvinrent à relever leur école : l'un d'eux, Annibal, fut chargé de peindre la galerie du palais qui leur appartenait à Rome. Augustin vint à Parme même, et après avoir orné cette ville de ses productions et son école d'utiles leçons, y mourut ; enfin Louis, appelé à Plaisance, y laissa des traces immortelles de son séjour par ses ouvrages dans la cathédrale de

cette ville. C'est ainsi que l'école de Parme, en se renouvelant, prit en même temps aussi dans le dix-septième siècle un nouveau style, celui des Carrache.

Leurs élèves dans Parme sont Giambattista Tinti, le Lanfranco, et le Badallocchi. Le premier, élève du Sammachini, fut cependant aussi l'imitateur, en quelque sorte, du Corrége et du Parmesan. Le Lanfranco, dont nous parlons dans l'historique de l'école de Bologne, fit plusieurs tableaux à Parme et à Plaisance, qui ajoutèrent encore à sa haute réputation.

Avec ces maîtres se termine l'ère brillante de la peinture à Parme. Une succession de peintres médiocres vient remplacer les grands maîtres, malgré les efforts de la cour. Le Peroni est un des meilleurs dans ce grand nombre. Après avoir étudié son art à Bologne et à Rome, il adopta le coloris de Conca et du Giacquinto; ses teintes sont fausses et verdâtres; mais bon dessinateur, il imita le style du Maratte, et orna Parme de plusieurs de ses ouvrages. Il fut suivi par Pietro Ferrari, l'Avanzini et Tagliasacchi (1). Ce dernier était un véritable génie

(1) Tagliasacchi Gio. Battista de Borgo Santo Domino mourut en 1737.

dans la peinture gracieuse, qu'il imita des ouvrages du Corrége, du Parmesan et du Guido. Il aurait pu se perfectionner encore par l'étude de Raphaël, s'il avait pu, comme il le désirait, aller à Rome. Plaisance fourmille de tableaux de ce maître; une Sainte-Famille surtout est digne d'éloges : ses visages sont peints dans le style romain, et son coloris est dans le goût de Bologne.

La peinture inférieure n'a pas manqué dans Parme de maîtres habiles. Le Fabrizio, le Gialdisi, le Boselli, et surtout Gian Paolo Pannini, se distinguent dans le paysage.

Une académie est créée dans Parme pour donner un nouvel essor aux arts (1). Des règlemens utiles et un concours sont ordonnés, et les artistes étrangers, comme les nationaux, sont admis à participer à ce concours. De tels règlemens et de tels encouragemens auraient eu probablement de brillans succès et d'heureux résultats; mais les guerres, les révolutions et les suites nécessaires de tels événemens ont dû amener dans la culture des arts cette stagnation et ce découragement que nous apercevons de toutes parts.

(1) En 1757, par le prince Philippe de Bourbon.

CHAPITRE XIX.

Continuation des Écoles Lombardes.

ÉCOLE DE CRÉMONE.

On peut considérer les Campi comme les fondateurs de cette école; elle n'eut ni la durée, ni la réputation de celle de Bologne; cependant elle a produit des artistes habiles, et a payé, sous ce rapport, le tribut que devait exiger d'elle l'Italie, la patrie des arts.

Les principes de son école datent du douzième siècle, et sa magnifique cathédrale, élevée dans ce temps, contribua puissamment à introduire le goût de la peinture et des beaux-arts à Crémone : il fallait la décorer et l'orner, et c'est ainsi qu'elle devint le musée des beaux-arts dès ce siècle même. Antonio della Corna, Bonifazio Bembo, sont les peintres qui, dans le quinzième siècle, sont connus par plusieurs ouvrages faits à Crémone.

Cristoforo Moretti, le rival et l'émule du dernier; Altobello Mellone, et Boccacio Bocca-

cino, tous trois de la même époque, font avancer leur art; le Mellone surtout, qui d'après le jugement porté par Vasari, peignit divers sujets de la Passion d'un fort beau style, et dignes d'éloges. Il ne peignit pas moins à l'huile qu'à fresque. Son coloris est vigoureux et fort, et ses figures très nombreuses; mais elles manquent de proportion.

Boccacino est à Crémone ce qu'était le Mantegna dans Mantoue, le Guirlandajo, le Vanucci et le Francia dans leurs écoles respectives. Il fut le meilleur peintre *ancien* de l'âge moderne, et eut la gloire de former le Garofolo avant qu'il allât à Rome. Il fit plusieurs peintures dans la célèbre cathédrale de Crémone, dont la Nativité de Notre-Dame est un de ses meilleurs ouvrages.

Son style, quoique en grande partie original, tenait aussi de celui du Perrugino dont il fut l'élève. Il était moins sage que lui dans la composition, moins gracieux dans les airs de tête, moins fort dans le clair-obscur; mais il était plus riche dans les vêtemens, plus varié dans ses couleurs, plus aimable dans ses attitudes, et non moins harmonieux et non moins agréable dans le paysage et l'architecture.

D'autres artistes crémonais peignirent encore dans ce style que l'on nomme en Italie *antico*

moderno. Alessandro Pampurini et Bernardino Ricca suivirent cette même manière.

On ne doit pas manquer de signaler Galeazzo Campi et Tommaso Aleni, qui tous deux continuèrent dans le commencement du seizième siècle à orner la cathédrale de leurs peintures. On les croit élèves du Boccacino. Cependant les ouvrages de Galeazzo se rapprochent déjà du style moderne plus que de celui de son maître, comme on peut le voir dans les églises de Saint-Sébastien et de Saint-Roch. Son coloris est bon, mais son clair-obscur est languissant, et il ne fut qu'un faible imitateur de l'école de Peruggino.

Plusieurs autres peintres, contemporains de Galeazzo, le suivent, mais ne furent que de médiocres artistes. G. Battista Zupelli s'élève au-dessus d'eux; son goût, quoique aride, a beaucoup d'originalité; il a une espèce de grâce naturelle, et l'empâtement de ses couleurs rappelle la couleur si belle du Corrége et de son école.

Gian Francesco *Bembo*, frère et disciple de celui dont nous avons parlé plus haut, fut un peintre très habile, comme nous le dit Vasari; il appartient par ses ouvrages presque entièrement à la manière moderne. De nombreux tableaux, dont il enrichit Crémone, le mettent au premier rang des peintres de ces temps.

Nous voici à l'époque où le style moderne prévalut de toutes parts en Italie, ainsi qu'à Crémone qui suivit l'impulsion générale. Après le Vetraro dans le commencement du seizième siècle, paraissent Camillo Boccaccino, le Sojaro et Giulio Campi, qui devint le chef d'une école nombreuse. Les Scutellari florissaient à peu près à la même époque. Ces deux frères continuèrent les travaux de la cathédrale, et ornèrent aussi de leur pinceau l'église de Saint-Sigismond, fondée par un des Sforza, si connus dans les fastes de l'histoire de la Lombardie, dont ils devinrent les souverains après n'avoir été que de simples condottieri.

Camillo *Boccaccino* (1) que nous venons de nommer plus haut, fut l'ornement et le génie de son école. Instruit d'abord dans son art par son père, il ne tarda pas à se former un style particulier tout-à-fait original, rempli de grâce et de force. Son dessin était des plus corrects, et son coloris était grandiose, comme le dit Lomazzo qui le recommande aussi pour modèle à cause de la suavité de sa manière; l'empâtement de ses couleurs et la beauté de ses draperies, le mettant

(1) Était connu par ses ouvrages dès l'an 1527; il mourut en 1546.

au pair avec da Vinci, le Corrége, le Gaudenzio et les premiers peintres du monde : Vasari ne lui accorde pas un éloge aussi pompeux, mais il dit qu'il serait devenu très grand peintre si la mort ne l'eût enlevé jeune encore; et il ajoute qu'il n'a fait que des ouvrages de peu d'importance.

Les plus belles productions du Boccaccini sont les quatre Évangélistes qu'il peignit dans la cathédrale. Les trois premiers sont assis; mais Saint Jean est debout; il a l'air d'être accablé de stupeur. Cette figure a acquis une réputation colossale tant pour la beauté et la correction du dessin, que pour l'ensemble. On ne s'imagine pas, dit Lanzi, qu'un jeune artiste qui n'a jamais étudié dans l'école du Corrége, ait pu si bien imiter ou plutôt deviner son goût, et le porter aussi loin en si peu de temps, même avant lui; car cet ouvrage si plein d'intelligence dans la perspective et dans le *sotto in su* fut terminé en 1537.

D'autres tableaux de ce grand maître méritent d'être signalés, entre autres la Résurrection de Lazarre et le Jugement de l'adultère, ouvrages ornés d'accessoires les plus gracieux : on y voit une troupe de petits anges charmans qui paraissent être vivans et jouent entre eux. Dans ces deux tableaux et dans les frises qui en font partie, les figures et les visages sont disposés de

manière qu'on leur voit à peine un œil : originalité véritablement inimitable, mais à laquelle se livra le Boccaccino pour prouver à ses compétiteurs que ses figures n'ont pas besoin de la vivacité des yeux pour pouvoir plaire. Il réussit en effet dans cette entreprise bizarre, tant par son dessin que par la diversité et la beauté des attitudes, par les raccourcis, par la vérité de son coloris, et par une telle force dans le clair-obscur, qu'on n'hésiterait pas à croire que ces tableaux sont du Pordenone.

D'après une telle analyse des talens de ce jeune peintre, on ne peut s'empêcher de croire que le jugement du Vasari a été beaucoup trop sévère, et que les Crémonais ont eu raison de réclamer contre une telle décision dictée par une partialité notable contre leur illustre compatriote.

Nous avons déjà parlé de Bernardino Gatti, dans l'école de Parme, dont il fut un des meilleurs élèves. Né à Crémone, sa famille y était établie ; il donna à sa patrie plusieurs autres peintres dont l'un surtout fut plus célèbre que lui. Il s'appelait Gervasio *Gatti* le Sojaro (1),

(1) Né à Crémone, selon d'autres, à Vercelle ou à Pavie ; il florissait en 1552, et mourut en 1575.

et était neveu de Bernardino, qui fut le guide de sa jeunesse, et lui fit étudier et copier les ouvrages du Corrége qui se trouvaient en si grande abondance dans Parme. Son tableau de Saint Sébastien dans l'église de Saint Agathe de la ville de Crémone, fait connaître le goût et le talent du Sojaro. Son dessin est de la plus grande correction, et son coloris digne des plus grands maîtres de la Lombardie. Le Martyre de sainte Cécile dans l'église de Saint-Pierre, est peint dans le style de son oncle, d'un fini exquis, et d'un empâtement de couleurs qui ne laisse rien à desirer. Une gloire d'anges qui couronne ce tableau est tout-à-fait dans le genre du Corrége. On l'accuse de n'être pas assez varié dans la composition des visages placés dans le même tableau, défaut que l'on observe assez souvent dans les peintres de portraits, et qui, dans lui, en était un des plus éminens. Uriel de Gatti, son frère, avait un bon coloris et de la grâce dans sa touche; mais sa manière était d'un petit genre et il était faible dans le clair-obscur. Le Spranger, élève de Bernardino, n'eut pas moins de talens que les précédens, mais il les porta hors de Crémone, et devint peintre de l'empereur Rodolphe.

La famille Campi fut un des principaux ornemens de la ville de Crémone. Elle eut la gloire

d'en avoir un pour fondateur de son école, et nous allons voir une succession de peintres de ce même nom enrichir successivement leur patrie, et même les pays voisins, de leurs ouvrages.

Giulio et *Bernardino* sont les meilleurs. Le premier peut être considéré dans son école comme Louis Carrache le fut dans la sienne. Il fut le frère d'Antonio et de Vincenzo et leur maître, ainsi que celui de Bernardino, et de concert avec ce dernier, il forma le digne projet de réunir dans un style les perfections de plusieurs autres. Son père Galeazzo fut son premier maître, mais il alla se perfectionner dans Mantoue, à l'école de Jules Romain, où il apprit non seulement la peinture, mais l'architecture, la plastique, et l'art si difficile de conduire en général les travaux. *Giulio Campi* (1), digne élève d'un tel maître, ne tarda pas à faire connaître qu'il avait su se pénétrer de ses doctrines par les travaux qu'il exécuta dans l'église de Sainte-Marguerite : il la décora tout seul ; et il fit construire des chapelles dans celle de Saint-Sigismond, où il n'eut d'autres aides que ses frères, qu'il avait instruits dans l'art de la peinture, comme

(1) Giulio naquit en 1500, et termina ses jours âgé de soixante-douze ans, l'an 1572.

lui-même l'avait été par Jules Romain. Des peintures de grande comme de petite dimension, de grands et de petits sujets, des camées, des stucs, des clair-obscurs, des grotesques, des festons de fleurs, des pilastres, etc., tout est peint ou orné par lui d'un goût exquis, et d'une grande unité, ce qui est une beauté de plus.

Giulio Campi avait le grandiose du dessin de Jules Romain, son intelligence dans le nu, la variété de ses idées, sa magnificence dans l'architecture, et son habileté pour l'ensemble. Giulio alla encore à Rome pour étudier Raphaël et les antiques ; et pour se fortifier dans le dessin il copia la colonne Trajane. Il n'imita pas moins le Titien dans le coloris que le Pordenone, le Sojaro et le Corrége. Plusieurs têtes qu'il peignit dans l'église de Sainte-Marguerite sont exécutées de diverses manières. Dans son tableau de San Girolamo qui est dans la cathédrale de Mantoue, et dans celui de Saint Sigismond à Crémone, il a toute la force, toute la vigueur de Jules Romain ; dans celui des Prouesses d'Hercule, on croit voir le Parmesan ; dans plusieurs de ses ouvrages il imita tellement le Titien, qu'on le prend pour le Titien lui-même ; dans son tableau de Jésus-Christ au tribunal de Pilate, c'est le Pordenone ; enfin dans une Sainte-

Famille peinte dans l'église de Saint-Paul à Milan, on voit le plus heureux imitateur du Corrége.

Ses successeurs, les autres Campi, étant dirigés par lui, suivirent les mêmes principes, et se distinguèrent surtout dans les têtes de femmes. Ils eurent une telle affinité dans le coloris et dans les airs de tête, qu'il est difficile de les distinguer entre eux, si ce n'est par le dessin que Giulio entendait mieux. Il n'apprit pas moins à son frère *Antonio* (1) l'architecture que la peinture, et ce dernier fut même supérieur dans le premier de ces arts à son maître. Antonio ajouta à ces talens ceux de bon sculpteur, de graveur et d'historien de son pays. Un apôtre ressuscitant un mort, et une Nativité, sont ses meilleurs ouvrages. Il connut mieux la peinture à l'huile que celle à fresque. Son principal mérite était la grâce qu'il savait donner à ses figures. Il n'était pas aussi heureux dans le dessin, surtout lorsqu'il voulait tracer des contours sveltes; dans les grandes conceptions, il était maniéré; il voulut imiter le grandiose du Corrége, mais ne put jamais y parvenir.

(1) Le chevalier Antonio florissait en 1586; il existait encore en 1591, date de son testament.

Vincenzo Campi (1), leur frère, s'est fait estimer comme bon peintre de portraits ; il surpasse peut-être ses frères dans le coloris, mais leur est inférieur dans le dessin. Vincenzo enrichit sa patrie de plusieurs ouvrages, surtout de tableaux de maître-autel. De quatre Dépositions de croix, celle qui est dans la cathédrale a obtenu la préférence, et les éloges des connaisseurs. Le Christ est peint avec une telle habileté de raccourci, qu'il peut être mis en parallèle avec celui du Pordenone. Ce tableau est recommandable par son superbe coloris et par la beauté des têtes. Vincenzo ne fut pas moins habile peintre de portraits que de fruits dont il orna ses ouvrages.

Bernardino (2) fut aux Campi ce qu'était Annibal aux Carrache. Également l'élève de son père, il le surpassa bientôt. Destiné d'abord à être orfévre, deux tableaux copiés par Giulio, son frère, d'après Raphaël, transportèrent ce jeune homme d'enthousiasme, et lui firent adopter l'art plus élevé de la peinture. Devenu

(1) Vincenzo florissait à la même époque que son frère ; il mourut en 1591.

(2) On ne connaît pas précisément l'époque de la mort de Bernardino, que l'on croit avoir eu lieu vers 1590.

l'élève de Giulio, il alla se perfectionner à Mantoue, sous Costa ; il y étudia aussi d'après Jules Romain, mais toutes ses idées, toutes ses dispositions le portaient à imiter le Sanzio, et malgré les études qu'il fit des ouvrages du Titien à Mantoue, et du Corrége à Parme, son penchant décidé pour le style de Raphaël le porta à l'imiter de préférence aux autres. Il se fit enfin une manière à lui, dirigée par des principes de simplicité et de naturel qui le font facilement distinguer des autres maîtres de son école. Comparé aux autres Campi, il paraît avoir la touche plus timide, mais aussi est-elle plus correcte; pas aussi grandiose que Giulio, il a plus que lui des beautés idéales, et qui touchent le cœur.

L'église de Saint-Sigismond est remplie des chefs-d'œuvre de cet artiste. On ne peut voir rien de plus simple et en même temps de plus conforme au goût du meilleur siècle que sa Sainte Cécile, au moment où elle va toucher de l'orgue; à côté d'elle est sainte Catherine debout, et au-dessus un groupe d'anges qui, en chantant, semblent faire chorus avec les instrumens. Rien n'est plus gracieux, rien n'est mieux conçu que ce tableau.

Il n'est pas moins admirable dans les Prophètes qu'il peignit à la grande manière. Mais il se sur-

passa dans la grande coupole par la variété, la pose, la grandeur et la gradation des figures, et par l'harmonie et le grand effet du tout ensemble. Dans cet empyrée, au milieu de ce grand nombre de saints du vieux et nouveau Testament, il n'y a pas de figure qui ne soit ravissante, et qu'on ne voie admirablement de son point de vue où tout est réduit à sa proportion naturelle. Un tel ouvrage, dit Lanzi, est un monument élevé par l'artiste à la science de faire bien et vite, car il n'employa que six mois pour l'achever, et il ajoute même que peu d'ouvrages peuvent en Italie se comparer à celui-ci. Malgré un tel éloge, la Nativité de Notre-Seigneur peinte dans l'église de Saint-Dominique passe pour être le chef-d'œuvre de ce maître. On y voit réunies toutes les perfections de l'art; c'est le jugement qu'en porta Lama, biographe de Bernardino.

Lanzi fait un rapprochement très heureux entre ces peintres et les Carrache. Il dit que ces derniers étaient tous trois excellens dessinateurs, et sincèrement unis entre eux pour le perfectionnement de leur art; ils s'aidaient mutuellement, et tenaient leur académie ensemble, où souvent ils traitaient philosophiquement de leur art. Les Campi ne suivirent point cet exemple; ils ne formèrent pas une académie commune, mais

chacun d'eux avait son école et des élèves particuliers qui s'appliquaient principalement à les imiter sans apprendre la peinture fondamentalement. Il résulta de là que ces nouveaux artistes parvenus à copier habilement leurs maîtres, ne travaillèrent qu'avec peu d'imagination; tandis que les premiers traitaient presque tout d'après nature, faisaient des cartons, modelaient en cire, étudiaient les plis, les autres ne préparaient pour leur travail que quelques ébauches de têtes d'après nature, et faisaient le reste de leur ouvrage machinalement par la seule pratique. C'est ainsi que cette grande école dégénéra peu à peu pour le malheur de l'art; c'est à la même époque que les disciples de Proccacini furent imbus de la même erreur, et dans le dix-septième siècle la Lombardie fut couverte de sectaires, parmi lesquels les imitateurs des Zuchari même parurent de bons maîtres.

Il y eut cependant quelques artistes qui, doués d'un génie plus heureux, réussirent à se frayer une route nouvelle, sortirent de cette foule d'imitateurs en suivant les méthodes du Caravage, qui, né dans le voisinage de Crémone, était pour ainsi dire considéré comme Crémonais, et fut imité par ses compatriotes avec d'autant plus de zèle que l'on commençait à

trouver le style des anciens maîtres trop faible, et que l'on jugea nécessaire de lui donner plus de ton et plus de vigueur.

Il arriva à l'école de Crémone ce que nous avons vu arriver à celle de Venise; les pinceaux des peintres devinrent aussi rudes que ténébreux, et portèrent rapidement l'art vers la décadence.

Il nous reste à dire quelques mots des élèves des Campi. Les deux Mainardi se présentent les premiers. Le Gambara de Brescia et le Viani de Crémone furent les meilleurs qu'eût Giulio, et nous avons déjà fait mention du premier dans l'historique des peintres vénitiens, et du second, en parlant des peintres mantouans.

Antonio forma plusieurs écoliers, qui tous devinrent des artistes médiocres, et que nous nous dispensons de nommer. Vincenzo ne fut guère plus heureux; mais Bernardino, qui fut le plus habile et le plus estimé de tous, eut aussi des élèves qui lui firent plus d'honneur.

Coriolano Malagavazzo se distingua par plusieurs tableaux parmi lesquels on admire surtout l'effigie de Notre-Seigneur placé entre saint François et saint Ignace martyrs, que l'on croit être peint d'après le dessin de Bernardino. Cristoforo Magnani et Andrea Mainardi, surnommé le Chiaveghino, le suivent. Le premier meurt

dans un âge précoce, au moment où il développait tout son génie; le second a un coloris riant, de belles formes; ses vêtemens sont riches et bien ordonnés, mais il est peu heureux dans les effets de lumières et dans ceux de ses personnages, défauts prédominans des peintres de cet âge.

Tous ces artistes furent éclipsés par *Sofonisba Angussola* (1), qui acquit un si grand talent par les soins de Bernardino, qu'elle fut au nombre des meilleurs peintres de son temps. Elle était surtout excellente portraitiste. Née d'une famille noble, elle fut elle-même le maître de ses trois sœurs, et n'éprouva que vers le déclin de sa vie le plus grand malheur que puisse éprouver un artiste, celui de perdre la vue. Mariée deux fois, elle termina sa vie à Gênes. Pour donner une idée de son talent, il suffit de répéter ce que le célèbre Van-Dick en disait. Il prétendait avoir plus appris de cette femme aveugle que des maîtres les plus clairvoyans.

Mais de tous les élèves du Campi, le plus célèbre est sans doute le chevalier G. Battista

(1) Angussola ou Angosciola, née à Crémone, mourut en 1620, âgée d'environ quatre-vingt-dix ans.

Trotti (1). C'est celui de tous ses élèves qu'il aima le plus, auquel il accorda sa nièce en mariage, et qu'il institua héritier de son atelier. Compétiteur d'Augustin Carrache à la cour de Parme, il fut plus applaudi que lui. Lanzi prétend cependant qu'Augustin surpassait son rival dans le dessin, et avait un goût plus solide, mais que ce dernier avait plus de grâce et plus d'attraits. Il remplaça bientôt la manière de Bernardino, son maître, par celle du Corrége, qu'il étudia beaucoup, et il imita plus que tout autre peintre le Sojaro dans le style gai; ouvert, brillant, varié dans les draperies, spirituel dans les mouvemens, il se fait reconnaître dans la plupart de ses tableaux.

On l'accuse d'avoir fait abus souvent de la couleur blanche, et en général des teintes claires sans les tempérer suffisamment par des teintes obscures. Ses têtes sont de la plus grande beauté, arrondies avec grâce, et leur sourire est plein de charmes, comme ceux du Sojaro; mais il ne les varie pas assez, et les répète trop souvent dans le même tableau; défaut qu'on ne peut

(1) Le chevalier Trotti, surnommé *le Malosso*, était né à Crémone en 1555; il florissait en 1603.

attribuer qu'à trop de précipitation, car son imagination était des plus fécondes.

Il avait aussi le talent de varier son style dans ses imitations. Le crucifiement qu'il peignit dans la cathédrale de Crémone est dans le goût Vénitien ; sa Sainte-Marie d'Égypte est dans le goût romain, et une Piété qui se trouve dans l'église d'Abbondio, est dans le style des Carrache.

Ses ouvrages à fresque furent encore plus estimés que ceux à l'huile, et la ville de Crémone en possède plusieurs dans ses églises, surtout dans celle de Saint-Abbondio, où il peignit la vaste coupole dans laquelle cependant il suivit le dessin de Giulio Campi ; mais par la force et l'habileté de son pinceau et la vigueur de son coloris, il égala, ou plutôt surpassa le mérite de la composition.

Le Trotti eut beaucoup d'élèves qui florissaient dans le commencement du dix-septième siècle, et qui furent de zélés imitateurs de ses principes et de son style. Ermenegildo Lodi l'imitait si bien, que l'on pouvait difficilement distinguer ses tableaux de ceux de son maître, qui, dit-on, l'aidait quelquefois de son pinceau, ainsi que son frère Manfredo Lodi.

Zaist affirme que les peintures de Calvi, sur-

nommé le Coronaro, se confondraient avec les moins bonnes de Trotti, si elles n'étaient pas signées par l'auteur. Stefano Lambri et Cristoforo Augusto étaient de dignes élèves du Trotti ; mais tous deux moururent jeunes encore.

Eulicide Trotti et Panfile Nuvolone terminent la série des élèves du grand Trotti. Le premier périt à la fleur de son âge ignominieusement sur un échafaud. Nous parlerons plus en détail du second dans l'école Milanaise, à laquelle il appartient plus particulièrement.

L'école de Crémone sentit aussi-bien que beaucoup d'autres, à la mort du Trotti et de ses élèves, la nécessité d'appeler des peintres étrangers pour renouveler le goût, le ranimer, et lui donner une force et une vigueur nouvelle.

Un des meilleurs disciples de Louis Carrache, Carlo Picenardi, est le premier qui vint enrichir Crémone de quelques tableaux de sujets facétieux ; il en fit aussi de sérieux pour les églises, genre dans lequel il fut imité avec succès par son frère qui avait formé son style à Rome et à Venise. Pier Martir Negri, G. Battista Tortiroli, G. Battista Lazzaroni et Carlo Natali, viennent successivement porter le tribut de leurs talens dans Crémone. Le *For-*

tiroli fut l'imitateur du jeune Palma et de Raphaël. Les ouvrages qu'on a de lui annoncent des talens qui auraient eu un grand développement s'il n'était mort à l'âge de trente ans. Carlo *Natali* fut un des meilleurs imitateurs du Corrége, mais il fut encore meilleur architecte que peintre, et, comme nous le verrons plus tard, acquit une très grande considération dans cet art. Son fils Gian Battista, élevé à l'école de Pietro de Cortone, suivit sa manière qu'il introduisit dans Crémone, qu'il enrichit de divers ouvrages. Plusieurs autres peintres suivent l'exemple des précédens, ainsi que le *Miradoro* (1), communément appelé le Génois, qui vint fort jeune à Crémone dans le commencement du dix-septième siècle, où il se forma sous le Nuvolone, et se créa une manière dans le goût des Carrache, ni aussi choisie, ni aussi étudiée cependant, mais franche, grandiose, vraie dans le coloris, harmonieuse et d'un bel effet. Crémone possède plusieurs de ses ouvrages : au nombre des meilleurs est un Saint-Damascène, et une Piété qui est à Plaisance.

(1) Le Miradoro (Luigi) florissait en 1647 et en 1651 ; on ignore l'époque de sa mort.

Agostino Bonisoli, disciple du Tortiroli, et ensuite du Miradoro, eut plus de talent que ses maîtres, et se forma un style original par son génie et l'étude suivie qu'il fit de Paul Véronèse, dont il acquit la grâce et la vivacité. Crémone n'a de lui qu'un seul tableau, le Colloque de saint Antoine avec le tyran Ezzelin, et quelques portraits. La plupart de ses ouvrages furent portés ou faits hors du pays.

Angelo Massaroti et Robert-la-Longe, de Bruxelles, vinrent à Crémone après les précédens. Le premier, élève du Bonisole, est admirable par la fécondité de son imagination, les attitudes de ses figures et les vêtemens. Le second conserve le goût de son pays, bien qu'il soit également de l'école du Bonisole.

Gian Angelo Borroni, après avoir étudié plusieurs années à Bologne, vint pénétré du style de son école dans Crémone, et orna cette ville d'une grande quantité de peintures, parmi lesquelles plusieurs sont, ce qu'appellent les Italiens, *Machinosi*.

Les deux Bassi sont d'excellens paysagistes, ainsi que le Benini et Giuseppe Natali, et plusieurs autres qui se distinguent dans les tableaux d'ornemens.

ÉCOLE DE MILAN.

Tous les historiens nous rapportent que lorsque le royaume d'Italie passa de la puissance des Goths sous celle des Lombards, les arts qui ordinairement font le cortége de la fortune, se transportèrent de Ravenne, capitale des rois Visigoths, à Milan, qui devint celle des rois Lombards, ainsi qu'à Monza et à Pavie, ses voisines.

On ne connaît que trop l'état de dégradation et de décadence où se trouvaient les arts sous ces Barbares pendant les dixième et onzième siècles. Les bas-reliefs conservés jusqu'à nos jours signalent par leur difformité et leur incorrection le style adopté dans ce temps, qui était aussi bizarre que dénué de toute espèce de goût et de talent.

On s'exerçait à représenter dans des bas-reliefs en bronze et en marbre, des monstres, des oiseaux, des quadrupèdes, en leur donnant des figures humaines, tels qu'on en voit encore sur les portes du dôme de Milan, et à Pavie, à l'église de Saint-Jean. On conserve également de tels monumens dans le Frioul, qui datent du temps où ce pays était sous la domination des ducs Lombards, dans lesquels la même rudesse

et la même incorrection se joignent au ridicule des figures et à la bizarrerie de la composition.

Tiraboschi indique dans le palais de Monza et dans l'église de Pavie des peintures de ces temps. Il est prouvé, nous dit Lanzi, que la peinture exilée de toutes parts trouva un refuge en Lombardie, et on en voit des témoignages irréfragables dans la cathédrale de Saint-Ambroise. D'autres peintures dans cette église sont attribuées au treizième siècle, et se font connaître par le style de ces temps, conforme à celui des Grecs.

Nous ne nous arrêterons pas plus long-temps à une époque aussi désastreuse, et nous franchirons rapidement ces siècles de barbarie qui ne nous offrent rien d'intéressant, rien d'utile à rapporter à nos lecteurs concernant l'art, dont nous traitons jusqu'au moment de sa renaissance.

C'est de la présence de Giotto à Milan (en 1335), qu'on doit compter cette époque heureuse. Ce grand homme, si célèbre par les services qu'il rendit à son art dans sa patrie, dont on peut dire qu'il fut la pierre angulaire, vint porter en Lombardie par plusieurs de ses ouvrages à Milan, son style et le goût de la peinture nouvelle, dont il était pour ainsi dire le créateur.

Peu de temps après lui, un de ses meilleurs

élèves, Stefano, florentin comme lui, fut appelé par Matthieu Visconti à Milan ; mais n'ayant pu terminer aucun de ses ouvrages par raisons de santé, il eut pour successeurs un élève de Taddeo Gaddi, et d'autres peintres florentins qui vinrent ainsi introduire dans la Lombardie leur style et leur genre de peinture.

C'est alors que des peintres nationaux vinrent se joindre aux peintres étrangers, et les premiers que l'on cite sont Laodicia de Pavie et Andrino di Edesia ; ils furent suivis par Michele de Roncho, dont on voit encore les ouvrages dans le dôme de Milan.

En général toutes les peintures de la fin du quatorzième siècle et du commencement du quinzième dans cette ville, sont conformes à la manière florentine, mais ont quelquefois un goût original et nouveau, inconnu aux autres écoles de l'Italie, comme on le voit par plusieurs ouvrages de différens maîtres. Le style en est encore sec, mais les couleurs sont vives, bien empâtées, le fond en est brillant ; et ces tableaux ne le cèdent en rien aux meilleures peintures des Florentins et Vénitiens de ces temps.

Le Morazone, le Michelino et Agostino di Bramantino, florissent dans Milan, dans la première moitié du quinzième siècle. Le Mora-

zone (Giacomo) fait beaucoup de tableaux d'église, le second adopte le genre burlesque, et acquiert dans ce goût un talent qui porte son nom à la postérité.

Le règne du célèbre François Sforza fut une époque heureuse pour les arts, car ce prince et surtout son frère, le cardinal Ascanio, avaient le désir d'embellir Milan de beaux édifices, qui nécessairement amenèrent pour les construire une foule d'architectes, et pour les orner non moins de sculpteurs et de peintres habiles, tels qu'on en pouvait espérer dans ce siècle. Des artistes accouraient de toutes parts, et c'est alors que se déploya et se fit connaître à Milan le talent insigne du Bramante, tant pour la peinture que pour l'architecture, et dont la grande réputation s'étendit non seulement dans toute l'Italie, mais dans le monde entier. Ce célèbre artiste est lui-même une époque heureuse pour les arts, surtout par le perfectionnement qu'il fit éprouver à la perspective, non seulement par son exemple mais même par ses écrits. Le Lomazzo dit très judicieusement qu'autant le coloris était le mérite principal des Vénitiens, le dessin celui des Romains, autant la perspective était celui des Lombards, opinion reçue comme axiome par les plus grands artistes.

Sans nous arrêter à quelques peintres dont le nom ainsi que les ouvrages sont presque oubliés, nous allons signaler à nos lecteurs Vincenzo *Foppa* (1), que l'on considère presque comme le fondateur de l'école Milanaise pendant les règnes de Philippe Visconti et de François Sforza. Nous ne répéterons pas les disputes de divers érudits sur le lieu de sa naissance; nous dirons seulement que Milan possède encore plusieurs de ses tableaux. Celui du Martyre de saint Sébastien qui se trouve à Brera, peint à fresque, est digne d'éloge par la correction du dessin dans le nu, la vérité des têtes, des vêtemens et des teintes; mais il n'est pas heureux dans l'expression des mouvemens.

Vincenzo *Civerchio* (1), que nous avons fait connaître dans l'historique de l'école de Venise, doit être cité dans celui de l'école de Milan, où il passa la plus grande partie de sa vie, et l'embellit de ses travaux. Ses figures étaient très étudiées, et il était admirable dans la manière de les

(1) Cet artiste, né à Brescia, florissait en 1453; il mourut en 1492.

(2) Civecchio ou Vecchio, surnommé *le Vieux*. Les uns disent qu'il florissait déjà en 1460; d'autres qu'il existait encore en 1535.

grouper. Ambrogio Bevilacqua, Filippo et Carlo, surnommés les Milanais, G. de Crivelli, suivent le précédent et se distinguent plus ou moins par des talens dignes d'éloge, surtout le dernier par ses portraits.

Pendant l'administration de Louis-le-Maure, et lors du séjour de Leonard da Vinci, les deux Bernardi de Trevilio, tous deux disciples et émules du Civecchio, font connaître leurs talens. L'un d'eux fut l'ami de da Vinci, et l'on ne balance pas à le comparer pour ses talens dans la perspective à Andrea Mantegna. Vasari surtout en fait les plus grands éloges, et Lanzi ajoute que ce jugement est confirmé par la vue de ses tableaux de la Résurrection, à l'église des Grâces, et par celui de l'Annonciation, au temple de Saint-Simplicien, où l'architecture est peinte avec un art admirable; mais les figures sont mesquines ainsi que les vêtemens. Le Butinone fut le rival de ce dernier, et se distingua de même que lui dans la perspective.

Le *Bramante Lazzarini* (1), dont nous avons déjà annoncé l'existence à Milan, appartient

(1) De Castel Durante, dans l'état d'Urbin; on l'appelle aussi Bramante d'Urbino. Né en 1444, mort en 1514, d'après Vasari.

plutôt à l'architecture, que ses talens élevèrent à une grande célébrité, et dont nous parlerons lorsque nous traiterons de cet art; nous ne signalerons donc ici ce grand homme que comme peintre.

Quoique Cellini n'en parle sous ce rapport qu'avec peu d'éloge, le Cesariano et le Lomazzo font le plus grand éloge de ses ouvrages, tant dans les portraits que les tableaux profanes et sacrés, à la détrempe et à fresque. En général on retrouve en lui le genre d'Andrea Mantegna. Il avait beaucoup dessiné et peint d'après la bosse; et c'est de là peut-être que ses effets de lumière sont trop vifs. La plus grande partie de ses ouvrages à fresque dans Milan est gâtée ou a péri; il n'en reste que dans les palais de Borri et de Castiglione, ainsi qu'une chapelle dans la chartreuse de Pavie. Les proportions étant carrées ne sont pas sans quelques défauts; les visages sont d'une forme arrondie, les têtes des vieillards grandioses; le coloris est vif et détaché du fond, non sans quelque crudité, et l'on retrouve la même manière dans divers autres tableaux que Milan a conservés.

Le Nolfa de Monza et Bartolomeo Suardi, surnommé le *Bramantino* (1), furent au nombre

(1) Il vivait en 1529.

de ses élèves. Le dernier, quoique architecte comme son maître, fut un peintre du plus grand mérite; il se perfectionna surtout à Rome, où il fut conduit par le Bramante, et d'où il revint à Milan. Les meilleurs ouvrages qu'il fit après son retour sont : Un tableau de Saint Ambroise et de Saint Michel, avec la Vierge, de la collection de Melzi, ainsi que plusieurs peintures qu'il fit dans l'église de Saint-François. On découvre dans ses productions un grandiose, une élévation supérieure même à l'époque où il vivait; mais c'est surtout dans l'art de la perspective qu'il fait connaître ses grands talens.

Son élève Agostino (1) da Milano se distingue par l'habileté avec laquelle il peignit le *sotto in sù* dans la coupole des Carmes, que le Lomazzo n'a pas balancé à mettre en parallèle avec celle du Corrége à Parme.

Ambrogio Borgognone fait divers ouvrages dans le style de l'antique moderne. G. Donato Montorfano peignit dans le réfectoire du couvent des Grâces un Crucifiement, tableau couvert d'un grand nombre de figures, et qui se trouve vis-à-vis de la fameuse Sainte-Cène de Léonard; il est écrasé par la comparaison avec un tel prodige de l'art. Le Montorfano cependant n'est

(1) Il florissait vers l'année 1450.

pas sans mérite; il serait plus admiré s'il ne se trouvait pas opposé à ce chef-d'œuvre. Il y a dans ses visages une certaine conviction, ainsi que dans les mouvemens, qui avec un peu plus d'élégance auraient été inimitables. On y voit un groupe de soldats qui s'amusent à jouer, et dont chaque visage exprime l'intérêt qui les anime, le désir de gagner. La perspective, l'architecture et la gradation des plans n'y sont pas moins heureusement rendues.

Ambrogio Fossano, Andrea de Milan, Stefano Scotto, ainsi que beaucoup d'autres artistes de Milan et de Pavie, suivent avec plus ou moins de talens les précédens, et terminent cette période jusqu'au moment où Leonardo da Vinci vient porter un nouvel éclat sur l'école de Milan.

Quoique nous ayons parlé de lui d'une manière assez étendue dans l'historique de l'école de Florence sa patrie, nous croyons devoir à son art comme à sa mémoire d'en parler encore avec quelques détails à l'occasion de la capitale de la Lombardie, qu'il embellit du plus grand de ses ouvrages.

Grandiose dans ses compositions, d'un goût exquis dans le choix de ses sujets, et parfait dans les détails comme dans l'ensemble de ses tableaux, ce peintre est en effet un des premiers qui

atteignit à cette perfection si rare lorsque même elle est vivement recherchée. Appelé à Milan par le souverain d'un des plus puissans états d'Italie, comme il le fut en France par un des plus puissans rois de l'Europe, il fut chargé de peindre dans le Réfectoire des Pères dominicains l'instant où Jésus rassemblant ses disciples, partage avec eux un simple repas, et leur dit : *Un de vous me trahira*. Frappés comme d'un coup de foudre, tous hors un seul s'agitent, se désespèrent, et s'indignent d'un soupçon qui les accable et les déshonore. Ceux qui sont loin du Seigneur, croyant avoir mal entendu, demandent à ceux qui en sont plus proches s'il est vrai que leur divin maître puisse les accuser d'un pareil crime. Tous sont émus suivant le degré de sensibilité qui les anime. On en voit de tellement étonnés qu'ils paraissent pétrifiés ; il en est d'autres qui se lèvent de dessus leurs siéges avec furie ; il en est qui protestent avec candeur de leur innocence, et d'autres qui, ne pouvant résister à ce coup, s'évanouissent : Judas seul est immobile d'audace et non de douleur ; et bien qu'il s'efforce d'affecter aussi d'être innocent, il n'est aucun des contemplateurs de ce tableau qui ne s'écrie en le voyant : On n'en saurait douter, celui-là seul est le traître. En effet, ce n'est pas seule-

ment par l'attitude, par le regard, où se peint la fausseté, que le Vinci prétend faire reconnaître l'apôtre perfide ; c'est dans l'expression équivoque de sa figure et les traits difformes qu'il sait lui donner. Il ne confie pas à son imagination seule le soin de les créer, et va souvent dans un des quartiers de Milan où se rassemblaient le plus alors de ces hommes immoraux et misérables, dont les grandes villes ne sont que trop le refuge et le réceptacle ; et c'est là que, découvrant un jour une figure affreuse, sur laquelle la laideur était empreinte avec le vice, il la dessine et en fait le modèle de Judas, tandis que pour peindre saint Jacques et saint Jean, employant la même industrie, mais cherchant d'autres hommes et d'autres lieux, il choisit les plus belles formes et les plus belles figures, et donne à ses apôtres des traits dignes de ceux d'Antinoüs. Comment peindre Jésus après un tel choix ? Ce n'est point à la beauté corporelle qu'il le fait reconnaître ; c'est à l'esprit de bonté, de charité et de bienfaisance répandu comme une vapeur divine sur tous ses traits, qu'on distingue le Rédempteur des hommes. Déplorons les malheurs des arts ! Un des plus beaux de leurs chefs-d'œuvre n'est plus ; le temps achève tous les jours d'en effacer de ses mains destructrices les précieux restes, et rien n'a pu conserver ce

grand monument à l'Italie: perte dont elle serait inconsolable avec l'Europe entière si l'art de la gravure ne l'avait heureusement reproduit, et si le burin de l'immortel Volpato n'adoucissait la douleur de sa ruine. (1)

Vinci ne fut pas seulement l'Apelles de son temps, il en est encore le Lisippe par les ouvrages admirables qu'il sut faire en plastique comme en peinture; témoin ce superbe cheval qu'il fit en plâtre dans Milan, et qu'on ne put jeter en bronze attendu sa grandeur colossale.

Chargé par le duc de Milan de la direction de l'académie de dessin, Leonardo n'illustra pas moins son séjour dans cette ville par les élèves qu'il forma que par ses peintures. Il contribua à son perfectionnement non seulement par son exemple, mais par les règlemens qu'il fit et les ouvrages qu'il écrivit sur son art, qui fidèlement observés même après qu'il eut quitté Milan, contribuèrent à former des élèves dignes d'une telle école.

(1) Ce tableau sublime a été reproduit dans ses exactes dimensions dans une mosaïque exécutée par Raphaël, un des plus célèbres mosaïcistes de notre temps. Il était destiné pour Milan; mais depuis, l'empereur d'Autriche, en prenant possession de la Lombardie, l'a fait achever, et l'a fait transporter à Vienne.

Cesare da Sesto (1), surnommé Cesare de Milan, fut le plus célèbre des disciples de Vinci dans cette ville ; il s'immortalisa par une foule de beaux ouvrages où brillent à la fois le style des plus grands maîtres, leur dessin et leur coloris, et tels sont les tableaux de la Vierge et de l'Enfant Jésus, faits dans la même manière que celui de Raphaël qu'on voit à Foligno, et la Dispute du sacrement et Saint Christophe et Saint Sébastien. D'autres tableaux, encore peints pour diverses églises, signalent les talens de Sesto. Lanzi nous dit que cet artiste n'aspirait pas à la gloire, comme Leonardo, de ne faire que des chefs-d'œuvre; il se contentait d'en faire de temps en temps, et une telle disposition annonce qu'il n'avait pas un véritable génie. *Bernazzono*, qui fut son ami et son contemporain, peignit avec tant de perfection les fleurs et les fruits, les champs et les campagnes, et les oiseaux qui les embellisent de leur harmonie, qu'il mérite le nom de moderne Zeuxis. Lanzi nous rapporte qu'il peignit un panier de fraises sur le mur d'une basse-cour ; des paons y furent tellement trompés qu'ils becquetaient ces fruits en peinture et dégradèrent ce mur à force d'y re-

(1) Né à Milan, et mort vers 1524.

tourner. Il orna quelque temps après un tableau de quelques oiseaux qui errent dans une prairie; il l'expose sur une galerie, et une foule d'oiseaux volent aussitôt après sa peinture, croyant errer de compagnie avec ces faux volatiles.

On ignore s'il fut positivement le disciple de Leonardo, mais on sait que G. Antonio Beltraflio, Francesco Melzi et Andrea Salai furent au nombre de ses élèves. Le premier, né gentilhomme, ne s'occupa de la peinture que dans ses momens de loisir; cependant il fit plusieurs tableaux tant à Milan qu'à Bologne. Le seul qui existe dans la première de ces villes annonce le mérite de son école : une grande recherche dans les têtes, un grand jugement dans la composition et un vaporeux dans les contours, tels sont les traits caractéristiques de son pinceau. Il est à regretter que son dessin soit moins moelleux que celui de ses condisciples. Melzi, d'une des maisons les plus nobles de Milan, fut instruit par Leonardo dès sa plus tendre jeunesse, et ses tableaux sont si bien imités que souvent on les a confondus. Ami intime de Vinci, il le suivit en France, et son attachement fut dignement récompensé, car son maître lui légua à sa mort ses dessins, ses livres, ses instrumens et ses manuscrits. C'est à Melzi que la postérité

est redevable de la publication de la vie et des écrits de Vinci.

Le dernier, le *Salaï*, rival du précédent dans l'amitié qu'il portait à son maître comme par les talens qu'il possédait, le fut encore par la beauté de sa figure, et servit de modèle au Vinci dans son atelier pour les figures les plus douces, les plus gracieuses et les plus belles de son sexe. En échange de ce type précieux et vivant, le maître retouchait les tableaux du disciple. Mais le tableau si justement célèbre, qu'on admire dans la sacristie de l'église de Saint-Celse, et que Milan tout entier alla voir lorsqu'il fut exposé, comme on va à une solennité, est tout de lui. Ce tableau soutint long-temps la comparaison avec une Sainte-Famille de Raphaël placée devant lui.

Nous joindrons aux élèves de Leonardo un des plus brillans peintres de l'école Milanaise, Marco *Uglone* ou *Uggione* (1). Cette école tient de lui entre autres tableaux un Crucifiement des plus rares par sa variété, sa beauté, et l'esprit plein de feu qui en anime les figures. Peu de peintres lombards se sont élevés à la hauteur de cette expression toute divine; mais

(1) Né dans les états milanais, mort en 1530.

le plus grand service que cet artiste ait rendu à son pays et à son art, c'est d'avoir fait dans un autre réfectoire, du grand tableau de la Cène de Vinci, une copie digne de l'original et de son maître.

Dans deux autres tableaux qui se trouvent à Milan, un Saint Paul et une Sainte Euphémie, on retrouve la même beauté et le même style que dans ses autres ouvrages. C'est surtout dans les fresques qu'il est admirable; ses couleurs sont mieux empâtées et plus conformes au faire moderne.

Cet artiste ne fit pas seulement de grands et beaux ouvrages, mais il fit aussi, comme nous le verrons plus tard, d'habiles peintres.

Nous devons encore citer quelques artistes, élèves ou imitateurs de Leonardo, tels que le Pedrini, le Ricci, le Cesariano, l'Appiano, l'Arbasia, l'Adda, l'Egogni, Gaudenzio Vinci, et le Fasolo.

Nous parlerons plus en détail de *Bernardino Lovino* ou *Luini* (1), nom sous lequel il était plus connu, et qui dérive du lieu de sa naissance. Il fut le plus célèbre imitateur de Leo-

(1) Né sur le lac Majeur, à Luine; il vivait encore après 1530.

nardo, et soutint avec plusieurs autres l'honneur de l'école Milanaise.

Comme le Corrége, il ne vit point Rome ; mais comme lui il se forma plutôt par la nature, qui est le grand livre des artistes de génie ; c'est d'elle qu'ils reçoivent des leçons et des modèles. D'ailleurs le goût de Leonardo était si conforme à celui du Sanzio dans la délicatesse, la grâce, et surtout dans l'expression des affections, que s'il ne s'était occupé d'autres études, nous dit Lanzi, que s'il avait porté moins de soins à son fini pour ajouter quelque chose à l'aménité et à la plénitude de ses contours, le style de Leonardo se serait complétement rencontré avec celui de Raphaël. Dès lors il n'est pas surprenant que Luini ait réussi dans l'imitation de ces deux grands maîtres, et que souvent plusieurs de ses tableaux ont été vendus pour ceux du Sanzio. D'ailleurs, si même le Luini n'a pas été à Rome, il a pu cependant voir ailleurs des ouvrages de Raphaël, les imiter, et unir quelques parties de sa manière à celle de Vinci.

Son tableau représentant Noé ivre conserve encore des vestiges de la manière timide et vieille de ceux que les Italiens appellent des *quatro-centisti* ; mais il s'en éloigne dans celui de la Sainte-Vierge, dont la dignité, la beauté, la

modestie, égalent les plus belles des vierges de Raphaël; tandis que dans celui de la Flagellation de Jésus on revoit toute la piété, toute la douceur, toute la bonté que le Vinci sait donner au Rédempteur, et cette résignation sublime qui fait qu'il supporte avec la dignité d'un Dieu les maux les plus avilissans des hommes. Le Luini laissa deux fils dignes de lui, surtout Aurelio (1), le dernier, qui brilla par le triple talent avec lequel il fit les paysages, la perspective et l'anatomie du corps des personnages qui y figurent. Pietro Gnocchi, son élève, le surpassa par le goût et le choix des sujets de ses tableaux.

Nous avons successivement vu dans l'historique de cette école, d'abord s'élever celle de Foppa et les élèves qu'elle forma : nous venons de passer la plus brillante de ses époques, celle de la présence de Leonardo da Vinci; et non seulement nous avons entretenu nos lecteurs de ses ouvrages, mais aussi des progrès de l'art et des élèves qu'il forma, qui firent pour ainsi dire oublier le style de Foppa en le remplaçant par celui de Vinci et de ses imitateurs. Ces

(1) Aurelio Luini mourut en 1593, âgé de soixante-trois ans.

deux périodes si distinctes entre elles ne doivent pas être confondues, car elles sont séparées par la diversité des manières et par les progrès toujours croissans de l'art. Si l'on observe avec attention, dit Lanzi, le Bramantino et les autres peintres milanais depuis le milieu du seizième siècle, on trouve plus ou moins des imitateurs du Vinci s'appliquant à étudier son clair-obscur, son expression; mais plus sombres que lui dans la carnation, ils s'efforcent de peindre avec plus de force que d'aménité, sont moins recherchés dans le beau idéal, et moins exquis dans le goût, excepté cependant Gaudenzio Ferrari dont nous allons parler, et qui en tout rappelle ces grands modèles, l'illustration de l'art.

Gaudenzio Ferrari (1) de Valdugio est nommé par Vasari Gaudenzio de Milan. On ne s'accorde pas sur les maîtres qu'il eut; les uns le croient élève du Scotto et de Luini. Lanzi ne balance pas à le mettre au nombre des auxiliaires de Raphaël, et s'appuie du témoignage de l'Orlandi qui était lui-même le disciple du Perugino.

Dès ses premiers ouvrages on put reconnaître les talens qu'il devait déployer plus tard : de ce

(1) Né en 1484, mourut âgé de soixante-six ans.

nombre, par exemple, est un tableau que l'on voit dans le temple de Saint-Marc à Vercelli, et où l'on reconnaît l'imitateur de Vinci. Ce fut alors que jeune encore il alla à Rome, où, employé par Raphaël, il devint son auxiliaire, et rapporta dans sa patrie une manière plus grande dans le dessin et un coloris plus beau que celui des peintres milanais.

Il peignit la coupole de Sainte-Marie à Sarano; mais malgré sa beauté elle ne peut se comparer à celle de Saint-Jean, que peignit, comme nous le savons, le Corrége à Parme; celle-ci la surpasse par la perfection de l'exécution. On voit dans celle de Gaudenzio, des figures belles, variées et animées; mais on y trouve, comme dans la plupart de ses autres ouvrages, quelques vestiges du vieux style; une certaine dureté, une disposition des figures trop symétrique; les vêtemens de quelques anges trop dans le goût du Mantegna, et de plus, quelques figures faites en relief de stuc, chargées en suite de couleurs qu'il imite de Montorfano.

A l'exception de ces défauts que nous venons de signaler, et qu'il a su éviter dans ses meilleurs ouvrages, Gaudenzio fut grand peintre, et s'approche beaucoup de Perino del Vaga et de Jules Romain, près desquels il travailla dans

Rome. Il est sublime, et peut-être unique dans la peinture de la Divinité, des mystères de la religion, et d'une sainte piété. La force est la qualité spéciale de son pinceau. Étonnant dans les attitudes de ses personnages, il s'approche encore de Michel-Ange dans le genre fier et terrible ; comme celui de ce peintre, son dessin est profondément *ressenti*. C'est ainsi qu'il peignit la Chute de saint Paul, si ressemblante au tableau de Bonarotti dans la chapelle Paoline, et qu'est encore la Passion du Christ qu'on voit à Milan, dans le couvent des Grâces, et dans laquelle il eut pour concurrent le Titien. Ce peintre sut quelquefois aussi joindre la grâce à la force, et toujours l'expression à la vérité. Il ne s'approche pas moins de Raphaël que de Michel-Ange.

Les imitateurs de Gaudenzio ont pendant une longue série de temps suivi sa manière, les premiers plus fidèlement que les seconds, et ceux-ci plus que les derniers. La plus grande partie ont plus imité la grâce de son dessin et de son coloris que sa facilité et son expression ; jusqu'à ce que insensiblement, comme tout en général dans le monde, son école fût déshonorée par des imitateurs peu dignes de leur premier modèle.

Les moins célèbres des élèves de Gaudenzio sont Antonio Lanetti, Fermo Stella, Giulio et Cesare Luini, et Bernardo Ferrari. (1)

Andrea Solari ou del Gobbo eut plus de talent que ces derniers. Le Vasari ne balance pas à dire qu'il était excellent coloriste et très laborieux artiste.

Mais ses deux élèves les plus distingués furent G. Battista della Cerva, et Bernardino Lanino, qui devinrent les chefs de deux écoles diverses, l'un dans Milan et l'autre dans Vercelli.

Le Cerva (2) se distingua par plusieurs ouvrages, surtout par le tableau qui représente l'Apparition de Jésus-Christ à saint Thomas et aux autres apôtres, ainsi que par les peintures qu'il fit dans l'église Saint-Laurent, qui peuvent être mises à côté des peintures des premiers artistes de son école. Il était profond dans la théorie de son art, comme on peut le voir par les préceptes qu'il donnait, et qui furent réunis par son élève G. Paolo *Lomazzo* (3), qui, excel-

(1) Cet artiste était né à Videvano.

(2) Giovanni Battista, de Milan; il florissait dans la moitié du seizième siècle.

(3) Cet artiste naquit à Milan en 1538; il mourut en 1600.

lent écrivain, les a publiés dans un Traité de la peinture, et un complément intitulé, *Idea del tempio della Pittura.*

Lomazzo serait devenu peut-être un peintre plus habile s'il avait pu conserver la vue, mais à peine âgé de trente-deux ans il la perdit. Cependant on a encore de lui un assez grand nombre d'ouvrages. Un des principaux est la copie de la sainte Cène de Vinci qu'il fit dans l'église de la Paix, mais qui est faible. Dans les autres, on reconnaît un maître qui veut mettre en pratique ses principes et réussit plus ou moins dans leur exécution. Une des bases fondamentales de ces principes était de considérer toute imitation d'après des tableaux ou des dessins comme pernicieuse à l'artiste ; il voulait qu'ils se formassent un style original en imitant la nature et les modèles vivans. En effet, on trouve dans ses peintures quelques traits d'originalité peu commune, par exemple, dans un tableau à l'église de Saint-Marc, au lieu de faire tenir à saint Pierre les clefs entre les mains, il les lui fait donner par Notre-Sauveur encore enfant, avec une grâce charmante.

La nouveauté de son goût s'annonce encore dans ses ouvrages de vaste conception, tels que le Sacrifice de Melchisédec, riche de figures, où l'intelligence du nu contraste avec la bizarrerie

des vêtemens et la vivacité des couleurs et des attitudes. On y voit dans le lointain un combat très bien composé et bien gradué de ton. C'est le meilleur de ses tableaux et de ses compositions. Il ne fut pas aussi heureux dans d'autres ouvrages que nous croyons inutile de décrire à nos lecteurs ; il y est confus, et on pourrait même dire diffus, si ce mot était reçu dans la peinture. Il mêle trop le sacré avec le profane, en mettant en opposition des sujets d'église à côté de Bacchanales.

Cristoforo Ciocca et Ambrogio Figino (1) furent les élèves du Lomazzo. Le principal mérite du premier furent les portraits. Le second, aussi habile que lui dans ce genre de peinture, se distingua aussi par l'art avec lequel il faisait les figures, et fut un des peintres qui se rapprochèrent le plus de Gaudenzio ; dans plusieurs de ses tableaux, il sut donner aux saints qu'il peignit ce caractère de grandeur qui convient à leur situation. Il n'était pas moins habile dans les grands tableaux, tels que l'Ascension à l'église de Saint-Fidèle, et surtout la gracieuse Conception à Saint-Antoine. Il avait, nous dit Lanzi, l'exactitude et

(1) Le premier naquit à Milan, le second de même ; ils florissaient à la fin du seizième siècle.

l'effet de lumière de Vinci, la majesté de Raphaël, le coloris du Corrége, et les contours de Michel-Ange. Peut-on, en effet, faire un plus grand éloge ? Il fut surtout un très heureux imitateur des dessins de ce dernier, qui sont très recherchés. On ne doit pas confondre Ambrogio Figino avec Girolamo Figino, qui était également un excellent peintre et très habile dans la miniature. Il eut pour compétiteur un autre disciple de Lomazzo, nommé Pietro Martire Stresi, qui copiait Raphaël avec beaucoup de talent.

Nous avons vu plus haut qu'un des élèves de Gaudenzio, Bernardino *Lanini* (1), devint le chef d'une école qui se forma dans sa patrie. C'est de cet artiste que nous allons parler maintenant. Il fit à Vercelli des ouvrages tout-à-fait dans le style de son maître. Il peignit un tableau de la Piété que l'on croirait être de Gaudenzio, si sa signature ne disait pas qu'il est de Lanini. Il en est de même dans divers autres tableaux qu'il fit dans sa jeunesse. Un connaisseur pourrait cependant les distinguer par le dessin, qui n'est pas tout-à-fait aussi correct, et son clair-obscur qui est moins fort. Plus tard il peignit

(1) Cet artiste mourut en 1578.

avec une grande franchise, qui tient assez du style des naturalistes; ce fut un des premiers peintres de ce genre dans le Milanais. Il avait une imagination brillante, tant dans la composition que dans l'exécution; et il était né pour exécuter de grands et vastes ouvrages. L'Histoire de sainte Catherine, placée dans l'église de Celso, est un de ses plus célèbres tableaux. Il est plein de feu dans les visages et les mouvemens; son coloris est celui du Titien; il est rempli de grâce. Dans le visage de la sainte, il imite le Guido, et dans la gloire des anges, Gaudenzio. Il n'y aurait à désirer qu'un peu plus d'étude en général, et surtout dans les vêtemens; ce tableau serait alors accompli. Vercelli et Novarre furent enrichies des productions de ce grand maître.

Lanini eut plusieurs élèves et imitateurs, ses deux frères, trois Giovenoni, le Casa et le Vicolungo (1), dont aucun ne parvint à avoir les talens de leur maître, mais l'imitèrent dans certaines parties plus ou moins heureusement.

La peinture inférieure eut à cette époque brillante de l'école Milanaise plusieurs dignes soutiens.

(1) Vicolungo de Vercelli vivait dans le dix-septième siècle.

Francesco Vicentino de Milan se distingua dans le paysage, et sut, par la finesse du pinceau, rendre jusqu'aux sables agités par les vents ; il fut d'ailleurs en même temps excellent figuriste. Parmi les peintres d'ornemens est Aurelio Buso, dont nous avons déjà parlé dans l'école Vénitienne. Vincenzo Lavizzario est excellent portraitiste, et fut, on peut le dire, le Titien des Milanais. Giuseppe Arcimbaldi n'était pas moins habile.

Tous deux peignirent dans un genre qu'ils abandonnèrent ensuite. Ce genre est si bizarre qu'il mérite d'être connu. C'étaient des figures qui de loin paraissaient être un homme ou une femme, mais qui de près étaient une Flore composée de fleurs et de feuilles, tandis que Vertumne était composé de fruits et de leurs feuilles. Ils traitèrent encore d'autres sujets : le premier peignit une Cuisine, en formant la tête et les membres de marmites, de chaudrons et d'autres ustensiles ; et l'autre peignit l'Agriculture, en composant sa figure de faux, de cribles et d'autres instrumens. On sent bien qu'un tel genre de peinture ne put avoir qu'un moment d'éclat ou de mode qui ne put se soutenir.

Un nouvel art paraît encore dans Milan, et signale son école et l'époque qu'il termine : c'est

celui de broder sur des étoffes des fruits et des fleurs, des figures, et jusqu'à des traits historiques. On voit que ce n'est qu'une sorte de tapisserie. Plusieurs artistes s'y distinguent, et entre autres le Delfinoni, le Pellegrini et le Paladini.

Dans le commencement du dix-septième siècle, il ne restait dans l'école Milanaise que peu de traces du Vinci et même du Gaudenzio. Les peintres nationaux diminuaient insensiblement, surtout par les maladies épidémiques qui affligèrent ce pays plus d'une fois. Dans cette pénurie, Milan dut avoir recours à des peintres étrangers, afin de renouveler et de revivifier son école. C'est à cette époque que le tableau du Couronnement de Notre-Seigneur avec la couronne d'épines, un des chefs-d'œuvre du Titien, fut reçu avec le plus vif enthousiasme, et plusieurs de ses disciples vinrent s'établir à Milan, ainsi que plusieurs autres peintres, et de concert, tâchèrent de relever l'art languissant, les peintres nationaux étant réduits seulement à trois, que le Lomazzi nomme le Luini, le Gnocchi et le Ducchino.

Ce fut alors que plusieurs des familles distinguées de Milan firent des efforts pour rétablir la culture des arts. On doit citer parmi les pre-

miers les Borromées, et surtout les deux cardinaux Charles et Frédéric. De tous côtés on commença à élever ou restaurer des édifices. Une foule de palais furent ornés de peintures, tant dans la ville que dans les campagnes, et l'on peut dire, sans exagérer, que Milan ne dut pas moins aux Borromée que Florence aux Médicis, et Mantoue aux Gonzague. Le cardinal Frédéric surtout, aussi profond érudit que protecteur et ami des arts, rendit encore plus de services que le cardinal Charles. Il reforma et rétablit l'académie de Vinci, qui n'avait plus, pour ainsi dire, qu'une étincelle de vie. Il la dota de sculptures, de plâtres, et de la plus précieuse collection de tableaux. Il fit venir, pour la diriger, et orner les temples et les palais, des peintres illustres, tels que les Campi, les Semini, les Procaccini, les Nuvoloni, ainsi que plusieurs autres qui furent appelés par les citoyens mêmes de Milan. Tous ces peintres devinrent les maîtres des jeunes artistes de Milan, et donnèrent une nouvelle vie à son école.

On nomme au nombre des élèves du Titien, Callisto de Lodi et G. da Monte, Simone Petersano ou Preterazzano ; ce dernier fut un heureux imitateur de son maître, et réussit surtout dans les peintures à fresque. Cesare

Dandolo, sénateur à Venise, qui consacrait ses loisirs à la peinture, vint de cette ville à Milan comme artiste, et l'enrichit de tableaux fort estimés.

La ville de Crémone donna à Milan les Campi, dont nous avons parlé dans l'historique de son école ; et Bernardino, le plus habile, y fit plus que les autres des travaux immenses. Les deux Meda furent ses élèves, et ses auxiliaires dans les ouvrages qu'il entreprit à Milan, ainsi que les deux Cunio, dont l'un était un paysagiste des plus distingués, et l'autre très estimé comme grand dessinateur. Un des plus célèbres fut Carlo Urbini, dont nous avons déjà parlé. Le Lamo dit que Bernardino eut une foule de disciples, parmi lesquels il nomme encore le Viadana, le Capitani de Lodi, le Marliano et le Pellini.

Les deux Semini de Gênes vinrent à Milan, et l'embellirent de beaux ouvrages ; tous deux peignirent dans le style romain. L'aîné, Ottavio, forma un disciple dans la personne de Paolo Camillo Landriani, surnommé *le Ducchino*, qui fit un grand nombre de tableaux d'autel, dignes du génie de son maître, supérieur même à lui dans la délicatesse de la touche.

Mais de tous les étrangers qui vinrent à Milan, ce furent les Procaccini qui se distinguèrent le

plus, et rendirent les plus grands services à leur art dans cette ville. *Ercole* (1) était le chef de cette famille, et l'Orlandi le compare à un général qui ne pouvant tenir la campagne contre les Samacchini, les Sabbatini, les Passarotti, les Fontana et les Carrache, fût obligé de leur laisser le champ libre, de quitter Bologne, et de s'établir à Milan, où il put marcher de front avec les Tigini, les Luini, les Cerani et les Morazzoni.

Ercole ne fit aucun ouvrage à Milan, étant trop avancé en âge ; mais ceux qu'il avait faits à Parme et à Bologne jouissaient d'une certaine réputation. Les opinions sur son talent sont partagées. Le Baldinucci dit qu'il fut un peintre médiocre, tandis que le Lomazzo prétend qu'il fut le plus heureux imitateur du coloris du Corrége, de sa grâce et de son élégance. Lanzi prononce qu'il était en effet un peu minutieux dans le dessin, quelquefois faible dans le coloris, comme l'étaient dans ces temps tous les peintres Florentins. Quant au reste, il était gracieux, soigneux et exact comme l'étaient peu de ses contempo-

(1) Ercole Procaccini, seigneur bolonais, naquit en 1520 ; il vivait encore en 1591. On appelait aussi les membres de cette famille, Porcaccini.

rains. Excellent professeur, ennemi du maniérisme, il fit de fort bons élèves, au nombre desquels furent un Sabbatini, un Samacchini et un Bertoja, tous trois Milanais; enfin il ne fut pas moins heureux en formant plus tard ses trois fils, Camillo, Giulio Cesare, et Carlo Antonio, qui devinrent tous les instituteurs de la jeunesse brillante de Milan.

Camillo (1) l'aîné, d'abord disciple de son père, lui est supérieur pour le dessin comme pour le coloris. Raphaël, Michel-Ange et le Parmegianino sont ses modèles. C'est dans Rome qu'il alla copier ceux que lui offraient les deux premiers. Plus tard, il alla à Bologne, à Ravenne, à Reggio, à Plaisance, à Pavie, à Gênes, travailler sous des maîtres différens, cherchant toujours à se perfectionner. Il fut surnommé le Vasari et le Zuccari de la Lombardie. Laborieux autant que diligent, il remplit plusieurs des principales galeries de l'Italie de ses tableaux. Il y unissait la force à la douceur du style; et son ouvrage du Jugement universel, qu'on voit dans l'église de Saint-Procole à Reggio, fut bientôt réputé pour une des belles fresques de la Lombardie, qui alors en possédait beaucoup. Celui

(1) Il florissait en 1609.

de Saint Roch, qu'il peignit parmi les pestiférés, rendit Annibal Carrache lui-même incertain s'il devait traiter un pareil sujet après lui.

Ses peintures dans la cathédrale de Plaisance, où il eut pour compétiteur et rival Louis Carrache, lui font le plus grand honneur. Elles sont d'un style pur et étudié, surtout dans les costumes. Camille y peignit la Sainte Vierge couronnée par Dieu le père, avec une grande gloire d'anges représentés avec un grand charme, et beaucoup d'élégance. Cependant il ne gagne pas à la comparaison avec le Carrache. La vérité des visages, le mouvement de leurs ailes, et les symboles que Carrache sait donner à ses anges, font paraître monotone et languissante la gloire du Procaccini; et cet air de grandeur que Louis sut imprimer dans la figure des patriarches, fait regretter que Camille n'en ait pas su faire autant à la figure qui représente Dieu.

Les tableaux de ce peintre sont encore très recherchés de nos jours dans les galeries des souverains; mais quelque talent qu'il ait, son frère *Giulio Cesare* (1), qui d'abord étudia la sculpture avec succès, entraîné par le même

(1) Cet artiste mourut en 1626, âgé d'environ soixante-dix-huit ans.

penchant que son père et ses frères, embrassa la peinture et se fixa à cet art. Il alla à Bologne étudier sous Annibal Carrache : celui-ci l'ayant offensé par des propos outrageans, le jeune élève lui en demanda raison et le blessa.

Le Procaccini étudia ensuite le style du Corrége sur ses tableaux originaux ; et d'après l'avis de plusieurs connaisseurs, aucun de ses imitateurs n'eut le bonheur de se rapprocher autant de ce grand maître que lui. Il forma, non sans succès, son style d'après le sien. Dans les tableaux de chambre et de peu de figures, où l'imitation est plus facile, on peut le confondre avec son modèle, quoique la grâce n'étant pas en lui un don de la nature il ne la répande pas également, et que l'empâtement de ses couleurs ne soit pas aussi vigoureux. Une de ses Madones, peinte dans l'église de Saint-Louis, a été gravée pour un ouvrage du Corrége par un excellent artiste.

Parmi ses tableaux d'autel, celui qui tient le plus du style du Corrége est dans l'église de Saint-Aphre à Brescia : il représente la Vierge avec l'Enfant Jésus, entouré d'anges et de saints qui l'adorent. Cherchant à se distinguer par la grâce, il dépassa quelquefois les bornes qu'exige la gravité du sujet qu'il traite. Son tableau du Martyre de saint Nazare est parfait pour l'élé-

gance et la grâce du dessin, et l'harmonie des couleurs, quoique le bourreau qu'on y remarque ait une attitude trop violente et trop forcée. Celui de saint André, de saint Charles et de saint Ambroise, possède, dit Lanzi, tout le sublime de l'école du maître auquel on le doit, et mérite d'être considéré comme un des grands tableaux de l'Italie.

Le troisième Procaccini, *Carlantonio* (1), faible figuriste, devint un des meilleurs paysagistes de l'Italie, et excellait dans la peinture des fleurs et des fruits. Ses tableaux étaient recherchés tant dans sa patrie qu'en Espagne.

Les Procaccini enrichirent Milan non seulement de leurs ouvrages, mais ils lui donnèrent une foule d'élèves qui y cultivèrent leur art, ainsi que dans les villes voisines. Plusieurs d'entre eux se formèrent des manières nouvelles, comme firent les élèves des Carrache; mais la plus grande partie conserva le style de ses maîtres, et nous parlerons des plus distingués plus tard.

Panfilo Nuvolone (2), dont nous avons parlé

(1) Le dernier fils d'Ercole travaillait en 1605 à Milan, dans l'église de Sainte-Agathe.

(2) Il mourut âgé de cinquante-trois ans, en 1661.

parmi les élèves du chevalier Trotti, fut un des maîtres qui alors enseignait aussi son art à Milan. Peintre plus diligent que doué d'imagination, il fit peu de grands tableaux dans cette ville. Ses meilleures productions sont : l'Histoire de saint Lazare et celle du Gourmand qu'il peignit dans le couvent des Dominicains. Deux de ses fils, aussi habiles que leur père, ornèrent Milan, Plaisance, Parme et Brescia de leurs travaux.

Une femme, Fede Galizia, vint de Trente à Milan, et par des talens extraordinaires obtint d'être nommée *la Guida*. On ne l'accuse que d'être exagérée dans le beau idéal, et de n'être pas naturelle dans son dessin et dans son coloris.

Orazio Vajano, Federigo Zuccari et Cesare Nebbia, succèdent à ces peintres. Le premier vint de Florence : il était judicieux et prompt dans ses compositions, mais son coloris est faible, et dans les effets de lumière il se rapproche du Roncalli ; il forma cependant de bons élèves. Le second fut appelé de Naples par le cardinal Frédéric Borromée, et orna Milan et Pavie de ses ouvrages, ainsi que le Nebbia.

Tandis qu'on voit des peintres étrangers em-

bellir de leurs productions cette ville, des peintres Milanais, le Ricci, le Paroni, et le Nappi étudient et s'établissent à Rome. Le chevalier Pier Francesco Mazzucchelli, surnommé le *Morazzone* (1), y fait aussi ses études d'après les meilleurs modèles, mais retourne dans sa patrie, et s'y voue à l'enseignement. Dans son tableau de Saint Antoine, dans Milan, le dessin, l'effet et la magnificence des vêtemens est tout-à-fait dans le goût vénitien. Il étudia beaucoup le Titien et Paul Véronèse, et surpassa le Tintoret dans la manière dont il peignit les bras et les jambes de ses anges.

En général, le caractère de la peinture du Morazzone ne se distingue pas par les touches délicates; mais pour le grandiose et l'énergie de son pinceau, il en a déployé toute la vigueur dans le Saint Jean qu'il peignit à Côme, et dans le Saint Michel vainqueur des anges rebelles qu'il peignit dans Varèse près de Milan. Ce peintre n'est pas moins recherché pour les tableaux d'église que pour ceux de galerie.

G. Battista *Crespi* (2), plus connu sous le

(1) Cet artiste mourut en 1626, âgé de cinquante-cinq ans.

(2) Naquit dans le pays de Novarre, mourut en 1633, âgé de soixante-seize ans.

nom de *Cerano*, surnommé ainsi du lieu de sa naissance, étudia à Rome et à Venise, fut en même temps très habile en architecture, en plastique, et s'occupa avec succès des lettres. Appelé aussi à Milan par le cardinal Frédéric, il fut chargé par lui de la direction de l'académie et de plusieurs grands travaux. Nous ne parlerons point de ce qu'il fit en architecture ni en sculpture, nous nous bornerons à parler de la peinture. On lui doit beaucoup de tableaux où il réunit de grands défauts à de grandes qualités. Sa touche est spirituelle et vive, mais elle est maniérée; elle n'est pas moins affectée dans la grâce que dans le grandiose; cependant le bon comme le beau y domine. On peut s'en convaincre en voyant son tableau du Baptême de saint Augustin à l'église de Saint-Marc, celui de Saint Charles et de Saint Ambroise, et surtout le tableau si célèbre du Rosaire à Saint-Lazare, qui éclipse son beau pendant peint à fresque par Nuvolini. Il eut un talent particulier pour peindre les oiseaux et les quadrupèdes, et fit dans ce genre des tableaux charmans qui furent très recherchés.

Le Cerano forma plusieurs élèves, et nous allons parler du plus célèbre, Daniele *Crespi* (1),

(1) Crespi (Daniele) mourut en 1630, âgé seulement de quarante ans.

qui fut un de ces génies de l'Italie qui, pour ne s'être pas répandus hors de leur patrie, n'en jettent qu'un plus grand éclat sur elle. Habile à concevoir, facile à exécuter, il sait, dans ce qu'il imite comme dans ce qu'il crée, distinguer ce qui est fort de ce qui est faible, repousser le médiocre, et ne choisir que le beau. Admirable pour exprimer les passions de l'âme, il ne sait pas moins rendre toutes les beautés du corps. Correct autant que hardi, et soigneux autant qu'heureux dans ses tableaux, il avait obtenu plusieurs de ces qualités du temps, et les autres de la nature. Son coloris n'est pas moins vigoureux ni moins grandiose dans ses peintures à l'huile que dans celles à fresque dans l'église si bien ornée de la Passion, où l'on voit sa superbe Déposition de la croix. On trouve aussi les portraits des plus célèbres chanoines de Saint-Jean-de-Latran peints par lui dans le meilleur goût du Titien. Il fut du petit nombre des artistes qui cherchaient continuellement à se perfectionner en corrigeant les défauts qu'ils pouvaient découvrir en eux-mêmes ; de façon que chaque tableau nouveau ne devait pas présenter les défauts ou les incorrections des précédens. Un de ses derniers ouvrages le plus justement admiré est le San Brunone dans la

Chartreuse de Milan; et parmi les fresques qu'il a peintes dans ce vaste et riche édifice, celle qui représente un docteur s'élevant du fond de sa tombe pour annoncer qu'il est reprouvé, est sans contredit la plus étonnante. Le désespoir est peint en traits horribles sur la figure de ce mort rappelé à la vie : l'effroi qu'il inspire est contagieux; il passe dans l'âme de ceux qui contemplent cette peinture, et l'on ne sait quel est le plus beau ou cet ouvrage ou le tableau représentant le duc de Calabre découvrant un solitaire, en allant à la chasse. C'est un an seulement après qu'il eut fait ce beau tableau, que le Crespi mourut avec toute sa famille des déplorables effets de la peste de 1630, et laissa son école et son pays pleurer une des plus grandes pertes qu'ils aient jamais faites. Dans cette école on comptait le Tarillio, le Prata et les deux Tanzi, dont le dernier peignit avec un rare talent la bataille de Sennachérib, et embellit de ses tableaux les galeries de Naples, de Vienne et de Venise.

Le Crespi fut le dernier illustre peintre milanais; on peut dire qu'il entraîna avec lui dans la tombe l'espoir de se voir revivre dans sa patrie, car depuis sa mort l'art marcha à pas rapides vers la décadence. Nous allons encore voir paraître les élèves des Procaccini; mais ils

se négligèrent dans le dessin, et la pratique seule succéda à la théorie, à la science de la peinture. La peste vint ajouter à ces maux en faisant périr plusieurs artistes, et la mort du cardinal Borromée ne fut pas un moindre malheur pour cette école. L'académie érigée par lui resta fermée pendant vingt ans, et les arts pleurèrent en lui un protecteur aussi puissant que sage. Ce ne fut que par les efforts d'Antonio Busca qu'elle fut rouverte de nouveau, mais sans donner les heureux résultats qui l'avaient signalée lors de sa création. Elle ne forma plus que des artistes médiocres, ou plutôt même mauvais, et, chose étrange, tous ces jeunes peintres, quoique instruits par divers maîtres, paraissaient être formés par le même. Aucun d'eux ne se distingua par un caractère d'originalité, ni par la vivacité de l'expression, ni par la grâce du coloris. Dans le choix des couleurs même, au lieu de suivre l'exemple de l'école Bolonaise, qui avait été introduit à Milan, ils adoptèrent cette teinte ténébreuse que presque toutes les autres écoles avaient adoptée.

Celle des Procaccini elle-même ne put échapper à cette influence. Ercole (1), fils de Carlan-

(1) Né à Milan, mourut octogénaire en 1676.

tonio, son élève ainsi que celui de Giulio Cesare son oncle, surnommé Procaccini le jeune, eut, malgré de tels maîtres, les défauts que nous venons de signaler, et cependant il fut estimé beaucoup plus qu'il ne le méritait, et eut beaucoup d'imitateurs et d'élèves. Il avait établi dans sa maison une académie où l'on étudiait d'après nature le nu, et succéda à ses oncles comme directeur de la peinture.

Carlo Vimercati et Antonio Busca, tous deux ses élèves, se distinguèrent plus qu'on ne pouvait l'espérer : le premier par des peintures qu'il fit dans diverses villes de l'Italie ; le Busca, par des ouvrages qu'il fit à Milan même en servant d'auxiliaire à son maître. Il obtint de grands éloges, surtout par son tableau du Crucifiement, où il peignit la Sainte Vierge, une Magdeleine et un Saint Jean qui pleure avec une telle vérité, qu'il fait verser des larmes à ceux qui considèrent ce tableau. Tels furent les principaux ouvrages de cet artiste jusqu'à ce que les maladies et la goutte vinssent détruire ses talens. Il devint aussi faible que languissant, et l'on croirait voir deux peintres opposés l'un à l'autre dans les tableaux qu'il fit à ces diverses époques.

Cristoforo Storer fut également un élève de Procaccini. D'abord doué d'une grande intelli-

gence, il peignit des tableaux d'un goût excellent, mais insensiblement devint maniériste, en conservant cependant un bon coloris. G. Ens, de Milan, était un peintre qui, par trop de recherche dans le fini et dans la délicatesse de sa touche, acquit une certaine langueur dans son style. Lodovico Antonio David, élève d'Ercole Procaccini, du Cairo et du Cignani, devint l'imitateur de Camille Procaccini, et un bon écrivain sur son art.

Le chevalier Federigo *Bianchi*, gendre et élève de Jules Procaccini, se fortifia dans les maximes de son beau-père; il n'imita pas aussi heureusement ses formes et le mouvement qu'il savait donner à ses figures, mais il acquit de l'originalité dans son style, qui est sans affectation et plein de charme et d'élégance.

Il peignit deux Saintes-Familles à l'église de Saint-Etienne et à celle de la Passion, qui sont admirées, ainsi qu'une Visitation à Saint-Laurent, tableaux dignes, sous tous les rapports, d'un disciple estimé par son maître lui-même. Il n'eut ni assez de force, ni assez de vigueur dans les grandes compositions; mais, fécond et d'une belle harmonie dans les petites, il fut, dit Lanzi, un des meilleurs peintres milanais de son siècle. Il ne faut pas confondre cet artiste

avec Francesco Bianchi, ami intime d'Anton Maria Ruggieri, avec qui il peignit les mêmes tableaux à fresque, partageant également les bénéfices, les éloges et le blâme.

Lorenzo Franco, G. Battista Discepoli, Carlo Cornara, G. Mauro Rovere, les trois Rosetti et les Santagostini, suivent les précédens avec plus ou moins de talent.

Panfilo Nuvoloni, dont nous avons déjà parlé plus haut, eut deux fils également peintres comme lui, Carlo et Giuseppe (1); et quoique tous deux ses élèves, ils imitèrent, le premier, Giulio Procaccini, et le second, le Guido, avec un tel succès, qu'il fut même surnommé le Guido de la Lombardie. Carlo n'est pas diffus en figures, mais il les peignit avec une touche aussi délicate qu'agréable. Il est gracieux dans les formes et dans les airs de tête; il a une suavité et une harmonie précieuses et difficiles à trouver. On voit à l'église de Saint-Victor un tableau du Miracle de saint Pierre, ainsi que plusieurs autres à Milan, à Crémone, à Plaisance, à Come, tous peints dans le genre que nous ve-

(1) Carlo naquit en 1608, et mourut en 1651; le second, son frère, né en 1619, mourut âgé de quatre-vingt-quatre ans.

nons de décrire. Excellent portraitiste, il fut appelé à la cour d'Espagne pour y peindre la reine.

Son frère cadet, Giuseppe, fut un peintre plus grandiose (*machinoso*); il a plus de feu et plus d'imagination, mais il n'est pas aussi recherché, et il a le défaut de faire quelquefois des teintes trop obscures ou trop éclatantes. Il fit plus d'ouvrages que son frère, non seulement pour les états Milanais, mais aussi pour Venise et Brescia.

Ses peintures à l'église de Saint-Dominique à Crémone, et surtout son grand tableau d'un Mort ressuscité par un saint, sont ses meilleures productions. Parvenu jusqu'à l'âge de quatre-vingts ans, et continuant toujours à peindre, ses derniers ouvrages se ressentent de la faiblesse et de la décrépitude de son âge.

Gioseffo Zanata, Federigo Panza, et Filippo Abbiati succèdent aux Nuvoloni. Le premier fut un peintre savant, comme l'assure Orlandi; le second fut son élève, et alla se perfectionner à l'école de Venise; le dernier, Abbiati, fut un peintre d'un grand talent et né pour les grands ouvrages. Riche d'idées, il était hardi dans l'exécution, et avait une grande franchise de pinceau. Il peignit avec Federigo Bianchi la grande coupole de Saint-Alexandre le Martyr, et fit plu-

sieurs autres ouvrages à fresque avec divers autres professeurs. Son tableau de la Prédication de saint Jean-Baptiste à Sarono, présente peu de figures, mais qui sont belles et variées, ainsi que des teintes fortes, mais bien ménagées. Pietro Maggi et Giuseppe Rivola furent ses élèves; le dernier surtout fut au nombre des meilleurs.

Parmi les disciples de Cerano, Melchiore Giraldini obtint le plus de succès. Il imita très heureusement le style de son maître dans sa facilité, son hilarité et son harmonie, mais lui fut inférieur dans la touche du pinceau. Le tableau de Sainte Catherine de Sienne fut un de ses meilleurs ouvrages, et digne d'éloges. Le Cerano en lui donnant sa fille, lui légua aussi son atelier. Il gravait à l'eau-forte toutes sortes de sujets d'histoire et de batailles, dans le goût de Callot, et instruisit son fils, qui n'eut pas moins de succès que lui dans ce genre, ainsi que le Cane qui imita le Morazzone. Une foule d'autres peintres médiocres les suivent.

Le Morazzone n'eut pas moins d'élèves et d'imitateurs. Le chevalier Francesco Cairo (1), un d'eux, qui commença par suivre la méthode

(1) Né à Barèse, dans le Milanais; mort en 1674, âgé de soixante-seize ans.

de son maître, la changea après avoir étudié à Rome et à Venise, et devint un peintre grandiose. Son coloris était d'un admirable effet, et il joignait une grande délicatesse de pinceau, une grâce charmante dans les formes, à une expression pleine d'agrément. En général, toutes ses peintures sont d'un style qui par sa nouveauté surprend. Les quatre Saints fondateurs, à Saint-Victor; la Sainte Thérèse évanouie par l'ardeur de son amour céleste, à Saint-Charles; le Saint Xavier, à la Brera, sont des tableaux dignes, ainsi que plusieurs autres, du Titien.

Comme nous l'assure Lanzi, Milan et Turin eurent beaucoup de tableaux de ce maître, qui fondèrent sa réputation de grand peintre. Les deux frères Danedi, plus connus sous le nom de Montalti, furent aussi des peintres distingués: l'aîné imita avec succès Guido Reni, et le second, le Morazzoni. Isidore Bianchi lui fut encore plus fidèle; il réussit plus dans les fresques que dans les peintures à l'huile.

Les Bustini et plusieurs autres peintres de Côme, se signalent par leurs talens dans leur patrie et dans les pays étrangers.

Stefano *Legnani* (1), surnommé le Legna-

(1) Cet artiste mourut en 1715, âgé de cinquante-cinq ans.

nino, parvint à devenir un des meilleurs peintres de la Lombardie, après s'être imbu des leçons du Cignani à Bologne, et du Maratte à Rome. Il fut recherché, sobre et judicieux dans ses compositions, ayant beaucoup de brillant dans le coloris, et un empâtement de couleurs étranger aux imitateurs du Maratte. Il se signala surtout dans les peintures à fresque, comme on peut le voir dans les églises de Saint-Marc et de Saint-Ange, et surtout dans une Bataille gagnée par la protection de saint Jacques l'Apôtre, qui prouve que cet artiste était doué d'un talent fait pour exécuter les sujets les plus difficiles. Turin, Gênes et le Piémont, ont un grand nombre de ses ouvrages, et Novarre a une coupole dans l'église de Saint-Gaudenzio, qui fut admirée comme la meilleure de ses peintures.

Andrea *Lanzani* (1) fut digne de succéder à un tel artiste. Élève du Scaramuccio, à Milan, il alla également se perfectionner par les leçons du Maratte, mais son génie lui fit imiter Lanfranc. Parmi ses meilleurs ouvrages on cite une Gloire à l'église de Saint-Charles, et des traits de l'histoire du cardinal F. Borromée, tableaux qui sont dans la bibliothèque Ambroisienne. On admire sur-

(1) Cet artiste mourut en 1712.

tout dans cet artiste une grande facilité et une grande franchise de pinceau. Il finit ses jours en Allemagne, où il fut appelé et comblé d'honneurs.

Son meilleur disciple en Italie était Ottavio Parodi, le Besozzi et le Pagani : le premier, élève de l'école Romaine ; le second, de celle de Venise, vinrent à Milan, et y firent des tableaux estimés et des élèves.

Pietro Giraldi, après avoir étudié à Milan, alla à Bologne, où il prit des leçons de Franceschini et du del Sole. Son style est vaporeux, facile, harmonieux. Chargé de beaucoup d'ouvrages dont il s'acquitta honorablement, il ne put les finir avant sa mort, et ce fut le chevalier Sassi, élève de Solimène, qui fut chargé de les terminer.

Gioseffe Petrini, Piero Magatti, Francesco Caccianiga, Antonio Cacchi, et Ferdinando Porta terminent la série des peintres en ce genre dans Milan. Le dernier mérite surtout des éloges pour plusieurs tableaux qu'il fit à l'imitation du Corrége ; mais aussi inconstant qu'inégal, il fit des ouvrages indignes de son pinceau.

Parmi les villes du Milanais, Pavie eut dans ce dernier siècle plus de professeurs qu'avant l'époque où les peintres étrangers furent appelés

à Milan. Le Soriani, le Rosso, et Carlo Sacchi furent des meilleurs; mais ils ont été peu connus hors de leur pays. Le premier peignit un Rosaire, et l'entoura de quinze mystères. Le Sacchi continua ses études à Rome et à Venise, et lorsqu'il voulut imiter Paul Véronèse, il y réussit fort bien, comme on peut s'en convaincre dans son tableau représentant le Miracle d'un mort ressuscité par saint Jacques, qui se trouve dans le couvent des Observans, ainsi que dans d'autres tableaux. Il fut bon coloriste, vaporeux dans ses ornemens, spirituel dans les attitudes, bien que quelquefois il soit affecté.

Le Tassinari, le Bersotti, et plusieurs autres peintres succèdent à Sacchi dans Pavie et dans Come.

La perspective fit dans ce siècle de grands progrès. Le Chisolfi, le Racchetti, le Spera, le Pini, le Prina, les deux Mariani et le Monza se distinguent dans ce genre, ainsi que dans celui de l'architecture et des ornemens.

Les paysages eurent un peintre célèbre dans la personne de Fabio Ceruti, ainsi que dans celle du chevalier Ratti. Dans le genre des bambochades se distinguent le Coppa et le Cignaroli; et dans les batailles, Lorenzo Co-

mendich, qui peignit admirablement la bataille de Luzzara, gagnée par Louis-le-Grand.

Carlo Cane, les Crivelli et le Londonio, peignirent les animaux, les oiseaux et les poissons; et le Maderno et le Crespini, les fleurs et les fruits.

Il ne nous reste plus, pour terminer l'historique de l'école de Milan, qu'à dire un mot sur l'académie des beaux-arts de cette ville, créée d'abord par le cardinal Borromée, restaurée une seconde fois par Antonio Busca, et qui de nouveau a été rétablie par l'impératrice Marie-Thérèse, et protégée et encouragée par ses augustes successeurs. Les tumultes et les événemens, tant de la révolution que de la guerre, n'ont pas eu heureusement d'influence sur son existence. Elle n'a pas été détruite comme tant d'autres, et a fleuri sous le gouvernement français, comme elle fleurit maintenant depuis que la Lombardie est retournée sous le sceptre de l'empereur d'Autriche.

CHAPITRE XX.

École de peinture napolitaine.

De toutes les écoles de peinture d'Italie, celle de Naples serait sans contredit la plus ancienne, si, ne séparant pas l'ancien du moyen âge, on considérait comme preuve de son existence les monumens de l'antiquité qu'elle offre, qui, comme le dit si judicieusement le profond et éloquent Lanzi, sont les fruits de ses liaisons avec la Grèce, ce que non sans raison il applique aussi à la Sicile. En effet, des peintures se voient de toutes parts sur les murailles d'Herculanum, sur celles de Pompeia, et sur cette foule de vases aux formes délicates et légères qu'on trouve partout dans les Calabres, dans la Pouille et la terre de Labour, surtout près de Nola, et même en Sicile, vases mal à propos appelés Etrusques, et qui devraient porter le nom de Grecs.

Nous ne devons pas oublier de citer parmi ces produits des arts dans l'âge ancien ces belles mosaïques qui décoraient les édifices, les palais et les maisons à Herculanum, à Pompeia, dans

l'île de Caprée, le palais de Tibère, et dans tant d'autres endroits encore, la plupart des monumens : arrachées aujourd'hui des entrailles de la terre, elles nous font admirer leurs richesses, leur élégance, et la correction de leur dessin. Mais quels que soient les titres que cette école apporte à la célébrité, par l'ancienneté de ses monumens, nous passerons sous silence cette époque incertaine, ainsi que celle des temps de la décadence des arts, pour reprendre, conformément au plan adopté par nous pour les autres écoles, l'époque de la renaissance des arts, qui ne compte, comme on sait, que depuis le moyen âge.

Nous signalerons comme son premier peintre dans le treizième siècle, Tommaso de *Stefani* (1), qui sous le règne de Charles d'Anjou peignit des tableaux dont le style habile et précoce s'approchait déjà de celui du Cimabue son contemporain. Le *Tesauro* fut son élève, et l'on voit encore dans l'église de Sainte-Restitute à Naples, la Vie de Nicolas l'ermite, peinte à fresque par ce maître (2). C'est dans le commencement du

(1) Né en 1230, à Naples.

(2) Filippo Tesauro, né à Naples en 1260; il mourut âgé de soixante ans.

quatorzième siècle, que le célèbre Giotto fut appelé par le roi Robert, dit le Salomon de ce pays par l'étendue de ses connaissances, sa sagesse, et la protection qu'il accordait aux arts et aux sciences, pour y peindre les idées que lui avait données le Dante son ami, des mystères de l'Apocalypse, et des traits de l'histoire du saint Évangile, dans l'église de Sainte-Claire. Giotto ne borna pas là ses travaux à Naples; il en enrichit l'église de Sainte-Marie couronnée, et le Château neuf, qui de palais royal converti en caserne et en prison d'état, a vu ses chefs-d'œuvre disparaître. Il eut pour auxiliaire dans ses travaux un peintre vulgairement appelé Maestro *Simone* (1). Le style de cet artiste tient également et de celui du Tesauro et de celui du Giotto. On assure, d'un côté, qu'il fut l'élève du premier; tandis que de l'autre on prétend qu'il le fut du second; mais il est probable que le premier le forma, et que le second le perfectionna dans son art. Il ne succéda pas moins à l'un qu'à l'autre dans Naples, au Tesauro qui

(1) Mort en 1346. Les uns prétendent qu'il était natif de Naples; d'autres soutiennent qu'il était de Crémone. Lanzi assure que la première version est plus digne de foi.

mourut, et à Giotto qui partit pour retourner à Florence. Il signala spécialement son pinceau par une Déposition de la croix, réputée son meilleur ouvrage, que l'on compare même, pour la beauté, aux travaux du Giotto lui-même. Comme beaucoup d'autres artistes, il sut transmettre son art à un de ses fils nommé *Francesco*, qui hérita de ses talens, et dont surtout un tableau peint dans l'église de Sainte-Claire, a tous les droits aux plus grands éloges. Il ne fut point le seul élève que laissa l'auteur de ses jours. *Gennaro Cola* et *Stefanone* (1) partagèrent avec lui cet avantage. Ils tentèrent même des ouvrages remarquables par la grandeur de la composition. Ils étaient doués d'un génie différent l'un et l'autre ; et comme presque tous les fondateurs d'écoles, on remarque que l'un avait toutes les qualités nécessaires pour perfectionner les principes de son art, qu'il était exact et correct dans son dessin, laborieux, et susceptible d'effet dans son coloris; tandis que l'autre avait toutes celles qu'il faut pour en reculer les bornes. Son pinceau était aussi franc que hardi ; ses figures ont de la vivacité et de l'esprit, et

(1) Le premier né en 1320, et mort en 1370; le second, mort vingt ans plus tard.

plus audacieux que son rival, il eût été, s'il fût né plus tard, un grand peintre.

Cependant, quels que fussent les efforts de ces maîtres, l'art se traîna plutôt qu'il ne fleurit dans Naples; il languit plutôt qu'il ne brilla, et le laps d'un siècle entier ne suffit point à ses progrès. *Colantonio del Fiore* (1), élève de Francesco di Simone, peignit toutefois dans un plus heureux style Saint Jérome qui arrache une épine de la pate d'un lion, tableau dans lequel la vérité du pinceau domine. *Angelo Franco* (2) fut son élève dans le même temps qu'il était l'imitateur de la manière du Giotto, en ajoutant toutefois un coloris plus fort à ses ouvrages que celui de ce maître.

On eût dit qu'il fallait quelque événement extraordinaire pour rendre la peinture napolitaine moins stationnaire qu'elle ne l'était à cette époque, et faire marcher de front son école avec celles du reste de l'Italie; et comme dans la vie des artistes on trouve fréquemment les choses les plus singulières, c'est souvent aux plus singuliers événemens que l'art lui-même

(1) Mort âgé de quatre-vingt-dix ans, en 1444.
(2) Mort en 1445.

doit ses succès. Antonio *Solario* (1), vulgairement nommé le Zingaro, simple serrurier, moins amoureux de la peinture que de la fille de del Fiore, le meilleur maître qu'eût alors Naples après Franco son élève, inspiré par l'amour, voulut échanger la lime contre un pinceau, et se faire artiste après avoir été ouvrier dans une profession tellement opposée à l'art délicat de la peinture, afin de posséder sa maîtresse. Il était aimé autant qu'il méritait de l'être avec de tels sentimens, et le père de son amante lui déclara que s'il voulait être son élève et obtenir sa fille, il fallait qu'il voyageât, qu'il apprît à connaître toutes les écoles d'Italie, les meilleurs maîtres, et que copiant leurs plus beaux tableaux, il revînt ensuite comme l'abeille, chargé de son précieux butin, et couvert des plus riches dépouilles. L'offre est acceptée, le pacte est fait, la parole est réciproquement donnée, et l'on dit même que la reine de Naples s'intéressant autant aux progrès de l'art qu'aux deux jeunes amans, en fut un nouveau et le plus sacré garant. Le Solario partit; il prit le nom de Zingaro, synonyme de celui d'aven-

(1) Né à Civita, dans les Abruzzes, en 1382; mort en 1445.

turier, par allusion sans doute aux aventures qu'il allait courir dans ses voyages. Il tint sa promesse, et alla d'abord à Bologne, où il devint le disciple du Lippo; ensuite à Florence, où il se fit celui du Bicci; à Ferrare, celui du Galasso; à Venise, celui du Vivarini; et à son retour dans Rome, celui de Pisanelli et Gentile de Fabriano. Il fit des progrès dignes de son amour et de la récompense qu'il en attendait. Marco de Sienne, un des meilleurs peintres de ces temps, vit ses figures, et dit *qu'elles lui paraissaient vivantes.* Correct dans le dessin, il était naturel dans son coloris, quoique cru; il excellait dans la perspective autant qu'aucun peintre d'alors; enfin il fut appelé à l'honneur d'être l'auxiliaire de deux de ses maîtres. Les figures sont surtout ce qu'il savait le mieux faire, quoiqu'il fût moins heureux dans la peinture des mains et des pieds. Le temps de ses épreuves étant expiré, il retourna dans Naples, riche de ses nouveaux talens, mais tremblant qu'ils ne fussent point suffisans pour obtenir celle qu'il aimait. Timide, il parut devant elle et le del Fiore; il justifie de ses progrès par ses ouvrages, et, digne de l'estime de l'un comme de l'amour de l'autre, l'un devint bientôt son père et l'autre son épouse.

En méritant bien de son maître et de sa maîtresse, devenue sa femme, le Zingaro mérita bien de sa patrie : il ne cessa de l'embellir de ses ouvrages. Ses fresques, représentant la vie de saint Benoît, sont pleines, dit Lanzi, d'une incroyable variété de choses et de figures (*incredibile varietà de figure et di cose*); mais il se surpassa lui-même dans celles où il peignit Saint Vincent, Saint Pierre martyr, et Jésus-Christ mort. Il créa une époque nouvelle pour son école, ou plutôt il en fonda une, dont il est considéré d'autant plus justement comme le chef, que les ouvrages qui en sont le produit sont appelés de son nom *Zingaresques*, comme on appela *Cortonesques* celles qui ne figurent pas moins avantageusement dans l'école Napolitaine; et c'est ainsi que l'amour, ce premier agent de la nature, qui en conserve et reproduit sans cesse les ouvrages, n'est pas moins le reproducteur et le conservateur des arts. Il créa la peinture en créant le dessin dans la Grèce, lorsqu'il inspira la fille de Dibutade; il la perfectionna dans Naples, en transformant un simple ouvrier en peintre.

Quoique nous ayons déjà parlé d'*Antonello*, de Messine, dans l'historique de Venise, nous ne pouvons le passer sous silence en parlant de

l'école de son pays. Après s'être formé à Rome dans le dessin, et à Naples et Palerme, dans la peinture, sur des tableaux de Jean de Bruges, Antonello passa en Flandre pour s'y fortifier dans la méthode adoptée dans ce pays, et pour y ravir à Jean de Bruges lui-même l'art de peindre à l'huile, qu'il transporta en Italie, et dont il fit le premier hommage à l'école de Venise, comme nous l'avons vu dans l'historique de cette école, et comme nous l'assure Vasari.

Le judicieux Lanzi croit pouvoir affirmer qu'Antonello fut le premier qui traita en Italie la peinture à l'huile avec une méthode parfaite, et qu'on ne peut ni soutenir ni prouver le contraire.

Après avoir fait connaître la décision d'un tel érudit, nous engageons nos lecteurs qui voudront approfondir cette question, de consulter Lanzi lui-même (1), où ils trouveront tous les détails qui y sont relatifs, ainsi que les opinions de divers savans.

Le Solario ou le Zingaro, comme tous les grands maîtres ses prédécesseurs, avait une école et des élèves qu'il sut former. Niccolo di Vito,

(1) *Voy*. tome III, page 288 de sa quatrième édition de Pise.

Simone Papa, Angiolello, Rocca di Rame, et les deux Donzello, en sont les principaux. Ces deux derniers, aussi bons peintres qu'architectes, enrichirent Naples de peintures à fresque et à l'huile, et formèrent eux-mêmes beaucoup de bons élèves, au nombre desquels fut Silvestro Buoni, qui se signala par le moelleux des contours de ses figures, et déjà par la force du clair-obscur. C'est à lui qu'on doit *Bernardo Tesauro*, qu'on croit descendre du premier Tesauro dont nous avons parlé; c'est lui qui arracha enfin son école des ornières de la routine, et de ce style sec de l'ancienne manière. Il se rapproche plus qu'aucun des peintres précédens de la nouvelle. Il est plus naturel dans les figures, et dans les draperies; il a du choix, de l'expression et des qualités, dont la possession ne paraît guère possible pour quiconque n'a eu pour modèles comme lui, que les ouvrages d'une seule et vieille école. Son tableau du Mariage du roi Alfonse ii et d'Ippolita Sforsa, dont les figures sont d'une ressemblance admirable, est un chef-d'œuvre de ces temps. Son neveu (1) *Raimo Tesauro*, digne héritier de son nom et de ses

(1) Florissait à la fin du quinzième siècle; mort en 1501.

talens, ajouta au perfectionnement de son école, et, avec Antonio Amato, imitateur du Perugino, ne tarda pas de l'élever à la hauteur qu'avaient déjà atteinte d'autres écoles de l'Italie. Son tableau des Sacremens, placé dans la cathédrale, ainsi que divers autres ouvrages, honorent le plus la mémoire de cet artiste.

Nous avons vu, en parcourant l'historique des diverses écoles de peinture en Italie, qu'elles avaient fini toutes par avoir un caractère et une manière distincte entre elles. Celle de Naples n'avait pas encore le cachet de l'originalité, et les jeunes peintres qui avaient quitté leur patrie pour se perfectionner dans leur art, en revenant, rapportaient la méthode et le style des écoles où ils avaient été puiser leurs connaissances ; il n'était donc pas étonnant que les autres écoles l'emportassent sur elle par la supériorité de leurs progrès et les talens gigantesques de leurs grands maîtres.

Quoique les artistes napolitains fussent doués de tout le génie que promettent un beau climat, une terre féconde, les plus grands souvenirs, les plus nombreux et les plus brillans modèles, il fallait, il faut le dire, que de même que Giotto avait visité Naples à la première époque de l'école, le Perugino vînt dans celle-ci semer quelques uns

des germes précieux qui firent de Raphaël son élève le plus grand des peintres.

En effet, ce grand artiste étant venu à Naples, peignit une Assomption de Notre-Dame dans l'église de Saint-Reparata, et ce tableau, par sa beauté, décida du sort de la peinture dans la péninsule. On abandonna le style ancien pour celui de Raphaël et de son école, et Naples fut une des premières villes qui en sentit tout le prix, et en profita en attirant chez elle plusieurs de ses élèves.

Andrea de Salerne (1), déjà peintre lui-même, en voyant le tableau de l'Assomption de Notre-Dame, fut épris de la manière simple, expressive et forte de l'artiste, et se décida d'aller à Perugio pour y devenir le disciple d'un tel maître. Mais arrivé à Rome, et lorsqu'il eut vu les ouvrages de son immortel disciple, il abandonna son premier dessein, et alla se mettre sous les drapeaux de Raphaël, qui l'admit même à ses travaux, tant dans le Vatican que dans l'église de la Paix, ce qui prouve bien la supériorité de son talent et de son mérite.

Lanzi, en exceptant seulement Jules Romain,

(1) Il s'appelait aussi Sabbatini; naquit en 1480, et mourut en 1545.

le met au-dessus de tous les élèves du grand Sanzio. Devenu l'émule et l'imitateur de son sublime style, il retourna ensuite dans sa patrie pour étonner et charmer à la fois ses concitoyens. Aussi laborieux qu'habile, Andrea peignit un grand nombre d'ouvrages tous plus intéressans les uns que les autres. Il n'enrichit pas seulement Naples, mais beaucoup d'autres villes du royaume, et surtout Gaetta, de ses tableaux. On y voit des Vierges de la plus grande beauté, et dignes du pinceau de Raphaël. Les ouvrages d'Andrea de Salerne sont très nombreux à Naples, et ses fresques sont considérées comme des *miracles de l'art*, comme nous le rapporte Lanzi; mais malheureusement elles sont en grande partie détruites par le temps. Parmi ses tableaux, celui de Sainte Marie-des-Grâces est considéré comme un des meilleurs.

Cesare Turco, Francesco Santafede et Paolillo furent ses meilleurs élèves. Le premier modifia son style et le mélangea de celui des autres maîtres qu'il eut auparavant. Le style du second tient plus du Perugino que d'Andrea de Salerne; il fut le meilleur coloriste du temps et de son école, et vit son fils Fabrizio marcher tellement sur ses traces, que l'on confond les tableaux de l'un et de l'autre : néanmoins dans ses deux ta-

bleaux de l'Annonciation et de la Déposition de la croix, le père a plus de force et plus de teinte dans le coloris que le fils. Aussi le Paolillo surpassa-t-il tous ses condisciples, et s'approcha tellement de son maître, que ses tableaux lui ont été souvent attribués.

C'est à cette époque que *Polidoro di Caravaggio* (1), un des premiers disciples de Raphaël, fuyant Rome dévastée par les soldats du connétable de Bourbon, arriva à Naples, et réclamant l'hospitalité, la reçut d'Andrea de Salerne, qui l'ayant connu dans l'atelier de leur maître commun, ne se borna pas seulement à l'accueillir dans sa maison, mais le fit connaître à ses concitoyens, ainsi que ses rares talens qui furent bientôt employés. Polidore fonda dès ce moment, avant d'aller en Sicile, une sorte d'école étrangère dans Naples, laquelle, par les élèves qu'il fit, nés la plupart dans cette ville ou dans le royaume, devait nécessairement devenir nationale, se fondre dès lors dans l'ancienne, et la perfectionner.

Gianbernardo *Lama* (2) fut un des premiers

(1) Nous avons déjà parlé de ce grand peintre dans l'historique de l'école Romaine.

(2) Lama était né en 1508, et mourut âgé de soixante-onze ans.

disciples du Caravage, dans le royaume de Naples, après qu'il eut commencé ses études sous Amato. Il peignit dans le style de Polidore un tableau représentant la Piété, dont la correction du dessin, la variété des attitudes, le goût de la composition, et jusqu'à la pensée, pour ainsi dire, de son maître, sont admirablement reproduits et imités; mais revenant ensuite à un style plus doux sans être efféminé, le Lama se fixa à la belle manière d'Andrea de Salerne. Francesco Ruviale fut surnommé le *petit Polidore* (1), tant il sut imiter avec art son maître. Marco le Calabrais, Gio Battista Crescione et Leonardo Castellani, tous élèves du Caravage, contribuèrent puissamment à répandre dans Naples les meilleures doctrines de l'école Romaine.

Gio Francesco Penni, dit *le Fattore*, dont nous avons déjà parlé dans l'historique de l'école Romaine (2), élève de Raphaël comme Polidore, lui succéda à Naples, où il vint peu de temps après son départ pour la Sicile, et où il fut assassiné par un de ses domestiques devenu son disciple. Il enrichit la ville qui lui donna l'hos-

(1) Le Polidorino était né Espagnol; mort en 1550.
(2) Penni était né à Florence; il mourut âgé seulement de quarante ans, en 1528.

pitalité, ainsi que son école, d'une copie en grand de la Transfiguration de son maître, faite par lui-même de concert avec Perino. Il ajouta à ce présent celui de plusieurs autres ouvrages dignes de son pinceau, et de plusieurs élèves qu'il forma pendant son séjour dans cette capitale. Parmi ces derniers se distingue particulièrement *Leonardo*, surnommé *le Pistoja*, du lieu de sa naissance, meilleur coloriste que bon dessinateur. Il forma à son tour Francesco Curia (1), peintre justement loué pour la noblesse et le charme de ses compositions, la beauté de ses figures, et son tableau de la Circoncision, jugé l'un des plus beaux de Naples par l'Espagnolet et plusieurs autres peintres célèbres. Le *Curia* donna à son pays Ippolito Borghese, qui devint son plus parfait imitateur. Le Corso fut formé dans Rome à la peinture par le Perino del Vaga, et quoiqu'il travaillât peu dans Naples, il y peignit un Christ portant la croix, un de ses meilleurs ouvrages. Gianfilippo Criscuolo copia dans Rome les ouvrages de Raphaël, et quoiqu'un peu sec dans sa manière, imita sa précision, et ne se distingua pas moins par l'art de peindre que par celui d'enseigner. Girolamo

(1) Le Curia naquit en 1538, et mourut en 1610.

Imparato, d'abord son élève, le fut ensuite du Titien, dont il devint un des meilleurs imitateurs, témoin son tableau de Saint Pierre martyr. Son fils devint à son tour le sien, et voyagea comme lui pour se perfectionner dans le coloris, et comme lui rapporta dans sa patrie, pour prouver ses succès, entre autres tableaux, celui du Rosaire, dont le coloris est en effet remarquable par son éclat; toutefois le fils n'égala point son père par ses talens.

Nous avons vu que les disciples de Raphaël sont les premiers qui, répandant sa sublime manière dans Naples, perfectionnèrent son école en y introduisant l'expression. Le *Vasari* (1), un des élèves et l'un des plus ardens partisans du style de Michel-Ange, connu comme peintre et comme historien de son art, vint à son tour dans cette ville, et, chargé qu'il y fut d'importans travaux, y fit connaitre le style de son maître et de son modèle; cependant il peignit dans Naples, dit Lanzi, une quantité considérable de figures, avec cette promptitude et cette médiocrité qui sont le caractère spécial de la plus grande partie de ses ouvrages. *Marco*

(1) Il a été question de ce peintre dans la notice de l'école de Florence, dont il fait partie.

de Pino ou *de Sienne*, également grand admirateur du style de Michel-Ange, lui succéda et peignit entre autres tableaux la Circoncision de Jésus, l'Adoration des mages et la Déposition de la croix. Il se fit admirer surtout par son architecture pittoresque, et par la perspective linéaire des édifices de ses tableaux, partie dans laquelle il excella d'autant plus que lui-même était un excellent architecte. Il fit plusieurs élèves dans Naples, et surtout en fit un excellent du frère de Criscuolo, qui de clerc de notaire devint un peintre estimable. Ce furent donc ces deux grands artistes, le Vasari et Marco de Sienne, qui jetèrent les fondemens de l'école de Naples.

Quelques autres peintres existans à Naples à cette période, méritent d'être cités. Tels sont Silvestro Bruno; un autre Simone del Papa, habile surtout dans les fresques; un autre Gio. Antonio Amato, surnommé *le jeune*, digne du premier par ses talens, et qui même le surpasse, témoin son tableau de l'Enfant Jésus, un des meilleurs de Naples; Pirro Ligorio, distingué à Rome par ses ouvrages, et ingénieur, dans Ferrare, d'Alfonse II; Bernardino Azzolini, ou plutôt Mazzolini (1), qui em-

(1) Il existait, comme les précédens, dans le commencement du seizième siècle.

bellit Gênes de ses ouvrages et Naples de son tableau de Sainte Agathe martyrisée : tous ces peintres succédèrent au Vasari et à Marco de Sienne. Ils sont cependant, malgré leurs talens, loin d'ajouter à la perfection, au charme du style de Raphaël, que le Fattore et les autres disciples de ce maître s'efforcèrent de donner à cette école. Mais il faut le dire, la vigueur du dessin de Michel-Ange lui communiqua plus d'énergie et un plus grand degré de force. *Cola dell Amatrice* (1), en se domiciliant dans Ascoli, ville du Picentin, répandit dans les provinces le goût de la bonne peinture ainsi que de l'excellente architecture, dans lesquelles il brillait en même temps ; il est de tous ses concitoyens celui qui posséda le plus le bon style moderne. Son tableau du Seigneur qui dispense l'Eucharistie à ses apôtres, est justement estimé.

Ce que Cola fit dans Ascoli, le *Pompeo* le fit dans l'Aquila, autre ville du royaume de Naples et lieu de sa naissance. Peintre grandiose, surtout dans les fresques, sa Déposition de la croix qu'on voit à Rome, honore sa mémoire en faisant admirer son talent. *Giuseppe Va-*

(1) Cola dell' Amatrice florissait vers le milieu du seizième siècle.

leriani, son compatriote, à la fois religieux de l'ordre de Loyola et peintre, posséda successivement, comme presque tous les maîtres, deux manières distinctes. Son coloris est vaporeux, et son dessin lourd dans la première; mais son tableau de l'Annonciation, ainsi que plusieurs autres ouvrages, prouvent les heureux progrès qu'il avait faits dans la seconde. Le Scipione de Gaëte ajouta d'admirables draperies à l'un de ces tableaux; et tandis qu'Ascoli s'embellissait par ces artistes, Marco Muzzaroppi embellissait le bourg de San Germano sa patrie, des productions de son pinceau aussi naturel que correct, et d'une touche aussi vive que gracieuse, qui se rapproche moins du style italien que du style flamand. Pietro Russo l'imita dans Capoue, qu'il remplit de ses tableaux au retour d'un voyage qui avait pour objet l'étude des diverses écoles de l'Italie. Le Matteo suivit cet exemple dans la ville de Lecce sa patrie, et une des plus importantes du royaume de Naples; mais il déploya le caractère de Michel-Ange, bien qu'élève du Salviati. Ses principaux travaux furent des fresques : il peignit un Prophète d'un si grand relief, que l'on croirait qu'il s'élance hors du mur sur lequel il est peint. Sa touche est si mâle, son style si fier, qu'on le crut digne lui seul de peindre la Chute des anges

rebelles dans le tableau du Jugement dernier, de Michel-Ange, que celui-ci ébaucha dans Rome et n'acheva pas. Préférant ensuite le commerce à la peinture, il l'abandonna pour aller aux Indes solliciter les faveurs de la fortune; mais puni de l'abandon qu'il fit de son art, il mourut dans l'indigence en regrettant son apostasie et sa patrie. Nicoluccio, dit le *Calabrais*, se fit remarquer moins par son talent que par un forfait; il tenta de tuer le Costa son maître. Le Negrone, plus vertueux, fut estimé par ses mœurs comme par son habileté; enfin, le Borghese et le Loretti, le premier connu dans la Sicile, et l'autre à Rome et dans Bologne, terminèrent cette époque de la peinture Napolitaine.

Nous avons vu dans l'historique des diverses écoles de peinture en Italie, avec quelle énergie, avec quelle puissance se développa la peinture dans ce pays. Celle de Venise surtout brilla par les grands maîtres qu'elle vit paraître dans la moitié du seizième siècle, que le Tintoret releva par son admirable talent. Ce fut à la fin du même siècle que celle de Rome et celle de Bologne prirent un nouvel essor : la première, par les Caravage, et la seconde, par les Carrache. Chacune de ces écoles prit un caractère qui lui

devint propre et qui fut grand. Celle de Naples, ou moins libre ou douée de moins de génie dans ses disciples, en développa un moins original; mais elle eut, dans cet état secondaire, une manière et des principes réputés dignes du bon goût et des chefs-d'œuvre de l'art. Lorsque les artistes de cette école allèrent étudier dans Rome, dans Florence, dans Bologne ou dans Venise, ou lorsque les souverains de Naples appelèrent dans leurs capitales les meilleurs maîtres des écoles de ces villes, elle vit continuellement de grands peintres dans ses murs; c'est ainsi que furent décorés des chefs-d'œuvre de cet art ses temples, ses palais, ses musées. L'imagination de ses citoyens ardens comme le climat qu'ils habitent, leur âme douée d'un feu créateur, ne pouvaient rester froides à l'aspect de ces peintures, et ne pas offrir à leur tour des artistes dignes de marcher sur les traces des grands maîtres, qui de toutes parts en Italie se signalèrent dans cette carrière. Ceux qui s'y destinèrent apportèrent en effet l'enthousiasme, la verve et l'énergie des idées, et surtout cette promptitude à peindre et à achever des tableaux qui, si elle n'admet pas la perfection, fille de l'active et persévérante patience, n'en est pas moins un don du génie. Quelque incorrection dans le dessin, quelque négligence à

étudier le beau idéal dans les lieux même où les Grecs le firent fleurir en le perfectionnant, et l'usage de prendre dans la nature vulgaire le type de ses tableaux, la facilité à changer de coloris et à ne pas étudier assez la composition ; voilà les défauts de l'école Napolitaine opposés aux grandes qualités de ses artistes. Nous décrirons maintenant ses nouveaux ouvrages et ses nouvelles révolutions ; l'époque heureuse du perfectionnement de la peinture moderne en Italie ne pouvant commencer pour les Napolitains sous de meilleurs auspices.

Nous avons déjà vu l'heureux effet que produisit la présence du Perugino et d'autres peintres célèbres dans Naples, et combien, dès ce temps, son école s'améliora en adoptant le style de Raphaël. Nous allons la suivre maintenant dans ses progrès, et parler des maîtres qui se signalèrent le plus.

Bellisario Corenzio (1) est le premier des peintres Napolitains qui se présentent à cette époque pour figurer dans cette école d'une manière honorable par ses talens, autant que vile par ses passions. Après cinq ans d'étude dans

(1) Corenzio était Grec de naissance ; né en 1588, il mourut en 1643.

l'atelier du Tintoret à Venise, il parvint à égaler presque son maître, surtout par l'art avec lequel il sut multiplier le nombre des figures de ses tableaux. Rien n'égale sa facilité; et dans une école remplie de maîtres ses rivaux en ce genre, il est un des plus remarquables par son beau talent; il fit en quarante jours le grand tableau qu'on voit au réfectoire des Bénédictins à Naples, dans lequel il peignit cette foule d'Israélites affamés, que Jésus rassasie miraculeusement par la multiplication des pains. Il fit peu de tableaux à l'huile, quoiqu'il eût un coloris digne de sa première école, celle de Venise. L'ardente soif du gain, qui chez lui était insatiable, lui faisait préférer les fresques, comme admettant de plus vastes compositions, et exigeant un travail long, mais plus facile, et dès lors plus lucratif. C'est dans l'église de la Chartreuse de Saint-Martin, qu'il déploya tout son génie. Doué d'une fécondité d'idées qui ne le cédait point à celle du Tintoret son maître, il s'y livrait avec une sorte de fureur, et rien ne lui était plus utile que d'avoir un compétiteur ou un rival dans ses travaux, lequel, moins fougueux que lui, mit un frein à son ardeur. De tous ses ouvrages, les fresques dont nous parlons sont les plus admirés.

Gieuseppe Ribera, surnommé *l'Espagnolet*,

le suit immédiatement dans l'Histoire de l'école de Naples. Le lieu de sa naissance est disputé. Les Napolitains, qui veulent s'attribuer la naissance de ce grand peintre, prétendent qu'il naquit près de Lecce, d'un père espagnol; mais les Espagnols, à leur tour, prétendent qu'il est né dans le royaume de Valence, et le prouvent par l'inscription qu'il fit lui-même sur un tableau (1). Lanzi, aussi judicieux que savant juge dans une telle cause, partage cette opinion ainsi que plusieurs autres écrivains célèbres. Fixé dans Naples, ce fut d'abord en Espagne qu'il apprit les premiers élémens de son art, selon les uns, et selon les autres, du Caravage lorsqu'il vint à Naples; version d'autant plus probable, que son style tient d'abord de celui de ce peintre. De Naples il alla à Rome copier les chefs-d'œuvre de Raphaël, et les ouvrages tout récens d'Annibal Carrache; et passant de cette ville dans Modène et dans Parme, il y étudia pareillement ceux

(1) Nous rapportons cette inscription telle qu'elle se trouve sur un tableau de Saint Matthieu. *Juseppe de Ribera espanol de la ciutad de Xativa, Reyno de Valencia, Academico Romano anno* 1630. Il fut créé chevalier napolitain, ainsi que le Corenzio, et plusieurs autres de son école.

du Corrége. Dès ce moment, il adoucit son style, qui jusque-là avait été triste et sombre ; mais comme si la nature lui eût prescrit la manière du Caravage, plus énergique, plus forte et plus susceptible des grands effets de la lumière et de l'ombre, il retourna à sa première manière, s'y fixa, et ne s'en départit plus. Bientôt il dessina mieux que ce peintre lui-même, témoin son tableau de la Déposition de la croix, un des plus célèbres de l'Italie, qu'on voit dans le même lieu que ceux du Corenzio. Il approcha, dans celui du Martyre de saint Janvier, du Titien pour le coloris, l'anatomie des os et des muscles. Le caractère grave qu'il donne aux figures de ses personnages, les sujets sombres et terribles de ses tableaux, ne rendent pas ce peintre moins célèbre qu'aucun autre des plus illustres écoles. Ixion, attaché et tournant éternellement sur la roue qui le déchire, de tristes anachorètes, des apôtres, des prophètes inspirés, sont les principaux personnages de ses tableaux. Nous aurons encore occasion de parler de lui, ainsi que du Corenzio.

Le *Caracciolo* (Giambatista (1)) brilla, mais

(1) Il était surnommé le Batistullo ; né à Naples, il mourut en 1641.

beaucoup moins que les précédens dans Naples. Il atteignit l'âge viril sans avoir encore rien fait de remarquable. Sorti de l'atelier du Caravage, dont il fut l'élève, après l'avoir été de l'Imparato son compatriote, il alla à Rome copier les chefs-d'œuvre d'Annibal Carache, dont la réputation, alors dans tout son éclat, l'attira justement, et ce fut en voyant les ouvrages de la Farnesine, en les imitant sans cesse, qu'il devint un des plus parfaits dessinateurs, et se fit un style dans le goût de celui du plus grand des Carrache. Il revint à Naples, riche de ces nouveaux talens qu'on vit bientôt briller dans les deux tableaux de la Vierge et de Saint Charles, dont il embellit cette ville. Son style garde pourtant une empreinte de celui du Caravage, facilement reconnaissable au coloris de ce peintre, chargé d'ombre et de lumière. Il fit plusieurs élèves, dont le meilleur est Mercurio d'Averse.

C'est à cette époque, qu'uni à l'Espagnolet et au Corenzio, Caracciolo s'efforça d'éloigner avec eux de Naples, non seulement ceux des peintres leurs compatriotes qui prétendaient partager les travaux en peinture commandés alors en grand nombre par le gouvernement, mais même les peintres célèbres de Rome qui y avaient été

appelés pour les exécuter. Tous trois formèrent une ligue dont le but était moins la gloire que l'or, et s'efforçant de s'attribuer ainsi tous les avantages, Annibal Carrache fut leur première victime. Arrivé à Naples, et destiné à y peindre les fresques de deux églises, il crut devoir d'abord peindre un tableau de médiocre grandeur, comme modèle de ses futurs ouvrages. Les triumvirs se firent, par de sourdes intrigues, nommer pour le juger, et ne balancèrent pas à déclarer qu'ayant fait une œuvre sans génie, ce peintre ne convenait point pour les travaux projetés. Annibal, dont l'âme était d'autant plus sensible qu'elle était la source de son beau talent, indigné d'un jugement dont l'iniquité et les plus basses passions étaient évidemment la cause, jeta ses pinceaux calomniés, et s'enfuit dans Rome, atteint par une fièvre dont il mourut bientôt après être arrivé, non sans soupçon que l'intérêt et l'envie se soient seuls bornés, pour l'éloigner, à des calomnies. Un des concitoyens et des rivaux des triumvirs fut le fameux cavaliere d'Arpino, qui dut peindre ensuite, d'après le choix que l'autorité avait fait de lui, le chœur de l'église de la Chartreuse de Saint-Martin. Les triumvirs lui firent une telle guerre, qu'ils le forcèrent à abandonner son ouvrage lorsqu'à

peine il était commencé, et à s'enfuir dans le couvent du Mont-Cassin. Le gouvernement, ou aveugle ou lassé de tant d'intrigues, appela alors le Guido, dont le pinceau, dans tout son éclat, embellissait Rome. Ce grand artiste était à peine arrivé, que deux inconnus écrasèrent de coups son domestique, auquel ils dirent d'aller prévenir son maître de s'éloigner sur-le-champ de Naples, s'il n'y voulait périr. Le Gessi, un des élèves du Guido, vint avec deux de ses amis pour achever l'ouvrage que la terreur avait fait abandonner à leur maître, obligé de s'en retourner à Rome. Ils voulurent braver la main, invisible mais cruelle, qui accumulait cette foule d'iniquités. On les accueillit, on les embrassa à leur arrivée dans Naples; les triumvirs se montrèrent à eux sous les traits secourables de l'hospitalité; on les conduisit sur une galère, comme pour leur en faire voir la construction, et le bâtiment tout à coup mis à la voile les emmena dans des lieux d'où leur maître n'en entendit plus parler. Enfin le Dominiquin parut, appelé à son tour dans Naples, sans prévoir tous les dangers qu'il allait y courir. On le tranquillisa, on le rassura; le vice-roi, plus prévoyant enfin, menaça quiconque oserait le troubler dans ses travaux. Les triumvirs com-

mencèrent par le diffamer, et, comme Annibal Carrache, par le blesser des armes de la calomnie. Ne pouvant ébranler sa réputation, aussi forte que son talent, ils tentèrent de l'épouvanter par des lettres anonymes, qui le menaçaient du sort de ses prédécesseurs. Garanti par le vice-roi, le Dominiquin continua son ouvrage, et s'efforça d'éviter jusques aux coups qu'on pouvait lui porter dans l'ombre ; mais ses adversaires ne pouvant ou n'osant pas attenter à sa personne, ils détruisirent ses ouvrages. Ils firent mêler des ingrédiens hétérogènes à ses couleurs, afin que ses fresques se desséchant s'écaillassent et tombassent ; mais surpris par la mort, ce grand peintre délivra ses affreux adversaires de la rivalité la plus redoutable pour eux, et peut-être comme Annibal Carrache, il mourut empoisonné, ou victime des dégoûts et des chagrins que ne lui suscitèrent pas seulement les triumvirs, mais Lanfranc son compatriote, et l'un de ses plus anciens antagonistes, quoique élevé à son école. (1)

(1) Cette justice lente, mais sûre, que dispense le ciel à défaut de celle des hommes, atteignit enfin les auteurs des forfaits qui ravirent à l'Italie plusieurs de ses fameux peintres, et à l'école de Bologne ceux dont elle s'enorgueillit le plus. L'Espagnolet vit d'abord sa fille qu'il ado-

Avant de nous occuper des élèves de ces différens maîtres, nous ne pouvons nous dispenser de parler encore du chevalier d'Arpino. Ce peintre napolitain porte le nom d'une ville située dans la terre de Labour; il compte aussi parmi les peintres de l'école Romaine. Nous en avons dit quelque chose, et nous croyons devoir en parler de nouveau à l'occasion de celle de Naples. Il est d'autant plus célèbre, qu'il fut un des premiers de cette école qui firent servir une grande réputation à propager plus d'une erreur dans leurs ouvrages : à force de vouloir être brillant, il fut exagéré, et souvent faux, en croyant être vrai. Enfant, le chevalier d'Arpino avait déjà

rait, enlevée et déshonorée presque sous ses yeux. Il partit, il confia à la mer les chagrins et les remords dont il était dévoré, et ne reparut plus, sans doute englouti sous les flots, ou emmené esclave en Afrique, après avoir été pris par les Barbaresques. — Corinzio, déjà très avancé dans la carrière de la vie, monte sur un échafaud pour retoucher à l'un de ses ouvrages, et cet échafaud devint pour lui celui du supplice ; il en tomba, et mourut de sa chute. — Quant à Caraccioli, il échappa seul, et mourut tranquillement dans son lit; trop heureuse fin d'un homme qui, s'il ne partagea la mort moins douce de ses complices, partagea sans doute leurs remords, le premier et l'inévitable vengeur de l'innocence et de la vertu, et l'instrument de la céleste justice.

du talent; homme, il fut un peintre célèbre; mais, comme plusieurs de ceux de son école, il fut outré. Il apprit son art dans Rome, sous le Danti, un des meilleurs maîtres d'alors. Il était né peintre, mais turbulent, et défiant sans cesse ses rivaux, et même ses maîtres : c'est ainsi qu'il attaqua successivement dans Rome le Caravage d'abord, et Annibal Carrache ensuite. Ni l'un ni l'autre ne se battirent, le dernier objectant que son pinceau était son épée; le premier, qu'il était chevalier, titre que n'avait point encore Cesare d'Arpino, car tel était son nom. La cause de ces querelles était la juste critique qu'on faisait de son style, qui avec les élèves nombreux qu'a faits ce peintre, a perverti plus d'un beau talent, et fait aberrer plus d'une école. Il eut deux manières : l'une fut bonne, et c'est dans celle-là qu'il a peint entre autres tableaux celui de l'Ascension, divers Prophètes, et surtout la fresque expressive, et l'on peut dire sublime, qu'on voit au Capitole, et qui représente l'instant où Romulus et Tatius vont combattre pour venger, l'un, le rapt des Sabines, et l'autre, pour le justifier. L'autre manière, plus libre, mais licencieuse, et extrêmement négligée, se reconnait aisément dans le même lieu et dans les peintures que d'Arpino fit quarante ans

après celle que nous venons de citer. Les principaux travaux de ce peintre ne sont point dans Naples, d'où, tout fier qu'il était, il s'enfuit lorsqu'il allait y peindre, menacé par ses trois plus grands ennemis ; ils sont à Saint-Jean-de-Latran, à Rome, et à Mont-Cassin, dans le célèbre couvent de ce nom, près de Naples. (1)

Les deux Roderigo, élèves du Corenzio, et le chevalier *Stanzioni* (2), le premier de tous ceux du Caracciolo, et l'un des plus grands peintres de l'école Napolitaine, firent à l'envi briller cette école après les peintres précédens. Les deux premiers sont regardés, non sans raison, comme ayant commencé les maniéristes, qui dans l'école de Naples plus encore que dans les autres, ont rétréci leur art et l'ont dégradé; mais le Stanzioni, qui adopta Lanfranc pour son maître, après celui qu'il eut dans ses jeunes ans, et qui copia les ouvrages d'Annibal et du Guido, acquit bientôt un talent qui lui mérita l'honneur d'être appelé le *Guido napolitain*. Il

(1) Le chevalier d'Arpino mourut octogénaire, en 1670.

(2) Le Stanzioni s'appelait Massimo. Il naquit en 1585, et mourut en 1656. Les autres peintres qui le suivent sont du même temps que lui, à peu de chose près.

s'immortalisa par une foule d'admirables tableaux, dont le Saint Bruno qui prescrit la règle à ses moines, et les fresques des églises de Jésus et de Saint-Paul sont les principaux. Ce peintre jouit de la plus grande réputation jusqu'au temps où il se maria; mais les soins qu'il prit, les besoins qu'il se créa lorsqu'il fut époux, le luxe et tous les écarts qu'il entraine, le faisant déroger à l'esprit de perfection qui jusque-là avait brillé dans ses ouvrages, il substitua le médiocre au bon, et le facile au parfait, et par là ne nuisit pas moins à sa réputation qu'à son talent. Il fit un grand nombre d'élèves comme un grand nombre de tableaux, et les uns ne sont pas moins cités que les autres. Muzio *Rossi*, qui passa de son école à celle du Guido, fut digne à dix-huit ans de peindre dans la patrie de ce grand maître, concurremment avec les peintres les plus distingués de l'époque; mais il fut surpris par la mort à la fleur de ses ans, et Naples qui l'avait vu naître, possède à peine quelques productions de son pinceau. Antonio *Debellis*, doué d'autant de brillantes qualités et de talens que lui, le suivit dans la carrière et dans la tombe; également frappé par un trépas précoce, il laissa imparfaits des tableaux qui ne l'eussent pas moins illustré, et rendit son école et son pays inconsolables

d'une perte doublement irréparable. Francesco *Rosa* cependant adoucit ces regrets par la beauté d'un style que le Matteis appelle inimitable, par la noblesse et la grâce des figures, l'élégance et la pureté du dessin, et le coloris, un des meilleurs de son école ; son pinceau est fort, sans dureté, et doux sans être faible. — Trois de ses neveux auxquels la nature prodigua en même temps ses dons moraux et physiques, étaient ses modèles, comme les beaux enfans de l'Albane étaient les siens. Ses tableaux les plus cités sont le Saint Thomas et le Baptême de sainte Candide. Une de ses nièces, l'un de ses meilleurs élèves, mêla à son bonheur, jusque-là sans tache, la plus profonde amertume.

Aussi belle que ses frères, dont nous avons parlé plus haut, Agnella Rosa n'était pas moins sensible. Unie par les liens de l'hyménée à Beltrano, un des disciples du Stanzioni, elle comptait parmi les bons peintres de son école ; compagne inséparable de son époux, elle était encore son aide dans ses tableaux. Tous deux avaient le même style comme le même maître ; mais osant peindre seule la Naissance et la Mort de Notre-Dame, on croit que comme le Guido avait aidé à la Gentileschi à faire ses tableaux, le Stanzioni aidait Aniella à faire les siens, quand

tout à coup son époux, saisi par un accès de la plus noire fureur, l'immola sans pitié à sa jalousie. Elle mourut poignardée : on ignore ce que devint l'assassin.

Paul Domenico Finoglia, Giacinto de' Popoli, et Giuseppe Marullo, autres élèves du Stanzióni, se distinguèrent tous les trois à l'envi : le premier, par les fresques de la coupole de la chapelle de Saint-Janvier, et diverses autres peintures qui prouvent qu'il est aussi fécond qu'expressif, aussi harmonieux dans l'exécution que dans la composition de ses tableaux ; le second brilla plus dans cette dernière partie de son art que dans l'autre, et le dernier enfin s'approcha tellement de son maître, que quelquefois on prendrait ses ouvrages pour les siens. Andrea Malinconico, un autre élève du Stanzioni et un de leurs amis, les atteignit s'il ne les surpassa même ; laissant la peinture à fresque, il s'appliqua spécialement à la peinture à l'huile. Il peignit des Évangélistes et des Docteurs de la loi avec cette imposante dignité qui les caractérise dans les saintes Écritures ; mais ses ouvrages mélangés de force et de faiblesse, d'énergie et de médiocrité, et de cette langueur dont le nom qu'il porte semble être un indice, font dire à ses antagonistes, que ce nom, lorsqu'il lui fut donné,

était prophétique. Bernardino Cavallino n'imita pas seulement le Stanzioni dont il fut aussi un des disciples, mais le Guido et Rubens lorsqu'il connut leur style. Comme un des peintres d'une des autres écoles de l'Italie, dont nous avons parlé, né dans l'indigence, il préféra d'y rester et de perfectionner dans le silence de la retraite ses tableaux, que d'acquérir des richesses en les faisant trop vite; mais les privations qu'il endura furent probablement la cause de la fin précoce de sa vie.

Nous avons parlé des élèves du Stanzioni, nous parlerons maintenant de ses rivaux. Andrea *Vaccaro* (1) fut de tous le plus redoutable. Quoique né pour être imitateur, il eut de brillans talens et de grandes qualités; épris tour à tour du style de Michel-Ange, de celui du Caravage, enfin de celui du Guido, que le Stanzioni lui-même l'engagea à adopter à son exemple, il l'atteignit s'il ne l'égala. C'est dans ce style qu'il peignit dans sa patrie ses principaux ouvrages. Son rival et son ami, le Stanzioni, étant mort, il devint le premier maître de son école, et

(1) Né à Naples en 1598, il mourut âgé de soixante-douze ans.

trouva bientôt à son tour un rival redoutable dans le Giordano, lorsque, à peine entré dans la carrière, à son retour de Rome, il vint briller dans sa patrie, riche du style du Cortone. Tous les deux ébauchèrent ensemble le tableau de la Vierge qui a délivré Naples de la peste. Mais son maître se trouvant alors dans cette ville, entraîné par les égards qu'on doit au talent comme à l'âge, déféra au Vaccaro ce qu'il refusa au talent précoce du jeune Giordano son élève, qui brillait déjà par l'adoption de son style; mais le Cortone se trompa, et comme dit Lanzi, il oublia cette maxime latine qui dit : *Ad omnem disciplinam tardior est senectus.*

Giacomo Farelli est de tous les élèves du Vaccaro le plus distingué. Son tableau de Sainte Brigite est le meilleur de tous ceux qu'il peignit. Au-dessous de lui-même, dans un âge avancé, il tenta d'imiter le style du Dominiquin, mais il éprouva, comme son maître, que la vieillesse doit s'interdire ce que permet seulement l'âge adulte. Plus heureux, le Cozza, Calabrais, et Antonio Barbalunga furent plus dignes de marcher sur les traces de ce grand maître. Ce dernier orna Messine sa patrie d'une foule de beaux ouvrages, et est considéré comme un des plus grands artistes de ce siècle. Pietro del Po, Paler-

mitain, et plus connu à Rome comme bon graveur que comme bon peintre, se fit cependant connaître par des tableaux estimés. Son fils fut à la fois son disciple et celui du Poussin, et sa fille Thérèse s'éleva à la hauteur des bons peintres, tant dans la miniature que dans l'histoire. Francesco di Maria, élève du Dominiquin dans Rome, n'eut d'abord de son maître que les défauts; il fut lent et irrésolu comme lui; mais ensuite, imitateur heureux de ses grandes qualités, il s'en rapprocha à ce point qu'une de ses copies de Rubens et de Van-Dyck fut préférée par trois des plus grands peintres de cette ville à ceux de ces peintres flamands.

Pendant son séjour dans Naples, le Lanfranc n'y fit pas seulement des tableaux, mais de nombreux élèves, parmi lesquels sont les deux del Po, dont nous venons de parler, et Giambattista Benaschi et sa fille marchant sur ses traces, qui brillent l'un par la science du *sotto in sù*, et l'autre comme portraitiste. Le premier, après avoir terminé ses études à Rome, retourna dans Naples, qu'il orna d'une foule d'ouvrages du premier ordre, fit de nombreux élèves, et se distingua surtout en ne se répétant jamais dans ses figures. A Rome même il fut considéré comme un des meilleurs peintres.

Mattia *Preti* (1), enthousiaste du style du Guercino, alla dans Cento sa patrie, pour devenir son disciple. Il étudia le dessin jusqu'à l'âge de vingt-six ans, afin de s'assurer mieux de la connaissance de cette partie si intéressante de la peinture: son coloris n'est point brillant, mais il est fort et *pâteux*, et ses teintes grises semblent d'avance annoncer les sujets tristes et tragiques de ses tableaux. Il ne fut pas moins fécond que laborieux, et ses ouvrages ne sont pas moins nombreux qu'estimés. Formé sur les meilleurs modèles des écoles d'Italie, qu'il parcourut après avoir quitté le Guercino, ce peintre ne fut pas simplement leur imitateur; il fut original, et se forma un style particulier. Lanzi dit qu'il fut d'un genre aussi nouveau que bizarre dans les vêtemens et les ornemens. Il avait un goût particulier pour peindre des martyrs, des hommes blessés ou affligés de maladies pestilentielles. On se figure difficilement comment un tel génie put se complaire à retracer les souffrances les plus cruelles de l'humanité; un tel goût pourrait donner une idée défavorable du

(1) Ce peintre fut plus connu sous le nom du chevalier Calabrese. Il naquit à Salerne en 1613, et mourut à Malte en 1699.

cœur de l'artiste qui paraissait s'y complaire. Le Calabrèse peignit beaucoup à la prima, et autant qu'il put d'après de vrais modèles. Ses plus grands travaux en fresques furent exécutés à Naples, à Modène et dans l'île de Malte; mais c'est surtout à Rome qu'il se distingua dans ce genre de peinture, dans l'église de Saint-André della Valle.

Bologne et Florence possèdent aussi des tableaux dus à ses pinceaux. Son Bélisaire mendiant, que nous avons vu reproduire de nos jours avec tant de succès par le premier des peintres de l'école française; son Tommaso mort en prison, ses peintures dans la cathédrale de Sienne, ainsi que beaucoup d'autres ouvrages, sont autant de témoins, tant de sa grande facilité que des talens dont cet artiste célèbre était doué. Son frère et le Viola sont au nombre de ses élèves.

Ceux de Ribera que nous n'avons point encore nommés, sont Giovanni *Do*, Bartolomeo Passante et le Fracanzani. Le premier se distingue par la grâce de son style et l'éclat de son coloris; le second, par son étude savante du dessin et de l'expression, et le troisième enfin, par un style grandiose et le plus beau coloris; mais malgré ses talens, il fut atteint par l'horrible

indigence. Le Fracanzani changea son honorable profession de peintre en celle d'un infâme brigand. Il allait monter de son atelier sur un échafaud pour expier ses forfaits, lorsque poussant le respect des arts jusqu'à la superstition, et l'amitié jusqu'au fanatisme, une main généreuse lui procura du poison pour le soustraire à la honte du plus ignominieux supplice.

Aniello *Falcone* peignit avec une rare habileté les batailles et les paysages ; il fut, avec Salvator *Rosa*, l'honneur de son école. Le Falcone brilla plus dans le premier de ces deux genres, et Rosa, dont il fut le maître, brilla plus dans le second. Ce dernier, un des hommes les plus étonnans de l'Italie, fut en même temps poète et musicien. Il ne fit pas seulement des tableaux d'histoire, de paysages et surtout de marine, les plus brillans du genre, mais il fit encore de bons vers et de la bonne musique. Les plus beaux sites des environs de Naples sa patrie, qui sont si brillans, et l'on peut dire si poétiques, inspirèrent d'abord ses pinceaux, et ce fut dans la féconde et riante palette de la nature qu'il puisa d'abord ses couleurs ; mais une vie active, turbulente ; une imagination des plus actives et des plus énergiques, influèrent sur ses ouvrages. Il se plut ensuite à ne peindre que des paysages

sombres et terribles, ainsi que plusieurs tableaux d'histoire, au nombre desquels est celui de la Conjuration de Catilina qu'on voit à Florence, celui qui représente une Bataille des plus sanglantes, qu'on a vu à Paris, et enfin celui de Diogène entouré d'hommes, d'animaux de toutes sortes, et d'ossemens jetés çà et là, et que ce philosophe regarde avec toute l'indifférence et le mépris d'un cynisme qu'on serait tenté de croire partagé par le peintre. Sans parler de ses marines et de ses paysages grandioses, mais terribles, ses autres tableaux d'histoire d'un sujet plus doux, sont Moïse sauvé, Mercure et le Paysan, et Jonas, grande composition que possède la cour de Danemarck. La fierté, l'énergie, une mélancolie sombre et altière guidaient les crayons de ce peintre. Il dessina avec grandeur. Son coloris est souvent pur, et sa touche est toujours mâle et pleine de génie.

Domenico Gargiuoli, surnommé *Micco Spadaro* (1), fut l'émule de Salvator Rosa, et fut comme lui bon paysagiste; il faisait surtout merveilleusement les petites figures qu'il plaçait dans ses tableaux : il est considéré par Lanzi comme le Cerquozzi de son école.

(1) Gargiuoli est né en 1612, et mort en 1679.

Viviano *Codagora* (1) vient après lui. Il brilla surtout dans la perspective, et parvint à placer dans ses tableaux plus de mille figurines. Il imita, mais sans être servile, Calot et Delabella, célèbres tous les deux dans l'art de peindre les caricatures. Le Spadaro et le Codagora, liés de l'amitié la plus tendre, ne partagèrent pas seulement leurs travaux entre eux, mais leur vie entière, et ne furent séparés que par la mort. Réunis à Salvator Rosa et au Falcone, tous ensemble bravèrent les plus grands périls et le trépas même qui attend les séditieux et les rebelles. Devenus les appuis du célèbre Masaniello, ils l'aidèrent dans sa révolte contre le vice-roi de Naples. Entourés d'une foule de factieux, ils commirent, à la faveur de la révolte, les excès les plus funestes; et après avoir massacré sans pitié une foule d'Espagnols, ils s'enfuirent lorsqu'ils virent la tempête se calmer par la mort du chef de l'insurrection; le Falcone en France, Rosa à Rome, et les autres dans les lieux les plus inaccessibles des Apennins. La vengeance les animait plus que l'amour de la patrie. Le Falcone avait vu un de ses parens

(1) Codagora ou Cadogara florissait en 1650.

succomber, ainsi qu'un de ses élèves, sous les coups des soldats espagnols, et périr sans l'avoir mérité; il rallia autour de lui ses nombreux disciples et les peintres dont nous avons parlé, et crut, en vengeant son parent, venger son pays.

Carlo Coppola eut la manière du Falcone, qui semblait puiser dans son goût pour peindre les batailles celui des factions. Il se fit surtout connaître par l'art avec lequel il peignit les chevaux de combat. Andrea de Lione et Marzio Masturzo sont aussi les imitateurs du Falcone.

Paolo Porpora peignit avec talent les animaux, les fruits et les fleurs, ainsi que le peintre flamand Abraham Brughel qui s'établit dans Naples; plusieurs autres encore, parmi lesquels se fait remarquer Andrea Belvedere, les imitèrent. Ce dernier forma même une école, et au nombre de ses disciples Baldassar Caro non seulement se distingua dans le genre du Belvedere, mais il devint aussi un excellent paysagiste.

Nous allons nous occuper maintenant d'un des plus grands peintres de l'école Napolitaine, qui parut sur l'horizon comme un astre éclatant, dans le milieu du dix-septième siècle. Nos lecteurs ont sans doute déjà deviné que nous vou-

lons parler de Luca *Giordano* (1). D'abord élève de Ribeira dans sa patrie, il le fut ensuite de Pierre de Cortone à Rome ; et parcourant successivement, conduit par son père, toutes les autres écoles d'Italie, il revint dans Naples avec lui, riche de la connaissance de tous les bons ouvrages et de tous les bons maîtres ; mais ce père qui l'avait ainsi guidé partout où il avait cru lui faire perfectionner ses talens naissans, fut, par un effet de l'avidité et de l'ignorance, une des causes que ses talens, tout étonnans qu'ils fussent, ne se perfectionnèrent point. Il ne cessait d'exciter son fils à peindre avec promptitude au lieu de peindre avec sagesse. Peintre lui-même, pauvre et sans talent, il voyait moins la gloire que tout artiste doit s'efforcer d'acquérir, que la fortune ; et celle-ci était plus l'objet de ses désirs que l'autre. Il préférait un grand nombre de tableaux à quelques chefs-d'œuvre, et, comme tous les hommes avides, la quantité à la qualité. Enfin il poussa à cet égard l'empressement jusqu'à l'extravagance ; et exigeant que son fils ne cessât un instant de travailler, il lui donnait à manger lui-même dans son atelier,

(1) Luca Giordano naquit en 1632 ; il mourut âgé de soixante-treize ans.

sans permettre qu'il se mît à table, en lui disant toujours : *Fais vite*, mots qui depuis ont servi de surnom à son fils, qu'on appelle encore en Italie *Giordano Fa presto*. Mais bientôt le talent de ce peintre s'agrandissant avec l'âge, par ses exercices fréquens et ses nombreux travaux, il imita avec le plus rare succès les diverses manières des plus grands peintres, tels qu'Albert Durer, les Bassans, le Titien, Rubens et le Guide, et ennoblit son nom par ses ouvrages. Ses rivaux même, qui ont cru le déprécier par un vil sobriquet, lui décernent celui de *protée de la peinture*. Il a mérité que Mengs l'ait désigné comme un des plus heureux imitateurs de Raphaël. Ce grand artiste ne craint point même de dire que celui qui ne connaît point parfaitement l'inimitable beauté de la touche du peintre d'Urbin, prendrait aisément celle du Giordano pour la sienne dans le tableau de la Sainte-Famille, que ce dernier fit à Madrid. Le style de Ribeira fut d'abord celui du Giordano, témoin son tableau de la Passion : il affecta ensuite celui de Paul Véronèse, dont il conserva le goût pour les ornemens, et tout ce qui dans ce peintre flatte tant la vue. Il prit à Pierre de Cortone ses grandes masses de lumière et d'ombre, et ses contrastes dans les compositions ; et quant au

dessin, il le négligea malheureusement. Un des meilleurs de ses tableaux est sans contredit celui qui représente Jésus chassant les vendeurs du temple; mais le plus beau de tous est celui des Israélites adorant le serpent dans le désert. Naples, Rome, Florence, Gênes, Madrid et l'Escurial sont remplis des ouvrages de ce peintre. Il n'orne pas moins les églises que les palais, et les galeries particulières que les musées: c'est dans celle de Buon Ritiro qu'est son chef-d'œuvre, son tableau représentant la Naissance de Jésus-Christ.

Dispensant également ses défauts comme ses qualités, ce peintre fit beaucoup d'élèves moins bons pour le dessin que pour le coloris, et pour l'invention que pour la composition.

Les élèves que forma le Giordano eurent en grande partie le même défaut que leur maître; et ils abusèrent même, dit Lanzi, de ces principes que *le bon peintre est celui qui sait plaire au public, et que c'est le coloris qui enchante le public.* Aniello Rossi et Matteo Pacelli furent les élèves qu'il affectionna le plus.

Un autre Rossi (Niccolo) ne réussit pas moins que les précédens, et servit d'auxiliaire à son maître. Tommaso Fasano excella dans la pein-

ture à gouache. Le Simonelli est dans le coloris l'imitateur fidèle de son maître, et le copiste presque servile de ses ouvrages. Le Miglionico (Andrea) eut moins de grâce que le précédent, mais il avait l'invention plus facile. On cite son tableau de la Pentecôte. Le Franceschito est celui de tous qui promettait le plus, mais qui, arrêté par la mort en entrant dans la carrière, réalisa le moins les espérances qu'il donnait. *Paolo de Matteis* (1) est de tous le plus parfait. Plusieurs des villes d'Italie, Rome surtout, et la France, furent embellies par son pinceau. De retour dans Naples, il acquit le nom d'un des premiers maîtres de son école et de son siècle. Il peignit en soixante-six jours toute la coupole de l'église de Jésus, ouvrage qui n'excite pas moins l'étonnement que l'admiration par sa perfection et sa promptitude. Son coloris fut, comme on dit en Italie, jordanesque, et il avait une très grande force dans le clair-obscur. Il s'illustra surtout dans sa manière de peindre les madones, où se trouve, dit le savant Lanzi, une suavité digne de l'Albane, et dans lesquelles on reconnaît l'école de Rome. Il eut un grand nombre d'élèves,

(1) De Matteis est né en 1662, mort en 1728. Les précédens sont à peu près tous du même temps.

mais dont peu furent dignes d'un tel maître. On cite parmi eux Gio. Batt. Lama, autre que celui dont nous avons déjà parlé, et le Mastroleo.

Ce fut à cette époque que parut Francesco *Solimene* (1), un des premiers maîtres sans contredit d'une école qui, si elle compte de bons ouvrages et de bons peintres, en compte aussi, en très grand nombre, de médiocres et même de mauvais. Poussé par un instinct qui ne trompe jamais, le jeune Solimene, ardent dans son amour pour la peinture, abandonna toutes ses études pour se livrer à l'exercice de cet art, comme par inspiration. Son père, qui ne s'opposa pas à cet élan de génie, lui servit lui-même de maître dans les premiers principes; mais ce génie se développant, tous deux sentirent le besoin de voir le jeune néophyte instruit par des mains plus habiles. Il devint l'élève du Stanzione et de plusieurs autres maîtres; mais le soin qu'il prit de copier et de recopier lui-même les ouvrages des meilleurs modèles, fit qu'il devint en quelque sorte son propre maître. Sa première manière tient beaucoup de celle de Pierre de Cortone. La seconde, qui devint son style caractéristique,

(1) Surnommé l'abbé Ciccio; né en 1657, à Nocera de' Pagani di Angelo, il mourut en 1747.

s'approche beaucoup pour le dessin et le coloris de celui du Preti, quoiqu'il soit moins exact que lui dans l'un comme dans l'autre ; mais il lui est supérieur pour la beauté des figures, et s'approche, dans cette partie de la peinture, tantôt du Guide pour l'éclat, et tantôt du Maratte pour le naturel. Mais le Lanfranc est celui qu'il appelait son maître, et dont il s'efforça d'imiter les compositions grandioses. Élégant et facile, il l'est non seulement comme peintre, mais comme écrivain, et il se fit un nom parmi les poètes de son temps comme parmi les peintres. Il ne peignit pas seulement des tableaux d'histoire, mais des portraits, des paysages, des animaux, des fleurs, des fruits, et l'architecture pittoresque. On dirait qu'il était fait pour chacun de ces genres séparément, puisqu'il réussissait à les peindre tous. Il vécut jusqu'à quatre-vingt-dix ans, et doué de cette étonnante célérité de pinceau, de cette facilité surprenante de touche, apanage du Giordano, et signe caractéristique auquel on reconnaît en général l'école Napolitaine, il remplit de ses tableaux les galeries de l'Europe. Il succéda au Giordano tant dans sa célébrité que dans son influence, et sembla tenir après lui dans sa patrie le sceptre de la peinture. La chapelle de Saint-Philippe et diverses autres églises sont dans Na-

ples les dépositaires des meilleurs tableaux qu'il fit dans cette ville : celui de l'autel majeur de l'église de San Gaudioso est le plus beau. Le couvent du Mont-Cassin en possède quatre d'histoire des plus grands qui aient été faits en ce genre. Ferdinando San Felice, d'une des familles les plus illustres de Naples, fut son élève; il orna son palais de ses plus belles peintures. Une galerie surtout fut remplie de chefs-d'œuvre, qui fut consacrée à l'étude des jeunes peintres.

Rome, Macerata et plusieurs autres villes de l'Italie possèdent aussi plusieurs ouvrages de ce peintre célèbre; mais c'est surtout sa patrie qu'il enrichit de ses belles productions, et le musée de cette ville en possède plusieurs du plus grand éclat.

Le Solimene eut aussi une foule d'imitateurs et d'élèves. Celui qui succède à San Felice, qui lui fit le plus d'honneur, et se rapproche le plus de lui, est Francesco de Mura, surnommé le *Franceschiello*, Napolitain comme lui, qui enrichit Naples de ses productions. Mais celles qui ont le plus de réputation sont les peintures à fresque qu'il fit dans le palais royal de Turin.

Andrea dell'Asta; Niccolo Maria Rossi, Scipione Cappella et Giuseppe Bonito, sont d'autres élèves distingués de Solimene. Le premier, après

avoir étudié sous lui, alla à Rome se perfectionner en imitant les beaux modèles de Raphaël et ceux de l'antiquité. Le second fit de beaux tableaux dans les églises de Naples. Cappelle réussit à copier son maître avec une grande perfection ; le Bonito est un de ses meilleurs imitateurs.

Le Conca et Giaquinto, qui lui succèdent, se distinguèrent dans Rome. Nous avons parlé d'eux à l'occasion de l'école Romaine. Onofrio Avellino les suit : il alla, comme l'Asta, se fortifier à Rome dans son art, eut des succès, et se distingua surtout par ses peintures dans l'église de Saint-François de Paule. D'autres élèves de diverses villes de l'Italie profitèrent des leçons de Solimene, et furent ses imitateurs.

Mais ce grand peintre n'eut pas dans ses élèves des continuateurs de ce qu'il eut de plus beau dans son style ; et comme lui-même touchait à l'époque fatale où les maniéristes s'emparent de la peinture, plusieurs d'entre eux comptent dans le nombre de ces derniers, et terminent peu honorablement cette époque de leur école.

Niccolo *Massaro*, élève de Rosa, meilleur qu'eux, brilla dans la peinture inférieure, ainsi que le Simone, le Dominici, le Martoriello, le Moscatiello, le Guiglielmelli, le Brandi, le Tas-

soni, le Cattamara, le Cocorante, et le Ricciardelli. Le Dominici est à la fois peintre et historien de son école; il est encore, avec le Massaro, un bon paysagiste, l'un dans le goût flamand, l'autre dans le goût italien. Le Simone brille dans les batailles, et le Moscatiello dans la perspective, où celui-ci devient l'auxiliaire du Giordano; le Tassoni et le Brandi, dans les animaux; le Cattamara et le Cocorante dans les fleurs et les fruits. Enfin l'académie de peinture, régénérée par le roi Charles III, et plus tard par son fils Ferdinand IV, ferme l'époque dont nous venons de tracer la notice.

Le musée Bourbonique, rempli de chefs-d'œuvre en sculpture, en vases grecs, en tableaux et peintures de tout genre, où sont réunies toutes les richesses découvertes à Herculanum et à Pompeia, est sans contredit une des plus belles et des plus intéressantes collections de l'Europe. Ce musée aurait dû être ouvert, aurait dû être destiné à former par de si rares modèles les jeunes artistes; mais il en est autrement: chose étrange à dire, on ne permet ni aux nationaux ni aux étrangers d'aller dessiner d'après les statues, d'après les tableaux qui sont dans ce musée. Ce n'est que par faveur spéciale que l'on peut obtenir la permission de copier

tel tableau, telle statue, et il faut la demander au ministre de l'intérieur. Tel était l'ordre des choses qui existait de mon temps à Naples. Il serait à désirer, pour les progrès des arts, qu'une telle exclusion des artistes de leur temple cesse enfin, et que ce beau musée soit rendu à sa primitive destination, celle d'être utile aux artistes, et ne serve pas seulement à satisfaire la curiosité des amateurs.

CHAPITRE XXI.

De la Peinture en général.

Nous avons parcouru, dans le cours de notre ouvrage, l'art de la peinture en Italie sous les Grecs et les Romains; nous avons vu les malheurs qui, en venant accabler cette belle péninsule, ont provoqué sa décadence, et presque détruit cet art. Dans des temps plus heureux, lors de sa renaissance, nous avons vu successivement ses progrès, les pas rapides que les diverses écoles ont faits vers leur avancement, et les époques célèbres où, dirigées par des grands maîtres et des génies brillans, elles sont arrivées à leur apogée. Mais telle est la fragilité de tout ce qui est créé de la main de l'homme, qu'avec la fin du dix-septième siècle nous avons vu de nouveau les grands maîtres et le bon goût disparaître, être remplacés par un goût faux et des talens médiocres, comme si de nouveaux vandales, ayant à leur suite les germes de la barbarie, escortés par le fer et le feu, étaient venus porter le coup mortel à la culture des arts.

De tels malheurs cependant ne tombèrent pas tout à coup sur l'Italie ; elle a conservé pendant la plus grande partie du dix-huitième siècle les mêmes gouvernemens, les mêmes institutions et le même système d'administration ; elle a conservé tous ses chefs-d'œuvre, tous ses beaux modèles de l'art que l'on ne peut trouver que dans cette terre classique. Quelle peut donc être la raison de cette stupeur, de cette marche languissante des arts, de cette pénurie d'hommes de génie et de talens, qui auraient pu relever la peinture et lui donner un nouvel éclat dans un pays si éminemment la patrie des arts? C'est une question tellement importante, et qui se lie à tant d'autres, qu'on n'ose se permettre de porter un jugement qui ne saurait être que téméraire, et nous aimons mieux laisser à chacun de nos lecteurs le soin de la décider par lui-même.

Nous nous résumons pour jeter un coup d'œil général sur l'ensemble de l'art de la peinture dont nous venons de nous occuper, et donner une analyse succincte des diverses époques que nous venons de parcourir.

Les peintres antiques se servaient à peu près des mêmes matériaux dont se servent aussi les peintres de nos jours. Ils peignaient sur le bois, ainsi que sur la chaux, et sur des enduits quel-

quefois frais, et d'autres fois secs. On croit que cette dernière méthode était originairement due aux Égyptiens; et toutes les peintures découvertes à Pompeia paraissent avoir été faites d'après ce procédé.

Nous avons vu aussi que dans l'antiquité on peignait sur l'ivoire et sur le verre; tradition qui s'est confirmée par des verres peints et dorés, qu'on a retrouvés dans des anciens tombeaux. On peignait aussi sur toile, et Pline nous assure que Néron avait fait faire ainsi son portrait de cent vingt pieds de hauteur.

Le grand nombre de vases grecs, vulgairement appelés *Étrusques*, que l'on trouve dans l'ancienne Grande-Grèce et dans la terre de Labour, prouvent que dans ces temps on savait peindre sur de la terre cuite.

Un autre genre de peinture pratiqué dans les temps antiques, était celui de l'encaustique, qui, comme on sait, exigeait l'emploi du feu pour l'application des couleurs.

Quoique ce genre de peinture fût connu et employé dans les quatrième et cinquième siècles de l'ère chrétienne, on n'a pas conservé des specimen des productions de cet art; et un grand nombre d'essais faits pour le retrouver ou plutôt pour le deviner, ont été vainement tentés

jusqu'à ce jour. Le comte de Caylus, un peintre français nommé Bachelier, le savant abbé Requeno, un baron Taubenheim, et le chevalier Lorgna, se sont occupés de cette recherche intéressante. Plusieurs artistes ont essayé d'allier l'huile à la cire, et ont exécuté des ouvrages qu'ils croyaient faire à l'encaustique, mais qui ne ressemblent pas à celle des anciens, quoiqu'elle en soit une espèce. Nous ne croyons pas inutile, pour l'intelligence de nos lecteurs, d'ajouter que Pline assure que les anciens divisaient ce genre de peinture en trois parties diverses, et que les couleurs acquéraient, par leur préparation, une telle solidité, qu'elles ne s'altéraient jamais, et ne souffraient ni de l'ardeur du soleil ni de l'eau de la mer; et c'est par cette raison que l'on peignait anciennement les vaisseaux à l'encaustique. (1)

(1) Il y a depuis quelque temps à Paris un tableau que l'on a apporté d'Italie, et que l'on présente comme un specimen de l'encaustique antique peint sur ardoise. Il représente le portrait de Cléopâtre au moment où elle se donne la mort. On l'attribue à Timomaque, qui a connu cette reine, comme le dit Plutarque, lorsqu'elle traversa la Grèce pour rejoindre Antoine.

Plusieurs savans, en Italie, ont fait l'analyse des matières qui ont servi à l'exécution de ce tableau. Le profes-

Le crayon et les pinceaux étaient les seuls instrumens de la peinture chez les anciens. Quant aux couleurs, il paraît qu'ils ne se ser-

seur Targioni Tozzetti, après en avoir soumis quelques fragmens à une analyse chimique, a reconnu que les deux matières colorantes rouges, ne sont l'une que l'oxide de fer, l'autre que du sulfure de mercure. La substance verte lui a paru être un mélange de cuivre de terre verte de Cypre, ou quelque autre analogue. Quant au jaune et au blanc, l'un est, selon lui, de la nature de l'ocre, l'autre formé d'une terre calcaire parfaitement pure. Enfin il pense que toutes ces substances sont unies par un mastic de cire.

Le marquis Cosmo Ridolfi, après avoir examiné ce tableau, dit que le peintre paraît n'y avoir employé que cinq couleurs, du vert, du jaune, deux espèces de rouge, et du blanc.

Avec la plus scrupuleuse attention, on ne peut découvrir, dit-il, la moindre trace du pinceau. Les couches de couleurs sont d'une légèreté extrême, et l'empâtement des chairs et des draperies, et les nuances, sont si délicats, qu'on croirait cette peinture en émail; certaines parties ont la transparence du verre. Mais il est facile de remarquer de petites proéminences entre les vêtemens et le nu, entre la chair et les ornemens. L'aspic surtout est, pour ainsi dire, en relief. Le vert est un composé d'oxide et de terre verte de Cypre; le rouge du manteau n'est autre chose que de l'oxide de fer; et les ombres qui en marquent les plis du sulfure rouge de

vaient dans le principe que du rouge, du jaune, et du bleu azuré ; qu'ensuite ils ajoutèrent l'usage

mercure. L'ocre jaune a donné sa couleur d'or aux ornemens. Une très belle terre calcaire blanche sert à jeter dans le tableau les clairs et les reflets nécessaires.

M. Ridolfi dit qu'il n'a pas pu analyser les couleurs dont se composent les chairs, attendu que le propriétaire n'a pas voulu endommager les parties de la figure les plus intéressantes et les mieux conservées.

Le mastic qui lie toutes ces couleurs est soluble dans l'éther, et présente, après l'évaporation de son dissolvant, une couleur jaunâtre et une odeur analogue à celle de la myrrhe ; il est encore soluble dans l'alcohol, et insoluble dans l'eau, dont la présence précipite au contraire les solutions alcoholiques. Il cède à l'action du feu, et exhale une vapeur semblable à celle de la cire ; mais il ne se ramollit qu'à une température bien supérieure à celle qu'exige la cire pour arriver au même état.

D'après toutes ces données, M. Ridolfi suppose que ce mastic n'était autre chose qu'un mélange de résine et de cire, et il ne voit dès lors d'autre moyen, pour séparer ces deux principes, que de chercher à diminuer entre les deux corps l'intensité causée par la fusion primitive pour leur permettre de se séparer. Il fit donc dissoudre le tout dans de l'ammoniac concentré bouillant ; et après l'avoir précipité au moyen de l'acide hydrochlorique, il obtint une substance blanche et floconneuse qui, lavée à l'eau et séchée, ne fut plus soluble qu'en partie dans l'alcohol rectifié froid. La résine fut dissoute, la cire resta ; mais

de diverses terres, ainsi que le suc de quelques plantes.

par l'évaporation de l'alcohol, ayant obtenu de nouveau la résine, elle offrit toutes les propriétés du mastic.

M. Ridolfi termine son mémoire, que nous ne rapporterons pas plus en détail, en confirmant l'assertion que ce tableau est du siècle d'Auguste et de Timomaque ; il établit sa conviction sur la conformité qu'il y trouve avec la description que Pline donne des tableaux d'Ajax, d'Oreste, de Médée, d'Iphigénie, et de la Gorgone, qui appartenaient à ce prince.

Plusieurs savans français qui ont vu ce tableau sont loin de partager une telle opinion quant à son antiquité ; ils le supposent des temps moyens. Une observation très judicieuse a été faite par un des plus grands érudits de l'Europe. L'aspic qui est représenté sur ce tableau ne ressemble pas aux aspics ni de la Grèce, ni de l'Égypte, ni de l'Italie ; comment donc Timomaque aurait-il pu peindre un reptile qui lui aurait été inconnu ? D'ailleurs les propriétaires du tableau ne présentent aucun titre, aucun procès-verbal qui certifie le lieu de sa découverte ; ils se contentent de dire qu'ils l'ont trouvé dans un pan de mur couvert de chaux, et varient même dans la déclaration du lieu où ils l'ont acquis : tantôt ils annoncent qu'ils l'ont découvert dans Rome ancienne, tantôt dans Viterbe. Cette dernière circonstance cependant ne serait point une preuve pour réfuter son antiquité, car les propriétaires peuvent avoir des raisons particulières pour cacher le lieu où cette découverte a été faite.

Nous avons cru devoir signaler, en parlant de la

Successivement, comme nous disent Pline et Vitruve, d'autres couleurs furent découvertes

peinture encaustique, un tableau peint dans ce genre, ne nous permettant pas toutefois de prononcer sur la question, s'il est antique ou du moyen âge; mais le fait est, qu'il est certainement peint dans ce genre, et que par sa beauté il mérite l'examen et l'attention des connaisseurs et des gens de l'art.

Nous terminerons cette note en donnant une courte description de ce tableau: le portrait de Cléopâtre est plus qu'une demi-figure, mais il est de grandeur naturelle. Ce qui frappe d'abord dans ce portrait, est l'air de majesté répandu sur toute la personne; c'est le charme que conserve son visage malgré les signes de la plus vive douleur. Elle est debout, se soutenant par la force de son désespoir, et présentant son sein à la morsure d'un aspic; tout le côté gauche est nu, à partir de l'épaule. Le reptile a lancé son venin; sa queue est entortillée autour du bras de la reine; ses contours sinueux couvrent le sein de sa victime, et sa tête se rejette en arrière pour redoubler ses coups. Le sang coule légèrement de la blessure.

La reine semble le retenir à la même place, mouvement véritablement expressif, et qui rend cette volonté forte de se soustraire par la mort à la honte, sans se livrer à une hésitation trop tardive ou à un repentir inutile.

On retrouve dans les traits du visage le souvenir des peines les plus cruelles, et l'indignation d'une beauté

ou composées, comme le *sinopsis pontica*, le *porporino*, l'*indaco*, ainsi que plusieurs autres

dédaignée. Ses yeux gonflés de larmes expriment les mouvemens de cette âme ulcérée ; ses paupières tournées vers le ciel indiquent le tourment qui l'agite, et paraissent implorer une mort trop lente à terminer tant de maux.

L'aspic lance une vapeur épaisse qui représente avec une vérité effrayante son haleine empoisonnée. En général, les traits de la reine sont nobles et encore pleins de fraîcheur ; sa tête est superbe ; le cou est un peu long ; la poitrine est large, haute et bien placée ; ses bras et ses mains sont des plus belles formes. Ses beaux cheveux blonds détachés en masses et en tresses, rappellent le style des statues du siècle de Périclès. Le manteau royal est noblement attaché sur l'épaule, et ses plis sont élégans et naturels; les contours de la figure ne laissent rien à désirer.

Le mélange et l'empâtement des figures est tel, que l'œil ne peut découvrir sur le tableau entier la moindre trace du pinceau, et c'est là qu'on peut s'assurer de quelle manière imperceptible le feu opérait la fusion des cires, au point de dissimuler le passage des nuances entre elles. Enfin l'effet des ombres y est tellement heureux, et elles ont une telle tempérance, que l'on croit voir la nature elle-même.

Telle est la description exacte de ce tableau, qu'il serait, je crois, très utile à l'art de pouvoir parvenir à connaître avec encore plus de détails. Il faudrait surtout s'assurer d'abord du lieu de sa découverte.

que nous croyons superflu de rapporter en détail. Ils partageaient en général leurs couleurs en austères et fleuries : les premières étaient très intenses, et les secondes aussi claires que vives et agréables. Il n'y a pas bien long-temps qu'un très habile artiste a prétendu avoir fait des découvertes importantes sur les couleurs employées par les anciens, surtout par les Grecs ; cependant toutes ses recherches n'ont pas donné des notions positives et claires sur cet objet, et il est difficile d'admettre l'opinion qu'il émet, que les anciens employaient beaucoup de pierres dures réduites en poudre, surtout du jaspe, qu'ils manipulaient avec leurs couleurs.

Les découvertes que l'on a faites à Herculanum et à Pompéia nous ont appris avec certitude que lors de l'existence de ces deux villes, qui date de vingt siècles, on connaissait déjà les préparations chimiques des couleurs ; et même, parmi les objets recueillis dans les ruines de ces villes, on a trouvé des boules remplies d'une couleur bleu d'azur probablement destinée à la peinture. Si quelques uns de nos lecteurs veulent acquérir des notions plus exactes sur les couleurs employées par les anciens, ils n'ont qu'à consulter l'excellent Mémoire que sir Humphir Davy a publié sur cet objet.

Les anciens comme les modernes ont traité toute espèce de sujets : des histoires, des allégories, des batailles, des paysages, même des caricatures. Parmi les peintures retrouvées à Herculanum et Pompéia, on voit beaucoup de traits de mythologie et d'histoire, sujets qui paraissent avoir été le plus affectionnés par les anciens. Ils avaient aussi, comme les modernes, des peintres de décorations; et d'après le témoignage de Pline, un artiste nommé Sérapion était le plus habile dans ce genre.

Le goût des ornemens en peinture paraît n'avoir été introduit à Rome que du temps d'Auguste; quant aux sujets que nous nommons grotesques, il paraît qu'ils n'étaient guère estimés des anciens.

En général, il est démontré que les anciens ont porté à la perfection le dessin, et si les modernes ont obtenu sur eux quelque avantage, c'est dans le coloris, dans l'invention de la peinture à l'huile, dans l'art de ménager les lumières et les ombres, dans le clair-obscur et la perspective. Leurs figures sont toujours sur la même ligne, et Mengs nous fait très judicieusement observer qu'ils n'en mettaient que très peu dans leurs tableaux.

Nous venons de dire que dans le quatrième

et le cinquième siècle la peinture à l'encaustique s'était encore conservée ; mais dans ces siècles barbares, comme a dit un écrivain contemporain, tout marchait rétroactivement, et la peinture, avec tous les autres arts, dégénérait et devenait barbare, ainsi que les mœurs et les coutumes des peuples. La Grèce et Constantinople avaient conservé cependant des peintres, plutôt artisans qu'artistes, qui, fidèles aux siècles qui les avaient vus naître, ne conservaient ni la beauté ni le grandiose de leur art. Les formes de leurs figures étaient sèches et sans proportion ; à la sublimité, à la perfection du dessin et au bon goût, on avait substitué une étude minutieuse des accessoires, et un luxe ridicule et mal entendu d'ornemens et de dorures.

Lanzi prétend que la peinture n'a jamais été entièrement éteinte en Italie, même pendant les temps les plus barbares, et le prouve par les tableaux qui ont été découverts, et qui portent la date des onzième et douzième siècles. Cette vérité est encore mieux prouvée par les portraits des papes que saint Léon fit peindre à fresque au cinquième siècle, dans l'église de Saint-Paul. Plus tard l'église de Saint-Urbain est un autre monument de ces temps reculés ; et il est encore possible de distinguer sur ses murs quelques figu-

res qui représentent des sujets pris dans l'Évangile, dans la Légende de saint Urbain, et dans celle de sainte Cécile. On aurait pu le prouver aussi bien par les miniatures qui se trouvent annexées aux manuscrits de ces temps, et qui, d'après l'opinion de plusieurs autres écrivains, attestent l'existence de cet art dans les temps même de la barbarie.

On n'ignore pas que saint Grégoire-le-Grand, excité par un zèle mal entendu ou par le fanatisme, ne fit pas moins de mal aux arts que les Barbares eux-mêmes; il fit brûler les manuscrits des classiques, voulut détruire Cicéron, et fit briser et jeter dans le Tibre les plus belles statues comme idoles, ou du moins comme des images des héros païens.

Dès le treizième siècle, la sculpture s'améliora, ainsi que la mosaïque, et l'on voit même la peinture renaître dans quelques villes de la Toscane.

Lanzi soutient aussi, contre l'opinion de Vasari, qu'à l'époque à laquelle naquit Cimabuè (1), l'Italie n'était pas entièrement dépourvue de peintres. Nous avons fait connaître dans le Chapitre VII de cet ouvrage, les raisons qui nous

(1) En 1240.

faisaient partager cette opinion, et combien il était improbable que c'étaient les Grecs appelés à Venise qui ont rapporté cet art en Italie. D'ailleurs, les peintures de l'église de Saint-Urbain, dont nous venons de parler, en sont le témoignage. Rien dans cet ouvrage ne rappelle la manière des peintres grecs, et surtout les têtes et les draperies, qui sont traitées d'une manière différente, et ne peuvent, sans aucun doute, être attribuées qu'au pinceau italien. (1)

En admettant la renaissance des arts depuis Cimabue, nous avons suivi l'histoire de la peinture par écoles; et la première, celle de Toscane, nous a offert à cette époque, à Florence, après Cimabuè, Giotto de Bondone, Arnolfo di Lupo, Andrea Tafi, Gaddo Gaddi, Sisto et Mino, et plusieurs autres; à Sienne, Ugolino, Guido ou Guidoni, et les Berlinghieri; à Gubbio, Oderigi; enfin à Pise, Giunta, l'un des fondateurs de son art. Ces grands artistes furent les vrais restaura-

(1) Quand on compare les peintures des Grecs de ces temps aux peintures exécutées en Grèce de nos jours, on y retrouve le même style et le même genre. L'art paraît être resté stationnaire chez eux, et n'être pas sorti du simple mécanisme, surtout pour ce qu'ils appellent peinture d'église.

teurs de la peinture, formèrent des sociétés, des écoles, se distribuèrent des travaux, et cherchèrent surtout les moyens de donner de la durée et de la vivacité à leurs couleurs. Tels furent les travaux de ces grands maîtres, tous enthousiastes de leur art, tous dirigés vers le même but, celui de son avancement et de ses progrès.

Le quatorzième siècle vit éclore de nouveaux talens dans les écoles du Giotto, de Taddeo Gaddi, de Jacopo del Casentino, et de quelques autres peintres.

Le quinzième siècle vit de plus heureux résultats encore. La perspective s'améliora, et Pietro della Francesca, le Brunelleschi et Paolo Uccello parurent. On fit des progrès sensibles dans le clair-obscur, et Masolino de Panicale et le Masaccio se distinguèrent dans ce perfectionnement, ainsi que plusieurs autres peintres florentins d'un grand mérite. Plus tard fut introduite la peinture à l'huile, et Andrea del Castagno, Antonello de Messine, et Domenico de Venise, traitèrent ce genre de peinture avec succès.

Le Botticelli, le Lippi, le Ghirlandajo, et une foule d'autres peintres Toscans, ainsi que les nombreux élèves du Peruggini, florissaient

à la fin de ce siècle, qui se termine par une amélioration remarquable dans la peinture.

Mais l'époque la plus glorieuse pour cette école, est celle qui vit naître le Vinci et Michel-Ange, ainsi que plusieurs autres artistes célèbres. C'est à cette époque que se perfectionna admirablement le dessin que l'on étudia avec vérité et exactitude, et que l'on s'attacha surtout à imiter et observer la nature, seul modèle qui soit admis par le génie. Da Vinci avait deux manières, l'une chargée de teintes obscures, qui font admirablement triompher les teintes claires qui leur sont opposées; l'autre manière, plus douce, est composée de demi-teintes ; dans toutes les deux, personne ne sut mieux faire triompher la grâce du dessin, l'expression de l'âme, et la subtilité du pinceau. Da Vinci eut beaucoup d'imitateurs, portant dans leurs ouvrages le cachet de leur école. On appela Bonarotti, le *Dante des arts*, et jamais surnom ne fut plus vrai ni mieux appliqué. Et le poète et l'artiste cherchèrent toujours à vaincre les plus grandes difficultés, l'un dans la poésie, l'autre dans les arts ; et comme on sait, ce n'est pas de la peinture seule que le dernier s'occupait, car jusqu'à ce moment on n'a pas décidé s'il fut plus grand sculpteur que grand peintre.

Aussi heureux dans l'exécution des vastes conceptions que son génie enfantait, Michel-Ange dut nécessairement avoir des imitateurs et des élèves distingués; et, comme nous l'avons vu, Sebastiano del Piombo fut un des plus heureux. Fra Bartolomeo, qui s'était pénétré du clair-obscur du Vinci, agrandit sa manière en étudiant les peintures et les dessins de Bonarotti. Parmi les imitateurs nombreux du Frato, on compte le célèbre Andrea del Sarto, qui à son tour forma le Rigio, le Pontermo, le Rosso, Rodolfo Ghirlandajo; et c'est de l'école de ce dernier que nous avons vu sortir le célèbre Perino del Vaga.

Parmi les imitateurs de Michel-Ange, nous avons vu plus tard paraître le Vasari, et c'est de cette période que commence la décadence de l'art en Toscane, malgré l'établissement d'une école de dessin, et malgré plusieurs peintres distingués, tels que le Salviatti et le Bronzino, chefs de nombreuses écoles.

Le Cigoli et ses compagnons, après avoir étudié le Corrége, ramenèrent la peinture à un nouvel état d'amélioration, surtout par l'adoption du clair-obscur de ce grand artiste, d'autant plus utile qu'il avait déjà disparu dans plusieurs parties de l'Italie.

Les élèves du Cigoli furent suivis par les écoles du Bilivert, du Passignano, du Carlo Dolci, du Ligozzi, et de plusieurs autres peintres célèbres qui florissaient à cette époque, tandis que dans ce même temps on vit paraître des peintres de fleurs, de paysages, de marines, de batailles.

Nous avons vu se terminer la dernière époque de l'école de Florence par Pierre de Cortone et ses imitateurs. Leur genre fut appelé Cortonesque, du nom du fondateur, et Mengs dit que ce genre était aussi facile qu'agréable. Lanzi ajoute que les cortonesques ne copiaient pas fidèlement la nature, et que pour enrichir leurs compositions, ils peignaient quelquefois dans leurs tableaux des figures inutiles et sans objet. Enfin cette facilité de style dégénéra en négligence, et le goût en affectation.

Nous avons vu l'école de Sienne suivre l'impulsion de celle de Florence dans le treizième siècle, et avoir à cette époque des peintres. De tout temps l'école de Sienne se distingua par l'heureux choix de ses couleurs et par les ravissans airs de tête qu'elle sut donner à ses personnages.

Simone Mommi, mort en 1344 ou 1345, avait orné d'une miniature un manuscrit de Virgile qui se trouvait dans la bibliothéque

Ambroisienne. Peu de temps après sa mort, les peintres de Sienne se réunirent, et formèrent entre eux une espèce de corporation.

De nouveaux travaux déterminés dans la sacristie de la cathédrale de cette ville, amenèrent dans le commencement du seizième siècle des peintres étrangers, au nombre desquels on voit le Pintorecchio, le Genga, le Signorelli et le chevalier Sodoma; ce dernier y forma une école nombreuse et brillante. Baldassaro Peruzzi, connu par son goût exquis en peinture, par son clair-obscur, la perspective et ses connaissances profondes en architecture, travailla à Sienne comme à Rome dans le genre grotesque.

C'est à cette école qu'on attribue le perfectionnement du clair-obscur dans les travaux en pierres dures, et l'invention de colorier les marbres.

La décadence de la peinture à Sienne suit la chute de cette république. Cet art reprend un certain lustre par les efforts d'Arcangelo Salimbini et de son école, qui est suivie tant par les élèves des Casolani, des Vanni, des Rasini, que par d'autres écoles diverses, mais sans jamais le ramener à son antique splendeur.

Après avoir rapidement esquissé le tableau de la peinture en Toscane, nous avons jeté

un coup d'œil sur les fastes de l'école Romaine. Nous y avons trouvé que dès le douzième siècle la peinture y reparut, que plusieurs peintres s'y montrèrent aux treizième et quatorzième siècles, et signalèrent leur existence par des tableaux signés par eux, et dont les dates indiquent l'époque où ils ont été faits. Nous avons vu paraître Pietro Peruggino, et après avoir examiné son style, qui était sec et cru, et peu riche dans les vêtemens, nous avons fait observer à nos lecteurs la grâce de ses têtes, la délicatesse des mouvemens de ses figures, et l'agrément de son coloris. Parmi le grand nombre de ses élèves, nous avons parlé des plus célèbres, parmi lesquels se trouvait l'immortel Sanzio.

C'est à cette époque aussi que le goût des peintures grotesques se développa et fut particulièrement cultivé par Morto de Feltre et Giovanni d'Udine.

Raphaël devint la gloire de son siècle et l'ornement de son art. Nous avons exposé les diverses manières de ce grand maître, ses principaux ouvrages, et les progrès qu'il fit faire à la peinture à son retour de Florence, où il vit les cartons de Michel-Ange et les travaux de Léonardo da Vinci. C'est alors qu'il prit la méthode de colorier avec délicatesse, de grouper et de

donner des raccourcis à ses figures, ce qui fut nommé sa seconde manière. Rappelé à Rome, il se livra à de nouvelles études, animé qu'il était d'une vive émulation, celle de surpasser tous les grands maîtres alors existans, et surtout Michel-Ange. Dès ce moment, toute la grandeur de son génie, auquel nul ne put atteindre, se déploya et fit connaître en lui une nouvelle série de talens aussi neufs qu'éclatans. Dans ses admirables peintures du Vatican sous le pontificat du Jules II, il signala le perfectionnement de son style et celui de son dessin, qu'il acquit en étudiant Michel-Ange. Son talent ne resta pas stationnaire sous le règne de Léon X, son Mécène et son ami. Son pinceau ne créa plus que des chefs-d'œuvre; et telles sont ses admirables peintures dans les loges, ses portraits et les ornemens qu'il sut si habilement unir aux autres genres de peinture. Enfin il couronna sa belle vie par le magnifique tableau de la Transfiguration, qui fut exposé à ses funérailles comme le triomphe des arts, auxquels une cruelle mort le ravit si jeune.

Quand on examine attentivement son style, on trouve que Raphaël était parvenu à posséder dans son ensemble tout ce que les plus grands maîtres possédaient chacun en particulier. Dans

le dessin, on trouve la précision des contours, la grâce et la pureté la plus exquise; dans le caractère délicat qu'il sut donner à ses personnages, on le voit se rapprocher du style si vanté des anciens Grecs; il est surtout admirable dans la symétrie, dans l'expression et dans la grâce. Personne ne sut mieux que lui observer la perspective; personne ne sut mieux employer le clair-obscur; et ce ne fut peut-être que dans le coloris que, supérieur à Michel-Ange, il était inférieur au Titien et au Corrége.

Personne ne put parvenir à avoir le talent dont il était doué dans la composition de ses tableaux, ni à imiter la beauté de la nature aussi bien que lui. Ses principes furent heureusement transmis à ses disciples, et ne furent pas moins suivis par les chefs des autres écoles italiennes.

Jules Romain, le Fattore, Perino del Vaga, Giovanni d'Udine, Maturino de Florence, Pellegrino, Bagnacavallo, le Garofolo et le Gaudenzio de Ferrare, ainsi que plusieurs autres peintres célèbres, sont les heureux imitateurs de Raphaël, et nous avons vu les grands progrès que ces différens maîtres ont fait faire à toutes les écoles de l'Italie, en terminant la plus glorieuse des époques de l'école Romaine, où une foule de grands artistes se succédèrent.

A une époque aussi brillante, aussi féconde en talens sublimes, où la nature semblait avoir épuisé tous ses dons, on en vit succéder une qui annonçait le commencement de la décadence de la peinture. Déjà Perino del Vaga et Daniele de Volterra s'étaient formé un style aussi nouveau que pernicieux pour les saines doctrines, celui des maniéristes. Ils furent suivis par les Zuccari et leurs nombreux élèves, qui marchèrent rapidement et de plus en plus vers la dégradation de l'art et des sages principes du Sanzio. Le Muziano, le Raffaelino de Reggio, et le chevalier d'Arpino, suivent ainsi que leurs écoles la même route, et on voit ces artistes être dans la peinture ce qu'étaient Marini et ses imitateurs dans la poésie.

La peinture inférieure eut dans Rome beaucoup de portraitistes, beaucoup de paysagistes, qui se présentèrent dans la lice, ainsi que des peintres de batailles, de fleurs, de fruits, etc.

Rome, dépourvue de peintres nationaux dont jadis elle était si riche, voit arriver dans ses murs des peintres étrangers qui tâchent de ramener le bon goût. Dans le nombre des premiers est le Baroche; viennent ensuite les imitateurs de Michel-Ange Caravage, les élèves des Carrache, du Dominiquin, qui, plus heureux

que les premiers, mettent un frein au maniérisme et ramènent l'école Romaine à un meilleur style, et à des principes plus sages. Les élèves du Guido, ceux de Lanfranc et de l'Albane, surtout ceux de ce dernier, renouvellent le bon goût et font disparaître celui de Zuccari. Le Roncalli et son école, dont le style est un mélange de celui de l'école de Rome et de celui de Florence, nous conduit à l'époque où Pierre de Cortone, et surtout ses élèves, mauvais imitateurs de leur maître, ramènent à leur suite le mauvais goût ; tandis que le Maratte et d'autres peintres lui opposent une manière plus saine. C'est à cette même période que Rome voit dans ses murs Rubens, Van-Dyck, Velasquez, les deux Mignard et le Poussin, qui se voua particulièrement à l'étude des ouvrages de Vinci.

Parmi un grand nombre de paysagistes, on distingue Salvator Rosa ; parmi les peintres de marine, le Montagna, et une foule de peintres de portraits, de bambochades, et surtout de fleurs, de fruits et d'animaux.

Enfin dans la dernière époque de l'école Romaine, nous voyons les Cortonesques prendre le dessus, et présenter une suite de peintres, les uns plus obscurs que les autres, et s'unir aux élèves du Luti et du Sacchi. Les grands

talens ne paraissent plus que comme des météores.

L'opinion de Mengs sur le Maratte doit être rapportée, car c'est lui qui le premier a dit que ce peintre a soutenu la bonne peinture à Rome, opinion qui est confirmée par Lanzi. En effet, il est incontestable qu'il a beaucoup étudié Raphaël, et qu'il imita les Carrache et le Guide; mais il est vrai aussi qu'il s'appliquait trop au fini : on peut dire qu'il avait dans ses ouvrages plus d'industrie que d'esprit. Ses principaux défauts étaient dans l'art de faire ses draperies : il froissait les masses, ne travaillait pas suffisamment les chairs, et ne rendait pas ses figures assez sveltes. Comme il avait pour principe de réduire vers un seul objet sa lumière principale, les autres parties de ses tableaux n'étaient pas assez éclairées, défaut qui se fait encore bien plus remarquer dans les ouvrages de ses imitateurs, qui peignirent leurs figures comme si elles étaient couvertes d'un nuage.

Les dernières années du siècle qui s'est dernièrement vu écoulé, ont été plus glorieuses pour la peinture à Rome. On y voit fleurir Raphaël Mengs, aussi bon peintre qu'écrivain distingué dans son art ; Pompeo Battoni, moins profond que ce dernier, mais plus naturel, et admirable dans l'art de peindre des portraits, et Antonio

Cavallacci de Sermonetta. Nous nous réservons de parler dans le Chapitre suivant du chevalier Camuccini, et de plusieurs autres peintres qui existent de nos jours pour l'honneur de leur art et de leur pays.

En suivant dans notre analyse exactement le même ordre que celui que nous avons suivi dans notre ouvrage, nous allons nous occuper maintenant de Bologne. Nous voyons que dans cette ville et à Ferrare, les peintres reparaissent depuis le treizième siècle; à Gênes, depuis le quatorzième. Dans la seconde école Bolonaise, diverses manières sont adoptées depuis le Francia jusqu'aux Carrache. Depuis le règne d'Alphonse Ier jusqu'à celui d'Alphonse II, Ferrare se distingue en imitant tous les meilleurs styles de l'Italie. A Gênes, on voit fleurir dans le même temps Perino del Vaga et ses imitateurs. Bologne voit une nouvelle époque s'ouvrir par les Carrache, leurs élèves et leurs successeurs jusqu'au Cignani, et les mêmes manières passent à Ferrare. Cependant l'art faiblit sensiblement, et une nouvelle académie est fondée pour le relever de sa chute prochaine; Gênes est menacée du même sort, et ne se soutient que par les ouvrages du Paggi et de quelques peintres étrangers.

Dans l'époque suivante, Ferrare cesse d'exister

pour la peinture; mais à Bologne, le Cignani et le Pasinelli font entièrement changer le style de son école. L'académie Clémentine est fondée, et on tente vainement de ramener l'art à sa première splendeur. Gênes, où le type des artistes nationaux est perdu, voit quelques étrangers venus de Rome et de Parme la soutenir languissante, et quoiqu'une académie y soit également fondée.

Nous avons vu, par l'historique du Piémont, que ce pays n'a jamais eu d'école particulière. Quelques peintres étrangers y vinrent exercer leur art jusqu'à la fin du quinzième siècle; quelques peintres nationaux y fleurirent dans le seizième, mais augmentèrent considérablement dans le dix-septième; et c'est alors que fut fondée une académie à Turin. Plus tard, dans le dix-huitième siècle, l'école de Beaumont s'y établit, et l'Académie obtint de nouveaux règlemens en 1778.

Une des plus belles écoles de l'Italie fut celle de Venise, et sa renaissance doit dater du treizième siècle, car on ne peut admettre, comme nous avons cherché à le prouver, l'arrivée des peintres grecs comme l'époque de la restauration de la peinture. Ces artistes, ou plutôt, comme nous l'avons dit, ces artisans, furent appelés

dans le neuvième siècle pour orner le temple de Saint-Marc ; ils continuèrent même leurs travaux dans les siècles suivans, et ne firent éprouver à l'art aucun avancement, tandis que dans le treizième siècle, on peut le dire affirmativement, l'art y florissait, puisqu'il y existait déjà une association de peintres, et que l'on conserve des monumens de leur existence. Dans le commencement du quatorzième, Giotto vint orner de ses ouvrages Padoue et Vérone, et on vit plusieurs de ses imitateurs, ainsi que d'autres artistes, se succéder dans le quinzième siècle. Nous passerons, sans nous arrêter à cette série d'artistes, jusqu'au moment où la peinture à l'huile fut introduite à Venise, et que parurent les Bellini, les Carpacce, les Basaiti, et l'école du premier; le Santa Croce et le Cima de Conegliano, ainsi que le Pellegrino de San Daniele, un des peintres les plus distingués de l'ancienne manière.

Le Mantegna leur succède, et après avoir enrichi ce pays de ses peintures, va en Lombardie faire de nouveaux chefs-d'œuvre, et former une école nouvelle.

Les deux Montagna, le Spada, le Liberale de Vérone, et d'autres peintres le suivent jusqu'à l'époque célèbre où paraissent le Giorgione, le Titien, le Tintoret, Jacopo de Bassano, et Paul

Véronèse. Le caractère de cette école, ou plutôt de cette époque, se distingue surtout par le coloris, qui devient le plus vrai, le plus vif et le plus beau de toutes les autres écoles de l'Italie, et ce n'est pas tant à la qualité des couleurs qu'elle doit sa perfection, qu'à la méthode d'appliquer la touche ferme et assurée du pinceau, sans trop empâter ni fatiguer la peinture. Le grand talent de ces artistes ne se bornait pas à bien colorer les chairs; ils ne savaient pas moins bien peindre les vêtemens, les étoffes, les draperies, etc.

Un des plus grands mérites des peintres anciens de Venise était le grandiose qu'ils savaient donner à leurs perspectives, les gradations et les effets de lumière, et l'habileté avec laquelle ils ornaient leurs tableaux de paysages. Quelques uns firent, il est vrai, peu d'attention au dessin, mais en général les artistes vénitiens, et surtout les grands peintres, sont exempts de ce reproche.

Giorgione et le Titien commencent la plus belle époque de cette école. Le premier, par le grandiose dont la nature avait doué son âme, et qui se manifeste dans tous ses ouvrages. Se détachant de la manière minutieuse du pinceau du Bellini, il agrandit son style en faisant les

contours plus larges, les raccourcis mieux entendus, les airs de tête et les mouvemens plus vifs, les draperies plus choisies, le passage d'une teinte à l'autre plus naturel et plus délicat, et son clair-obscur plus fort et d'un effet plus marquant. Le caractère de son pinceau est hardi, d'une grande force, et surprend lorsqu'il est vu de loin. Mort jeune, il laissa beaucoup d'imitateurs, parmi lesquels se distinguent Sebastiano del Piombo, Giovanni d'Udine, le Lotto, qui n'étudia pas moins les ouvrages du Da Vinci; Jacopo Palma, le Bordone et le Pordenone, qui eurent de nombreuses et excellentes écoles. A peu près dans le même temps, Pomponio Amalteo et Pellegrino d'Udine en forment d'autres.

Le Titien fut le condisciple et l'émule du Giorgione ; personne ne sut mieux que lui voir la nature et la copier fidèlement. Tout ce qu'il entreprit de peindre, soit en figures, soit en paysages ou autres objets, tout ce qui sortait de son habile pinceau était l'image fidèle de la nature. Quelques critiques, et Mengs surtout, lui reprochent de n'avoir pas toujours peint correctement ; mais Reynolds dit qu'il réussit parfaitement en dessinant les femmes et les enfans ainsi que les portraits, et

fut le peintre le plus distingué et le plus caractéristique de son temps; tandis que Zanetti assure qu'en général les formes qu'il donne aux figures des hommes dans ses tableaux sont grandioses, et aussi sages que nobles.

Parfait dans le coloris, il fut admirable dans le clair-obscur, ainsi que dans l'invention, la composition et l'expression; il ne fit rien sans consulter la nature.

Nous ne rappellerons pas les imitateurs du Titien et ses élèves, qui suivirent ses traces avec plus ou moins de succès. Cette série de peintres se termine au Tintoret, qui devient chef d'école, et cherche à corriger les défauts de celle du Titien. Il peignit, comme nous l'avons vu, beaucoup, peut-être trop; fit des ouvrages admirables, en fit d'autres qui n'ont ni la dignité, ni la noblesse, ni le caractère des premiers. La foule d'imitateurs et d'élèves qu'il eut, n'augmentèrent ni sa gloire ni sa célébrité.

Une meilleure école fut peut-être celle de Jacopo del Ponte, surnommé *le Bassan*, qui eut deux manières de peindre. La première était celle de réduire à leur forme tous les objets, par une belle union de teintes, et en caractérisant ses figures par des coups de pin-

ceau francs. La seconde fut d'exécuter ses figures par de simples coups de pinceau, en ne leur donnant que des teintes vagues et claires, et une espèce d'abandon qui de près paraît être un empâtement confus, et de loin produit une grande magie de coloris. On l'accuse de se répéter trop souvent, et on a attribué ce défaut à une certaine pénurie d'idées.

Le dernier de cette époque est Paolo Caliari, de Vérone, qui perfectionna tout ce que la peinture avait encore d'imparfait, retraçant dans le plus vaste champ tout ce que l'art a de plus brillant, l'architecture, les vêtemens, les ornemens, etc. Parmi les peintres de Vérone, Domenico Ricci et le Brusasorci, ainsi que les nombreuses écoles du Caliari, terminent cette époque; tandis que des peintres étrangers, le Battista, le Franco et le Sansovino viennent porter à Venise le tribut de leurs talens. Les paysagistes se succèdent; les Bassan se distinguent dans la peinture des animaux, et d'autres artistes dans divers genres de la peinture inférieure.

Dès le dix-septième siècle les maniéristes gâtent la peinture à Venise, quoique Palma le jeune et quelques uns de ses meilleurs imitateurs paraissent avec éclat sur la scène. Il était ré-

servé à cette époque un autre malheur non moins sensible ; elle vit naître la secte des *naturalistes* et des *ténébreux* : les premiers appelés ainsi, parce qu'admirateurs du Caravage et de son style, ils imitaient seulement la nature et le vrai, mais sans discernement et sans savoir faire de bons choix ; les seconds, parce qu'ils affectaient de se servir d'apprêts les plus sombres et trop gras, qui souvent nuisaient même à la continuation de leurs ouvrages.

Parmi la série nombreuse des peintres de cette époque, le Vecchia, élève du Padouan, est celui qui se distingua le plus dans Venise, ainsi qu'Énée Selmaggi, qui fut un des plus heureux imitateurs de Raphaël.

Dans l'époque suivante on vit paraître des styles étrangers et des genres de peintures nouveaux. Le Ricci, le Tiepolo, le Canaletto, le Rotari, le Guardi, font refleurir cet art à Venise, ainsi que les élèves des écoles du Zanchi, des Bambini, du Lazzarini, du Piazzetta, du Balestra, tandis que Rosalba Carriera se distingue par ses ouvrages en pastel, et Marco Ricci par ses paysages.

Les écoles de la Lombardie sont pour ainsi dire inséparables entre elles ; les meilleurs maîtres se succèdent et remplissent leurs villes

principales de leurs chefs-d'œuvre, forment des élèves et des imitateurs. A Mantoue, ce sont d'abord les Mantegna, qui viennent avec leurs successeurs former la première époque de la peinture. Jules Romain et ses imitateurs forment la seconde et la plus glorieuse. La ville de Mantoue est à cette période un véritable musée, où les arts et les artistes trouvent des dignes amis et des protecteurs puissans dans l'illustre famille des Gonzague. La dernière époque voit arriver sa décadence, malgré une académie qui est créée pour faire revivre et soutenir les arts.

Les écoles de Modène, de Parme, de Crémone, de Milan, commencent presque à la même époque que les autres écoles de l'Italie : la première, dans le treizième siècle ; la seconde, dans le douzième ; la troisième, dans le quatorzième, ainsi que la dernière.

Dans le seizième siècle, qui est la seconde époque de l'école de Modène, elle imite le Sanzio et le Corrége ; celle de Parme suit le style du Corrége, et ses nombreux élèves et imitateurs triomphent de leurs rivaux. A Crémone, on voit fleurir Camillo Boccacini, le Sojaro, les Campi ; à Milan, on voit le Vinci établir glorieusement une académie de dessin, y faire lui-même des chefs-d'œuvre ; former de

célèbres élèves qui professent leur art avec le plus grand succès, jusqu'au temps où paraît Gaudenzio et son école.

Dans le dix-septième siècle, le style de peinture adopté à Modène est remplacé par celui de l'école de Bologne. A Parme, ses peintres nationaux, élevés aux écoles des Carrache, suivent en grande partie le style de ses maîtres. A Crémone, le Trotti et plusieurs autres remplacent celui des Campi; et enfin à Milan nous voyons les Procaccini et d'autres peintres tant étrangers que nationaux, qui établissent une nouvelle académie, et introduisent de nouveaux styles. La dernière époque dans cette ville ne présente après Daniel Crespi qu'une aberration des principes de la belle peinture. On y renouvelle pour la troisième fois l'académie, afin de faire revivre les anciens principes et la manière sublime du grand Léonard; et ces efforts ne sont pas, comme nous l'avons vu, sans quelque succès.

L'école Napolitaine est la dernière dont nous nous sommes occupés dans notre ouvrage. Sa première époque commence dès le treizième siècle, et finit avec le quinzième. Elle voit ensuite arriver les imitateurs de Raphaël et de Michel-Ange, qui viennent y apporter les saines doctrines de ces deux grands maîtres. Les élèves du

Sabbatini, de Polidore, de Caravage, accourent à Naples après le sac de Rome; ils sont suivis par ceux du Fattore et de Perino del Vaga. Parmi ceux qui apportèrent avec eux le style de Michel-Ange, on distingue le Vasari et Marco de Sienne.

Le Corenzio, le Ribeira et la Caracciolo, tous peintres napolitains, commencent une époque nouvelle, et sont autant connus par leurs talens que par les intrigues et les persécutions qu'ils firent éprouver aux grands peintres étrangers appelés à Naples pour y exécuter divers travaux, qu'ils obligent même de quitter cette ville, pour éviter une mort certaine.

Les maniéristes élèves du Caracciolo et de Vaccaro succèdent à ces peintres, et n'éprouvent qu'une faible opposition de la part de quelques imitateurs du Dominiquin, du Lanfranc, et d'un seul élève du Guerchin, le célèbre chevalier Calabrese.

Luca Giordano, Solimene et leurs élèves, commencent la dernière époque de l'école Napolitaine. Nous avons vu avec quelle extrême hâte le Giordano exécutait ses ouvrages; le nombre en fut immense, et il en fit peut-être trop pour sa gloire, en quittant souvent les saines doctrines et se négligeant dans le coloris

et dans le clair-obscur. Il peignait souvent sans empâtement, trop superficiellement, et employant trop d'huile; ce qui fit que ses teintes se délayaient quelquefois, et perdaient leur ton primitif. Il forma très peu de bons dessinateurs, la plupart de ses élèves s'étant livrés plus à l'étude du coloris qu'au dessin. Paolo de Mattea, un des disciples du Giordano, eut une école nombreuse, comme son maître, mais qui fut peu célèbre.

Solimene, qui d'abord imita la manière cortonesque, se forma ensuite un style à lui, aussi nouveau qu'original, et se rapprocha de celui du chevalier Calabrese; mais par son extrême facilité il ouvrit de nouveau la porte au maniérisme. Son école, quoique nombreuse, ne produisit aucun élève qui parvînt à la célébrité de son maître. Une académie de peinture fut établie; elle était digne de la munificence d'un prince tel que Charles III; mais ses résultats n'ont pas répondu à l'espoir qu'on s'était formé.

Nous venons de tracer en peu de pages un aperçu rapide ou plutôt une analyse succincte de l'histoire des diverses écoles de l'Italie, et je pense que l'on peut en tirer facilement les conséquences suivantes:

1°. Que l'art de la peinture, rigoureusement

parlant, n'a jamais entièrement péri en Italie, car dans chaque province on en retrouve des vestiges antérieurs au douzième siècle.

2°. Que dans toutes les parties de l'Italie, dans le treizième siècle, cet art se réveille, et fait des pas rapides vers son perfectionnement.

3°. Que vers la fin du quinzième, et au commencement du seizième siècle, la peinture fut portée partout en Italie au plus haut degré de perfection, et que même les villes et les provinces les plus éloignées et les moins civilisées ne restèrent pas insensibles aux efforts qui de toutes parts étaient faits pour le perfectionnement de l'art par les plus grands génies de la Toscane et de la Romagne.

4°. Que les progrès des arts semblaient aller de pair avec ceux des lettres, de la philologie, des sciences et du bon goût dans les productions littéraires.

5°. Que l'art s'approcha de sa décadence en même temps dans toutes les parties de l'Italie, lorsqu'on négligea les beaux modèles des maîtres célèbres, et que l'on abandonna l'étude des antiques et des beautés naturelles en leur substituant un goût aussi chimérique que pernicieux.

6°. Que la splendeur des arts fut plus ou moins maintenue dans plusieurs parties de

l'Italie, en raison de l'amour que l'on avait pour les modèles antiques, de leur étude, et des soins que se donnèrent quelques hommes célèbres, de s'éloigner ou plutôt de se détacher de la corruption du goût, en se tenant strictement à la sage observation de la nature.

7°. Enfin, que si l'on n'a pu réussir à se délivrer entièrement de la corruption universelle, des vices des écoles, des styles des maniéristes, etc.; si l'on n'a pu parvenir à ramener les anciens principes qui ont fait renaître les arts après les siècles de barbarie, en dirigeant le goût sur les observations et l'étude du vrai et du beau, et sur les beaux modèles des anciens, au moins suit-on les préceptes de quelques grands maîtres, et surtout ceux du Vinci.

CHAPITRE XXII.

De l'état actuel de la peinture en Italie.

Nos lecteurs, en parcourant notre ouvrage, ont dû voir que nous l'avons commencé en présentant un aperçu sur l'origine de la peinture, chez les peuples antiques, autant que l'obscurité de ces temps nous l'a permis, et en parcourant rapidement cette époque incertaine jusqu'à la renaissance de cet art en Italie. De là, marchant sur des données plus sûres, nous leur avons présenté l'historique de ces écoles si célèbres qui ont reproduit de si grands talens jusque vers le milieu du siècle passé. Nos lecteurs ont dû voir avec nous que déjà depuis un espace de temps assez long, cet art était loin de compter dans un pays si propre aux inspirations comme à tout ce qui est du domaine du génie, un aussi grand nombre de disciples, et surtout de maîtres célèbres, que dans les temps antérieurs, et principalement dans le grand siècle de Léon x.

Nous ne rechercherons point ici les causes d'une décadence aussi affligeante qu'elle est certaine. Nous nous bornerons seulement à signa-

ler ici celles des écoles de peinture de la péninsule qui ont encore donné des maîtres estimés, et surtout ceux d'entre ces artistes qui ont acquis le plus de célébrité dans les divers genres auxquels ils se sont livrés.

L'école Romaine, après Cadet, qui s'est distingué par un coloris digne par sa beauté de celui de Mengs; après Cavalucci, dont les talens ne sont pas moins dignes d'être cités, présente encore avec confiance à l'estime de l'Italie et de l'Europe, le talent de *Camuccini* (1), dans lequel revit celui de plus d'un maître célèbre.

Ce peintre, entré dès l'âge de treize ans dans une carrière qu'il parcourt aujourd'hui avec gloire, débuta à vingt-quatre par un des tableaux sans contredit les plus difficiles, puisqu'il rappelle un des événemens les plus imposans et les plus terribles de l'histoire. Ce tableau représente la *Mort de César*.

Le choix seul d'un tel sujet prouvait dans le jeune artiste autant de hardiesse que de courage. La seule imitation d'un des faits les plus mémorables, non seulement de l'histoire romaine, mais de celle de tous les pays, suffisait, quand

(1) Né à Rome en 1773, d'un père et d'une mère citoyens de cette ville.

même l'exécution du tableau eut été médiocre, pour donner une idée avantageuse de l'auteur, sous le double rapport de l'invention et de la composition. L'exécution répondit à la noblesse du sujet, à l'excellence de la composition. Il s'ensuivit que ce début révéla au public un nouveau maître, qui par ses talens était fait pour honorer son école.

On dirait que les grands sujets qu'offrent presque à chacune de leurs pages les annales de sa patrie, devinrent dès ce moment la propriété de Canuccini, et dussent être exclusivement ceux de ses peintures. Il continua à s'emparer des plus marquans, et le tableau qu'il fit après la mort de César représente celle de Virginie.

Né Romain, et dans un temps où les tableaux appelés d'église cessèrent d'être de composition rigoureusement obligée, il semble que ce peintre voulut se dédommager, par le choix de tels sujets, de tant d'autres si peu poétiques dont toutes les écoles sont remplies; et que, touché des hautes vertus de son pays dans l'antiquité, il se plut à en reproduire les plus beaux traits. Le tableau de la Mort de Virginie ne fut pas moins applaudi que celui qui l'avait précédé. Un dessin à la fois élégant et correct, des dra-

peries savamment disposées, des groupes de personnages qui ne le sont pas moins, de l'expression et de la vérité, montrèrent que le talent du jeune artiste, loin d'être stationnaire, faisait des progrès sensibles.

Après quelques autres ouvrages, Camuccini exécuta celui qui, sans contredit, fait le plus d'honneur à son talent. Le tableau qui représente Saint Thomas, dès son apparition, fut jugé devoir mériter la gloire de l'apothéose que Rome décerne à la peinture en l'éternisant par le secours de la mosaïque, apothéose qui n'est pas le seul partage de l'art, mais bien aussi celui de l'artiste, et qui lorsqu'elle est faite du vivant de ce dernier, est sans contredit la récompense la plus douce comme la plus honorable de ses talens et de ses travaux. Ce tableau, copié en mosaïque, se voit aujourd'hui auprès des premiers chefs-d'œuvre dans la basilique de Saint-Pierre, dépositaire de toutes ces superbes et coûteuses transformations.

La *Présentation au Temple*, autre tableau d'un sujet religieux, fut ensuite faite par Camuccini pour une des églises de la ville de Plaisance (1), et répandit au loin dans l'Italie les ouvrages de

(1) Celle de Saint-Jean, où il est actuellement.

cet artiste, où ils allèrent justifier la réputation qui les avait devancés.

Mais les sujets héroïques et surtout romains, étant ceux que notre peintre affectionnait le plus, il peignit successivement après le précédent ouvrage : Lentulus présentant avec Marcellus à Pompée le glaive qui doit venger la liberté romaine détruite par César; Horatius Coclès combattant seul sur le pont Publicius les ennemis de Rome; Regulus, qui préfère avec joie les tourmens affreux et la mort à la honte de sa patrie; Scipion, qui trouve plus de volupté à rendre à son amant une femme qu'il adore que de la posséder lui-même; enfin Cornélie montrant orgueilleusement ses fils en bas âge aux dames de Capoue.

Peintre aussi laborieux que brillant, Camuccini a fait une foule d'autres tableaux, gages de la fécondité et de l'éclat de son talent : la Mort de Madeleine, et les Noces de Psyché, dont les personnages de grandeur naturelle sont remarquables par l'expression qui brille dans le premier, et la grâce qu'on admire dans le second.

En général, Camuccini a été accusé de ne pas avoir un bon coloris; mais on avoue qu'il surpasse tous ses contemporains dans le dessin. Ceux

qui verront les portraits qu'il a faits du roi de Naples et de son épouse, ainsi que le tableau qu'il a fait pour la cathédrale de Ravenne, ne lui adresseront plus un reproche qu'il ne mérite pas.

On dirait que Camuccini a pris préférablement pour ses modèles Raphaël, le Dominiquin, et Andrea del Sarto. Dans ses cartons, il rivalise avec les plus grands maîtres ; et les connaisseurs, en les voyant, ont cru voir des cartons même de Raphaël. Il est à regretter que lorsqu'il les exécute en peinture il ne soit pas encore parvenu à égaler le mérite de ses modèles. Mais depuis qu'il a perfectionné son coloris, tout donne lieu d'espérer qu'il parviendra à les imiter aussi bien en peinture qu'il les a imités dans le dessin.

Cet artiste est encore dans la vigueur de l'âge, compagne toujours de la force du génie, et tout annonce que sa carrière est loin d'être terminée ; ses tableaux sont répandus hors de l'Italie comme dans l'Italie même au moment où nous parlons, et la Russie en compte plusieurs dans ses galeries, ainsi que l'Allemagne.

Qu'il nous soit permis, après avoir parlé du talent et des ouvrages de Camuccini, de dire encore un mot de lui. Aussi modeste qu'habile, aussi savant que bon littérateur, Camuccini se

distingue par son urbanité, ses qualités morales et ses vertus. Qu'il agrée cet hommage vrai et sincère, dicté par l'amitié et l'estime.

Le chevalier *Landi*, originaire de l'état de Parme, a fait ses études à Rome; on le compte parmi les premiers peintres de cette ville; il est directeur de la peinture dans l'Académie des beaux-arts de Saint-Luc. Cet artiste est doué de beaucoup de génie pour la variété et l'expression des physionomies, comme on peut s'en convaincre par son grand tableau de Jésus qui rencontre les femmes au Calvaire. La force de son coloris étonne dans le premier moment; mais lorsque ses tableaux sont examinés attentivement, on y trouve de l'incorrection dans le dessin, et un coloris qui n'est pas tout-à-fait naturel. S'il ne paraît pas extraordinaire de voir ses Vénus peintes d'un coloris rose, il doit paraître étrange de le voir se servir des mêmes teintes en peignant les chairs d'un brigand. Les avis sont partagés sur ses compositions; on va jusqu'à l'accuser de ne pas les faire lui-même. Ce que l'on peut affirmer comme un fait certain, est qu'avant de commencer ses tableaux, il ne dessine point de cartons, mais invente les sujets qu'il veut traiter et les compose en formant des groupes ou des figures

modelés en terre, auxquels il donne des poses, et les place de la manière que son imagination les lui représente ; et c'est d'après de tels groupes qu'il commence ses tableaux.

Landi, en général, est un imitateur vague des plus anciens maîtres. On ne peut pas dire qu'il se soit particulièrement attaché au style d'aucun d'eux ; il s'en est formé un qui lui appartient spécialement. Son coloris est brillant, mais souvent il manque de vigueur et de force, ainsi que ses clairs-obscurs ; ses draperies n'ont peut-être pas assez de mouvement, ni assez de sentiment. On lui reproche d'être trop minutieux dans les détails, dont il couvre trop ses tableaux, surtout dans les premiers plans, et on ajoute qu'il n'est pas assez correct dans son dessin. Il est brillant dans la manière dont il traite les vêtemens, et réussit avec une grande perfection à saisir les ressemblances dans les portraits qu'il fait. Un de ses meilleurs tableaux est celui où il a peint plusieurs Turcs, qui se trouvent dans le musée de Naples. C'est à ce tableau qu'il doit la grande réputation de son coloris, remarquable par la variété des couleurs, dans les vêtemens et les draperies.

En général, on assure qu'il réussit beaucoup mieux à peindre les femmes que les hommes.

Son coloris convient mieux à la délicatesse des chairs et des traits du beau sexe qu'à celui des hommes, qui exige plus de vigueur.

Cet artiste ne s'occupe que des peintures à l'huile, et n'a jamais rien peint à fresque. Il a de nombreux élèves, qui ne cherchent à imiter en lui que son coloris, qui est souvent trop brillant et porte trop vers le rose; ils n'imitent que la partie faible de cet artiste, tandis qu'ils ne savent pas imiter la grâce et l'aménité qu'il sait si bien donner à ses physionomies et à ses airs de tête.

Après avoir parlé des deux peintres qui se trouvent à la tête de leur art dans cette capitale, et qui sont connus de l'Europe entière, il nous est doux de pouvoir entretenir nos lecteurs d'un jeune artiste qui réunit les suffrages des connaisseurs, et les espérances de Rome entière, de voir revivre en lui un de ces peintres célèbres qui ont fait son honneur et sa gloire. C'est du jeune *Agricola* que nous voulons parler, à peine âgé de cinq lustres.

Son père, professeur de peinture à l'Académie de Saint-Luc, a donné le premier développement à ses talens. Il n'a pas quitté sa patrie, a continué ses études d'après les anciens modèles, et s'est particulièrement voué à imiter Raphaël.

Ce jeune artiste a les talens les plus brillans, et peint dans le style de son sublime modèle. Il a une grande correction dans le dessin; son coloris est tout-à-fait dans le genre de celui du Sanzio; on y trouve une grande vérité et une grande pureté. Il a un clair-obscur admirable, et ses chairs sont aussi belles que celles des plus grands maîtres. Une grande sagesse préside dans sa composition, tandis qu'elle est pleine de feu et de vivacité. Ses airs de tête sont admirables, et en général il règne une grande unité dans tout l'ensemble. Si ce jeune peintre continue comme il a commencé et ne se laisse pas détourner de ses études par des éloges exagérés, on peut espérer de voir revivre en lui un des plus grands peintres, non seulement du siècle présent, mais même des siècles les plus brillans de la peinture.

Le reproche qu'on peut lui faire est de n'avoir pas encore assez de facilité dans la touche, et d'être peut-être trop esclave de ses modèles. Ne devrait-il pas chercher à étudier aussi d'autres grands maîtres et surtout la nature, comme l'a fait le Dominiquin et Raphaël lui-même?

Quoique jeune, il a fait déjà plusieurs ouvrages qui n'auraient pas été dédaignés par de grands peintres. Son tableau de Judith qui porte

sur un plat la tête d'Holoferne, dont le cou est couvert d'un linceul, en est le témoignage, et ne laisse rien à désirer tant pour le coloris et le dessin que pour l'invention.

Un autre tableau fait plus récemment, représente une Sainte-Famille. Cet ouvrage est peint dans le style de la Belle Jardinière de Raphaël, qui est dans le Musée du Louvre. Le ciel en est clair, et les draperies de la Vierge se détachent par la force des couleurs, qui sont d'une nuance admirable. On désirerait seulement y trouver plus de correction dans le dessin. Le portrait qu'il a peint de mademoiselle Monti, fille du célèbre poète, est un très beau tableau qui est tout-à-fait dans le style de Raphaël.

Les amis d'Agricola doivent l'engager à ne pas se livrer à ce genre de peinture, qui lui fait perdre beaucoup de temps, et l'empêche de s'occuper du genre historique qui est exclusivement de son domaine, et qu'il doit tâcher de cultiver le plus qu'il peut, pour se perfectionner par des études si bien commencées.

Pozzi est un des professeurs de la peinture de l'Académie de Saint-Luc. Cet artiste est un bon dessinateur, et a fait quelques bons tableaux. Il est maintenant occupé à peindre celui qui représente la Mort de saint Étienne : s'il le

termine aussi bien qu'il l'a commencé, ce sera son meilleur ouvrage. On lui reproche cependant de l'avoir ébauché avec des couleurs trop vives, et on craint qu'il n'en résulte un effet funeste, et qu'en l'achevant il ne le rende ensuite trop opaque.

Rome possède encore un talent tout-à-fait extraordinaire dans la personne de *Pinelli*, jeune artiste qui est doué d'un véritable génie, et qui surpasse toute imagination, tant dans la composition de ses dessins que dans la vérité de ses représentations et des costumes nationaux. Rien n'est plus exact, rien n'est plus correct et plus hardi que son crayon. Ses aquarelles sont admirables, et personne n'a mieux que lui représenté des scènes villageoises, des attaques de voleurs et les mœurs et les costumes de sa nation. Tout se prête à la facilité de son crayon et de sa plume. Personne n'a dessiné avec une plus grande rapidité ; ses dessins sont aussi recherchés qu'estimés, et aucun étranger n'oserait quitter Rome sans emporter quelques souvenirs de Pinelli, qui sont autant de souvenirs de sa patrie. Cet artiste grave à l'eau-forte avec le même talent et la même rapidité; il a déjà produit plus de cent planches de son Histoire romaine.

Depuis peu il a commencé à peindre à l'huile

dans le même genre, mais il est bien loin encore, dans sa peinture, de la perfection de ses dessins. Il ne connaît pas assez bien encore la palette et le mélange des couleurs ; et s'il suit la même méthode, il est à craindre qu'il ne la connaîtra jamais bien. Cependant, parmi les tableaux qu'il a exécutés il y en a deux qu'il a faits pour la duchesse de Devonshire, qui méritent d'être cités. Ils représentent une scène de brigands qui attaquent une voiture sur la grande route. L'expression des figures est admirable. On y voit toutes les terreurs peintes avec la plus grande vérité sur la figure de la jeune fille qui est tombée au pouvoir des voleurs ; elle semble expirer de peur et de crainte. Celle du chef des brigands est remarquable par la férocité des regards, la satisfaction qu'il éprouve d'avoir fait une bonne prise ; et ses vêtemens sont peints avec la plus grande vérité. On voit pendre sur sa poitrine un crucifix avec l'image de notre Sauveur, et à côté plusieurs montres sur des chaînes, fruit de son brigandage, dont il a dépouillé les malheureux voyageurs.

Les deux tableaux qu'il a faits pour le comte Nicolas Gourieff, ne sont pas moins remarquables, et se distinguent surtout par leur composition.

Un dessinateur non moins distingué, mais dans un genre plus élevé, et qui jouit à Rome et dans toute l'Italie d'une juste et grande réputation, est *Mainardi*, qui est né à Perugia, et a fait ses études à Rome. Il est difficile, peut-être même impossible, de rencontrer un dessinateur aussi parfait. Il imite Michel-Ange d'une manière surprenante, et la copie qu'il a faite de son Jugement dernier est au-dessus de tout éloge. C'est un dessinateur dans le grand genre, dans toute la force de l'expression. Une correction admirable, une grande vérité, un crayon hardi et ferme, des figures pleines d'expression et de vivacité, tel est le caractère du dessin de cet habile artiste: aussi ses ouvrages ont obtenu un suffrage universel, et vont être gravés par le célèbre Longhi.

Je n'ai vu aucune peinture de Mainardi, et j'ignore s'il en a jamais fait. On prétend qu'habile dans l'art de la composition, il aide des peintres qui ne possèdent pas ce talent, et que c'est d'après les dessins de cet habile artiste qu'ils font leurs tableaux.

Dans la peinture inférieure, Rome possède un paysagiste célèbre dans le chevalier *Fidanza*, né et formé à Rome, qui certainement est un des artistes les plus distingués dans ce genre. Une grande facilité, un beau coloris, un pin-

ceau hardi, une grande connaissance dans la perspective, telles sont les qualités les plus brillantes de Fidanza, qui y joint l'art d'imiter les paysagistes les plus célèbres, et fait ses tableaux avec une telle ressemblance, que des connaisseurs, même les plus expérimentés, se trompent en prenant les tableaux de cet artiste pour ceux des maîtres qu'il a voulu imiter. C'est surtout Claude le Lorrain et Salvator Rosa qu'il a le plus cherché à copier et imiter d'une manière vraiment surprenante.

Sa grande facilité de peindre, et une vie longue et laborieuse ont rempli Rome, l'Italie et l'Europe entière d'un très grand nombre de ses tableaux.

Parmi les paysagistes nationaux, on distingue à Rome *Bassi*, né à Bologne : il est rempli de talent, de goût et de vivacité, peint dans le bon style italien, et on voit qu'il fait tous ses tableaux d'après nature et avec une vérité admirable. Il s'est formé un genre à lui, et rien n'est aussi agréable, rien n'est aussi délicat que ses peintures.

L'Académie de Saint-Luc à Rome a maintenant beaucoup de jeunes élèves qui promettent beaucoup. Il y en a surtout un, nommé Coccia, qui, plus que les autres, annonce des talens

extraordinaires. Leur réputation n'est pas encore assez établie pour que nous parlions d'eux ainsi que de plusieurs peintres des second et troisième rangs dont cette ville abonde.

Nous nous bornerons à signaler encore quelques peintres étrangers qui, établis depuis un grand nombre d'années à Rome, s'y sont formés, et peuvent être considérés comme des peintres romains.

Le premier qui se présente à nous est *Vicar*, peintre français, et établi à Rome depuis le commencement de la révolution française. Elève de David, il a peint long-temps dans le style français, qu'il a abandonné pour peindre à la manière italienne. C'est un grand dessinateur, qui se distingue par la correction et la hardiesse de son crayon, et par une facilité admirable. Son meilleur tableau peint sur une grande échelle, est la Résurrection de la fille de la veuve de Naïm, dont les figures sont colossales. Cet ouvrage a eu beaucoup de succès à Rome, et lui a obtenu de grands éloges. Ce tableau en a eu moins à Londres, où il a été exposé pendant quelque temps. Il a fait un autre tableau pour M. de Sommariva, qui représente Virgile lisant le sixième livre de son *Énéide* à Auguste. Cette peinture est d'une belle composition ; il

est assez bien peint, quoique le ton général en paraisse fatigué; son dessin est correct et ne manque pas d'expression.

Mais la copie qu'il en a faite en dessin est de beaucoup supérieure au tableau. Chose étrange! si correct lorsqu'il dessine à la plume et au crayon, il l'est beaucoup moins dans le dessin de ses tableaux.

La peinture inférieure compte une quantité de peintres distingués parmi les étrangers. Dans ce grand nombre de paysagistes, on place en première ligne Vogt, Werstapfen, Terling, Boguet, Chauvin et Matveeff.

Le premier, *Vogt*, peint dans le genre de Cuip : sa touche est large, la gradation des teintes et des lumières est très belle; ses tableaux sont aussi rians qu'agréables, et portent le cachet de la vérité. — *Werstapfen* n'est pas toujours égal dans ses peintures. C'est un des plus heureux imitateurs de Jacques Ruisdal; il règne dans ses tableaux un transparent admirable; son coloris est charmant; ses peintures sont pleines de vérité et d'aménité, et ses figures sont très agréables. — *Terling* ajoute au talent qu'il montre dans ses paysages celui de les orner d'animaux superbes, et c'est l'artiste qui possède le plus dans ce genre l'ancienne manière flamande.

Boguet, natif de Paris, n'a jamais pu se résoudre à quitter la patrie des arts et la belle nature. Il a fait de fort beaux paysages; mais on l'accuse de surcharger ses compositions d'ornemens, et de chercher trop à imiter le Gasparo.

Chauvin, ainsi que lui Français, est un des peintres les plus agréables dans le genre du paysage. Rien n'est plus vrai, rien n'est plus riant ni plus frais que ses charmantes peintures. On ne se lasse pas de les voir, et c'est toujours avec un plaisir nouveau.

Matveeff, peintre russe, établi depuis un grand nombre d'années à Rome, ne se distingue pas moins que les précédens, et rivalise de talens avec eux.

Cattel, Prussien d'origine, est aussi bon paysagiste que peintre de genre et de perspective. Il suit fidèlement la nature, et personne ne sait la rendre mieux que lui. Sites, figures, perspectives, tout dans ses peintures est également beau. Cet artiste se distingue autant par son coloris que par la correction de son dessin. Il est difficile de rencontrer des tableaux plus agréables et plus vrais que les siens. Ils sont aussi estimés à Rome que dans toute l'Italie.

Nous ne dirons qu'un mot de *Granet*, dont

la réputation est, on peut le dire, européenne. Tout le monde connaît son superbe tableau du Chœur des Capucins, qu'il a répété plusieurs fois, et qui est un chef-d'œuvre.

Cet artiste possède tous les talens que l'on peut désirer dans ce genre. Rien n'est imparfait en lui. Il connaît si bien la perspective et les tons locaux, que l'on éprouve une illusion complète lorsqu'on se trouve devant ses tableaux. Son coloris et son dessin ne laissent rien à désirer, et on trouve la même perfection dans les plus petits dessins que dans ses plus grands ouvrages. Il ne se néglige jamais, et son génie ne le lui permettrait pas.

Granet avait commencé par être peintre d'histoire, mais il a abandonné ce genre, se sentant plus de penchant pour celui qu'il a adopté avec tant de succès.

Il y a à Rome encore une foule d'autres peintres étrangers de diverses nations, dont nous ne pouvons parler faute de notions exactes que nous n'avons pu nous procurer. On compte parmi eux plusieurs Allemands pleins de talens, tels que Vogel, les frères Shadan, et les frères Ripenhausen ; ces derniers surtout se distinguent par une grande correction de dessin, ainsi que plusieurs autres encore.

Nous ne pouvons nous dispenser de signaler, en parlant des élèves allemands à Rome, l'idée bizarre qui les domine. Après avoir long-temps suivi leurs études d'après Michel-Ange et Raphaël, ils les ont entièrement abandonnées pour suivre les modèles des peintres *quatrocentistes* qui, à la renaissance de la peinture, se distinguèrent par l'imitation servile de la nature sans choix et sans goût. Ils vont jusqu'à prétendre que Raphaël était devenu maniériste dans sa dernière manière, et qu'il n'était supportable que dans son premier style.

Il s'est formé parmi eux une secte empoisonnée par de tels principes; et une telle aberration du goût peut avoir des résultats fâcheux pour les succès des artistes qui dédaignent à ce point les saines doctrines de la peinture.

Nous ne pouvons quitter cependant Rome, après avoir parlé des peintres nationaux et étrangers qui y sont établis, sans citer, à plus juste titre, un peintre célèbre qui, quoique absent de sa patrie, est né Romain et d'une mère italienne. Rome nous saurait mauvais gré de ne pas compter au nombre de ses enfans l'illustre Gérard, qui, quoique fils d'un Français, est né sur son sol heureux, et y a commencé ses études. Nous-mêmes, nous ne nous pardonnerions

pas de laisser échapper l'occasion de parler d'un homme célèbre et d'un noble caractère, seule et vraie jouissance de l'écrivain, qui souvent est obligé de retracer, comme l'exige la vérité, des traits fort affligeans pour l'humanité. Qu'on juge donc du bonheur qu'il doit éprouver lorsque sa plume n'a qu'à tracer des éloges.

François Gérard (1) manifesta dès sa plus tendre enfance le goût le plus décidé pour les arts, et ses parens eurent la sagesse de ne pas contrarier un penchant aussi honorable, et de l'encourager à l'étude du dessin. Obligé de suivre ses parens en France, Gérard, âgé de douze ans, continua les études qu'il avait brillamment commencées en Italie, et passa successivement de l'atelier de Brenet dans celui de David. Doué d'un esprit juste, d'une grande sagesse, et d'une non moins grande sensibilité, notre jeune artiste sut résister à toutes les tentations qui lui furent offertes pour se précipiter dans le tourbillon de la révolution. Jeune encore, il fut plus sage que bien des hommes mûrs et âgés. S'étant voué au culte des arts, il leur resta fidèle, et rien ne put ébranler sa résolution ; elle resta fixe, invariable ; Gérard, nous le répétons, re-

(1) Né à Rome en 1770.

fusa obstinément de se mêler de la révolution, et y fut entièrement étranger.

Notre jeune peintre ne tarda pas à faire connaître au public de Paris de grands talens. Dès l'année 1795 il exposa au Salon deux peintures : un portrait de mademoiselle Brogniard, et le tableau de Bélisaire. Ces deux ouvrages eurent le succès le plus complet, et Gérard prit rang parmi les premiers peintres. Il est difficile, disent les auteurs de sa biographie, d'imiter la nature avec autant de grâce et de vérité qu'en offre le portrait de mademoiselle Brogniard ; il est difficile d'exciter l'intérêt par des combinaisons plus profondes que celles que présente le tableau de Bélisaire, où tous les dangers sont réunis autour d'une grande infortune. Enfin l'art de peindre dans ces deux productions s'élève jusqu'à la perfection. Gérard a fait beaucoup de portraits, qui par leur succès lui attirèrent des demandes tellement multipliées, que, ne pouvant y suffire qu'au détriment de son art, il a dû se refuser à continuer ce genre de peinture qui lui enlevait une grande partie de son temps. Il se borne maintenant à ne peindre que des personnages illustres de l'époque.

Malgré des occupations si nombreuses, il ne négligeait point sa peinture de prédilection,

celle de l'histoire. On ne peut voir une Psyché plus gracieuse que la sienne, tant dans la composition que dans l'exécution. On doit en dire autant de ses charmans Amours, qui, devenus la propriété d'un seigneur russe, vont faire les délices des amateurs à Pétersbourg.

Ses trois Ages, et son tableau si mélancolique d'Ossian vinrent à juste titre ajouter à la réputation qu'il avait déjà acquise, et qui fut encore augmentée par son gigantesque tableau de la Bataille d'Austerlitz.

Lors de la restauration, les souverains alliés vinrent visiter l'atelier de ce célèbre peintre, et il eut l'honneur de faire leurs portraits ainsi que celui du roi de France.

Gérard fut chargé par Louis XVIII de faire le tableau de l'Entrée de Henri IV à Paris, et l'exécution de cette belle peinture a complétement répondu à l'espoir du prince qui l'avait commandée. Dans le dernier Salon nous l'avons vu exposer deux portraits qui frappent par la vérité de la ressemblance et l'admirable exécution: tous deux représentent des personnages célèbres dans des genres bien différens. L'un est celui de la séduisante et inimitable Mars, l'autre est celui de l'illustre Dubois, premier chirurgien de Paris. Avec ces portraits il a ex-

posé son magnifique tableau de Corinne, qui a attiré tous les regards et obtenu tous les suffrages. On sait qu'il en a puisé le sujet dans le roman de madame de Staël : c'est un ouvrage d'inspiration, exécuté par un grand peintre et conçu par un grand poète. Rien n'est plus beau, rien n'est mieux senti que la figure de Corinne : en la voyant on croit entendre ses accens. On la voit inspirée et entièrement absorbée de son sujet. L'habile et sensible plume de madame de Staël se retrouve dans l'habile pinceau de Gérard, et Corinne idéale se montre à nous, en peinture, telle que nous la représente l'imagination ardente et sublime du poète. On y contemple cette grâce, cette beauté et cette dignité qui triomphèrent si magiquement du cœur du froid Oswald.

Aucun des tableaux de Gérard n'a été peint avec plus de talent. Correction, vérité, expression, beauté de coloris, airs de tête, tout y est réuni, et ne laisse rien à désirer. Tel est le sentiment que ce tableau nous a fait éprouver toutes les fois que nous l'avons vu ; nous ne pouvions nous lasser de l'admirer.

Parmi le grand nombre de ses portraits, nous ne pouvons nous dispenser de citer celui de Ducis (il en a fait hommage à l'Institut, dont

il est un digne membre), et celui de Redouté, qui est un monument de la facilité de Gérard, qui l'a peint dans un seul jour : l'ouvrage n'en est pas moins beau.

Il nous reste à dire encore quelques mots sur ce célèbre artiste. Aussi modeste qu'habile, Gérard a été doué par la nature d'un esprit brillant et vif, qu'il a su embellir par des études aussi profondes que vastes. Ses qualités morales lui attachent toutes les personnes qui ont le bonheur de le connaître; et son Salon, qui est ouvert aux nationaux et aux étrangers, offre la réunion la plus intéressante d'une société présidée par l'aménité, l'amabilité, et toujours charmée par la conversation instructive du maître de la maison.

L'école de Bologne est moins heureuse que celle de Rome. Malgré la présence d'une académie et malgré une quantité de modèles; cette école n'offre que peu d'artistes qui peuvent être signalés.

Cependant un des professeurs de son académie, *Fanzelli*, né à Bologne, mérite par ses talens que nous le fassions connaître à nos lecteurs.

Il commença ses études à l'école de Venise, et vint les achever dans sa patrie. Ce peintre suit en grande partie le style des Carrache; son

coloris rappelle celui de l'école de Venise, son dessin est gracieux et correct. Il a fait beaucoup d'ouvrages, tant à l'huile qu'à fresque. Un de ceux qui ont le plus contribué à sa réputation, est la peinture qu'il a faite du sujet d'Alexandre dans Babylone, sur la grande toile du premier théâtre de Bologne.

Bazzoli, autre artiste de cette ville, et qui s'est formé à son école, est un des meilleurs peintres de décorations de l'Italie. Il rivalise même avec San Clerico, si célèbre dans ce genre de peinture à Milan, et dont nous parlerons plus tard.

Bologne possède un des meilleurs paysagistes de l'Italie, *Bassi*, mais qui est établi à Rome, et dont nous avons fait mention en parlant des artistes de cette capitale. Nous ne dirons également ici qu'un mot de *Palagi*, qui est né dans Bologne; nous en parlerons plus en détail lorsque nous nous occuperons de l'école de Milan, dont il est un des professeurs. Il est inutile d'entretenir nos lecteurs des peintres secondaires qui se trouvent à Bologne, ainsi que dans beaucoup d'autres villes de l'Italie.

La Toscane, depuis vingt ou vingt-cinq ans, a fait de grands progrès dans les arts, et on peut même dire qu'il s'est produit une régénération complète dans la peinture à Florence.

Il faut observer soigneusement la manière dont on y enseigne les arts, et ensuite les résultats des études, c'est-à-dire qu'il faut comparer l'école et les ouvrages. On pourrait même dire qu'il faut aussi comparer la nouvelle école à celle des temps anciens, pour tout ce qui tient à l'étude de l'ensemble, à la correction du dessin et à un certain choix dans le style. Ces qualités se retrouvent dans tout ce qui sort de l'Académie, même dans les productions des plus médiocres écoliers. Ces caractères généraux marquent la bonté des principes de l'Académie florentine, ainsi que le mérite des maîtres, le soin que l'on donne à l'enseignement, et la multiplicité des moyens que l'on a d'étudier les beaux-arts. Ce serait ici peut-être le cas de discuter les avantages qu'on peut retirer d'une Académie, et les désavantages qui en résultent, question depuis si long-temps débattue.

Toute la partie philosophique de l'art y est profondément étudiée, ce qui produit l'heureux effet que les artistes médiocres sont beaucoup moins mauvais qu'ils ne l'étaient autrefois, et qu'ils acquièrent même un certain degré de mérite.

Mais il en résulte peut-être un désavantage nécessaire pour la partie qui tient à l'effet. Le

but naturel de la peinture est surtout dans son influence sur les sens ; or on étudie peut-être avec trop d'exclusion la composition dans les doctrines, et le dessin sur les statues. On prétend aussi que le coloris est négligé, ou par une suite de l'intérêt avec lequel on étudie les autres parties de l'art, ou par l'opinion mal fondée que celui de l'ancienne école de Florence était trop faible ; que, par conséquent, on ne devait pas le suivre : on a voulu le corriger en allant l'imiter ailleurs. Il est certain que le coloris ne répond pas souvent au reste des tableaux qui sont peints à Florence : il n'est point assez vigoureux, et quelquefois on cherche trop à briller par l'éclat des couleurs plutôt que par leur vérité. On emploie aussi des couleurs trop vives et trop belles dans les draperies. On craint de les mélanger et de les amortir comme faisaient les anciens, et on les présente dans tout leur éclat, ou pour mieux dire dans toute leur crudité; et comme elles nuiraient trop à l'effet des chairs, on est obligé de faire celles-ci trop éclatantes et trop luisantes aux dépens de la vérité.

Le chevalier *Benvenuti* est le directeur de l'Académie de Florence. Il est né dans la ville d'Arezzo en Toscane, et il est connu comme

un des meilleurs peintres de l'Italie, et le premier de la ville de Florence. Cet artiste jouit d'une réputation justement méritée. On l'accuse lui-même de tomber dans le défaut que nous venons de signaler, ayant adopté pendant quelque temps ce genre, qu'il n'avait pas lorsqu'il fit ses premiers ouvrages; maintenant il fait voir, par ses dernières productions, qu'il a senti la justesse de cette critique; mais malheureusement il est peut-être trop tard pour qu'il puisse se former un coloris meilleur, et qui soit tout-à-fait exempt du défaut qu'on lui a reproché. On reproche aussi à Benvenuti de manquer de nerf et de relief, et quelquefois ses tableaux paraissent avoir été calqués, après qu'il les a achevés, sur ses cartons, comme si la couleur n'était qu'une partie accessoire de l'art.

Son premier tableau de Saint-Donato, qui est à Arezzo, n'a point ce défaut, et annonçait déjà ce qu'on pouvait attendre des talens de Benvenuti. Celui de Judith, qui est une de ses plus grandes peintures, est également dans sa patrie; celui de la Mort de Priam, aussi grand que le précédent, indique davantage le défaut que nous venons de signaler, quoiqu'il ait des beautés du premier ordre. On lui reproche enfin la manière dont les principales figures sont posées et

arrondies, laquelle tient trop du genre statuaire.

Il fit plus tard un Apollon où la nature du sujet l'entraîna dans le défaut qui le caractérise; en effet, il voulut lui donner une beauté surnaturelle : aussi la chair de son Apollon rappelle celle qu'Homère a désignée sous le nom d'*Ichor* des dieux, mais assurément elle ne ressemble nullement à la chair humaine.

Le tableau du Samaritain qui est dans la Casa Ricaradi est peut-être le plus beau tableau qu'il ait fait : c'est un chef-d'œuvre d'art, de convenances et d'expression. -- Celui du Serment des Saxons, qu'il avait exécuté pour Napoléon, et qui appartient maintenant à la maison de Mozzi, est, selon plusieurs connaisseurs, un de ses meilleurs ouvrages. Parmi les figures on reconnaît les portraits de plusieurs généraux et personnages de la suite de Napoléon, qui sont d'une grande ressemblance. Pour leur donner cette vérité, Benvenuti fut obligé de les étudier, par conséquent de suivre fidèlement la nature, sans pouvoir chercher l'idéal ; peut-être même la lumière de la nuit, en rembrunissant les couleurs du tableau, en a amélioré l'effet général.

Les ouvrages de Benvenuti ont déjà commencé à changer de couleur, et nous nous hasarderons de dire que peut-être ils n'y perdront pas, en

faisant disparaître le trop grand éclat des teintes.

Il vient de faire le tableau du comte Ugolino, pour son descendant le comte Gherardesca. Nous ne parlerons ni des grandes beautés de ce tableau, qui a eu le plus grand succès, ni de ses défauts; nos lecteurs en trouveront une excellente description dans l'Anthologie, journal qui se publie à Florence, et dont le jugement paraît être très raisonnable. (1)

Benvenuti vient de prouver combien il est maître dans son art. Agé de près de cinquante ans, il a commencé pour la première fois à peindre à fresque, et il a complétement réussi. Il a peint une grande voûte dans le palais Pitti, qui représente les Noces d'Hercule et d'Hébé. Cette peinture doit être accompagnée de plusieurs autres faits de ce héros représentés sur les murs du même salon. La difficulté qu'il a eue à vaincre par le mécanisme du plafond est une nouvelle preuve de son grand talent; et cette peinture, on ose l'affirmer, ne cède en rien à ses tableaux à l'huile, si elle ne les surpasse pas. Elle sera probablement dans le nombre de ses plus beaux ouvrages, et témoignera de toute l'étendue des talens de Benvenuti et sa profonde connaissance

(1) *Voy*. le volume de novembre de l'année dernière.

de l'art. De l'avis de plusieurs savans amateurs, la composition en est parfaite, mais offre peu l'empreinte du génie; cependant le tout a beaucoup d'ensemble, une grande rigueur d'exécution et un relief remarquablement beau.

Les connaisseurs déclarent, après avoir vu cette peinture, que Benvenuti peut entrer en comparaison avec tous les peintres vivans, et qu'il ne le cède en rien dans ce tableau à Appiani lui-même, si célèbre dans les fresques. Beaucoup d'autres tableaux encore, et surtout une grande quantité de portraits sont sortis de l'atelier de ce grand artiste.

Il a un talent particulier pour ce dernier genre de peinture, et a celui de prendre les ressemblances avec une grande vérité, ce qui double le mérite de ses tableaux.

Les grands maîtres qu'il s'était choisis spécialement pour modèles sont Andrea del Sarto, et Raphaël ; et c'est surtout ce dernier qu'il a cherché à imiter en copiant pendant ses études à Rome, ses belles peintures dans la Farnesina. Il s'est fait depuis un style à lui.

Parmi les élèves qui se sont formés à cette école, *Bazzuoli* passe pour être le meilleur de tous. Il entend parfaitement le coloris, et sa manière n'est pas tout-à-fait celle de son maître.

On va jusqu'à dire qu'il sait peindre quelques parties de ses tableaux avec plus de vérité que lui. On préfère surtout ses portraits à ceux de Benvenuti. Au reste, il n'a pas assez d'invention, et ne peut pas être comparé dans l'ensemble avec ce grand artiste.

Martellini est un excellent dessinateur, et sage dans ses compositions ; mais il est froid et morne dans le coloris. — *Nicolas Monti* de Pistoie est un artiste distingué, mais il s'est négligé et n'a pas assez étudié son art. Si l'on remarque une certaine originalité dans ses ouvrages, il ne répond pas à ce qu'il promettait, dans leur exécution.

Pietro Ermini est un dessinateur surprenant dans le faire de ses ouvrages au crayon. On prétend que jamais artiste n'a poussé le mécanisme de ce genre plus loin que lui. Il est en même temps très habile dans la miniature.

Beati et *Calzi* sont deux jeunes peintres qui annoncent de grands talens.

Le grand-duc de Toscane, protecteur des arts, a fait beaucoup travailler tous les artistes que je viens de nommer. Le prince Borghèse leur a donné également beaucoup d'ouvrage dans le palais qu'il vient de faire rebâtir avec une grande magnificence; mais il n'a pas accordé

assez de temps aux artistes; il les a trop pressés de terminer leurs travaux, en sorte que la plupart n'ont pu s'élever à toute la hauteur de leur talent.

François *Nenci* était sans contredit le meilleur écolier de l'Académie, mais il l'a quittée de bonne heure, et a cultivé son art pour lui-même. Ce professeur entend parfaitement toutes les parties de l'art; il a de l'originalité, on pourrait même dire du génie. Une mauvaise santé, et un amour-propre qui l'empêche d'être content de ses propres ouvrages, sont les causes de ce qu'il n'a pas assez travaillé jusqu'à ce moment : il est donc, on peut le dire, arriéré, comparativement à ce qu'il aurait pu devenir dans la partie pratique de l'art. On ne connaît point assez cet artiste, mais ceux qui ont pu l'apprécier prétendent qu'il a plus de moyens que tous ses contemporains. Il a fait des compositions admirables pour le Paradis de l'immortel Dante dans une édition des ouvrages de ce poète, qui a été récemment publiée à Florence. Il a peint aussi quelques fresques; mais son plus important ouvrage est le plafond d'une chapelle dans la Villa, ou maison de campagne du grand-duc au Poggio Imperiale, auquel il travaille

depuis long-temps, et qui représente l'Assomption de la Vierge.

Luigi Sabatelli, Florentin, et professeur de l'académie de Milan, a fait ses études à Rome, et y a produit un enthousiasme dont on n'avait plus d'exemples depuis long-temps. On peut dire de Sabatelli que la nature l'a créé peintre. Ses dessins à la plume, pour la plupart même assez achevés, sont des ouvrages admirables dans leur genre. Ils présentent des conceptions heureuses qui feraient le plus grand honneur même au plus célèbre artiste. Il connaît profondément l'anatomie et le genre du dessin, mais il manque trop souvent de goût et quelquefois aussi de jugement.

Lorsqu'il peint, plusieurs parties de ses ouvrages ont de la vigueur et de l'intelligence; mais l'ensemble est lourd, et souvent désagréable à l'œil. Il donne fréquemment dans les exagérations, et manque de grâce, surtout lorsqu'il peint les femmes, auxquelles rarement il sait donner de belles formes. Sabatelli entend très bien l'art de peindre les fresques, et il est chargé maintenant par le grand-duc de Toscane de peindre la voûte d'une des grandes salles du palais Pitti, ce qui lui a fait quitter pour quel-

que temps l'académie de Milan, où il est professeur de dessin depuis quinze ans. On pourra juger de l'étendue de ses talens par ses peintures nouvelles.

Le fils de Sabatelli, nommé *François*, s'est déjà acquis dans le dessin, quoique âgé seulement de vingt ans, une réputation très précoce et très brillante; mais on n'a rien vu de lui qui puisse permettre de porter un jugement sur son coloris, et il est encore incertain s'il entrera dans la bonne école, et répondra à ce qu'on attend de lui.

Parmi le grand nombre d'élèves de Benvenuti, il y en a encore plusieurs autres qui promettent; nous n'en citerons qu'un seul, que nous connaissons d'une manière avantageuse, Michele Migliarini, qui, doué d'un talent distingué, est aussi bon littérateur que bon peintre. Nous regrettons de ne pouvoir faire connaître ses ouvrages à nos lecteurs.

Nous ne dirons rien des paysagistes de cette ville, car il n'y en a pas un seul au-dessus du médiocre, et l'on est dans l'étonnement qu'un pays qui est si riche des beautés de la nature n'inspire pas le goût et le désir de les imiter, de les copier, effet cependant qui est produit sur

tous les étrangers dès qu'ils mettent le pied sur le sol de la belle Toscane.

Il nous reste à dire, pour terminer l'article sur Florence, encore quelques mots sur son académie, qui est à plusieurs égards l'établissement le plus splendide de ce genre qui existe en Italie. Il a peut-être l'inconvénient, si on le considère politiquement, d'attirer trop de jeunes gens vers l'étude du dessin, car il y a dans cette partie plus de trois cents élèves, dont une cinquantaine s'occupent de la peinture. Dans l'année qui vient de s'écouler, on en a fait passer vingt-cinq autres dans l'École de peinture, et les maîtres mettent le plus grand soin de renvoyer de l'académie tous les écoliers qui n'annoncent que des talens médiocres, afin qu'ils puissent se vouer à quelque métier utile et lucratif. La partie qui regarde les *ornemens*, qu'on appelle en italien *ornato*, s'est ressentie de l'amélioration générale du goût, mais elle ne s'est pas élevée à une grande hauteur, et Florence est sous ce rapport beaucoup au-dessous de Milan.

Pendant que la Toscane a été réunie à la France, on a annexé à l'académie des beaux-arts des écoles de musique, de déclamation, de mécanique, et de chimie appliquée aux arts. Cet

établissement si utile dans sa conception, subsiste, mais on n'a pas assez peut-être étendu son utilité dans la pratique. Les différentes branches de cette école sont composées d'à peu près deux cents écoliers, qui y reçoivent aussi des leçons d'histoire et de mythologie du célèbre Niccolini.

Il est inconcevable que les Italiens, qui ont des souvenirs si intéressans, si brillans dans leur histoire ancienne, n'y choisissent pas de préférence les sujets historiques pour la composition de leurs tableaux : on y trouverait un double avantage, celui d'abord d'une grande abondance, et ensuite celui non moins grand de fortifier les jeunes gens dans l'histoire nationale, ce qui nécessairement donnerait un plus grand élan à leur enthousiasme et à leur génie. Il est fâcheux que sous ce rapport on n'imite pas l'académie de Milan, qui seule a adopté ce plan si noble et si patriotique.

Avant de quitter Florence nous devons encore parler d'un peintre étranger nommé *Fabre*, Français d'origine, mais qui est établi dans cette ville depuis un grand nombre d'années, et a acquis une juste réputation. Il annonçait de grands talens, mais on lui reproche de ne pas s'occuper assez de son art. Son tableau de

la Mort d'Abel a eu le plus grand succès. Très bien dessiné, il n'est pas moins bien composé. Son coloris est naturel, ses airs de tête sont dans le style de David, son maître; son clair-obscur est très bon, et le tout ensemble a de l'unité et de la grâce. On lui fait seulement le reproche de l'avoir peut-être trop fini. Fabre a fait d'autres tableaux, et surtout plusieurs portraits qui ont eu beaucoup de succès.

Milan a à déplorer la perte de deux artistes qui tous deux sont morts depuis peu d'années. Le premier qu'elle perdit, en 1815, fut le chevalier *Bossi,* aussi bon dessinateur que littérateur distingué : son dessin était du meilleur style, aussi correct qu'agréable; ses compositions sont pleines de feu et d'imagination. Chargé de faire la copie de la célèbre Cène de Vinci, pour l'exécuter en mosaïque, il a réussi avec un succès admirable dans ses cartons, mais il n'en fut pas de même dans sa peinture. Si correct dans ses cartons, il ne l'est pas dans son tableau : son clair-obscur est faux, son coloris est lourd, et ressemble si peu à l'original, que le mosaïciste Raphaël dut l'abandonner, et chercha autant qu'il put à diriger son travail d'après la peinture originale, qui, quoique ternie et gâtée, offrait encore de grandes beautés; et il faut le dire à la

gloire de cet artiste, que rien ne rappelle mieux le chef-d'œuvre de Léonard que la mosaïque de Raphaël, qui a été transportée depuis à Vienne.

Bossi a fait d'autres tableaux, mais qui n'ont pas eu plus de succès. Ses dessins, au contraire, sont très estimés et fort rares. Comme homme de lettres, cet artiste a acquis l'estime générale. Son ouvrage sur la peinture contient beaucoup d'observations et de remarques aussi judicieuses que lumineuses.

Cet artiste est mort à la fleur de son âge. Ami intime de Canova, ce grand homme fit son buste, qui est un chef-d'œuvre de sculpture : on le voit dans la bibliothéque Ambroisienne.

Andrea Appiani (1) le suivit dans la tombe trois ans plus tard. Cet artiste fut l'ornement de notre siècle, et, par ses talens, rappelle l'heureuse époque des meilleurs maîtres de l'école Milanaise. Comme plusieurs peintres des siècles précédens, il était né d'une famille noble. Poussé par la pauvreté et l'enthousiasme qu'il eut dès sa plus tendre jeunesse pour cet art charmant, il se voua à son culte : le chevalier Giudei fut son premier maître dans le dessin. Des progrès sensibles le mirent bientôt à même de pouvoir

(1) Appiani naquit à........., en 1754, sur le lac de Pasiano, dans le Haut-Milanais.

s'associer aux peintres de décorations, afin de pouvoir s'assurer des moyens d'existence; mais ne s'arrêtant pas à ce seul genre de peinture, il continua ses études, et chercha à se fortifier dans son art en imitant et copiant les chefs-d'œuvre des plus grands maîtres. Il fit plus, il s'instruisit dans la science de l'atanomie, pour peindre avec plus de vérité ses figures. Sans adopter exclusivement la manière d'aucun grand maître, il se créa un genre particulier qui lui assura la supériorité sur tous ses compatriotes. Il excella surtout dans les fresques qu'il a peintes à Milan, et qu'il perfectionna en les retouchant au retour des voyages qu'il fit en Italie, pour acquérir de nouveaux talens, en étudiant les chefs-d'œuvre des grands maîtres. Les plus beaux travaux qu'il exécuta dans ce genre se voient dans la coupole du chœur de Sainte-Marie près de Saint-Celse. Il avait aussi peint un tableau magnifique pour le palais Busca, et de jolis plafonds pour le château de Monza.

Appiani eut le bonheur d'être spécialement protégé par le gouverneur de la Lombardie, l'archiduc Ferdinand; et ses talens ne furent pas moins appréciés par Napoléon, lorsqu'existait le royaume d'Italie; il le combla d'honneurs et lui fit une pension.

Appiani fit les portraits de presque toute la famille de Bonaparte, et des principaux personnages de la cour, mais se distingua surtout par ses magnifiques peintures à fresque dans les plafonds des salons du palais royal de Milan, lesquelles furent exécutées d'une manière aussi ingénieuse que surprenante. On croyait voir revivre en lui le style des célèbres peintres du dix-septième siècle. Ces plafonds sont autant de monumens élevés à la gloire du conquérant, et l'artiste y travaillait encore lorsqu'en 1813 une attaque d'apoplexie interrompit ses beaux travaux, et priva l'Italie d'un de ses plus grands artistes. Il vécut encore six ans après, accablé d'infirmités, et dans un état voisin de l'indigence, ayant perdu avec le changement de gouvernement la pension qui lui avait été accordée. — Ces chefs-d'œuvre de l'art, restés en partie incomplets, ont été respectés, et font le principal ornement du palais royal qui est habité par l'empereur d'Autriche lorsqu'il vient à Milan, et par l'archiduc-gouverneur, lorsqu'il est absent.

On voit aussi dans un salon de la Villa royale, qui appartenait au prince Eugène lorsqu'il était vice-roi d'Italie, un plafond représentant Apollon et les Muses peint par Appiani, et qui est un de ses chefs-d'œuvre.

Ses tableaux à l'huile les plus renommés sont : l'Olympe, la Toilette de Junon servie par les Grâces, l'Entrevue de Jacob et de Rachel, Renaud dans les Jardins d'Armide, et surtout Vénus et l'Amour, petite composition charmante, et qui fait un des plus jolis ornemens de la Villa Sommariva, sur le lac de Côme. Appiani était moins heureux dans ses portraits, et n'avait pas le talent de saisir les ressemblances.

La manière de ce peintre se distingue essentiellement par la grâce et la pureté de son dessin, par l'éclat, le charme et l'harmonie de la couleur. Réduit, comme nous l'avons vu, à une grande indigence pendant ses dernières années, et ne pouvant plus gagner sa vie par de nouveaux travaux, Appiani fut contraint de vendre ses dessins, ses études, que les étrangers et les nationaux étaient jaloux de se procurer. C'est ainsi que ce grand et malheureux artiste traîna les six dernières années de sa vie. Un coup d'apoplexie en 1818, le délivra d'une existence qui lui était devenue à charge.

Parmi les peintres vivans qui se distinguent à Milan, sont Ajez, Palaggi, et Serangeli, tous trois professeurs à la Brera. Le premier, *Ajez*, est né à Venise ; il commença ses études dans cette ville, et alla se perfectionner à Rome.

Dès sa plus tendre jeunesse il annonça les talens les plus brillans. Le tableau qu'il peignit dans cette ville, de l'Athlète vainqueur, lui fit décerner le premier prix par l'académie de Saint-Luc. Celui de la Mort de Laocoon lui procura le même honneur de l'académie de Milan, et cette belle peinture se trouve, comme on sait, dans la célèbre collection de la Brera.

Il peignit quelques années plus tard un autre tableau, et choisit un sujet des plus déchirans : c'est le moment où on lit la sentence de mort au comte de Carmagnole. Cette peinture eut un tel succès auprès du public et des connaisseurs, que ce jeune artiste fut unanimement nommé professeur de l'académie de Milan.

Il a de nouveau exposé à l'admiration du public de cette ville un nouvel ouvrage, les Vêpres siciliennes, qui a obtenu des suffrages universels ; et l'on s'accorde à lui décerner la palme sur tous ses rivaux, car il unit à l'invention et à la composition la correction du dessin, le coloris, le clair-obscur et le sentiment.

Il semble que cet artiste s'est dévoué à peindre des sujets de l'histoire moderne et du moyen âge. Quelques connaisseurs prétendent qu'il réussirait encore mieux dans les sujets antiques

et héroïques; ils en jugent ainsi par le grandiose de sa touche : son tableau d'Ajax foudroyé sur le rocher confirme une telle présomption.

Ajez s'est formé un beau coloris en étudiant les anciens maîtres de l'école Vénitienne et de l'école Romaine; mais on lui reproche de ne pas aussi bien traiter les teintes obscures que les teintes claires. Les premières sont plus faibles que les dernières, et ne sont pas justes : son dessin, quoique vigoureux et d'un bon style, manque quelquefois de proportion. En général on n'aperçoit ses défauts que dans ses grands tableaux, tandis que dans les petits ils sont imperceptibles. Ses portraits n'égalent pas ses tableaux d'histoire, et il n'est pas très heureux dans les ressemblances.

On craint que, par la grande facilité de son pinceau, il n'abuse quelquefois de ce don précieux dont la nature l'a doué. Peut-être se presse-t-il trop d'achever ses ouvrages : mais cet artiste est encore jeune; il est dans toute la force de son âge; par conséquent il y a tout lieu de croire qu'il vaincra les légers défauts que nous nous sommes permis de signaler, et qu'il réalisera les vœux de l'Italie entière, qui espère voir renaître en lui, de nos temps, un peintre digne des beaux siècles de cet art.

Palaggi, qui, comme nous l'avons vu, est né à Bologne, est dans toute la force de l'âge, et l'un des peintres les plus distingués de l'Italie. Ses talens l'ont fait nommer professeur de l'école de Milan.

Palaggi a fait ses études à Rome, où il a imité et comparé les anciens et beaux modèles. Cette capitale possède plusieurs ouvrages de ce maître. Il s'est surtout distingué dans les fresques, dont on voit un échantillon dans le palais Bracciano, anciennement connu sous le nom de palais Bolognetti. On l'accuse cependant de l'avoir peint trop minutieusement : au lieu de suivre le style des grands modèles, de Raphaël, du Guido, du Dominiquin, ou de tant d'autres peintres célèbres, il a cherché à se faire un style nouveau, qu'il s'est formé d'après les bas-reliefs grecs et antiques; et c'est pourquoi on n'y trouve pas ces masses larges et cette franchise de pinceau qui est le mérite spécial des grands maîtres : on trouve au contraire dans sa manière une certaine maigreur qui dépare la correction de son dessin. Cependant, nous devons le dire, cet artiste a fait de grands progrès dans son art, comme le prouve le tableau qu'il a peint depuis à Milan, qui représente la Mort du célèbre Visconti. Malgré tous ses progrès, les connaisseurs lui

reprochent de la roideur dans ses figures, et on croit que cette roideur provient de ce qu'au lieu de peindre ses figures d'après nature, il les peint d'après un mannequin, mode assez généralement reçue, et que les peintres modernes ne suivent que trop.

Le coloris et le clair-obscur de Palaggi sont d'un bon style, mais il est trop minutieux dans ses draperies. La couleur de ses chairs est agréable. En général on peut dire que cet artiste suit les bonnes voies, et ne peut manquer de faire des progrès dans son art. Palaggi s'est essayé à faire aussi le portrait, mais ce genre ne lui a pas réussi.

Serangeli est au nombre des peintres qui fleurissent à Milan, où il a commencé ses études : il est allé ensuite se perfectionner sous David, à Paris. Quoique bon peintre et assez bon dessinateur, il a à l'excès la qualité que les Italiens appellent *manechinoso*. Son coloris est exagéré, ses figures sont roides, et il a plus que tout autre peintre le défaut de les copier d'après le mannequin. Il leur manque cet abandon et cette pose naturelle qui a été la marque distinctive des grands peintres anciens. Son tableau du Rapt de Polyxène, qui a été placé à la dernière exposition de l'académie de Brera, passe pour le

meilleur de tous ses ouvrages; mais on y trouve les mêmes défauts que nous venons de signaler.

La peinture inférieure possède dans Milan plusieurs artistes distingués. Gasparo *Gozzi* est un fort habile paysagiste : ses tableaux ne sont pas de grande dimension, mais ils n'en sont pas moins beaux. Un jeune peintre nommé *Bissi* cultive avec succès le même genre, et tous les jours on en parle plus avantageusement. Un autre jeune paysagiste, nommé *Ronzoni*, et né à Brescia, annonce également les plus grands talens, et s'était fait connaître avantageusement dans Rome, où il a fait ses études.

Miliara a acquis une grande réputation comme peintre de perspective. Il a commencé d'abord par devenir élève de San Clerico comme décorateur; mais il ne tarda pas à quitter ce genre pour imiter Canaletti; après quoi il s'est formé une manière à lui, qui tient plutôt du style flamand, et qu'il poursuit avec le plus grand succès, en se perfectionnant journellement. Ses tableaux sont si estimés en Italie, qu'il ne peut suffire aux commandes qui lui arrivent de toutes parts.

Très correct dans son dessin, il a un coloris juste, vigoureux, et plein de feu. Ses ombres sont d'une grande vérité; ses figures, plus elles

sont petites, plus elles sont jolies, et d'une grâce admirable. Miliara est parfait dans la perspective. L'intérieur du dôme de Milan est un de ses meilleurs ouvrages, et il a été obligé d'en faire plusieurs répliques, tant il a été goûté.

Il doit beaucoup, pour la composition de sa palette, à Boldrini, peintre de Vicence, célèbre surtout pour la restauration des tableaux anciens. Depuis que Miliara a adopté sa méthode, son coloris, qui jadis était grisâtre, a maintenant le beau ton d'Ostade et de l'école Flamande.

Boldrini lui-même s'est établi à Milan après avoir fait ses études à Rome. Il a fait quelques bons tableaux, parmi lesquels le meilleur est celui qui représente un Ganymède; le coloris en est très beau, et il ne se distingue pas moins par une grande correction de dessin. Mais le principal mérite de cet artiste est, comme nous l'avons vu, l'art avec lequel il restaure les anciens tableaux.

San Clerico, premier maître de Miliari, est le premier peintre de décoration de toute l'Italie et de l'Europe entière. On ne saurait trop louer le talent extraordinaire de ce grand peintre, qui a aussi une école célèbre.

Aussi grandiose que simple dans ses composi-

tions, il n'est pas moins fort dans l'exécution : à une grande et profonde connaissance dans la perspective, il joint une grande vérité de couleurs, et personne n'a jamais mieux entendu son art que lui. Grande correction de dessin ; touche hardie et sublime ; ses plans se détachent d'une manière magique ; il ne surcharge pas ses décorations d'ornemens inutiles, et fait en peu de traits ce que d'autres ne pourraient faire avec beaucoup de peine. Il traite tous les genres d'architecture, tant anciens que modernes, avec la même exactitude et le même goût. Ses effets de lumière sont admirables, et en général on peut dire que son talent ne laisse rien à désirer dans son genre.

San Clerico avait fait exécuter par ses élèves, dans le Casino des négocians, à Milan, un plafond *in sotto in sù*. Mais s'étant rendu sur les lieux pour inspecter l'ouvrage, il en fut tellement mécontent, qu'il le fit entièrement effacer, et le peignit lui-même avec un tel succès qu'il fait l'admiration générale.

Il a fait peindre par un de ses élèves, dans l'arène de Milan, des bas-reliefs qu'il a surveillés lui-même, et dont l'exécution est admirable.

San Clerico est dans toute la force de l'âge. On peut dire qu'il fait époque dans ce genre de

peinture, car personne jusqu'à présent n'est parvenu à un tel degré de perfection. Son école est nombreuse, et composée de sujets distingués, parmi lesquels on verra probablement se renouveler les talens du maître. Ce grand artiste publiera dans peu plus de deux cents planches de ses admirables productions.

L'académie de Milan, dont nous venons de faire connaître plusieurs des professeurs, est une de celles de l'Italie qui promet les plus heureux résultats, surtout dans la gravure, dont l'école est dirigée par le célèbre Longhi, qui non seulement est un des premiers graveurs de l'Italie, mais est en même temps un de ses plus grands dessinateurs. Il joint à une grande correction une hardiesse et un moelleux dans son crayon et dans son burin qui ne s'allient que rarement. Une grande vérité et une grâce inexprimable dans ses physionomies et dans ses poses, des ombres justes, des effets de lumière bien entendus, telles sont les qualités éminentes de ce grand artiste. Il a déjà formé quelques bons élèves, qui lui servent d'auxiliaires dans ses travaux.

L'académie de Milan est placée dans le local magnifique de la Brera, qui jadis était un couvent de Jésuites, et maintenant est devenu le

temple des arts. On y trouve une superbe collection de tableaux de plusieurs des plus célèbres maîtres des meilleurs temps de la peinture. Le tableau de Raphaël de sa première manière, les *Noces de la sainte Vierge*, qui est dans cette galerie, vient d'être reproduit par le burin de Longhi avec tout le succès possible.

Il y a tout lieu d'espérer qu'avec de tels modèles, d'aussi bons professeurs, et la protection spéciale du gouvernement, cette académie ne manquera pas de donner à l'Italie d'excellens et bons artistes.

Il nous reste encore à parler de l'école de Venise, une de celles qui a le plus contribué à répandre dans la péninsule le goût et les bonnes doctrines de la peinture.

Son académie maintenant est une des plus belles de l'Italie; son musée contient plus de quatre cents tableaux, et l'empereur d'Autriche vient d'accorder généreusement, à la demande de son savant et illustre directeur, le comte de Cicognara, une somme de quatre cent mille francs, pour y ajouter des salons où ces chefs-d'œuvre puissent être dignement placés. Cette académie a plus de soixante élèves, et beaucoup d'étrangers commencent à y venir pour étudier le célèbre coloris vénitien. On y trouve, parmi

plusieurs autres chefs-d'œuvre, l'admirable Ascension du Titien, qui était autrefois dans l'église des Franciscains.

La plus grande partie de cette collection a été formée par la suppression des couvens et de plusieurs autres églises, d'où ils ont été transportés dans le Musée.

L'Académie a une belle école de gravure, une autre d'architecture, et une collection de plâtres ; enfin elle possède tous les élémens pour former d'habiles artistes.

Nous avons déjà parlé d'Ajez, qui est professeur à Milan ; nous devons le signaler ici comme Vénitien, et comme élève de son école.

Demin est un autre peintre également né à Venise, qui a fait ses études dans cette ville, mais est allé se perfectionner dans Rome. Cet artiste est dans toute la force de l'âge, et au nombre des peintres distingués de l'Italie. Appelé à Padoue, il y est occupé à de grands ouvrages, parmi lesquels il a peint à fresque, pour le comte de Papafava, un tableau qui représente l'histoire d'Aspasie : la grâce du dessin et l'exactitude sont les parties les plus brillantes de cette peinture.

Demin est également habile dans les dessins à la plume et au crayon, de grande composition

et d'un grand nombre de figures, qui sont toutes correctement dessinées, et d'une belle invention. Cet artiste ne peint point à l'huile, et son grand mérite est surtout dans les peintures à fresque.

Letanzio, de Bergame, est professeur de peinture à Venise. Il a surtout un grand succès dans les tableaux de l'école Vénitienne, et fait des copies d'après les peintures des anciens maîtres, de manière à tromper même les plus grands connaisseurs : c'est surtout le Giorgione qu'il imite le plus heureusement. Son coloris est naturel, mais son dessin n'est pas très correct : son clair-obscur est bien combiné : il est à regretter qu'il ne soit pas aussi heureux dans ses draperies. Son style est dans le genre de celui de l'ancienne école Vénitienne. En général, je crois que l'on peut dire de lui qu'il est plus habile imitateur que compositeur.

Schiavone est également de l'état Vénitien. On peut dire qu'il est né peintre. Personne n'a jamais été plus heureusement et plus richement doté de la nature ; mais on lui reproche de n'avoir pas assez étudié, et de se fier trop à sa facilité. Une madone qu'il a peinte a obtenu les éloges de tous les connaisseurs. Il est à regretter qu'il ait préféré à ce genre de peinture qui lui promet-

tait tant de succès, la miniature, qu'il peint aussi avec beaucoup de talent; il a surtout celui de saisir les ressemblances.

Pellegrini, né à Venise, a fait ses études à Rome. Il a débuté par un tableau de la Mort de Messaline, qui a obtenu des éloges. Cet artiste a toujours été fidèle au style de sa patrie, et a cherché à imiter le Titien.

Il s'est livré au genre du portrait, et en a fait beaucoup dans ses voyages à Londres et dans le Portugal, où il a peint un tableau de Vénus et d'Adonis, qui a obtenu de grands éloges de la part des Portugais.

Borsato est un célèbre peintre de décorations, et peint aussi dans le genre de Canaletto avec beaucoup de succès, surtout les vues de la ville de Venise.

Un autre artiste, nommé *Chelone*, fait, ou peut le dire, des merveilles dans ce genre; et s'il n'a pas surpassé le Canaletto et le Guardi, il n'est pas certainement resté en arrière.

Roberti, né dans la ville de Bassano, travaille dans le même genre à Rome, et peint très habilement les vues de la capitale de la chrétienté. Cet artiste était spécialement protégé par le grand Canova, et un de ses salons est rempli de ses ouvrages.

Un seul peintre a de la réputation à Turin ; c'est le nommé *Biscara*, qui, né dans cette ville, a fait ses études à Rome, où il s'est fait connaître par un tableau qui représente la Rencontre de sainte Élisabeth avec la sainte Vierge. Cette peinture est d'un beau style, d'un dessin correct et d'une touche large, mais d'un coloris un peu grisâtre. Il y a lieu de regretter que ce peintre, qui promettait de devenir un artiste célèbre, ait été obligé de quitter Rome et ses beaux modèles, pour aller à Turin, où il ne peut donner aucun développement à ses talens. Il a été nommé directeur de l'académie des arts.

Naples est plus riche que Turin en artistes. Le directeur de son académie de peinture, nommé *Angelini*, a fait quelques tableaux, parmi lesquels le plus remarquable est celui qui représente Psyché, que l'auteur considérait aussi comme le meilleur de ses ouvrages. Les connaisseurs de cet art ont trouvé de la correction dans le dessin, mais de la roideur dans la pose, et le coloris faux et terne. Il est plus heureux dans ses portraits, et a l'art de leur donner beaucoup de ressemblance.

De *Mattia* est un des peintres les plus distingués de Naples ; il a de la vérité et de l'éclat dans le coloris, de la correction dans le dessin ;

ses figures sont bien posées et bien groupées ; enfin il a toutes les dispositions pour devenir un grand peintre. Son tableau qui représente Périclès visitant l'atelier de Phidias, a obtenu tous les suffrages.

Bergier, de Turin, est établi à Naples depuis nombre d'années : c'est un des plus habiles peintres de ce pays. Il a peint avec un grand succès un grand plafond à fresque dans le palais de Caserte, d'une aussi riche composition que d'une belle ordonnance. Mais il s'est surpassé dans le tableau qu'il a fait de la Mort d'Épaminondas : on y trouve une grande vérité de coloris, des figures bien dessinées et qui ont beaucoup d'expression, ainsi qu'une grande variété dans les têtes ; enfin on retrouve dans l'ensemble de la composition et dans l'unité du tableau, des traits de la peinture antique, et ce fini qu'on retrouve rarement dans les peintures modernes. On remarque surtout un contraste admirable entre la fermeté caractéristique de la figure d'Épaminondas et celle du chirurgien qui se prépare à exécuter ses ordres, en lui arrachant la flèche de sa blessure sans aucun espoir de lui conserver la vie. Ce contraste est du plus bel effet.

Saja, né et formé à Naples, a peint un grand nombre de tableaux. Un des meilleurs est celui

qui représente un trait de l'histoire de la guerre de Troie. Le corps d'Hector est rendu à sa famille qui l'entoure : ce corps est d'une belle anatomie, mais on lui reproche trop de roideur, même pour un cadavre. La figure d'Hécube, d'Andromaque, de son fils et d'Hélène, sont bien posées et drapées avec beaucoup de goût ; c'est surtout celle de Priam qui nous a paru bien conçue, et d'une expression aussi noble qu'imposante. Sa douleur est celle d'un père qui pleure son fils, et celle d'un roi qui perd son plus ferme appui. Cassandre répand un mouvement sombre sur toutes les figures : on se reproche déjà de n'avoir pas écouté ses terribles prédictions. Ce tableau, qui est d'une grande dimension, nous a paru d'un bel effet, et nous a donné une très favorable idée du talent de Saja, qui pourra s'élever à une grande hauteur, s'il parvient à acquérir cette heureuse facilité qui lui est nécessaire pour exécuter les sujets qu'il conçoit si bien. On lui reproche également d'avoir introduit une trop grande richesse dans les draperies et les ornemens, ce qui est une déviation et une ignorance des mœurs du temps. En général, son coloris est beau, mais un peu outré, et le ton en est trop uniforme, n'a pas assez de variété.

Camerano est professeur de l'école de Naples;

il est dans le petit nombre des bons peintres de cette ville : il a un dessin correct, de la vérité dans ses poses, un coloris bien entendu, mais pâle ; ses draperies sont bien dessinées, et il fait des portraits aussi ressemblans qu'agréables.

Girgenti copie au bistre avec beaucoup d'art. Il a fait quelques bons portraits, et un tableau qui a eu assez de succès ; il représente Murat visitant des religieuses dans un couvent.

Deux autres peintres, nommés *Celestini* et *Mattiolo*, fleurissent encore dans Naples ; tous deux nés dans cette ville. Le premier a un dessin correct et un coloris plein de vérité, ainsi que le second, qui a fait plusieurs bons tableaux.

Nous devons aussi faire mention d'un artiste napolitain nommé *Clappa*, qui n'a d'autre talent que celui de copier les tableaux des anciens maîtres, mais qui le fait avec une telle perfection et une telle ressemblance, qu'on ne distingue pas la copie de l'original, lors même qu'ils sont placés l'une près de l'autre. Il profite de cette facilité pour faire, dit-on, quelquefois passer ses copies pour des tableaux des plus célèbres maîtres. Il est digne de remarque que ce copiste si adroit et si habile ne sait ni composer ni faire un tableau d'imagination, et qu'il n'en a pas fait un seul qui soit au-dessus du médiocre.

Naples a fait depuis quelques années des pertes sensibles dans la peinture inférieure. La première fut celle de *Hackert*, qui était un paysagiste célèbre, et connu de l'Europe entière. On voit des tableaux de cet artiste dans tous les pays; aussi dans le grand nombre en trouve-t-on qui ne sont pas également beaux. Philippe Hackert a eu l'honneur d'être peintre du roi de Naples, et a fait beaucoup de tableaux pour ses palais; il y en a plusieurs qui sont dignes d'un célèbre paysagiste, surtout ceux qui sont à la Favorite, maison de campagne royale peu éloignée de Portici. Hackert avait conclu un singulier marché avec le roi; il s'était engagé à faire tous ces tableaux pour lui, à raison de six ducats napolitains pour chaque pied carré. Cet artiste imagina, pour gagner plus d'argent et le plus facilement, de faire à ces tableaux des ciels deux ou trois fois plus hauts que les proportions de ces peintures ne l'exigeaient; de là résulte qu'on retrouve ce défaut dans tous les tableaux qu'il a peints pour le roi, et qui sont autant de preuves de son avarice et de sa mauvaise foi.

Les sujets de ces peintures sont, en général, les points de vue les plus remarquables des environs de Naples et des parcs royaux.

Le style et les ouvrages de ce maître sont trop connus pour que nous en donnions des détails.

Denys, peintre français, était établi à Naples, où il est mort : c'était un très habile paysagiste, qui a fait de fort beaux tableaux, tant pour la cour que pour la ville. On lui a reproché d'avoir une prédilection toute particulière pour peindre les vaches, car il n'y a pas un seul de ses tableaux où il n'ait trouvé moyen d'en placer. On l'accuse aussi d'avoir dans ses peintures un ton trop jaunâtre, qui nuit à ses paysages. Malgré ce défaut, ses tableaux sont d'un bel effet, et il avait l'art de les peindre avec une telle précision, qu'un botaniste aurait pu déterminer le caractère de toutes les plantes qui composaient un gazon : il en avait fait une étude spéciale. Son talent allait toujours *crescendo*, et la mort a privé Naples d'un artiste très distingué.

Valler était, ainsi que les deux peintres précédens, établi à Naples, où il a terminé ses jours. Cet artiste a acquis une très grande célébrité par le talent avec lequel il peignait les éruptions du Vésuve. Il s'était exclusivement voué à ce genre de peinture ; ses tableaux sont très recherchés, et sont même les seuls qui

rendent avec vérité les sublimes et terribles effets de ce volcan, et les affreux désastres qu'il produit.

En général, le goût des arts paraît avoir disparu de Naples, ils n'y sont plus encouragés ; ni les grands seigneurs, ni les riches particuliers ne s'en occupent plus, et ne prennent aucun intérêt à leur perfectionnement et à leur culture. Sans les étrangers qui achètent quelques productions des arts, il n'y aurait pas de plus triste état que celui d'un habile artiste. Pour en donner une preuve, je dirai que j'ai connu un célèbre sculpteur nommé Masucci, qui pour exister était réduit quelquefois à graver des moules pour une fabrique de boutons.

Nous voici parvenu au terme de notre travail. Nous venons de tracer l'état de la peinture de nos jours, ainsi que de faire connaître les artistes les plus distingués qui existent. Le résultat n'en est pas aussi flatteur qu'on aurait lieu de l'espérer. Ne serait-il pas utile, ne serait-il pas politique d'encourager la culture des arts en Italie? Ne serait-ce pas un moyen de diriger les esprits, de les ramener à des occupations paisibles et plus propres à leur bonheur et à leur prospérité

domestique dans ce pays si éminemment créé pour la culture des arts ?

Ce sont des considérations qui, je pense, ne doivent pas être dédaignées par ceux à qui la Providence a daigné accorder la toute-puissance.

Sans nous permettre d'émettre aucune opinion, nous nous bornons à faire des vœux pour le bonheur et la prospérité de cette terre classique, où nous avons passé plusieurs des plus heureuses et des plus paisibles années de notre vie.

FIN.

TABLE ALPHABÉTIQUE

DES PEINTRES

CITÉS DANS CE VOLUME.

A.

Abbiati (*Filippo*),	Page 319
Adda (*Francesco*),	290
Agnelli (*Romain*),	48
Agostino (*da Milano*),	282
Agricola (*le jeune*),	428
Ajez,	462
Alberegno,	53
Alberino (*Georgio*),	44
Alborelli (*Giacomo*),	126
Aldrovandini (*Tommaso*),	9
Aleni (*Tommaso*),	256
Alessio (*Pier. Antonio*),	80
Aliberti (*Gian Carlo*),	50
Allegri (*Antonio*),	211
— (*Lorenzo*),	*ibid.*
Alliense, ou Vassilacchi,	124
Amalteo (*Girolamo*),	80
— (*Pomponio*),	79
— (*Quintilia*),	80

Amato (*G. Antonio*),	Page 336
— (le jeune),	343
Amatrice (dell') Cola,	344
Amidano (*Pomponio*),	250
Amigazzi (*G. Batista*),	143
Amigoni (*Jacopo*),	169
— (*Ottavio*),	150
Andrino d'Edesia,	277
Angelini,	475
Angussola (*Sofonisba*),	269
Anna (*Baltazar*),	123
Ansaldo (*G. Andrea*),	34
Anselmi (*Giorgio*),	187
— (*Michel Angiolo*),	241
Ansovino (*Bono*),	65
Antelani (*Benedetto*),	230
Antonello (*de Messine*),	60, 333
Apollonio (*Jacomo*),	110
Appiani (*Andrea*),	459
Appiano (*Niccolo*),	290
Arbasia (*Cesare*),	42, 290
Arcimbaldi (*Giuseppe*),	301
Ardente (*Alessandro*),	42
Aretusi (*Cesare*),	212
Arpino (le chevalier),	356
Arzere (*Stefano*),	95
Asseretto (*Giovachino*),	35
Asta (*Andrea* dell'),	377
Augusto (*Cristoforo*),	272
Avanzini (*Pier. Antonio*),	252
Avellino (*Giulio*),	21

Avellino (*Onofrio*), Page 378
Averara (*G. Batista*), 99
Aviani (*Vicentino*), 156
Avogadro (*Pietro*), 180
Azzoleni (*Bernardino*), 343

B.

Bacci (*Antonio*), 156
Badalocchi (*Sisto*), 252
Badaracco (*G. Raffaelo*), 36
Badile (*Antonio*), 114
Bagnatore (*Pier. Maria*), 97
Bajardo (*Gio. Bat.*), 35
Balestra (*Antonio*), 182
Balli (*Simon*), 31
Ballini (*Camillo*), 126
Bambini (*Giovanni*), 165
— (*Jacopo*), 17
— (*Niccolo*), 164
— (*Stefano*), 165
Banier, 47
Barabbino (*Simon*), 30
Barbalunga (*Domenico*), 363
Barbello (*Jacopo*), 154
Barbieri (*Francesco*), 181
Barca (le chevalier), 148
Barent (*Dietrico*), 94
Barili (*Aurelio*), 250
Barnaba, de Modène, 41, 210
Barri (*Giacomo*), 134

Barrica (*Zanino*),	Page 226
Bartolini (*G. Maria*),	7
Barucco (*Jacopo*),	150
Barzelli,	225
Basaiti (*Marco*),	63
Baschenis (*Evariste*),	157
Bassan (les),	117
Bassetti (*Marcantonio*),	147
Bassi, Bolonais,	434
— (les Crémonais),	274
Battaglia (*Dionisio*),	114
Bazzani (*Gio.*),	208
Bazzoli, de Bologne,	445
Beati,	452
Beaumont (*Claudio*),	48
Beccaruzzi (*Francesco*),	79
Bellini Bellin,	63
Bellini (*Gentile*),	62
— (*Gian*),	61
— (*Jacopo*),	55
Bellotti (*Pietro*),	131
Bellotto (*Bernardo*),	190
Bellunello (*Andrea*),	58
Bellunese (*Giorgio*),	117
Beltraffio (*G. Antonio*),	288
Belucci (*Antonio*),	163
Belvedere (*Andrea*),	370
Bembo (*Bonifazio*),	254
— (*Gian Francesco*),	256
Benaschi (*Angelo*),	364
— (*Gian Batista*),	*ibid.*

Bencoviche,	Page 164
Benfatto,	174
Benini (*Sigismondo*),	274
Benvenuti (le chevalier),	447
Bergier,	476
Berlingeri, de Lucques,	210
Berlinghieri (*Camillo*),	18
Bernabei (*Pier. Antonio*),	250
Bernardi (*Francesco*),	148
Bernardini,	143
Bernazono,	287
Bernieri (*Antonio*),	240
Bersotti (*Carlo*),	324
Bertani (*G. Batista*),	202
Bertoja (*Jacopo*),	250
Bertoli,	105
Besenzi (*Emilio*),	221
Besozzi (*Ambrogio*),	323
Bettini (*Domenico*),	8
Beverenze (*Antonio*),	129
Bevilacqua (*Ambrogio*),	280
Bianchi (*Federigo*, le chevalier),	317
— (*Francesco*),	318
— (*Isidore*),	321
Bibiena (les six),	9
Bigari (*Vittorio*),	10
Biscara,	475
Bissi,	467
Bissoni (*Batista*),	135
Blaceo (*Bernardo*),	81
Blanzeri (*Vittorio*),	50

Bles (*Henri*),	Page 155
Boccacino Boccacio,	254
— (*Camillo*),	257
Boetto (*Giov.*),	46
Boguet,	437
Boldrini,	468
Bombelli (*Sebastiano*),	134
Bona (*Bresciano*),	117
Bonagrazia (*Gio.*),	162
Bonatti (*Gio.*),	20
Bonconsigli (*Gio.*),	65
Bonfanti (*Antonio*),	19
Boni (*Giacomo*),	7
— (*Jacopo*),	39
Bonifazio, de Vérone,	90
Bonisoli (*Agostino*),	274
Bonito (*Giuseppe*),	377
Bono (*Ambrogio*),	134
Bonone (*Carlo*),	17
— (*Lionello*),	18
Bonvicino (*Alessandro*), ou Moretta,	95
Borbone (*Jacopo*),	217
Borch,	155
Bordone (*Paris*),	73
— (le chevalier),	89
Borgani (*Francesco*),	208
Borghese (*Gio.*),	346
— (*Girolamo*),	42
— (*Ippolito*),	341
— (*Pietro*),	11
Borgognone (*Ambrogio*),	282

Borgone (*Giacomo*),	Page 25
Borroni (*Gian Angelo*),	274
Borzato,	474
Borzone (les trois),	35
Boschi (*Faustino*),	155
Boschini (*Marco*),	122
Boselli (*Felice*),	253
Bosello (*Antonio*),	80
Bossi (le chevalier),	458
Bottalla (*G. Maria*),	36
Bottani (*Giuseppe*),	209
Boulanger (*Jean*),	220
Bramante (*Lazzarini*),	280
Bramantino (*Agostino*),	277
Brambilla,	48
Brandi (*Domenico*),	378
Brandino (*Ottavio*),	56
Brea (*Lodovico*),	23, 42
Brentana (*Simeone*),	181
Brizzi (*Serafino*),	10
Brughel (*Abramo*),	370
— (*Rosa*),	155
Brunelleschi (*Giulio*),	134
Bruni (*G. Bat.*)	46
— (*Giulio*),	ibid.
— (*Lucio*),	142
Bruno (*Francesco*),	36
— (*Silvestro*),	343
Brusaferro (*Girolamo*),	166
Brusasorci (*Cecile*),	116
— (*Domenico*),	114

Brusasorci (*G. Batista*), Page 116
— ou Riccio (*Felice*), 115
Buoni (*Silvestro*), 335
Burrini (*G. Antonio*), 4
Busca (*Antonio*), 316
Buso (*Antonio*), 301
Bustini, 391
Butinone, 280
Buzo (*Aurelio*), 99

C.

Cacchi (*Antonio*), 323
Caccianiga (*Francesco*), ibid.
Cadioli (*Gio*), 208
Caffi, 191
Cairo (*Francesco*), 320
Calderari, 79
Caletti (*Giuseppe*), 19
Caliari (*Benedetto*), 112
— (*Carlo*), ibid.
— (*Gabriele*), 112, 113
— (*Paolo*), 110
Caligarino, ou Calzolaretto, 12
Calker, ou Calcar, 94
Callisto (da Lodi), 303
Calvetti (*Alberto*), 161
Calvi (*Pantaleo*), 25
— ou le Coronaro, 272
Calza (*Antonio*), 9, 155
Calzi, 452

Cambiaso (*Gio*),	Page 26
— (*Luca*),	ibid.
— (*Orazio*),	28
Camerano,	477
Camerata (*Giuseppe*),	168
Campagnola (*Domenico*),	95
Campi (les),	254
— (*Antonio*),	263
— *Bernardino*),	264
— (*Galeazzo* le père),	256
— (*Giulio*),	261
— (*Vincenzo*),	264
Campo (*Antonio*),	58
— (*Liberale*),	ibid.
Campora (*Francesco*),	39
Camuccini (le chevalier),	411
Canale (*Fabio*),	174
Canaletto (*Antonio*),	189
Cane (*Carlo*),	320, 325
Cannori (*Aliprando*),	113
— (*Anselmo*),	ibid.
Canti (*Gio*),	208
Canziani (*G. Batista*),	188
Capella (*Scipione*),	377
Capelli (*Francesco*),	240
Capellini (*Domenico*),	32
Capitani (*Giulio*),	304
Caprioli (*Francesco*),	211
Capurro (*Francesco*),	32
Caracca (*Isidoro*),	42
Caracciolo (*Gianbatista*),	351

Caravaggio (*Polidoro*),	Page 339
Carbone (*Gio Bernardo*),	33
Cariani (*Giovanni*),	72
Carlevaris (*Luca*),	188
Carlo (le Milanais),	280
Carlone (*Andrea*),	36
— (*Gio*),	32
— (*Gio Batista*),	ibid.
Carnavale (*Domenico*),	216
Carnio (*Antonio*),	134
Carnuli (*Simone*),	23
Caro (*Baldassaro*),	370
Carotto,	195
Carpaccio (*Vittore*),	62
Carpi (*Alessandro*),	211
— (*Girolamo*),	14
Carpioni,	155
— (*Carlo*),	143
— (*Giulio*),	138, 143
Carriera (*Rosalba*),	187
Casa (*G. Martino*),	300
Casoli (*Ippolito*),	14
Cassana (*G. Francesco*),	34
— (*Niccolo*),	129
Castagnoli (*Bartolo*),	113
— (*Cesare*),	ibid.
Castelfranco (*Orazio*),	94
Castellani (*Leonardo*),	340
Castellino (*Niccolo*),	32
— de Monza,	324
Castello (*Bernardo*),	29

DES PEINTRES.

	Page
Castello Castellino,	32
— (*Fabrizio*),	28
— (*Giacomo*),	156
— (*G. Batista*),	27
— (*Granello*),	28
— (*Valerio*),	32
Castiglione (*G. Benedetto*),	36
Castamara (*Paoluccio*),	379
Castanio (*Costanzo*),	19
Castel,	437
Caula (*Sigismondo*),	221
Cavagna (*Gian Paolo*),	152
Cavagnuola (*Francesco*),	153
Cavalcabo,	183
Cavalli (*Alberto*),	202
Cavallino (*Bernardo*),	362
Cavazzola (*Paolo*),	114
Cavedone (*Giacomo*),	219
Ceccarini (*Sebastiano*),	7
Celesti (*Andrea*),	160
Celestini,	478
Ceresa (*Carlo*),	154
Ceruti (*Fabio*),	324
Cerva (*Batista* della),	296
Cervelli (*Federigo*),	129
Cervi (*Bernardo*),	220
Cesariano (*Cesare*),	290
Ceschini (*Gio*),	146
Chauvin,	437
Chelone,	474
Chenda, ou Rivarola,	18

Chiappe (*Batista*),	Page 40
Chiarini (*Marc-Antonio*),	9
Chiesa (*Silvestro*),	36
Chisolfi (*Gio*),	324
Ciappa,	478
Cignani (*Carlo*),	2
Cignaroli (*G. Bettino*),	185
— (*Gian Domenico*),	186
— (*Martino*);	324
— (*P. Felice*),	187
Cimarole (*G. Batista*),	188
Ciocca (*Cristoforo*),	298
Cirello,	141
Ciro da Conegliano,	113
Citadella (*Bartolomeo*),	ibid.
Cittadi (*Gaetano*),	8
Cittadini (les fils),	ibid.
Civerchio (*Vincenzo*),	56, 279
Claret (*Flamand*),	45
Clementone (*Clemente*),	34
Clovis (*D. Giulio*),	204
Cocorante (*Leonardo*),	379
Codagora (*Viviani*),	369
Cola (*Gennaro*),	329
Colleoni (*Girolamo*),	99
Colombini (*Gio*),	191
Colonna (*Melchior*),	105
Coltelini (*Michele*),	12
Comenduno.	56
Commendich (*Lorenzo*),	155, 324
Conca,	378

Conegliano (*Cesare*),	Page 94
Consetti (*Antonio*),	223
Contarino (*Giovan*),	130
Conti (*Guido* del),	224
— (*Vincenzo*),	45
Coppa,	324
— (le chevalier),	149
Coppola (*Carlo*),	370
Corenzio (*Belisario*),	348
Corna (*Antonio*),	254
Cornara (*Carlo*),	318
Corona (*Leonardo*),	123
Correggio (*Antonio Allegri*),	230
Corso (*Gio*),	341
Corte (*Cesare*),	29
— (*Davide*),	ibid.
— (*Valerio*),	ibid.
Cosattini (*Giuseppe*),	175
Cossa (*Francesco*),	11
Cossale (*Grazio*),	150
Costa (*Francesco*),	40
— (*Ippolito*),	203
— (*Lorenzo*),	15
— (*Tommaso*),	220
Cotta (*Lorenzo*),	197
Cozza (*Calabrais*),	363
Créara,	144
Crescione (*G. Batista*),	340
Crespi, ou Cerano,	311
— (*Antonio*),	7
— (*Daniele*),	312

Crespi (*Giuseppe Maria*), ou le Spagnuolo, Page 4
— (*Luigi*), 7
Crespini, 326
Criscuolo (*Gian Filippo*), 341
Crispi (*Scipione*), 42
Cristoforo, de Parme, 230
Crivelli (les), 56
— (*Ang. Maria*), 325
— (*G. Francesco*), 280
— (*Jacopo*), 325
Croma (le), 17
Crosato (*G. Batista*), 52
Cunio (les), 304
Curia (*Francesco*), 341

D.

Damiano (*Fra de Bergame*), 66
Damini (*Giorgio*), 128
— (*Pietro*), *ibid.*
Dandolo (*Cesare*), 304
Danedi, ou Montalti, 321
David (*Lodovico Antonio*), 317
Debellis (*Antonio*), 359
Delfino (*Charles*), 47
Dell'Abate (*Niccolo*), 214
De Mattia, 475
Denis, 480
Desmin, 472
Diana (*Benedetto*), 63
— (*Cristoforo*), 80

Dianti (*G. Francesco*), Page 14
Discepoli (*G. Batista*), 318
Diziani (*Gasparo*), 177
Do (*Giovanni*), 366
Dolobella (*Tommaso*), 125
Domenici (*Francesco*), 95
Domenico delle Greche, 90
Dominici (*Bernardo*), 378
Donato (*Zeno*), 114
Donzello (*Pietro*), 335
— (*Polito*), ibid.
Dorigni (*Louis*), 180
Dossi (les deux), 12
Draghi (*Gio Batista*), 38
Durante (*Giorgio*), 191

E.

Egogni (*Ambrogio*), 290
Emanuelo (*Allemand*), 94
Ens (*Daniele*), 155
— (*Gios*), ibid.
Ermini (*Pietro*), 452
Esegrenio, 53
Estense (*Baldassaro*), 11
Everardi (*Angiolo*), 155

F.

Fabre, 457
Fabrizio (*Parmezan*), 253
Faccini (les deux), 14
Falcieri (*Biagio*), 149
Falcone (*Aniello*), 367
Falconetti (*G. Maria*), 114

Famicelli (*Lodovico*),	Page 95
Fanzelli (de Bologne),	444
Farelli (*Giacomo*),	363
Farinato,	95
— (*Orazio*),	116
— (*Paolo*),	ibid.
Fasano (*Tommaso*),	373
Fasolo (*Bernardino*),	290
— (*Gian Antonio*),	142
Fayt (*Gio*),	156
Ferrajuoli (*Nunzio*),	8
Ferrara (*Pietro*),	17
Ferrare (*Gregorio*),	32
Ferrari (*Antonio*),	10
— (*Bernardo*),	296
— (*Francesco*),	21
— (*Fr. Bianchi*),	210
— (*Gaudenzio*),	293
— (*Lorenzo* l'abbé),	38
— (*Luca*, de Reggio),	141
— (*Orazio*),	35
— (*Pietro*),	252
— (*Stefano*),	11
Feti (*Domenico*),	205
Fiacco (*Orlando*),	114
Fialletti (*Odoardo*),	105
Fiasella (*Domenico*),	31
Fidanza (le chevalier),	433
Figino (*Ambrogio*),	298
Figolino (*Marcello*),	56
Filippi (les),	14
Filippo (*le Milanais*),	280

Finoglia (*Paol Domenico*),	Page 361
Fiore (*Francesco*),	55
— (*Jacobello*),	ibid.
— (*Colantonio* del),	330
— Floriani (*Antonio*),	81
— (*Fran*),	ibid.
Floriano (*Flaminio*),	105
Florigerio (*Bastiano*),	81
Foco (*Paolo*),	52
Fontana (*Alberto*),	213
— (*Batista*),	114
Foppa (*Vincenzo*),	56 , 279
Forabosco (*Girolamo*),	131
Forbicini (*Eliodoro*),	114
Formentini,	188
Fornari,	211
Fossano (*Ambrogio*),	282
Fracanzani (*Francesco*),	360
Franceschi (*Paolo*),	105
Franceschini (*Marcantonio*),	4
Franceschitto (*Esp.*),	374
Francesco (di *Mura*),	377
Francia (*Domenico*),	9
Franco (*Angelo*),	330
— (*Lorenzo*),	318
Frangipane (*Niccolo*),	95
Friso (*Luigi*),	113
Fuminiani (*G. Antonio*),	163

G.

Galasso Galassi,	10
Galeotti (*Sebastiano*),	39
Galizia (*Fede*),	210

Galliari (*Bernardino*),	Page 59
Gambara (*Lattanzio*),	97
Gandini (*Antonio*),	150
— (*Giorgio*),	243
Gandolfino (*M.*),	42
Garigiuoli, ou Mico Spadaro,	368
Gasone (*G. Batista*),	32
Gatti (*Bernardino*),	242
Gaulli (*Gio Bat.*),	36
Gavassetti (*Camillo*),	219
Gavignani (*G.*),	225
Gentile (*Fabriano* de),	55
Gerard (le baron),	439
Ghirardoni (*G. Andrea*),	17
Ghislandi (*Domenico*),	154
— (*Vittore*),	179
Gialdisi (*Parmesan*),	253
Giamberuti (*Girolamo*),	126
Giaquinto,	378
Giarola (*Gio*),	240
Giolfino, ou Golfino,	114
Giordano (*Luca*),	371
Giorgio, de Florence,	41
Giorgione, ou Barbarelli,	68
Giotto,	276
Giovanni (*Antonio*),	53
— du Piémont,	41
— d'Udine,	71, 117
Giovenoni,	300
Giovito (*Bresciano*),	98
Giraldi (*Pietro*),	323
Giraldini (*Melchiore*),	320

Girgenti,	Page 478
Girolamo da Udine,	81
Giusto (di Allemagna),	22
— (Padovano),	53
Gozzi (Gasparo),	467
Granet,	437
Grandi (Ercole),	11
Graneri,	52
Grassaleoni (Girolamo),	14
Grassi (Niccolo),	79, 188
Grazzini (C. Paolo),	19
Greco (N.),	81
Gregori (Girolamo),	21
Griffoni (Annibale),	225
— (Fulvio),	134
Grifoni (Girolamo),	153
Grillenzone (Orazio),	217
Grossi (Bartolomeo),	230
Guadagnini (Jacopo),	110
Gualtieri,	95
Guardi (Francesco),	191
Guerri (Dionisio),	148
Guglielmelli (Arcangelo),	378
Guidobono (Bartolomeo),	38
— (Domenico),	ibid.
Guisoni (Fermo),	202

H.

Hackert,	479
Haffner (Antoine),	9
— (Henri),	ibid.
Hugford (P. Henri),	226

I.

Imparato (*Girolamo*),	Page 342
India (*Vecchio*),	114
— (*Bernardino*),	ibid.
Ingoli (*Matteo*),	128
Ingoni (*Batista*),	216

J.

Jules-Romain,	199

L.

Lama (*Gianbernardo*),	339
Lamberti (*Bonaventura*),	223
Lamberto (*Allemand*),	84
Lambri (*Stefano*),	272
Lamma (*Agostino*),	155
Lana (*Lodovico*),	281
Landi (*Chevalier*),	426
Landriani (*Camillo*, ou le *Ducchino*),	304
Lanetti (*Antonio*),	296
Langetti,	129
— (*G. Batista*),	36
Lanini (*Bernardino*),	299
Lanzani (*Andrea*),	322
Laodicia (de Pavie),	277
Laudadio,	10
Lauretti,	346
Lauro (le *Padouan*),	65
Lavizzario (*Vincenzo*),	301
Lazzari (*G. Antonio*),	110
Lazzarini (*G. Andrea*),	7
— (*Gregorio*),	166
Lazzaro (*Agostino*),	25

Lazzaroni (*G. Batista*),	Page 272
Lecchi (*Antonio*),	156
Lefebvre (*Valentin*),	134
Legnani (*Stefano*),	321
Lelli (*Ercole*),	7
Leoni,	225
Letanzio,	473
Levo (*Domenico*),	191
Liberale (*Genzio*),	117
Liberi (*Marco*),	140
— (*Pietro*),	139
Licinio (*Bernardo*),	79
— (*Giulio*),	ibid.
Ligorio (*Pirro*),	343
Ligozzi (*Ermanno*),	114
— (*Jacopo*),	ibid.
Lione (*Andrea*),	370
Lioni (*Maestro*),	138
Litterini (*Agostino*),	133
— (*Bartolomeo*),	ibid.
— (*Cater*),	ibid.
Locatelli (*Giacomo*),	149
Lodi (*Carlo*).	8
— (*Ermene Gildo*),	271
— (*Manfredo*),	ibid.
Lodovico (de Parme),	230
Lolmo (*Paolo*),	151
Lomazzo (*Paolo*),	296
Lomi (*Aurelio*),	31
Londonio,	325
Longhi (*Pietro*),	182
Lopez (*Gaspero*),	191

Lorenzi (*Francesco*),	Page 187
Lorenzino,	90
Loschi (*Bernardino*),	211
— (*Jacopo*),	230
Loth (*Gian Carlo*),	133
Lotto (*Lorenzo*),	72
Lovino, ou Luini Bernardino,	290
Lugaro (*Vincenzo*),	134
Luini (*Cesare*),	296
— (*Giulio*),	ibid.
Luzio (*Romano*),	24
Luzzi (*Lorenzo*),	71
— (*Pietro*),	ibid.
Lys (*Gio*),	134

M.

Maderno,	325
Madonnena (*Francesco*),	216
Maerino (*d'Alba*),	42
Maffei (*Francesco*),	143
Maffeo (*Verna*),	115
Maganza (*Alessandro*),	142
— (*Gianbatista*),	95
Magatti (*Piero*),	323
Maggi (*Pietro*),	320
Maggiotto (*Domenico*),	173
Magnani (*Cristoforo*),	268
Mainardi (*Andrea*), ou le Chiaveghino,	268
— (de Perugia),	433
Mainero (*G. Batista*),	36
Maja (*G. Stefano*),	39
Majola (*Clementi*),	20
Malagavazzo (*Cristoforo*),	268

Malinconio (*Andrea*),	Page 361
Malombra (*Pietro*),	125
Manaigo (*Silvestro*),	168
Mannini (*Jacopo*),	9
Mansuetti (*Giovanni*),	63
Mantegna (*Andrea*),	64, 195
— (*Carlo*),	23
— (*Francesco*),	197
Mantovano (*Camille*),	204
— (*Francesco*),	156
Manzini (*Raimondo*),	8
Marcello (*Giuseppe*),	361
Marchelli (*Rolando*),	36
Marchesini (*Alessandro*),	181
Marchioni (la),	156
Marco (le Calabrais),	340
— (di Pino),	343
Marcola (*Marco*),	187
Marconi (*Rocco*),	73
Maria (*Francesco* di),	364
Mariani (*Domenico*),	324
— (*Gioseffo*),	ibid.
— (*G. Maria*),	32
Marieschi (*Jacopo*),	191
Marinetti (*Antonio*),	173
Marini (*Antonio*),	188
— (*Benedetto*),	143
Marioli (*Domenico*),	156
Mariotti (*G. Batista*),	182
Marliano (*Andrea*),	304
Marone (*Jacopo*),	22
Martellini,	452

Martinelli (*Giulio*),	Page 110
— (*Luca*),	ibid.
Martini (*Innocenzo*),	250
Martoriello (*Gaetano*),	378
Massa (*G.*),	226
Massaro (*Niccolo*),	378
Massarotti (*Angelo*),	274
Massone (*Gio*),	23
Mastroleo (*Giuseppe*),	375
Masturzio (*Marzio*),	370
Matteis (*Paolo*),	374
Matteo de Lecce,	345
Matthieu (*Baltazar*),	47
Mattiolo,	478
Matveef,	437
Mayno (*Giulio*),	44
Mazza (*Damiano*),	95
Mazzaroppi (*Marco*),	345
Mazzelli (*G. Maria*),	225
Mazzolini (*Lodovico*),	12
Mazzoni (*Bastiano*),	129
— (*Giulio*),	250
Mazzuoli, ou Bastaruolo,	16
— (*Filippo*),	230
— (*Francesco*), ou le Parmegianino,	243
— (*Girolamo*),	243, 248
Meda (*Carlo*),	304
— (*Giuseppe*),	ibid.
Medula, ou Schiavone Andrea,	92
Mellone (*Altobello*),	254
Meloni (*Marco*),	211
Melzi (*Francesco*),	288

Mera (*Pietro*),	Page 195
Merano (*Francesco*),	32
— (*G. Batista*),	ibid.
Metrana (*Anna*),	52
Meyer (*Franc. Antonio*),	ibid.
Michele,	ibid.
Michelino,	277
Miel (*Jean* de),	47
Migliarini (*Michele*),	455
Miglionico (*Andrea*),	374
Miliara,	469
Minorello,	141
Minozzi (*Bernardo*),	8
Mio (*Gio*),	95
Miozzi (*Niccolo*),	143
Miradoro (*Luigi*),	273
Mirandolese, ou Piet. Pattronieri,	9
Molinaretto,	36
Molinari (*Antonio*),	162
— (*Gio*),	50
Mombelli (*Luca*),	97
Mona (*Domenico*),	16
Moncalvo, ou Cuccia,	43
Moneri (*Gio*),	46
Monsignori (*F. Girolamo*),	198
Montagna (les deux),	65
Monte (*Gio* da),	303
Montemezzano,	147
— (*Francesco*),	113
Monti (*Francesco*),	155
— (*G. Batista*),	36
— (*Nicolas*),	452

— (da *Gio*), Page 99
Monticelli (*Angiol.*), 8
Montorfano (*G. Donato*), 282
Monverde (*Luca*), 81
Morazzone, 45
— (*Giacomo*), 56, 277
— (*Mazzuchelli*), 311
Moreno (*Lorenzo*), 23
Moretti (*Cristoforo*), 254
Moretto (*Gioseffo*), 80
Morinello (*Andrea*), 23
Moro (del), 114
Moroni (*Pietro*), 150
Morto da Feltro, 117
Moscatiello, 379
Motta (*Raffaelo*), 217
Mulinari (*G. Antonio*), 45
Murani (*Andrea*), 54
— (*Bernardino*), ibid.
Musso (*Niccolo*), 44
Muziano (*Girolamo*), 97

N.

Nappi (*Milanais*), 311
Naselli (*Francesco*), 19
Nasocchio, il vecchio, 55
Natali (*Carlo*), 272
— (*Giuseppe*), 274
— (*G. Batista*), 273
Natalino, de Murano, 90
Naudi (*Angelo*), 113
Nazzari (*Bartolomeo*), 179
Nebbia (*Cesare*), 310

Nebea (*Galeotto*),	Page 22
Negri (*Pietro*),	162
— (*Pier Martire*),	272
Negrone (*Pietro*),	346
Nenci (*Francesco*),	453
Nerito (*Jacopo*),	55
Nervesa (*Gasparo*),	95
Niccolo (*Friulano*),	54
— (*Gelasio* di),	10
Niccoluccio, de Calabre,	11, 346
Ninfe (*Cesare* dalle),	105
Nogari (*Giuseppe*),	182
Nolfo di Monza,	281
Nova (*Pecino*),	54
— (*Pietro*),	ibid.
Novelli (*G. Batista*),	128
Nuvolone (*Panfilo*),	272, 309
Nuvoloni (*Carlo*),	318
— (*Giuseppe*),	ibid.

O.

Oberto, ou Cybo,	22
Oderico (*G. Paolo*),	32
Olivieri (*Domenico*),	51
Orioli (*Bartolomeo*),	126
Orlandi (*Bernardo*),	9
Orlando (*Bernardo*),	44
Orsi (*Bernardino*),	211
— (*Lelio*),	216
Orsoni (*Gioseffo*),	9
Ottini (*Pasquale*),	146

P.

Pagani,	323

— (*Gaspare*), Page 213
Paggi (*G. Batista*), 30
Pagni (*Benedetto*), 202
Palaggi, 465
Palma (*Vecchio*), 72
— (*Jacopo*), 120
Palmieri (*Gioseffo*), 39
Pampurini (*Alessandro*), 256
Panetti (*Domenico*), 12
Pannini (*Gian Paolo*), 253
Panza (*Federico*), 319
Paolillo, 338
Paolini (*Pio*), 175
Paolo (*Marco*), 54
Papa (*Simone*), 335, 343
Parentino (*Bernardo*), 65
Parodi (*Domenico*), 38
— (*Ottavio*), 323
Paroni (*Milanais*), 311
Parrasio (*Michele*), 113
Paselli (*Matteo*), 343
Pasinelli (*Lorenzo*), 1
Passante (*Bartolom.*), 366
Pasterini (*Jacopo*), 117
Pecchio, 188
Pedrini (*Gio*), 296
Pellegrini, 474
— (*Antonio*), 178
— (*Girolamo*), 129
Pellegrino, de Modène, 211
— (*de S. Daniele*), 12
Pellini (*Andrea*), 304

Penni, ou le Fattore,	Page 340
Perino del Vaga,	24
Peroni,	252
Perucci (*Orazio*),	217
Pesari (*G. Batista*),	280
Peterzano, ou Preterazzano,	303
Petrini (*Gioseffo*),	323
Piaggia (*Terano*),	23
Piazza (*Andrea*),	127
— (*Callisto*),	99
— (*Paolo*),	127
Piazzetta (*G. Batista*),	171
Picenardi (*Carlo*),	272
Pierilario (*Michele*),	230
Pievano (*Stefano*),	53
Pilotto (*Girolamo*),	126
Pinelli,	431
Pini (*Paolo*),	324
Pino, de Messine,	60
— (*Paolo*),	91
Piola (les cinq),	32
— (*Paolgirolamo*),	36
Pisanello (*Vittor*),	56
Pistoja (*Leonardo*),	341
Pistoni (*Gianbatista*),	170
Pizzolo (*Niccolo*),	65
Po (*Giacomo* del),	364
— (*Pietro*),	363
— (*Teresa*),	364
Pola (*Bartolomeo*),	66
Polazzo (*Francesco*),	172
Polidoro, de Venise,	90

Pompeo, d'Aquila,. Page 344
Pomponio (*Allegri*), 240
Ponchino (*G. Batista*), 95
Ponte (*Gianbatista*), 109
— (*Girolamo*), ibid.
— (*Jacopo*, ou *Bassano*), 106
— (*Leandro*), 109
Ponte (*Francesco* da), 65, 109
Ponzone (*Matteo*), 123
Popoli (*Giacinto*), 361
Por (*Daniello* de), 240
Porcia (*Apollodoro*), 135
Pordenone, ou Licinio, 76
Porpora (*Paolo*), 370
Porta (*Ferdinando*), 323
Pozzi (de Rome), 430
Pozzuoli (*Gio*), 225
Preti (*Gregorio*), 366
— (*Mattia*), 365
Primaticcio, 201
Prina (*Pier Francesco*), 324
Procaccini (*Camillo*), 306
— (*Carlantonio*), 309
Procaccini (*Ercole*), 305
— (*Ercole* le jeune), 315
— (*Giulio Cesare*), 307

Q.

Quaglia (*Giulio*), 175
Quaini (*Luigi*, 7
Quirico (*Gio*), 41
— (*Murano* da), 54

R.

Racchetti (*Bernardo*),	Page 324
Raffaele, de Brescia,	66
Raggi (*Pietro Paolo*),	39
Rambaldo,	10
Ratti, ou Perugino,	324
— de Savone,	40
Revello (*G. Batista*),	ibid.
Ribera, ou l'Espagnolet,	349
Ricca (*Bernardino*),	256
Ricchi (*Pietro*),	129
Ricchino (*Francesco*),	97
Ricci (*Camillo*),	16
— (*Marco*),	177, 188
— (*Milanais*),	311
— (*Pietro*),	290
— (*Sebastiano*),	176
Ricciardelli (*Gabriele*),	379
Richieri (*Antonio*),	20
Ridolfi (le chevalier),	131
— (*Claudio*),	143
Rinaldo (*Mantovano*),	202
Ripenhausen (les frères),	438
Riverdetti (*Marcantonio*),	52
Rivola (*Giuseppe*),	320
Rizzi (*Stefano*),	97
Rizzo (*Francesco*),	63
Robatto (*Stefano*),	36
Robert-la-Longe,	274
Roberti,	474
Roccadiramo (*Angiolello*),	335
Roderigo (*Luigi*),	358

Roelas (de las),	Page 94
Romani, de Reggio,	219
Romanino,	97
Roncelli (*D. Giuseppe*),	188
Ronco (*Michele*),	277
Rondani (*Francesco Maria*),	240
Ronzelli (*Fabio*),	154
Ronzoni,	467
Rosa (*Aniella*),	360
— (*Cristoforo*),	117
— (*Francesco*),	36, 360
— (*Pietro*),	99
— (*Salvator*),	367
— (*Stefano*),	117
Rosetti (les),	318
Rossi (*Aniello*),	373
Rossi (*Angiolo*),	38
— (*Gabriele*),	21
— (*G. Batista*),	138, 146
— (*Girolamo*),	97
— (*Muzio*),	359
— (*Niccolo*),	373
— (*Niccolo Maria*),	377
Rossignoli (*Jacopo*),	42
Rosso, de Pavie,	324
Rotari (*Pietro*),	183
Rothenhamer (*G.*),	105
Rovere (della),	44
Rovero (*G. Mauro*),	318
Rubini, Piémontais,	46
Ruggieri (*Ant. Maria*),	318
— (*Girolamo*),	181

Ruschi (*Francesco*),	Page 129
Russo (*Pietro*),	345
Ruviale (*Francesco*),	340

S.

Sabatelli (*Francesco*),	455
— (*Luigi*),	454
Sacchi (*Carlo*),	324
— (di *Casale*),	44
— (*Pier Francesco*),	23
Saiter (*Daniele*),	47, 134
Saja,	476
Salai (*Andrea*),	288
Salerne (*André*),	337
Salis (*Carlo*),	182
Salmeggia (*Enea*),	151
Saltarello (*Luca*),	32
San Clerico,	468
Sandrino (*Tommaso*),	156
San Felice (*Ferdinando*),	377
San Martino (*Marco*),	8
Sansorino (*Jacopo*),	113
Santa Croce (*Paolo*),	153
Santa Fede (*Fabrizio*),	338
— (*Francesco*),	*ibid.*
Santagostini (les),	318
Sante Vandi, ou Santino,	9
Santo Peranda,	123
— (*Prunati*),	184
— (*Prunato*),	149
— (*Zago*),	94
Saraceni,	129
Sarti (*Ercole*),	16

Sassi (le chevalier),	Page 323
Savoldo (*Geronimo*),	98
Scajaro (*Antonio*),	110
Scalabrino,	114
Saligeri (*Bartolomeo*),	138
— (*Lucia*),	136
Scannavini (*Maurelio*),	26
Scarsella (*Sigismondo*),	15
Scarsellino,	ibid.
Schedone (*Bartolomeo*),	217
Schiavone,	473
— (*Gregorio*),	65
Schivenoglia, ou Raineri,	208
Scipione (de Gaetta),	345
Scolari (*Giuseppe*),	95
Scorza (*Sinibaldo*),	36, 45
Scotto (*Stefano*),	283
Scutellari (*Andrea*),	257
— (*Francesco*),	ibid.
Sebastiani (*Lazzaro*),	63
Sebastiano (*Luca*),	95
Seccante (*Sebastiano*),	80
Secchiari (*Giulio*),	219
Segala (*Giovanni*),	163
Semini (les deux),	304
— (*Andrea*),	25
— (*Antonio*),	23
— (*Ottavio*),	25
Serafini (de *Serafino*),	210
Serangeli,	466
Sesto (*Cesare*),	287
Setti (*Ercole*),	215

Shadau (les frères),	Page 438
Silvio (*Gio*),	90
Simazotto (*Martino*),	41
Simone (*Antonio*),	378
— (*Francesco*),	329
— (*Maestro*),	328
Simonelli (*Giuseppe*),	374
Sojaro, ou Bernardo Gatti,	259
Solari (*Giorgio*),	42
— (*Raffaele Angelo*),	*ibid.*
Solario, ou Zingaro,	331
Sole (dal *Gioseffo*),	4
Solfarolo, ou Graembroech,	40
Solimene (*Francesco*),	375
Soprani (*Raffaele*),	36
Sorda de Sestri,	*ibid.*
Soriani (*Carlo*),	324
Spera (*Clementi*),	*ibid.*
Speranza (*Giovanni*),	66
Spilembergo (*Irene*),	95
Spoleti (*Pierlorenzo*),	39
Squarcione (*Francesco*),	56
Stanzioni (*Massimo*),	358
Stefano (les deux),	56
Stefanone,	329
Stella (*Fermo*),	296
Storer (*Cristoforo*),	317
Stresi (*Pietro Maria*),	299
Stringa (*Francesco*),	223
Strozzi (*Bernardo*),	33
Suardi (*Bartolomeo*),	281
Suarz (*Cristoforo*),	94
Surchi (*Francesco*),	13

T.

Tagliasacchi,	Page 252
Tarabotti (*Caterina*),	136
Taraschi (*Giulio*),	212
Taressio (*Alessandro*),	118
Taricco (*Sebastiano*),	48
Tarufi (*Emilio*),	4
Tassinari (*G. Batista*),	324
Tassoni (*Giuseppe*),	379
Tavarone (*Lazzaro*),	28
Tavella (*Carlo-Antonio*),	40
Terling,	436
Terzi (*Francesco*),	99
Tesauro (*Bernardo*),	335
— (*Filippo*),	327
— (*Raimo*),	335
Tesi (*Mauro*),	10
Tesio,	50
Testorino (*Brandolin*),	56
Tiepolo (*G. Batista*),	173
Tinelli (*Tiberio*),	130
Tinti (*Gianbatista*),	252
Tintorello (*Jacopo*),	56
— (*Marietta*),	104
— (ou *Robusti*),	100
Tisio, ou Garofolo,	13
Titien (le *Vicelli*),	81
Tognone (*Antonio*),	113
Tolmezzo (*Domenico*),	59
Tomasi (de *Stefani*),	327
Torbido (*Francesco*),	72
Torelli (M.),	240
Toresani (*Andrea*),	180

Torre (*G. Batista*),	Page 18
Tortiroli (*G. Batista*),	272
Trevigi (*Dario*),	65
— (*Girolamo*),	ibid.
Trevilio (*Bernardino*),	280
Trevisani (*Angelo*),	168
— (*Francesco*),	162, ibid.
Trivelli,	143
Triva (le),	129
— (*Antonio*),	221
Trotti (*Eulicide*),	272
— (*Gianbatista*),	270
Tuccio di Andria,	23
Tuncotto (*Giorgio*),	41
Tura (*Cosimo*),	10
Turchi (*Alessandro*),	144
Turco (*Cesare*),	338

U.

Uberti (*Pietro*),	188
Uglone, ou Uggione,	289
Ugo da Carpi,	217
Urbano (*Giulio*),	80
Urbini (*Carlo*),	154, 304

V.

Vaccaro (*Andrea*),	362
Vacche (*Vincenzo*),	66
Vajano (*Orazio*),	310
Valentina (*Jacopo*),	58
Valeriani (*Domenico*),	189
— (*Giuseppe*),	189, 345
Van Eich (*Jean*),	59
Vanloo (*Baptiste*),	49
Varotari (*Alessandro*, ou le Padouan),	136

Varotari (*Chiara*),	Page 136
— (*Dario*),	135
— (*Dario* le jeune),	138
Vasari,	343
Vaymer,	36
Vecchia (*Pietro*),	132
Vecelli (huit),	89
Veglia (*Marco*),	63
— (*Pietro*),	ibid.
Vellani (*Francesco*),	223
Venier (*Pietro*),	175
Venturini (*Angelo*),	182
— (*Gasparo*),	17
Verdizotti (*G. Mario*),	117
Verhuik (*Cornelio*),	9
Vermiglio (*Giuseppe*),	46
Veruzio,	66
Viadana (*Andrea*),	304
Viani (les),	7
Vicar,	435
Vicentini (*Andrea*),	123
— (*Maria*),	ibid.
Vicentino (*Francesco*),	301
Vicolungo de Vercelli,	300
Vignola (*Girolamo*),	213
Vimercati (*Carlo*),	316
Vinci (*Gaudenzio*),	290
— (*Leonardo*),	283
Viola (*Domenico*),	366
Visentini (*Antonio*),	191
Vitale (*Candido*),	8
Vito (*Niccolo*),	334
Vivarini (les),	55

Viviani (*Anton. Maria*), Page 205
— (*Ottavio*), 156
Vogel, 438
Vogt, 436
Voller, 480
Volpati (*G. Batista*), 143
Voltolino (*Andrea*), 149
Voltri (*Niccolo*), 22
Vos (*Martin*), 105

W.

Werstapfen, 436

Z.

Zacchetti (*Bernardino*), 216
Zais (*Giuseppe*), 189
Zamboni (*Matteo*), 7
Zampezzo (*G. Batista*), 110
Zanato (*Gioseffo*), 319
Zanchi (*Antonio*), 161
— (*Filippo*), 99
— (*Francesco*), ibid.
Zanella (*Francesco*), 141
Zanimberti (*Filippo*), 150
Zanotti (*Gio Pitro*), 7
Zelotti, 95
— (*Batista*), 113
Zifrondi (*Antonio*), 178
Zoboli (*Francesco*), 223
Zola (*Giuseppe*), 21
Zompini (*Gaetano*), 166
Zuccari (*Federico*), 310
Zucco (*Francesco*), 154
Zupelli (*G. Batista*), 256

FIN DE LA TABLE DES PEINTRES.

TABLE DES CHAPITRES

CONTENUS

DANS CE VOLUME.

Chap. XIV. Continuation de l'école Bolonaise et des écoles de Ferrare, de Gênes et du Piémont....... Page 1
Chap. XV. École de peinture de Venise.......... 53
Chap. XVI. Continuation de l'École de peinture de Venise................................. 119
Chap. XVII. Continuation de l'École de peinture de Venise................................. 159
Chap. XVIII. Écoles de peinture de la Lombardie. 193
 École de Modène........................ 210
Chap. XIX. Continuation des Écoles Lombardes. — École de Crémone........................ 254
Chap. XX. École de peinture napolitaine........ 326
Chap. XXI. De la Peinture en général.......... 381
Chap. XXII. De l'état actuel de la peinture en Italie. 420

FIN DE LA TABLE.

ERRATA DU TOME SECOND.

Page 7, *au lieu de* Lalli, *lisez* Lelli.
8, *au lieu de* Monticlli, *lisez* Monticelli.
ibid. *au lieu de* Cittadi, *lisez* Cittadi.
9, *au lieu de* Calsa, *lisez* Calza.
ibid. *au lieu de* Orconi, *lisez* Orsoni.
11, *au lieu de* Berghese, *lisez* Borghese.
13, *au lieu de* Dulai, *lisez* Dielai.
15, *au lieu de* Scarcella, *lisez* Scarsella.
ibid. *au lieu de* Scarcellino, *lisez* Scarsellino.
16, *au lieu de* Bentaruolo, *lisez* Bastaruolo.
18, *au lieu de* Birlinghieri, *lisez* Berlinghieri.
22, *au lieu de* Giunto di Allemagna, *lisez* Giusto di Allemagna.
32, *au lieu de* Casone, *lisez* Gasone.
ibid. *au lieu de* Capure, *lisez* Capurro.
ibid. *au lieu de* Mariani, *lisez* Merano.
36, *au lieu de* Piolo, *lisez* Piola.
ibid. *au lieu de* Bozzoni, *lisez* Borzone.
40, *au lieu de* Rusti, *lisez* Ratti.
42, *au lieu de* Macrino, *lisez* Maerino.
43, *au lieu de* Cuccia, *lisez* Caccia.
52, *au lieu de* Riocderti, *lisez* Riverdetti.
54, *au lieu de* Puolo, *lisez* Paolo.
56, *au lieu de* Moranzone, *lisez* Morazzone.
ibid. *au lieu de* Toppa, *lisez* Foppa.
63, *au lieu de* Vaglia, *lisez* Veglia.
65, *au lieu de* Mantegna, *lisez* Montagna.
81, *au lieu de* Monerde, *lisez* Monverde.
94, *au lieu de* Santo Zugo, *lisez* Santo Zago.
95, *au lieu de* Fumicelli, *lisez* Famicelli.
95, 142, *au lieu de* Manganza, *lisez* Maganza.
112, *au lieu de* Curto, *lisez* Carlo.
113, *au lieu de* Castiglione, *lisez* Coneglia no.

Page 114, au lieu de Budile, *lisez* Badile.
115, *au lieu de* Ricco, *lisez* Riccio.
125, *au lieu de* Delabella, *lisez* Dolobella.
151, *au lieu de* Stanzio, *lisez* Sanzio.
154, *au lieu de* Urbino, *lisez* Urbini.
156, *au lieu de* Murioli, *lisez* Marioli.
163, *au lieu de* Daldi, *lisez* Daddi.
ibid. *au lieu de* Marescelli, *lisez* Marucelli.
183, *au lieu de* Cavaciello, *lisez* Cavalcabo.
186, *au lieu de* Cignaroli, Michel-Ange, *lisez* Cignaroli, Gian Domenico.
211, *au lieu de* Fornace, *lisez* Fornari.
272, *au lieu de* Fortirole, *lisez* Tortiroli.
280, *au lieu de* Civecchio, *lisez* Civerchio.

DE L'IMPRIMERIE DE CRAPELET.

www.ingramcontent.com/pod-product-compliance
Lightning Source LLC
Chambersburg PA
CBHW070952240526
45469CB00016B/67